越女劍

俠鼎記

笑傲·江湖

天龍八部

連城訣

俠客行

倚天屠龍記

鴛鴦刀

董培新 畫說金庸

金庸 原著

董培新 繪作

商務印書館

董培新畫說金庸

金庸

1924-2018

原名查良鏞，浙江海寧人，一九二四年生。曾任報社記者、編輯，電影公司編劇、導演等。一九五九年在香港創辦《明報》機構，出版報紙、雜誌及書籍，一九九三年退休。先後撰寫武俠小說十五部，開創了中國當代文學新領域，廣受當代讀者歡迎，至今已蔚為全球華人的共同語言，並興起海內外金學研究風氣。

曾獲頒眾多榮銜，包括香港特別行政區最高榮譽大紫荊勳章、英國政府 O.B.E. 勳銜及法國最高榮譽「藝術與文學高級騎士」勳章和「騎士勳位」榮譽勳章，劍橋大學、香港大學名譽博士，加拿大英屬哥倫比亞大學名譽文學博士，英國牛津大學、劍橋大學、澳洲墨爾本大學、新加坡東亞研究所等校榮譽院士，北京大學、日本創價大學、南開大學、蘇州大學、華東師範大學等校名譽教授，並任英國牛津大學中國學術研究所高級研究員，加拿大英屬哥倫比亞大學文學院兼任教授，浙江大學人文學院院長、教授。曾任中華人民共和國全國人民代表大會香港特別行政區基本法起草委員會委員、香港特別行政區籌備委員會委員等公職。

其《金庸作品集》在中國、新加坡／馬來西亞等地出版，有英、法、意、希臘、日、韓、泰、越、印尼等多種譯文。

二○一八年十月三十日於香港病逝，享年九十四歲。

二

董培新

1942.

一九四二年出生於廣西梧州，在廣州長大。十五歲移居香港，同年隨嶺南派高奇峰弟子蔡大可當學徒，十六歲開始以畫插圖為職業，十九歲任香港仙鶴港聯電影公司美術主任，是香港早期的電影美術指導，二十世紀七十年代開始創作漫畫，作品有《波士周時威》、《鞋底秋與爛命倫》、《豪放女》等，高峰期擁有讀者達百萬，是當時香港知名的漫畫家及插畫家。

一九五八年至一九九九年間作畫無數，估計超過三十萬張，曾令他自詡：「一生人畫三世畫。」作品發表於香港大部分報章、雜誌，合作過的作家包括倪匡、亦舒、古龍、高陽、臥龍生、諸葛青雲等。一九八九年移居加拿大溫哥華，一九九一年拜嶺南派楊善深為師，研習中國畫，以水墨淋漓潑寫胸中的俠氣豪情，其工筆亦有極為雅氣的格調。

二○○二年、二○○三年分別在溫哥華英屬哥倫比亞大學、香港大會堂舉辦個人畫展。二○○五年三月，在金庸先生的首肯與鼓勵下，開始金庸小說的國畫創作，並先後在廣州、澳門、香港、溫哥華舉辦「董培新繪金庸」畫展，又於二○○八年三月在臺北中山紀念館展出。二○一○年八月，參加成都、上海世博園舉辦的「加拿大著名畫家首次大型畫展」。二○一○年九月、二○一三年十二月分別於杭州西湖博覽館、香港中央圖書館舉辦「董培新畫說金庸」畫展。二○一九年十月於尖沙咀海港城‧美術館舉辦「俠客雄心‧董培新作品展」。

序

數十年的藝術醞釀　金庸

一九五〇年代，當我正在《新晚報》撰寫《書劍恩仇錄》時，董培新先生在羅斌先生所辦的《新報》與《藍皮書》及《武俠世界》上為武俠小說畫插畫。他很欣賞我的小說，我也很欣賞他的繪畫，當時我們都想，如果他能為我的小說繪插畫，應當是相得益彰，大家都會歡喜，我們的讀者也都會歡喜。

可惜，這件事沒能成為事實。

羅斌先生很喜歡我的小說，他覺得我的小說很有內容和趣味，可以吸引大量讀者。那時他在辦一份很好的報紙：《新報》，我也在辦一份很好的報紙：《明報》。這兩份報紙都是新起的小型報，都賣一毛錢，在香港這小小的市場上自然發生了競爭。那時《明報》還沒有形成自己的風格，不能成為政治上獨立的知識分子所熱愛的自由報紙。由於競爭的關係，羅斌先生不同意董培新給金庸的小說繪插畫。

當時給金庸小說繪插畫的，主要是姜雲行先生和王司馬先生。姜雲行先生用「雲君」的筆名，他的畫風細膩而生動，表現武俠小說中的動作和打鬥很見功力。王司馬先生的畫風富於人情味，很能表現人物的情感，讀

四

者們往往為他的繪畫所吸引，凝視畫中的人物，神馳高山大漠，投入人物的歡樂和哀傷。

王司馬先生在風華正茂、得到萬眾歡迎的時候因癌症去世。雲君先生也移民美洲，不再以他生動的繪畫和我們相見。香港回歸祖國，《明報》與《新報》都換了主人。董培新先生提起畫筆，繪出了不少金庸小說中的場面。那些場面是他在心裏醞釀了很久很久時日的。有的他已想了幾十年，有的他反反覆覆地修改，改了佈局，改了人物的面容。

長期在心裏醞釀的藝術作品，一出來果然不同凡響。

蕭峯來到聚賢莊外，一場大戰還沒有展開，但劍拔弩張的氣勢已充滿了畫面的每一個角落；韋小寶在揚州妓院裏和眾女大被同眠，畫面上沒有猥褻和色情，讀者看到了滑稽、風趣和人物的玩鬧，那正是小說所要表達的情調。畫面和小說配合得非常合拍，每個觀賞者從心底和臉上都露出了會心的微笑。

內地有許多畫家曾嘗試為金庸小說畫插畫，有的畫家功力很深、構圖很美，但他們都沒有董培新先生的創作成功。只因為，雖然是極好的畫家，但缺乏了在心中醞釀數十年的藝術培養。這數十年的醞釀、修正，使得藝術成熟了。這是自然的培養，天然的陶冶。這本畫冊裏的每一幅畫，都是董培新先生在讀了金庸小說之後，在心中思考數十年或者十幾年的成果。

新版序

想像中的創作　董培新

一九四五年抗戰勝利，我們家由廣西梧州遷返廣州居住，落腳地是西關，由三歲至十五歲這段成長期就是在這地方滋長。小時候工人帶着去理髮檔理髮，啊，理髮是開心的事，好多好多公仔書等着你睇，年紀小也不識幾個字，可是英雄人物卻背得滾瓜爛熟，甚麼張飛、關公、南俠展昭、北俠歐陽春個個都如數家珍，小朋友間也有些玩物，就是有好多好多英雄人物的公仔紙，下課時男同學間會一起拍公仔紙，老師也不管你，一輩小嘩鬼會玩得不亦樂乎。在這同時喜歡了畫公仔，只是麻煩事來了；畫公仔畫得上癮，書頭、簿頭所有空白地方都畫得滿滿的，上堂不專心聽書，只是埋頭畫畫畫。唉，老天！不知給老師捉住罰過多少次了。

讀中學時美術老師何鐵良先生很喜歡我，將學校美術室鎖匙交給我，只要我有時間都可以在美術室留連，從此美術室成為我的樂園，更有幸的是學校圖書館管理員是個美術愛好者，為學校圖書館訂購了很多美術書，館裏有很多珍貴的收藏，圖書管理員也是個畫迷，介紹好多好多實用的美術書籍給我看。

一九五七年家裏經濟環境極度惡劣，我也在這階段由廣州來到香港，

在一個機緣下，父親的朋友在製版公司工作的冼先生介紹往祥記書局為出

版書籍畫插圖，一開始就是為金庸、梁羽生的小說配圖，只可惜都是假的

「金庸」和「梁羽生」。那時候，出版法規混亂，也沒有甚麼侵權不侵權的

意識，翻版、冒版有如家常便飯而已。當時的祥記書局除了印行一些假「金

庸」、假「梁羽生」外，還出版一本《武術雜誌》期刊，相比環球出版社的

《武俠世界》及明報出版社的《武俠與歷史》這兩本雜誌更早出版，是以武

術為主，武俠小說為輔的刊物。祥記書局可說是最早期出版武俠小說的出

版社，好像《洪熙官大鬧峨嵋山》、《方世玉打擂台》這些廣東武俠小說就

是他們出版的。

一九五〇年代金庸在《香港商報》創作連載武俠小說《射鵰英雄傳》，一

下子引起全城注意，《香港商報》銷量由不及一萬份暴升至四萬多份，胡章

釗在麗的呼聲講述《書劍恩仇錄》，中午時段吸引了無數聽眾靜坐收聽，一

時間武俠熱潮吹遍全個香港。一九五九年金庸先生決定自起爐灶，創辦《明

報》以《神鵰俠侶》作主打。幾個月後羅斌先生創立《新報》，出版路線與《明

報》相同，以武俠小說、馬經為主，領軍大將是武經版「叔子」，副刊全是武

俠小說，重心作者是「蹄風」，蹄風和叔子其實是同一個人，原名周叔華。那

時候，我已在《武術雜誌》繪畫插圖有年，《武術雜誌》編輯被挖角往《新報》

編武林版，我是個隨隊飄浮的小角色，就這樣飄到了《新報》。

《新報》老闆羅斌先生是一個胸懷鴻圖大略的出版家，創辦《新報》之

前他經營的環球出版社推動着香港流行文化，是五十年代艱難時期南來作

家的落腳處，包括大名鼎鼎的劉以鬯先生。

在《新報》和環球出版社工作，本來並無任何前置條件，理論上我是

一個自由人，可以為任何出版社繪畫插圖，忽然間老闆羅斌先生約我講

話；他直說：「你不能為《明報》的出版物繪畫插圖。」從此我和《明報》

系列絕緣了四十多年。

二〇〇三年，我在香港大會堂開了首次個人展覽，金庸先生是我一

直敬重的偶像，大着膽子邀請查先生做嘉賓主持開幕儀式，先生二話不說就走進大會堂，真感謝他。二○○五年在廣州辦了個畫展，在廣東畫院訂了場地，只是到場地一看，這一驚非小可，二十多尺的樓高，單一幅牆就有二十五米寬，總展覽長度超過一百米，這本是用於聯展的大場地，手上的畫掛上去會變得如牆上貼上郵票般零落，怎麼辦？一定要有一個大的主題支撐，更需要展出大畫。靈光一閃，想起了金庸先生。其實面對金庸先生，我是有着一份抱歉，先生多次邀請加盟《明報》，不才都不識抬舉婉拒了，因為怕做一個朝三暮四的牆頭草，我不恥下問，先生卻爽快地回覆：「你放心去畫吧！」和金庸結緣就這樣開始。

多謝金庸先生，從一開始動筆，先生沒有提過任何意見、任何指示，等同我對他的作品理解後再進行另一創作，給我空間很大，我也不知好歹勇往直前，可能做了很多並非先生預期的錯失，想來着實抱歉。金庸小說天馬行空，想像空間無限廣大，董培新所畫金庸作品只是一個想像中的創作，廣大美術工作者，每一個人都會有自己心裏的黃蓉、郭靖、張無忌、喬峯⋯⋯創作空間是無限大的，好希望、好希望見到更多、更多不同的金庸作品演繹，將金庸筆下故事豐富再豐富。

推薦序

一畫一面貌，一畫一世界　陳萬雄

丹青妙筆繪金庸　陳萬雄

偶像與同門師兄弟　蔡志忠

好戲就在後頭　劉天賜

也說董培新畫說金庸　謝春彥

繪畫與電影分鏡頭　程小東

一畫一面貌，一畫一世界　陳萬雄

愈來愈喜歡培新兄的畫作。到人書俱老，尚老當益壯，不墜青雲之志的創作、創新精神，令人佩服！

金庸先生的說部，風靡幾代人，廣被中外，成傳世經典。培新兄對金庸先生的小說，情鍾意結，立志以繪藝去弘揚。幾十年來，念茲在茲，涵泳其間；人物情景，心追手摹，鍥而不捨，至太上忘情。終於在古稀之年，完璧「畫說」金庸先生的說部，鳩集成專集出版，以饗讀者。在我來看，金庸先生的武俠小說，與培新兄的畫作，真是絕配。其中所昭示的文化意義，豈僅一畫一畫冊的出版而已矣！

在二〇一七年出版的初集中，不揣淺陋，曾應培新兄之囑，塗鴉了一篇序。在這篇序中，曾強調金庸武俠小說的配畫的不容易。一方面，固如識者所指出的，金庸小說的情節和人物，在讀者腦海中，早已形成自己固定的形像與情景。畫家畫作的詮釋，要能得到大多金庸讀者的認可，覺得深得我心，甚至由腦海中的虛像轉化而成具像，是不容易的。但看過培新兄的畫作，相信大多的讀者不會失望，甚至喜出望外，由畫作更增加了對金庸說部的認識，鮮活了心目中的形像和情景。我就有這樣強烈的感受！細心欣賞了一遍畫集中的作品，有如重溫了一遍金庸先生的說部，熟悉而又新鮮。

另一方面，金庸先生說部之所以動人，雖然是文學創作，卻有濃得化不開的歷史背景；雖然時或有天馬行空的情節、荒誕不經的行徑，卻深刻地反映了真實的人性和社會的情狀。畫家必須對金庸先生的小說，有通透的認識，才能心領神會，落筆才會得心應手。培新兄庶幾近矣！能有這種通透的認識，不僅僅讀讀金庸先生的小說，可以獲致的。無相當的經歷和閱歷的錘煉，難以臻此。看看培新的簡歷，這是培新兄能「畫說」金庸先生說部的憑藉。當然，也關乎培新兄的藝術造詣。

我喜歡藝術，尤其喜歡書畫，卻少所素養。幸好喜歡，也就慢慢培養了自己的品味。我喜歡培新兄的畫作，因他的作品，取法多元，故能無論筆觸、色染、構圖、情致，變化多端；熔鑄古今，匯通中外，故能古韻今味，動靜皆宜。近百幅的作品，真是一畫一面貌，一畫一世界。有俠義豪情，志氣干雲；有詩情畫意，柔情萬種；有濃墨重彩，氣勢磅礴；有輕描淡寫，風清雲白。甚至一畫而融潑墨與工筆、粗獷與精緻於一爐，賞心悅目。

金庸先生和培新兄，兩人的文學和藝術，成就於香港，是香港這兩代人的表表者。處於特殊局勢與環境中的一隅之地的香港，發奮圖強，學貫中外，熔鑄古今，濃郁的家國情懷，深摯的中華文化感情，所以能在文學和藝術上，創出新天地，功莫大焉！

有幸拜識和交往金庸先生和培新兄。金庸先生是前輩長者，培新兄是稍長同輩友人。今培新兄「畫說」金庸先生的說部，能因世緣，撰序以頌之、祝之，何幸之有！

推薦人介紹　陳萬雄，香港知名出版人，曾任商務印書館（香港）有限公司總經理兼總編輯、香港聯合出版集團副董事長兼總裁。熱心公共事務，在推動中國內地、港澳、臺灣等地出版事業方面不遺餘力。學術研究主攻中國近代思想文化史，著作有《新文化運動前的陳獨秀》、《五四新文化的源流》、《歷史與文化穿梭》、《成吉思汗的原鄉紀遊》等。

丹青妙筆繪金庸　陳萬雄

董培新先生是香港小說插畫界名家，早在二十世紀五六十年代已成名，享譽海外。我自青少年時代就喜歡閱讀，在報紙雜誌上的連載與單行本的說部，都曾見過董先生各種說部人物，留下過印象。

拜讀了培新先生二〇〇八年在臺灣出版的《金庸說部情節》畫集，並觀賞過在香港舉辦的真作展，有驚艷的感覺。

歷史人物和情節不易畫，金庸先生說部中的人物情節也不容易畫。

歷史人物不易畫，因為無實像可憑。但史著文字俱在，不少歷史人物在史學家的筆下，模樣性格刻畫得活靈活現，躍然若出。讀者，不管飽學之士還是初涉淺嘗該段歷史與人物，心目中自有其鮮活的形象，容不下畫家生花妙筆卻非心目中的刻畫。畫家畫歷史人物，不僅要對該段歷史有相當的認識和了解，對所涉歷史時期的衣食住行等社會面貌，也得有相當的鑽研，否則難以成功，甚至貽笑大方。何況「丹青難寫是精神」，文字如此，畫作更如此，在讀者心目中形象鮮明的歷史人物更難寫畫了。

成長於二十世紀五十年代的我輩，很幸運，也應該大感恩於當時風行的「連環圖」。五六十年代的「連環圖」，在中國出版史和閱讀史上，是可以大書特書的。其推動社會人眾文化和學生教育，功莫大焉。其時的「連環圖」，取材廣泛，不少就取材於中國歷史、歷史小說和文學經典。當時「連環圖」之所以大發展，原因眾多，譬如一輩文化教育主政者和出版家，確信通過「連環圖」，可以推動社會教養和普及文化知識。至於「連環圖」之能大行其道，一眾不世出的「連環圖」畫家實居功至偉。他們的畫作，不僅藝術水平高，描繪的歷史和文學典籍中人物和社會情狀，多所考究，一絲不苟。所以圖文並茂的「連環圖」真是該時代的兒童恩物。可見，考究認真、畫藝高妙的「連環圖」和插畫對歷史讀物和經典文學作品的傳播貢獻之大。

金庸武俠小說中的情節與人物，說到底是文學的創作，卻有濃得化不開的歷史背景。表現於畫作，既要有天馬行空的文學想像，也有歷史背景情狀的諸多制約，不能任意縱橫。所以作為插圖，要畫好金庸說部的情狀和人物，顯然非易事。金庸的武俠小說，雖然是創作，但創作外和作品內濃烈的背景和情調，卻需要有對歷史的認識和理解。何況，文學雖是一種創作，但好的文學作品卻離不開社會情狀真實的反映。金庸大多作品，不等同一般的武俠小說，而能提升為大眾文學，正由於其濃厚的歷史背景，能反映真實的社會情狀與深刻的人性刻畫。金庸說部援用了武俠小說想像的空間，將人性美醜善惡與個性秉賦推衍至極致，雖看似荒誕不經，但刻畫、暴露出的社會情狀和人性更顯豁、更分明，令人讀來更痛快淋漓，感覺深刻。理解了金庸說部的特性，我們才明白董培新先生的金庸說部情節創作，何以令人有驚艷的感覺了。

董培新先生對金庸小說嗜愛琢磨了幾十年，寢饋功深，了解深刻，創作動力充沛，積蓄既久，一經宣之於筆，自然不同凡響。我不懂畫，不敢置評。從個人讀董培新先生的金庸說部情節作品所得，融「連環圖」的線條圖於國畫，強烈的電影佈局動感，筆意滲透了現代意識，以至精心選擇說部中最關鍵的情節場面，悠悠人世間之愛恨纏綿、恩怨情仇，都讓我留下深刻印象。

偶像與同門師兄弟　蔡志忠

十五歲時隻身來到台北，從此以畫漫畫為我的職業。那時的我，最喜歡趁空閒時流連於牯嶺街的舊書店中，在那裏，總會讓我發現許多意想不到的有趣的書。其中有一套《香港武俠小說週刊》，裏面的小說插圖畫得非常漂亮。那些插圖都是出於同一個人的手筆，繪者名字是董培新。於是，只要看到有他繪畫的插圖，我總忍不住從口袋裏掏出幾塊錢，把一本本週刊買回家，然後把插圖剪下、收集起來。

當時，邵氏電影公司每在影片播映前，會在《南國電影》月刊上刊登兩頁電影連環漫畫，每頁有六格圖片。翻閱之下，繪者除了高寶外，竟也看到董培新的畫，欣喜之餘，當然馬上買來收藏。這樣的搜羅習慣，一持續就是五年，到了二十歲，我已收集剪貼了整整一大本全都是董培新的插畫和漫畫。

人生總是充滿驚喜，二十幾年後，我來到了溫哥華，終於見到我的偶像。那一天，我帶着那本剪貼簿，其中包含了五年的年少歲月、微薄薪水下大約三百張電影票的投資（以四十幾年前來說，所費不貲）；更多的，是我的崇拜和欣賞，親自送給了董培新。

我們喜歡相約打高爾夫球。在溫哥華，打高爾夫球是很隨興的，再買個一包花生、兩瓶啤酒，就可以邊聊天邊打球。之後，我們一同拜嶺南派大師楊善深老師為師，正式成了同門師兄弟。

董培新的畫作，無論是構圖、線條、神韻，都非常具水準。在中國繪畫史上，令我敬佩的畫家，如梁楷、吳道子、齊白石等，都是以擅長人物畫而聞名。人物畫，絕不同於畫山水竹鳥，是需要百分之百的真實功夫，一點都不能唬弄人的。很高興現在有個董培新，繼續鑽研於中國水墨人物畫。

一四

推薦人介紹 蔡志忠，臺灣彰化人。十五歲開始連環漫畫創作，曾任電視美術指導，自組卡通公司、個人漫畫工作室。曾以「七彩老夫子」獲金馬獎最佳卡通電影，在亞洲各地的報章雜誌發表四格漫畫，創作有《大醉俠》、《光頭神探》、《西遊記三十八變》、《菜根譚》等一百多部經典漫畫，尤以《莊子說》、《老子說》最為膾炙人口，已被翻譯成二十幾種語言。近年致力於創作物理漫畫以及佛法的研讀。

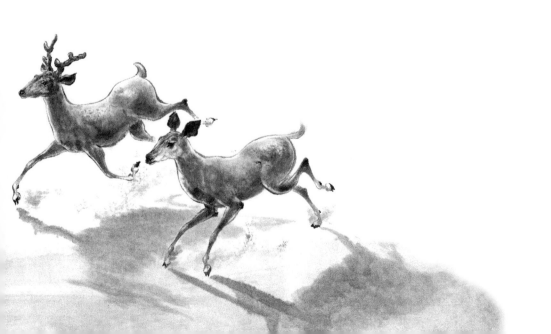

好戲就在後頭　劉天賜

武俠小說多「經典場面」，都是使讀者難忘的。讀者從文字中獲得了「景象」，甚至動作、聲音，以至氣味……每人有每人不同的感受。

電腦時代，電腦使用者從電子器材中直接接收了景象、動作、聲音，雖不至氣味，可是已失去了「幻想餘地」。看小說與看電影、電視之不同，乃在於一邊讀，一邊「看見」劇情，這些劇情皆由心生，即自我創造。當然，「自我創造」實在依靠每一個人的修養。一個閱歷豐富的讀者，幻想出來的「景象」一般比閱歷淺薄的讀者要多姿多彩。

其實，電視劇形式的金庸武俠小說也不盡理想，因為小說，太多環境表現不出來，如黃藥師的桃花島，如神龍教的蛇島，如大漠，如六合塔……

幸好，近年在大陸可以取景，武俠小說改編成電視有了實景。並且，科學協助製作、電腦合成技術可以使得「千軍萬馬」過山、渡海、攻城。很多以前的短缺，今天完全滿足了。

然而，武俠小說的人物的典型當然是從人世間選出的（可不是投票得來的）。每一位讀者都有腦海中的角色「印象」，乃是抽象的印象，極難以筆墨形容，也不可以到警署按照認人方法，由專家重新「創」出一個圖像來。

小龍女、楊過、韋小寶、郭靖、黃蓉……都有一個抽象的形象，每人自己有一個，並強烈地認為自己的不錯，別人的才錯！

這種心理，使得每一個 cast 都錯！唯有畫家，只遵照自己對文字的了解，幻想出角色，繪在圖上，才是「真實」的角色。故此，繪本金庸有其市場。

金庸先生的武俠小說插圖，記得出雲君所繪，那時在一張報紙日日連

載，插圖的畫家天天繪製，如果作者脫稿，則畫師一起失去當天稿酬。如遲交，慘了，畫師真要具有倚馬之才，半小時內要畫好，必須生動。要是他沒有看過原文，則要編輯簡約「講故事」，憑印象繪畫了。

故此，這口飯並不易吃，也不易啃。後期畫師如王司馬，正在《明報》上班，老闆的稿件不好追，但有「近水樓台」之便。近期新修版由大畫家李志清繪畫，沒有「等稿」之苦了。

董培新給金庸「插畫」，更不是「插畫」，可以說是按金庸武俠小說啟示而動畫興的作品。董先生的畫不是「每天功課」，乃是選畫家對武俠小說的感想、認知、引發出的情緒等等作啟示。

金庸武俠小說寫得很生動，可能與金庸出身電影編劇有關，他把握了「描寫畫面」的技術，字裏行間，讀者從中「見到」了具體的實物、具體的情景、具體的動作，栩栩如生！畫面在讀者腦袋中形成了，人物也在畫面裏活動了，讀者隱隱約約聽到他們（人物）的呼吸、談話、嘶叫……也聽到傾茶、倒酒、劍擊、箭發等等聲音。不止，一連串的生動描寫，也令讀者腦海中出現「連續」畫面。

於是，在畫家的腹中、腦中感受到的畫面更有震撼力！運用畫法，能盡量顯現金庸先生創造的「成人童話」。

董培新繪金庸作品的一張畫，題名為「坐鬥」。水墨，乃是寫「江湖奇景」。（江湖環境，乃一中國特有的環境，不是「世界」，不是「社會」，不是「社區」，這環境與真實的社會環境相對，又不一定排斥。有時，江湖即現實社會，有時卻不。）畫中佈局：一位小尼姑，很慌張的樣子，彎着背，定睛看着前面一場打鬥，她左手掩在胸前，小口半開，怕得連「呀」的一聲也不敢叫出來。她前面是一張倒下的木桌，滿地破碗、筷子。再前面，左邊坐在椅上的漢子，一刀砍向右邊坐着的劍客，隱約見到幾點紅色（血），右邊劍客已中了道兒。

此乃《笑傲江湖》中一幕景象。這幕景象不是從作者第一人稱描述出

來的，乃以小尼姑的口中說出，是第三人稱的敘事方法。

小尼姑從未涉足江湖，更不知江湖凶險。甚麼是好人，甚麼是壞人，她亦不足評定。殺人、見血，不是佛門可見的情景，她初入江湖，即接觸這些生死決鬥，她內心的衝擊何等巨大！

武俠小說作者巧妙地描寫了這場景象，從側面描寫這個小尼姑的心理，畫家亦捕捉到作者的神采，化成一幅鮮明的圖畫。

又如：一幅 95cm × 183cm 的水墨畫，題目是「苗人鳳初會胡一刀」。這幅畫所畫的景象，已「勝於千言萬語」。畫的右手面，胡一刀正在一盞孤燈之下，左手抱着一個小嬰孩的頭，右手食指放在小嬰孩的小唇上，猶如引他吃奶。觀者看見胡一刀的眼垂下，全力集中在嬰孩面上，嘴角不期然流露笑意。

可是在他後面有八條大漢，面部不掛一絲表情，因為遠離光源，個個面部都是灰暗暗的，襯托出嚴寒的殺氣。還有一位已按着腰間掛刀，準備戰鬥。這是光與景、柔與剛、愛與恨的強烈對比！

圖畫另一邊左下角，坐着一個中年男子，木字口面，一盞油燈打亮他的臉。這位仁兄雙目低垂，似在入定，唯左手攏一小碗酒，右手挨近小壺，前面放了一個長形包袱，上書「打遍天下無敵手」。

這爿小酒館將快動武的形勢，已躍然於紙上。山雨欲來風滿樓，未動刀槍拳腳，未有半點聲音，觀者已覺得「好戲就在後頭」！

推薦人介紹

劉天賜，專欄作者、作家、跨傳媒工作者，曾任香港多家著名印刷傳媒及電影、電視、廣播電台編劇，幕後主要行政崗位。曾任香港中文大學大學新聞及傳播學院兼職教授、浸會大學學院士、電影電視系 MFA 碩士班兼職講師、香港大學兼職通識課程講師，香港、多倫多數家電台、電視台清談節目主持人。

也說董培新畫說金庸　謝春彥

乍讀培新兄的畫說金庸，一切彷彿歸來眼際，那些一切不可能的可能，人生中幻夢裏的飛揚，皆從他的妙繪神寫中復活起來，既成我讀畫之間許久許久不遇的快感，也深深佩服培新手頭筆下的工夫，在中國的畫界裏端是一個奇絕，他竟然把金庸的文字奇說幻化成吾人深嚮往之難得可貴具體而微的可視可親畫面了。

對於金庸的直譯與意譯

培新先生自謂所繪為「畫說金庸」，如果亦可以稱為插圖，那麼是迄今我所見最好的金庸小說插圖了，形似之，神似之，形神俱備者也。我國當代人物畫大家賀友直先生嘗謂其依文而作圖者為一種「翻譯」，因為它必須嚴格限制在文字原作之內，乃有所據而繪有所據而作者，類似有標題之音樂之章。培新先生畫說的金庸說部，半世紀以來遍行天下，讀者以億計，讀者痴迷者對之如數家珍，明察秋毫，這無疑給培新畫家樹下極難極難的「翻譯」標準，吃力而難為甚矣。然以培新筆下「畫說」之作，對照金庸原作，不獨畫與文相合切切，令人信服歎服，亦進而能出神入化，天花繽紛，無怪乎金庸先生也讚之為「果然不同凡響」，「畫面和小說配合得非常合拍」。昔人謂翻譯有「直譯」和「意譯」之分，試看培新的畫譯，當是亦直譯不悖金庸原作，亦神采飛揚出人意表之無上意譯者。培新先生以其神思妙技把直譯和意譯交互巧用，試看他之施筆弄色處，又哪裏有半點拘謹！凡中處又自由發揮構造天成，皆莫不如培新兄把這種以圖譯文的功外插圖名家，尤其為世界名作插圖，皆莫不如培新兄把這種以圖譯文的功夫，於「直」和「意」中融滙得一如水乳而頻頻得手。故拜讀培新畫說金庸，金庸其真在斯畫之中，兩相對照閱讀，信達雅則無處不在。

武戲文唱，深情其中

中國二十世紀的文學中興中，金庸先生的武俠小說自立出一番獨異的瑰麗，無論誌事誌人誌情誌文誌史皆別開生面。培新先生依之而所作的畫說，也在嶺南畫派人物畫一系中異軍突起，以武俠為體而創出丹青新境新格。他突破了諸如《劍俠傳》、《水滸葉子》昔日的光榮和路數，令我們眼前頓然一亮，這功夫真的功不可沒也。

武俠的常態彷彿是打鬥，金庸的武俠小說當然少不了精彩的打鬥，然而這引人眼目動人心魄的打鬥畢竟要歸入到更宏大緊要的誌事誌人誌情誌文誌史之中。培新先生多年來沉緬於金庸先生的武俠小說，用情專注，體會自然異於尋常插圖畫家，故他之所作絕不停留在一般的打打殺殺框子裏，目之所及筆之所運知金庸三昧者也。在這一文一畫之間，我認為他頗切合舊劇中所謂「武戲文唱」的法門，往往因事說人，以文誌情，筆墨構史，成董家之絕唱，此處的關鍵乃是扣住了以情動人。故觀他筆下所創的種種武俠場面自有一種文氣靜氣瀰漫，即使十分激烈的場面，由他寫出還是動靜相生文武互見的，所謂大將之行指揮若定氣定神閒也。譬若他所繪《天龍八部》第十九回「雖萬千人吾往矣」中畫喬峯端起一碗酒來的大場面，真是萬千人拼於一刻的生死之際，火藥欲爆，氣息可聞，大開大合，培新還是守住了他的筆墨，以靜制動、以文說武，擺佈出一番驚天動地的大戲來。就中的人與人、人與事、人與情、人與景，他的「畫說」與金庸的奇文妙說則合為一體，說服力之強，感動人之深自是不言而喻的。

運筆墨如舞劍器

中西畫之別，其每在筆墨，我們在欣賞培新的大作時，陶醉之中，是不難看出他對於中國畫筆墨的上好修飾，亦每每使我想起老杜觀公孫大娘舞劍器的妙處來。下筆運墨之間或實或虛亦實亦虛，於虛實中交奏出一番美勝而美不勝收。例如《俠客行》第十一回之「石破天狂飲毒酒」一幅，三人或靜或動，形成一相對穩定的三角形架式，各有所想各有所為，而左松枝右松幹俱以肯定而跳脫的深焦墨出之，相互映照，情景互動，直若高手

舞劍，神乎其技也。有時於畫面上，繁到不能再繁，又能簡到不能再簡，這般來作武俠畫確是不可多見。以繁實出之者，如《鹿鼎記》第五回之「智擒鰲拜」、《天龍八部》第十七回的「今日意戰磨坊」、《鹿鼎記》第三十九回的「韋小寶和他的一床家眷」等，簡直活化了工筆畫的妙處，從人物到情景的刻畫，無一不盡為極致，我與友人說道，此真董培新創造的武俠現實主義也，或可一笑一歎！其簡者則如神手出劍點到為止，生意自生。如《天龍八部》第三十六回的「虛竹和尚」，濃墨和尚淡抹少女，動作亦簡單，背景不過牆磚幾塊，連少女的臉都為幾筆黑髮所掩，本事和情致都在其中了。又如《倚天屠龍記》第二十九回的「四女同舟」，只一葉小舟由舟子泛入水中，四圍一片虛空，渾濛之間，還是有說不盡的意趣隨着煙霧撲向我們，空靈高遠，金庸見了必定也心生喜歡的吧。

化奇為平，平中用奇

武俠小說之引人處，頗在一個奇字，生活現實中的諸般不可能卻成說部中尋常之事尋常之技，吾人於人生中不可夢見不可實現者，於茲卻為可遇可求，要把它變為可能可信，這又是如金庸大手筆的獨門，否則數十年來怎麼就能攫住億萬讀者的心呢！平常人的感情以及細節描寫的真實或許是一個關鍵了。培新的畫說，我認為是頗抓到此之癢處的。你看他對大部分俠客奇士人物造型的塑造，並不脫離常態，一味搞怪，對於細節的把握也實實在在。他的本領往往在這種常態和細節的平中，導演出絕不平常的種種奇絕行狀，讓觀者確信其真其可能，受到感動和震動，達到一種感情和道德上的滿足和享受，培新畫中的美和美學也直達於讀者的心底。《雪山飛狐》第四回那張「苗人鳳初會胡一刀」便是這樣化奇為平，平中用奇見奇的力作。若拋去小說中的一切原定，培新於此所繪之人物之場景，不也就是舊時我們中國南北鄉鎮隨處可見的嗎！張三李四動作表情衣冠鞋襪桌椅板櫈陶罐瓦燈真一無奇處，可謂平實尋常到了極處，或者我們觀者即是其中一員，我們的舊家亦即此也。培新的妙就常在這平中閃現出不奇而奇的靈光來，他真是一位高明的丹青導演了。文字有文字的神奇處，它之具體而微需讀者依文想像補充而成心中之象，繪畫不然，它的直觀性是畫家賴不掉的。於此層面而言，培新必須越過這堵厚牆，在不悖常情常理中，

營造出已有先驗經驗的苛刻讀者認可的真實戲劇，如此的難度或正是培新畫說的生存理由吧。

期望新作，勇猛精進

培新是嶺南和香港孕育出來的大畫家，他這些年來以金庸武俠小說創製的人物畫，既根植於中國內地文化與繪畫傳統血脈，也在香港本土文化的薰陶之中，新的觀念和新的藝術形式都給予了他極好的滋潤，他長期的漫畫、武俠小說插圖以及電影美術的創作，都使他有着豐厚的基礎和廣泛的眼界。這二十多年來復於中國畫一端用精用勤，開出一片新地，給文學作品插圖和中國人物畫帶來新的契機和啟示，這在國中書畫藝術一道遭遇經濟狂潮的綁架，令許多同行無所行止之際，他之力行，他之誠懇，他之有所為而作，有所作為，也許亦為一種標杆和警視吧。人總是有夢想的，好的武俠小說何嘗不是吾人的一種夢呢？有的夢夢前，有的夢夢後，培新以畫說之夢大約是夢想過去的吧，他所營造的昨日之夢，古舊幽遠，美麗而浪漫，舊則舊矣，卻大可促今人感動思考而向前，故亦一功德也。

遠隔重洋，只能興歎，我也只能以這樣拉雜的陋文，向培新先生致以衷心的敬意和殷殷的期盼。

<div style="text-align: right">

癸巳十月於滬上淺草齋畫室

</div>

推薦人介紹

謝春彥，當代中國藝術家，美術評論家，國務院新聞辦《中國網》專欄作家、專家，上海中國畫院高級畫師。

主要從事中國畫、漫畫、文學作品插圖創作和美術評論。畫風獨特，有濃郁的文學氣息和幽默情趣，被評論界譽為「新文人畫」的代表人物之一。一九八〇年以來曾多次應邀在美國、新加坡、日本等國舉辦個人畫展和講學，二〇〇二年被美國舊金山市政府授予有特殊成就的藝術家稱號。

繪畫與電影分鏡頭　程小東

小時候理髮是我的最愛，頭上給人修理得七零八落自己是看不見的，但手上的連環圖卻令人入痴入迷。噢，大俠的刀光劍影，飛簷走壁的輕功絕技，看得人心花怒放，武俠小說的魔力實在沒法擋！

當年電影院放映的公餘場、早場的武俠影片，是我必看的，那時看到銀幕上主角拳打腳踢、刀劍橫飛已是非常滿足，漸漸日本武俠電影進入香港，忽然間發覺銀幕上的日本武士揮劍殺人的景象好似真的一樣。反觀當時我們香港電影裏拳來腳往卻都是預早編排好的套路，後來做了龍虎武師更加明白甚麼是交差的行貨。

電影在進步，觀眾的要求亦越來越高了，不單要看打得真實，更要求氣勢，充滿壓迫力的氛圍，激烈、燦爛、不能重複任何曾出現過的動作和環節，喜歡看新鮮及難以想像的畫面，更要強烈的動感節奏，對我們來說，真是越來越大的挑戰！

在溫哥華忽然間看到董培新的畫，腦中就那麼的一閃，他筆下的金庸武俠人物，就直像我腦海中想像的人物，他描繪的場面正如我構思中的電影鏡頭，曾經想過，能請他替我的電影畫分鏡頭就好了，可惜他實在太忙，我這份心願只能借他的畫冊來表一下了。

推薦人介紹　程小東，香港著名影視導演、武術指導、編劇，曾任職於麗的、佳視、無綫等電視媒體，後進軍香港電影界，曾為多部影片設計動作，代表作有《倩女幽魂》、《奇緣》、《鹿鼎記》、《新龍門客棧》、《英雄》等。二〇〇八年任北京奧運會開閉幕式空中特技總導演。

出版說明

董培新先生早年獲得作家金庸先生授權及勉勵，把金庸小說的場景，以個人想像與理解，透過畫筆活現於讀者眼前。

首個版本作品集在二〇〇八年於臺灣出版，名為《金庸說部情節——董培新畫集》。收錄的畫作按場景的創作概念分為不同部分，推出時一鳴驚人，後來多次重印。二〇一〇年，董先生再於內地出版作品集增訂本《董培新畫說金庸》，同是以創作意念分為多個章節，並加入畫作尺寸大小，在觀賞之餘增加了收藏價值，該集子至二〇一七年曾多次重印，向來深受金庸小說讀者及藝術愛好者鍾愛。

作品集自二〇一七年後斷版，本館幸獲董先生同意合作，至二〇二〇年重新出版他的金庸畫集。新版本除了精選之前兩個版本的作品外，新增了十多幅從未發表的作品，包括從未有過畫作的三部小說：《白馬嘯西風》、《鴛鴦刀》和《越女劍》。新版本改按小說書目劃分，讓讀者同時融入同一小說的意境；在編輯時也盡可能為作品補回尺寸資料。新版本增加了董先生一篇新的序言，而資深出版人陳萬雄博士也加入一篇新推薦文。作品集採用了較大的開本，務求利用展開的跨幅來呈現長度特大的畫作。

董先生大部分金庸畫作的真迹已被私人收藏家擁有，有些則仍能在博物館欣賞得到。本作品集收錄了董先生創作生涯至今百多幅金庸畫作，廣大讀者自能細意品味董先生的創意與想像空間。

商務印書館編輯出版部

二四

目錄

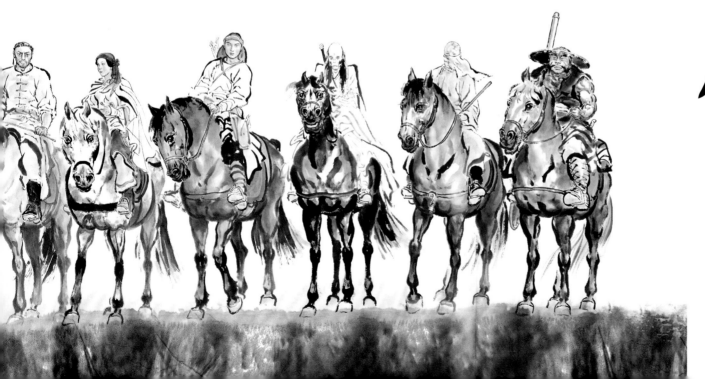

書劍恩仇錄

一

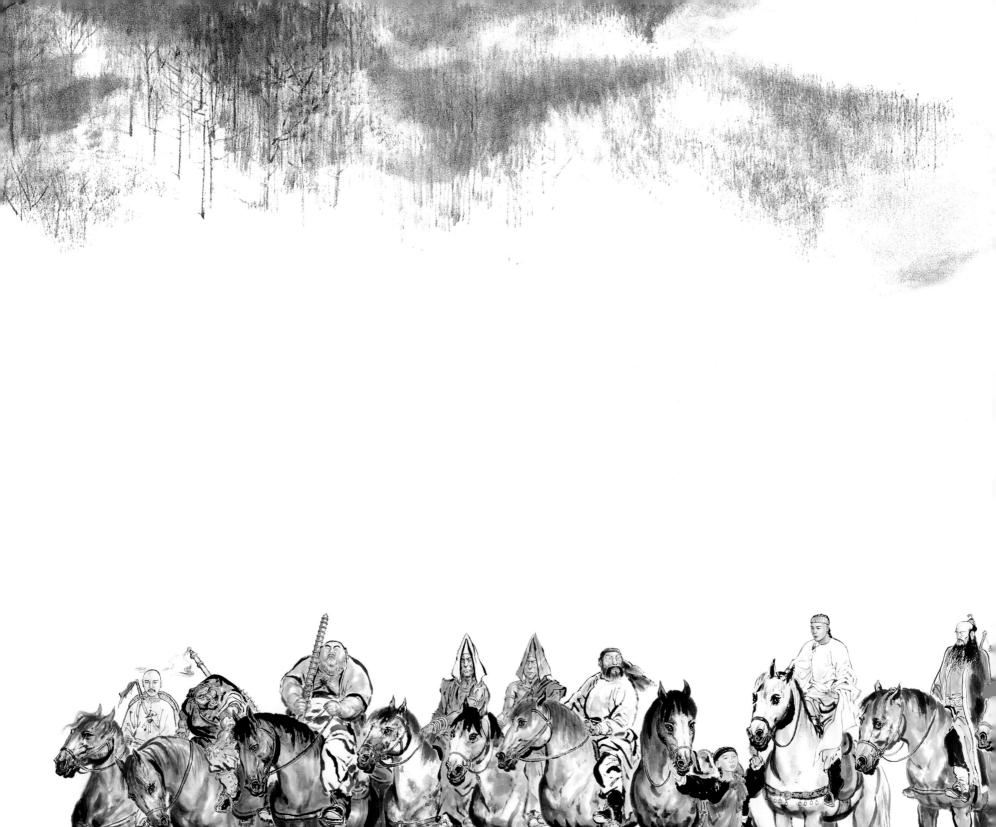

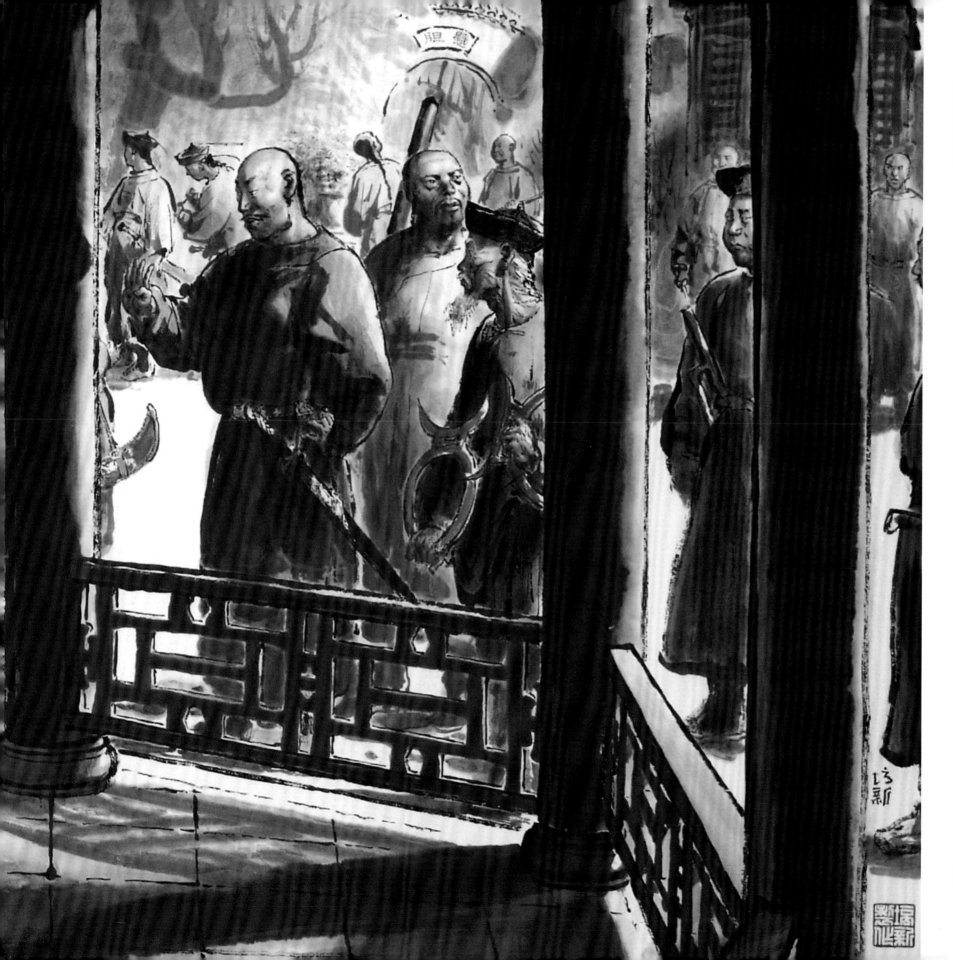

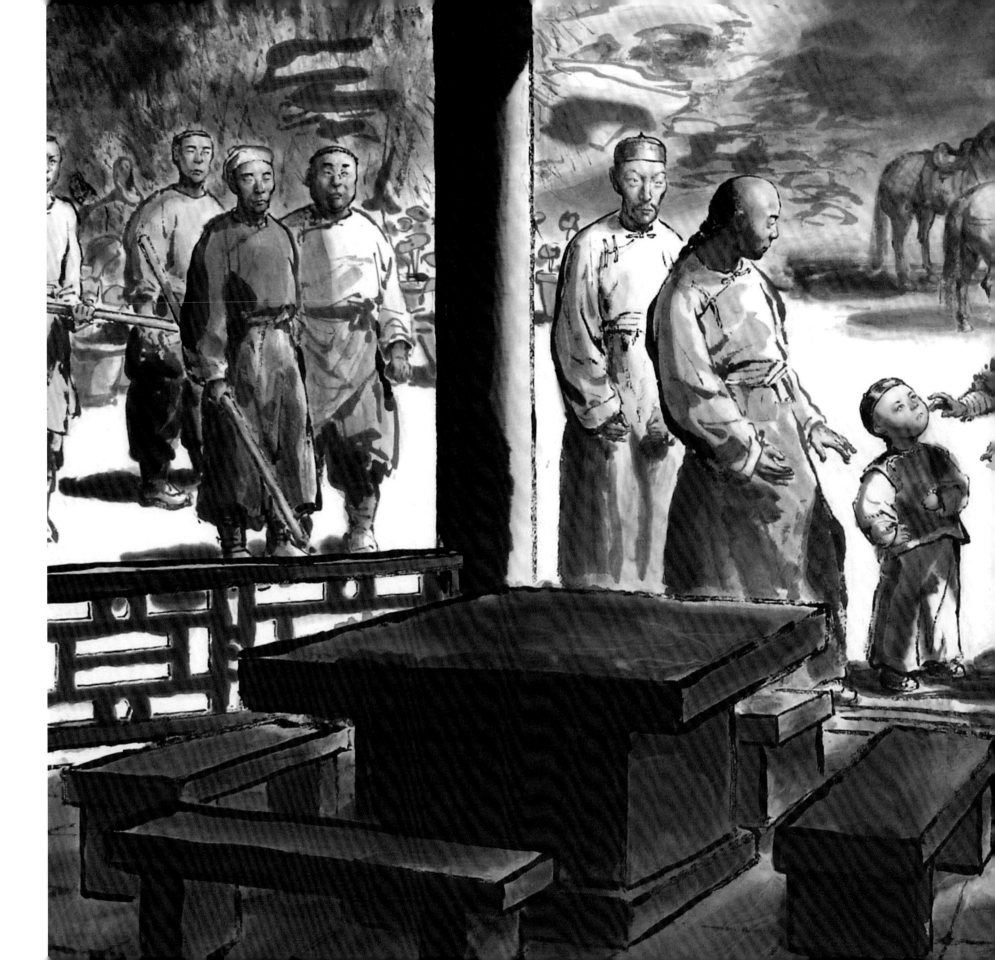

第三回　避禍英雄悲失路　尋仇好漢誤交兵

《鐵膽莊》

176cm x 97cm

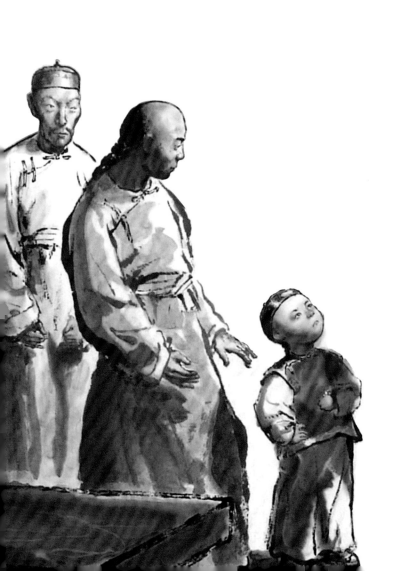

童兆和突然瞥見周英傑左腕上套着一串珠子，顆顆晶瑩精圓，正是駱冰之物。他是鏢頭，生平珠寶見得不少，倒是識貨之人，這兩日來見到駱冰，於她身上穿戴無不瞧得明明白白，這時心中一喜，說道：「你手上這串珠子，我認得是那個女客的，你還說他們沒有來？你定是偷了她的。」童兆和笑道：「好啦，是那嬸嬸給的。那麼她在哪裏？」周英傑道：「我幹麼要對你說？」

張召重心想：「這小孩兒神氣十足，想是他爹爹平日給人奉承得狠了，連得他也自尊自大，我且激他一激，看他怎樣。」便道：「老童，不用跟小孩兒囉唆了，他甚麼都不知道的，鐵膽莊裏大人的事，也不會讓小孩兒瞧見。他們叫那三個客人躲在秘密的地方之時，定會先將小孩兒趕開。」周英傑果然着惱，說道：「我怎麼不知道？」

孟健雄見周英傑上當，心中大急，說道：「小師弟，咱們進去吧，別在花園裏玩了。」張召重抓住機會，道：「小孩兒不懂事，快走開些」別在這裏礙手礙腳。你就會吹牛，你要是知道那三個客人躲在甚麼地方，你是小英雄，否則的話，你是小混蛋、小狗熊。」周英傑怒道：「我自然知道。你才是大混蛋、大狗熊。」張召重道：「我料你不知道，你是小狗熊。」周英傑忍無可忍，大聲道：「我知道，他們就在這花園裏，就在這亭子裏！」

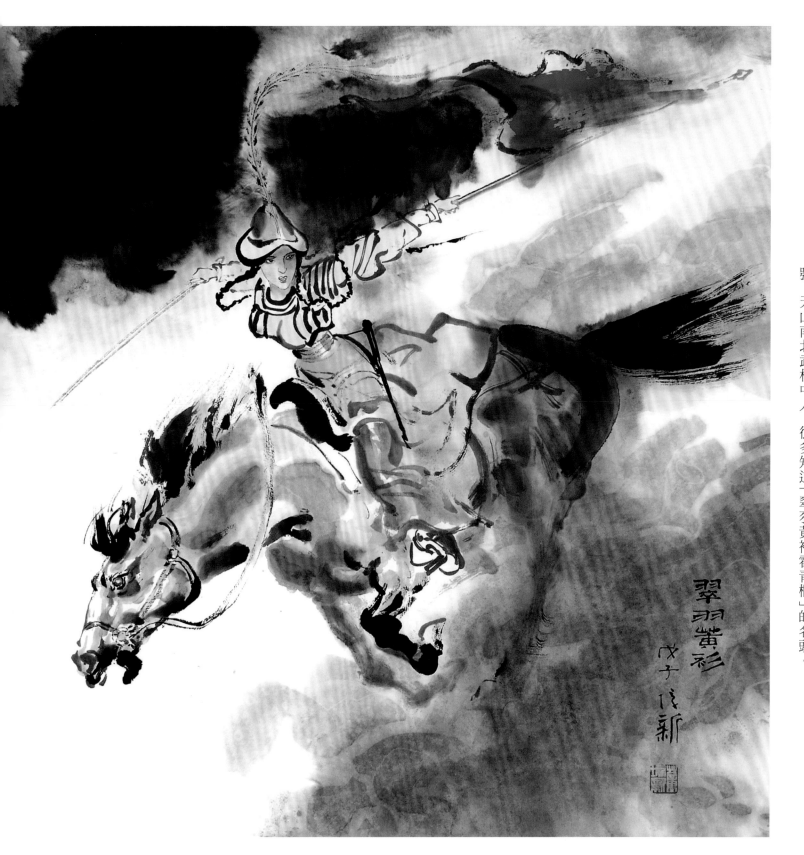

《翠羽黃衫霍青桐》

69cm x 69cm

這羣回人屬於天山北路的一個遊牧部族。這一部族人多勢盛，共有近二十萬人。那高身材的人叫木卓倫，是這部族的首領，武功既強，為人又仁義公正，極得族人愛戴。黃衫女郎是他的女兒，名叫霍青桐。她愛穿黃衫，小帽上常插一根翠綠羽毛，因此得上個漂亮外號，天山南北武林中人，很多知道「翠羽黃衫霍青桐」的名頭。

翠羽黃衫

戊子伯新

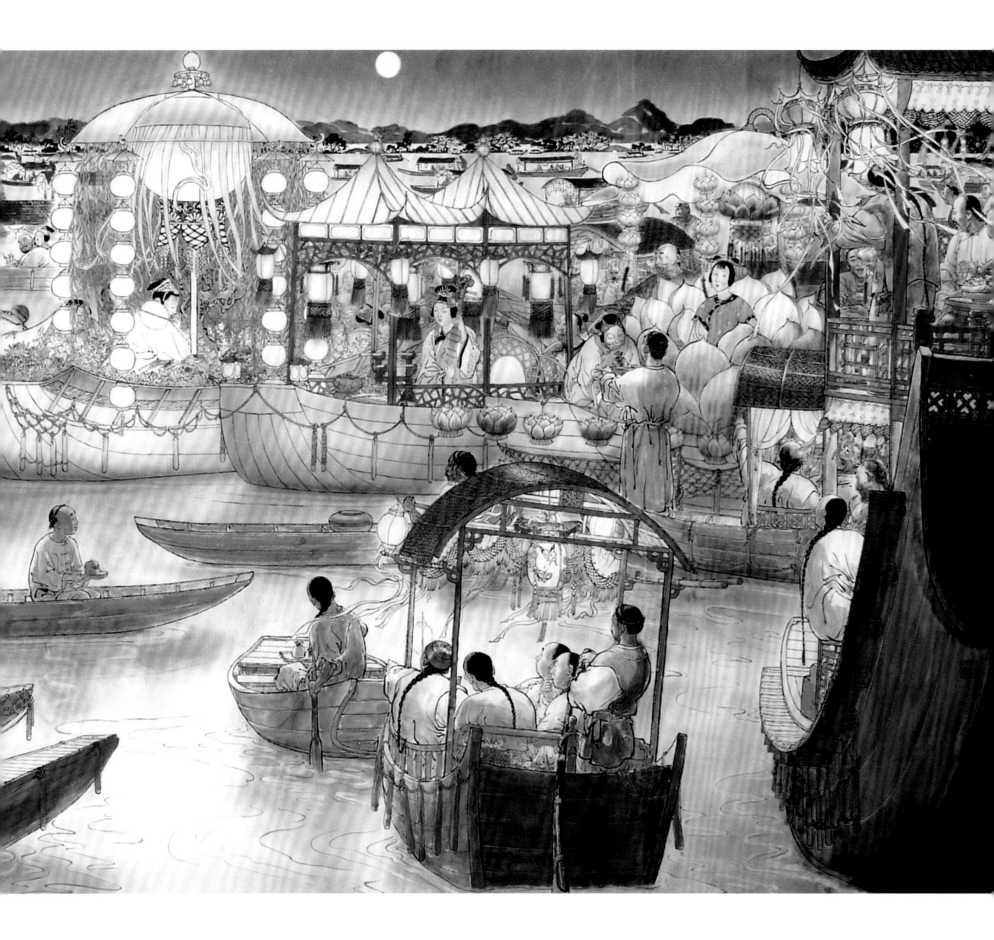

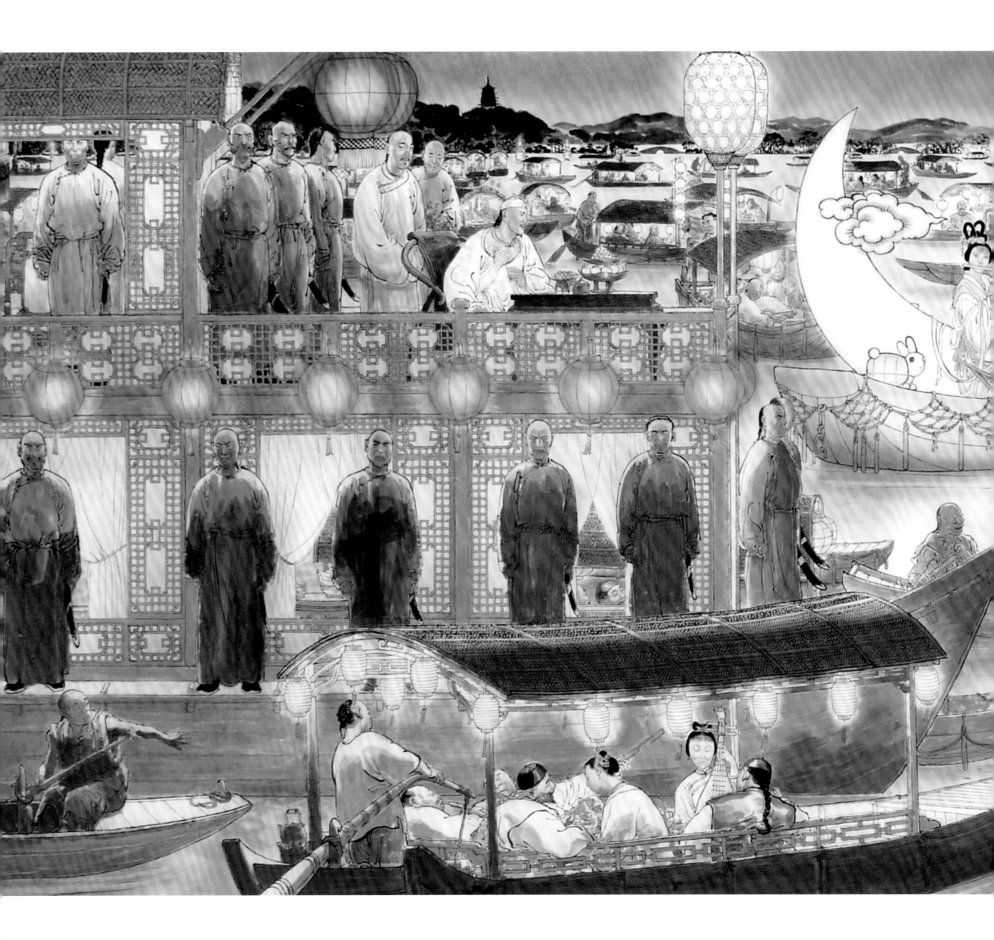

《乾隆皇西湖選妓》

366cm × 168cm

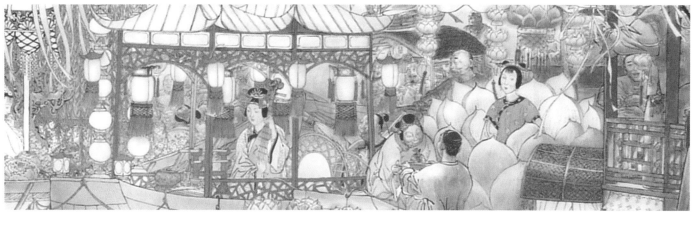

此時湖中處處笙歌，點點宮燈，說不盡的繁華景象、旖旎風光。只見水面上二十餘花舫緩緩來去，舫上掛滿了紗帳絹燈。乾隆命坐船划近看時，見燈上都用針孔密刺了人物故事，有的是張生驚艷，有的是麗娘遊園。更有些舫上用絹綢紮成花草蟲魚，中間點了油燈，花燈因熱氣而緩緩轉動，設想精妙，窮極巧思。乾隆暗暗讚嘆，江南風流，果非北地所及。成百艘遊船穿梭般來去，載着尋芳豪客，好事子弟。各人指點談論，品評各艘花舫裝置的精粗優劣。

忽聽鑼鼓響起，各船絲竹齊息。一個個煙花流星射入空際，燦爛照耀，然後嗤的一聲，落入湖中。起先放的是些「永慶昇平」、「國泰民安」、「天子萬年」等歌功頌德的吉祥煙火，乾隆看得大悅，接着來的則是「羣芳爭艷」、「簇簇鶯花」等風流名目了。

煙花放畢，絲竹又起，一個「喜遷鶯」的牌子吹畢，忽然各艘花舫不約而同的拉起窗帷，每艘舫中都坐着一個靚裝姑娘。湖上各處，彩聲雷動。

內侍拿出酒果菜餚，服侍皇上飲酒賞花。遊船緩緩在湖面上滑去，掠過各艘花舫，這時正所謂如行山陰道上，目不暇給。乾隆後宮粉黛三千，美人不知見過多少，但此時燈影水色、槳聲脂香，卻另有一番風光，不覺心為之醉。

遊船划近「錢塘四艷」船旁，見這四艘花舫又是與眾不同。第一艘紮成採蓮船模樣，花舫四周都是荷花燈，紅蓮白藕，荷葉田田，舫中妓女名叫卜文蓮。第二艘舫上紮了兩個亭子，一派豪華富貴氣派，亭上珠翠圍繞，寫着四個大字：「玉立亭亭」，原來舫中妓女叫李雙亭。第三艘裝成廣寒宮模樣，舫旁用紙絹紮起蟾蜍玉兔，桂華吳剛，舫中妓女吳嬋娟一身古裝，手執團扇，扮作月裏嫦娥。

乾隆看一艘，喝彩一番。待遊船搖到第四艘花舫旁，只見舫上全是真樹真花，枝幹橫斜，花葉疏密有致，淡雅天然，真如一幅名家水墨山水一般。舫中妓女全身白衣，隔水望去，直似洛神凌波，飄飄有出塵之姿，只是唯見其背。乾隆情不自禁，高吟《西廂記》中「酬簡」一折的曲文：「嘿，怎不回過臉兒來？」

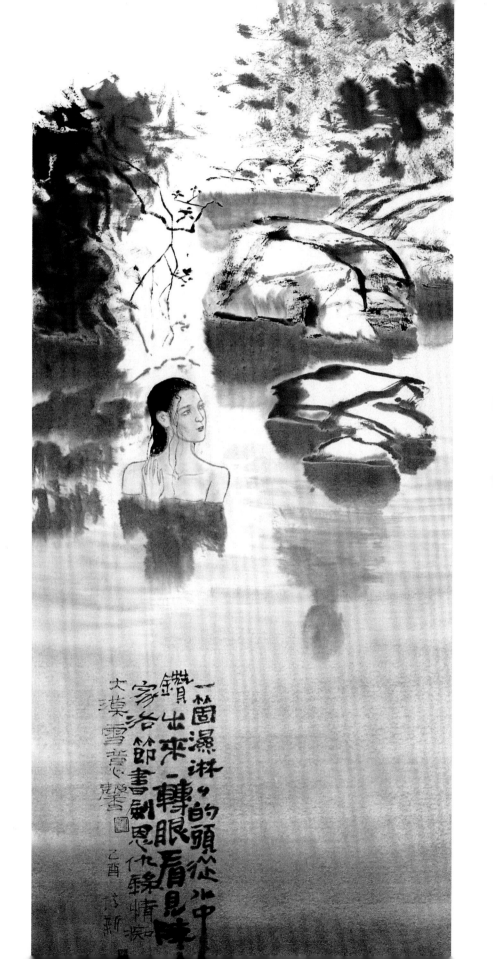

《香香公主沐浴》

49cm x 97cm

只聽樹上小鳥鳴啾，湖中冰塊撞擊，與瀑布聲交織成一片樂音。凝望湖面，忽見湖水中微微起了一點漪漣，一隻潔白如玉的手臂從湖中伸了上來，接着一個濕淋淋的頭從水中鑽出，一轉頭，看見了他，一聲驚叫，又鑽入水中。

就在這一剎那，陳家洛已看清楚是個明艷絕倫、秀美之極的少女，心中一驚：「難道真有山精水怪不成？」摸出三粒圍棋子扣在手中。

只見湖面一條水線向東伸去，忽喇一聲，那少女的頭在花樹叢中鑽了起來，青翠的樹木空隙之間，露出皓如白雪的肌膚，漆黑的長髮散在湖面，一雙像天上星星那麼亮的眼睛凝望過來。這時他哪裏還當她是妖精，心想凡人必無如此之美，不是水神，便是天仙了。

第一回　古道騰駒驚白髮　危巒快劍識青翎

《鴛鴦刀駱冰》

童兆和一進房，只見炕上躺着個男人，房中黑沉沉的，看不清面目，但見他頭上纏滿了白布，右手用布掛在頸裏。一條腿露在被外，也纏了繃帶，看來這人全身是傷。

只見一個少婦披散了頭髮正和四個漢子惡鬥。那少婦面容慘淡，左手刀長，右手刀短，刀光霍霍，以死相拼。李沅芷見他們鬥了幾個回合，那幾名漢子似想攻進房去，給那少婦捨命擋住。

軟鞭攔腰纏來，少婦左手刀刀勢如風，直截敵人右腕。軟鞭鞭梢倒捲，少婦長刀已收，沒被捲着，鬼頭刀卻已砍來，同時一柄劍刺她後心。少婦右手刀擋開了劍，但敵人兩下夾攻，鬼頭刀這一招竟避讓不及，被直砍在左肩。

她捱了這一刀，兀自惡戰不退，雙刀揮動時點點鮮血四濺。

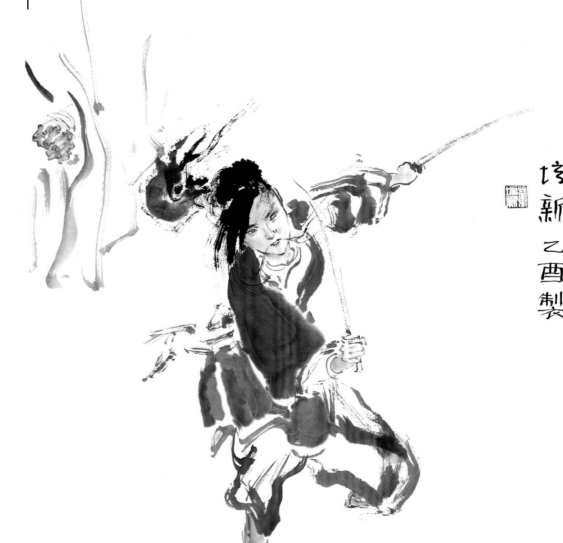

鴛鴦刀駱冰

培新 乙酉製

《心硯》

55cm x 112cm

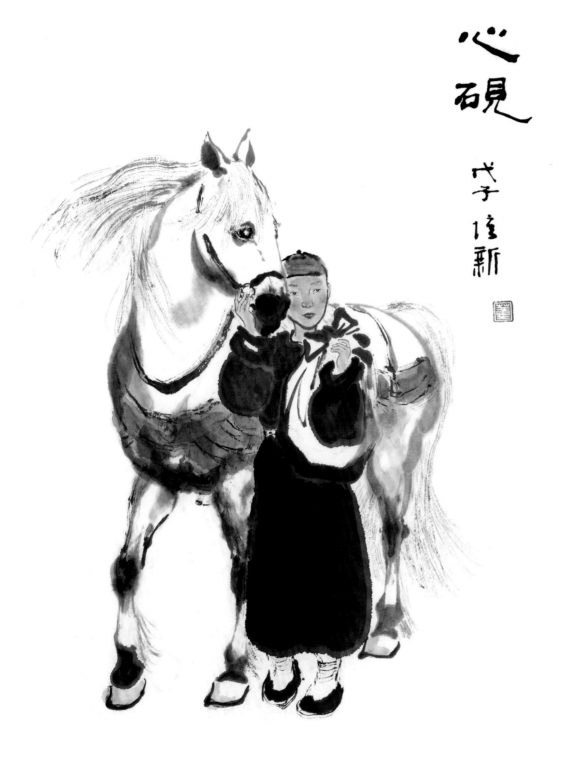

心硯

弋子佳新

駱冰正要發話，那人已迎面行禮，說道：「文四奶奶，少爺在這裏呢。」原來是陳家洛的書僮心硯。駱冰大喜，忙下馬來。心硯過來接過馬韁，讚道：「文四奶奶，你哪裏買來這樣一匹好馬？我老遠瞧見是你，哪知眼睛一眨，就奔到了面前，差點沒能將你攔住。」駱冰一笑，沒答他的話，問道：「文四爺有甚麼消息沒有？」心硯道：「常五爺常六爺說已見過文四爺一面，大夥兒都在裏面呢。」他邊說邊把駱冰引到道旁的一座破廟裏去。駱冰搶過了心硯的頭，回頭說：「你給我招呼牲口。」直奔進廟，見大殿上陳家洛、無塵、趙半山、常氏兄弟等幾撥人都聚在那裏。眾人見她進來，都站起來歡然迎接。

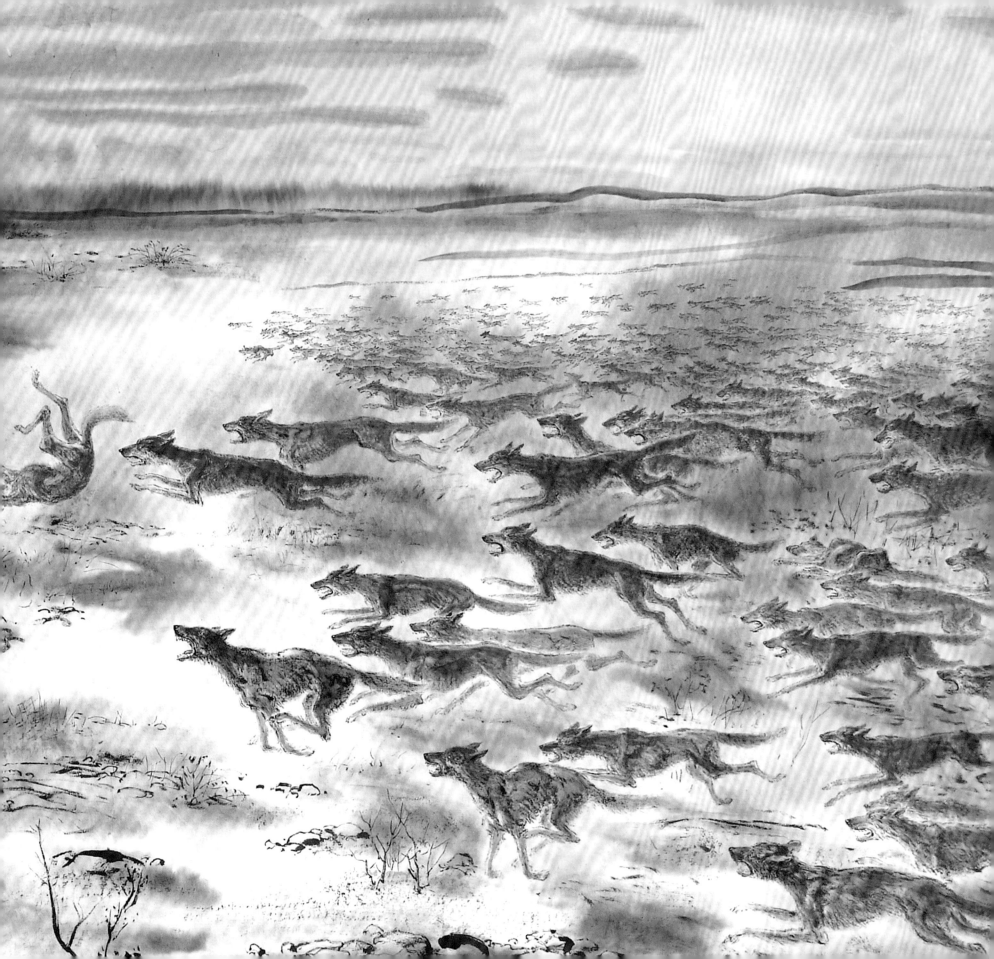

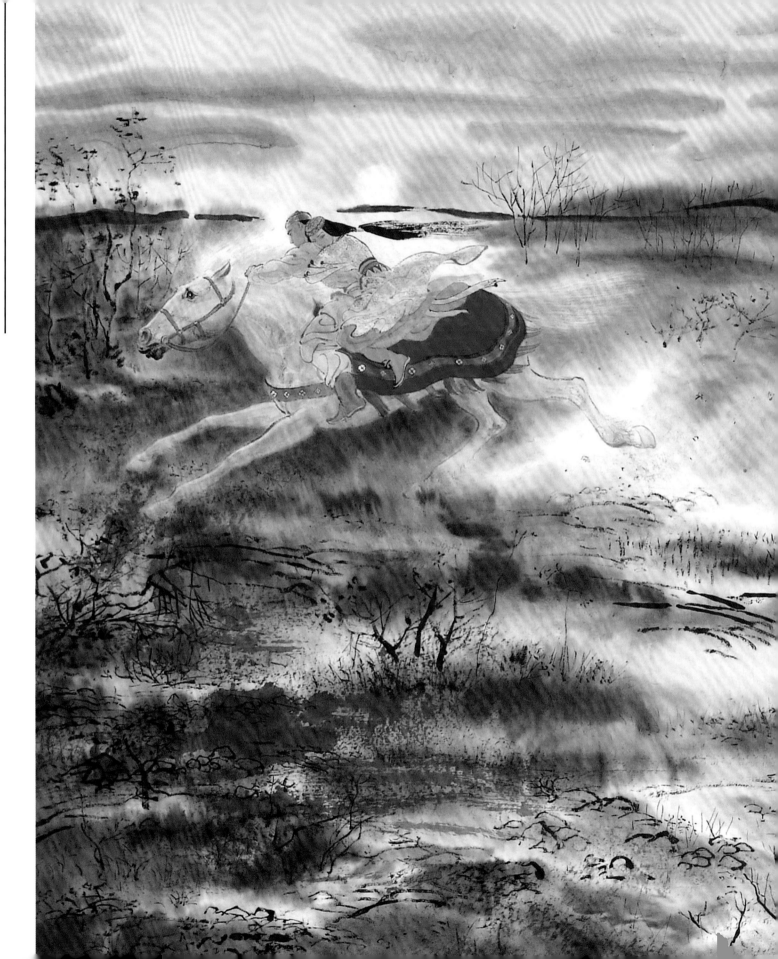

《陳家洛、
香香公主遇狼圖》

176cm x 97cm

陳家洛也已聽得遠處隱隱一陣陣慘厲的呼叫，忙道：「狼羣來啦，快走！」兩人匆忙收拾帳篷食水，上馬狂奔。就這樣一耽擱，狼羣已經奔到，幸而兩人所乘的坐騎都神駿異常，片刻之間即把狼羣拋在後面。羣狼飢餓已久，見了人畜，捨命趕來，雖然距離已遠，早已望不見蹤影，還是循着沙上足跡，一路追蹤。

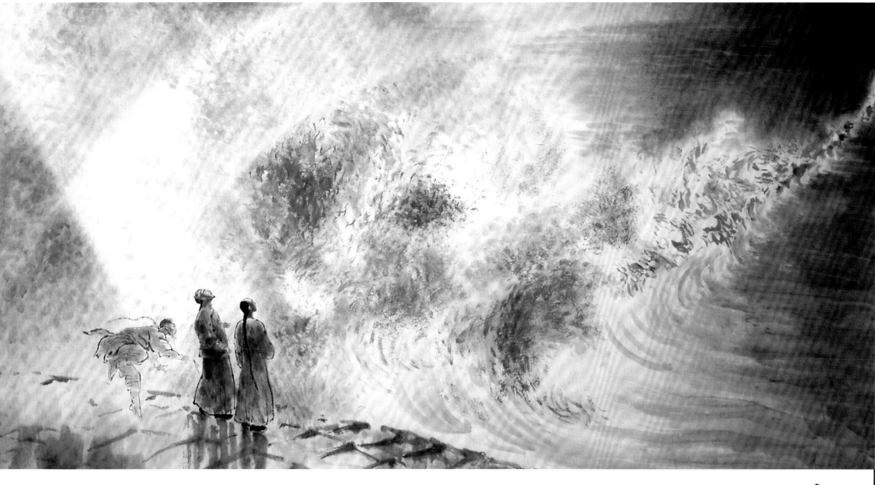

第八回　千軍嶽峙圍千頃　萬馬潮洶動萬乘

《乾隆、陳家洛
海寧觀潮》

272cm x 136cm（海寧金庸書院藏）

這時潮聲愈響，兩人話聲漸被掩沒，只見遠處一條白線，在月光下緩緩移來。驀然間寒意迫人，白線越移越近，聲若雷震，大潮有如玉城雪嶺，自天際而來，聲勢雄偉已極。大潮越近，聲音越響，真似百萬大軍衝鋒，於金鼓齊鳴中一往直前。

乾隆左手拉着陳家洛的手，站在塘邊，右手輕搖折扇，驟見夜潮猛至，不由得一驚，右手一鬆，折扇直向海塘下落去，跌至塘底石級之上，那正是陳家洛贈他的折扇。乾隆叫了一聲「啊喲！」白振頭下腳上，突向塘底撲去，左手在塘石上一按，右手已拾起折扇。

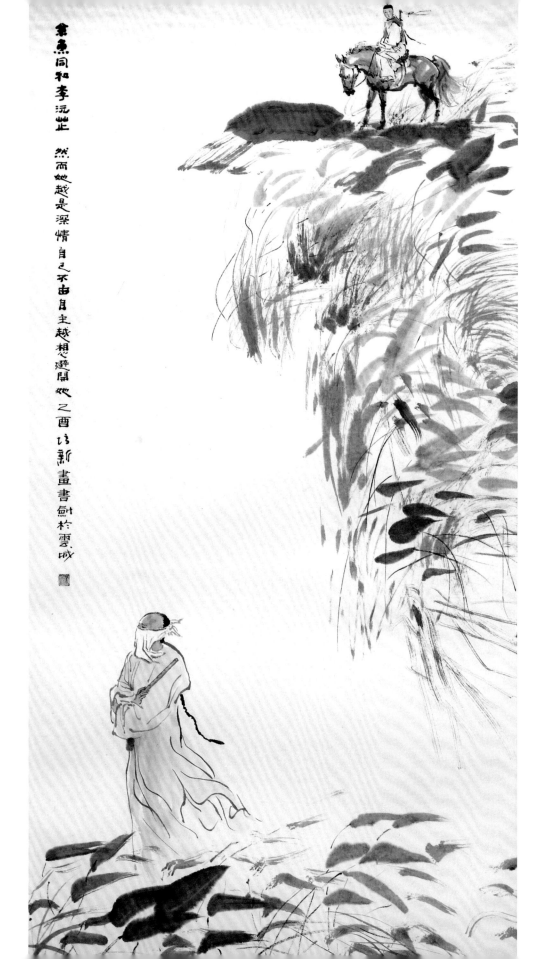

《余魚同與李沅芷》

69cm x 136cm

李沅芷一片深情，數次相救，他自衷心感激，然她越是情痴，自己越是不由自主的想避開她，甚麼原因可也說不上來。一路上李沅芷有說有笑，他卻總是冷冷的。李沅芷惱了，一天早晨，偷偷躲在一個沙丘後面，瞧他是否着急。哪知他見她不在，叫了幾聲沒聽得答應，就逕自向前走了。李沅芷氣苦之極，在沙丘後面哭了一場，打起精神再追上去。

余魚同淡淡的道：「啊，你在後面，我還道你先走了呢！」饒是李沅芷機變百出，對這心如木石之人卻是束手無策。她打定了主意：「他真逼得我沒路可走之時，我就一劍抹了脖子。」

《紅花會豪傑》 327cm x 168cm

十三當家
蔣四根
紅花會三義
力大無窮
一支鐵槳
舞動虎虎有力

十四弟 金笛秀才
余魚同
俊秀爾雅溫文
卻愛上血親駱冰
幾乎釀身了
李沅芷的一往情深

十二郎 石雙英
入稱鬼見愁
掌紅花會刑堂
冷面鐵心魅魅

九當家九命狗子
遇敵必拼一往無前
又必逢凶化吉

衛春華
從朱受受重大傷害

十二當家 駱冰
以駕鴦刀成名
生性活潑開朗
俱丈夫遭遇劫難
一對雙刀拼死護夫
情深義重
貞烈感人

四當家 開碑手
文泰來
一雙鐵掌開碑碎石
因知乾隆祕密
滾滾張召重之手
險死還生

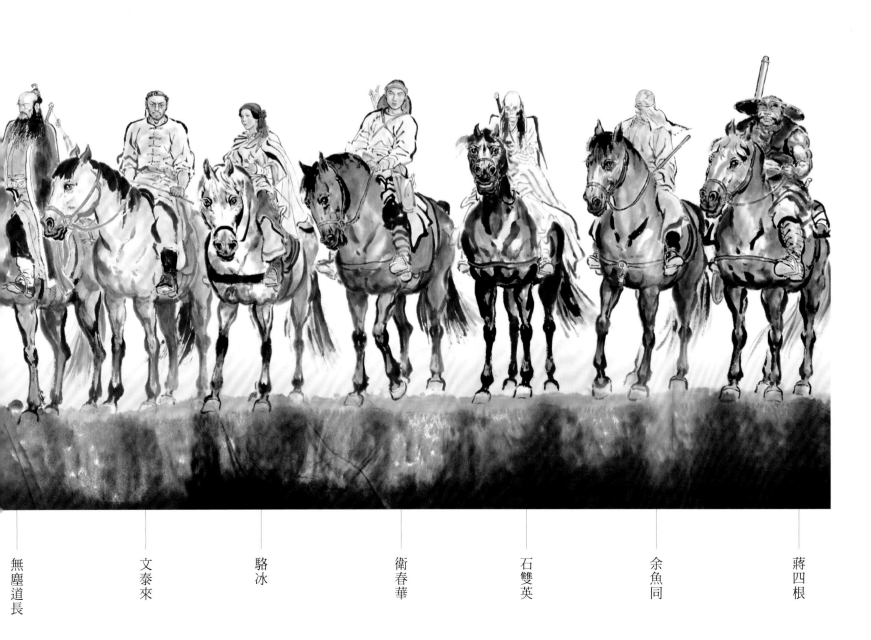

無塵道長　文泰來　駱冰　衛春華　石雙英　余魚同　蔣四根

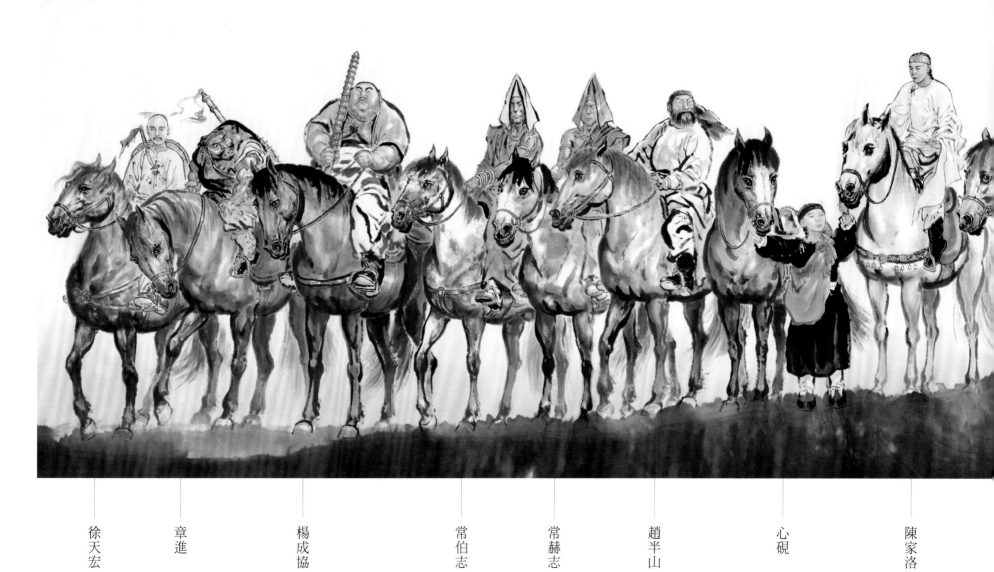

紅花會豪傑

己丑秋 培新

總舵主陳家洛
與乾隆皇
有著謎一樣
的關係兄弟間
反清兄弟情
志不相投衝突連，

十五郎心硯
陳家洛貼身書僮
乖巧靈敏忠心不二
直如陳家洛之
守護天神

三當家趙半山
太極高手內功高深
綽頂石雙饗武功
由他傳授二人
關係有若師徒

五當家六當家
西川雙俠常赫志
常伯志娛惡如仇
斬霸除奸
絕不手軟

八當家鐵塔楊成協
胖子巨人也
紅花會三大力士
之最有力拔岸岩
之慨

十當家駝子章進
性情暴烈率直
豪邁力大無窮
隨手一揮即劈半
馬尾最恨入
叫他駝子

七當家 徐天宏
智慧過人運籌帷
幄紅花會之
智多星

徐天宏　章進　楊成協　常伯志　常赫志　趙半山　心硯　陳家洛

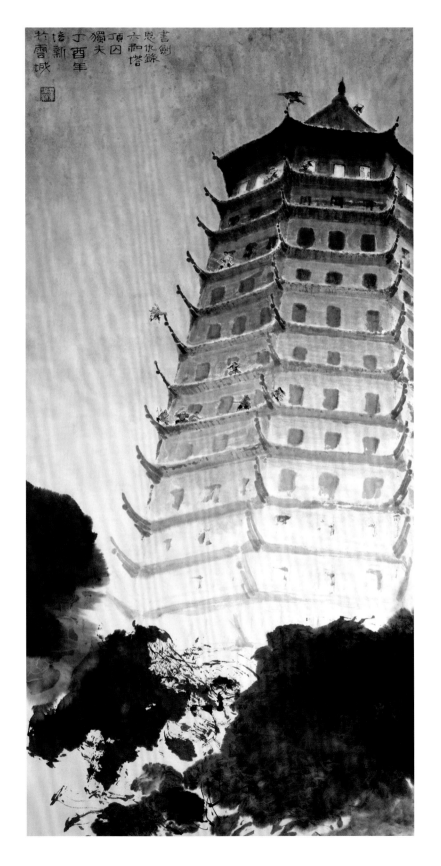

《六和塔頂囚獨夫》

六和塔高共十三層，乾隆與陳家洛這時在第十二層上，與塔下相距甚遠，就是耳朵好，也聽不清楚下面說甚麼。只見兩人四犬都衝進塔中，忽然那四條狼犬反身奔逃，口裏狂叫，東逃西竄，似乎是躲避甚麼，孟健雄手夾彈弓追出，雙手連動，一陣連珠彈把四只狼犬打得狺狺狂叫。陳家洛正在奇怪，這四條狗和那兩個人不知是甚麼路數，忽見塔中一人竄出，迅疾無比，夾手把孟健雄的弓奪過，左掌便向孟健雄頸上劈來。孟健雄一避沒避開，忙舉手格時，那人用彈弓弓端在他腰裏一戳，戳中穴道，俯身跌倒。那人頭也不回，直奔進塔來。這人剛進塔門，塔裏同時拋出一個人來，仰天跌在地上，動也不動，陳家洛看得清楚，這人是獨角虎安健剛，不由得大吃一驚。這時又聽得守在塔外的馬善均馬大挺父子哨聲大作，連連報警。說是來了勁敵。

乾隆一見來了救援，心中大喜。陳家洛向四方瞭望，見各處並無動靜，知道來攻的只此兩人，馬家父子所以在敵人已經攻到之後才發出警號，想是敵人行動過速，等到發現，他們已攻到塔前，這兩人身手如此矯健，想必是大內侍衛中的高手，看來比金鈎鐵爪白振尚要勝過一籌。

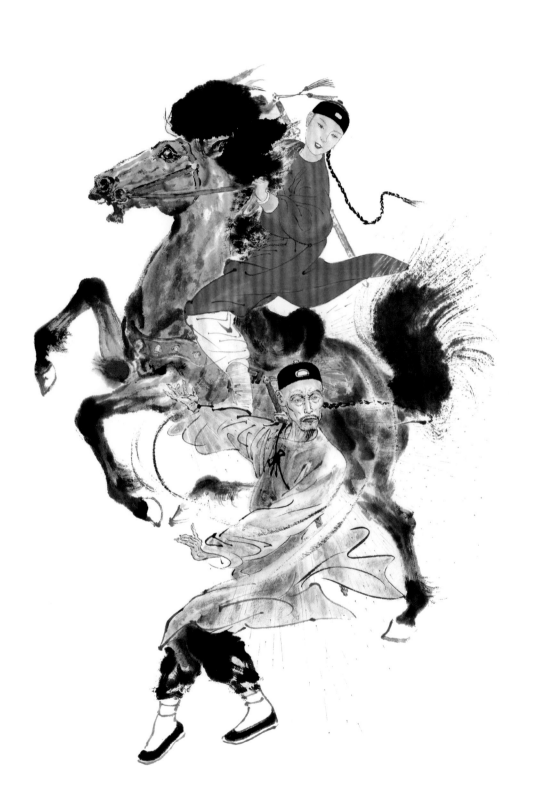

《李沅芷與陸菲青》

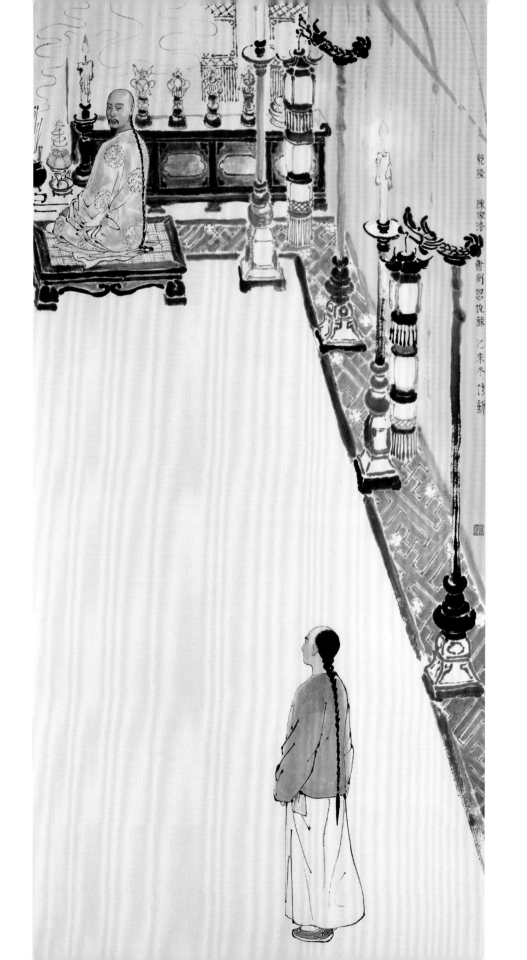

《乾隆祭祖》

乾隆　陳家洛　書劍恩仇錄　乙未冬・博新

《余魚同還劍》

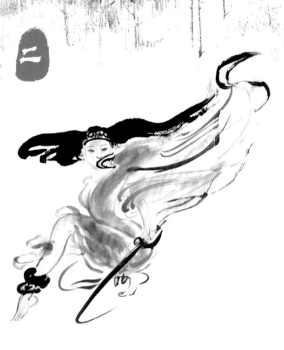

二

碧血劍

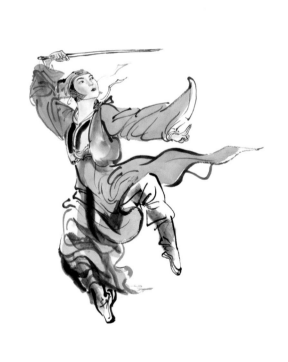

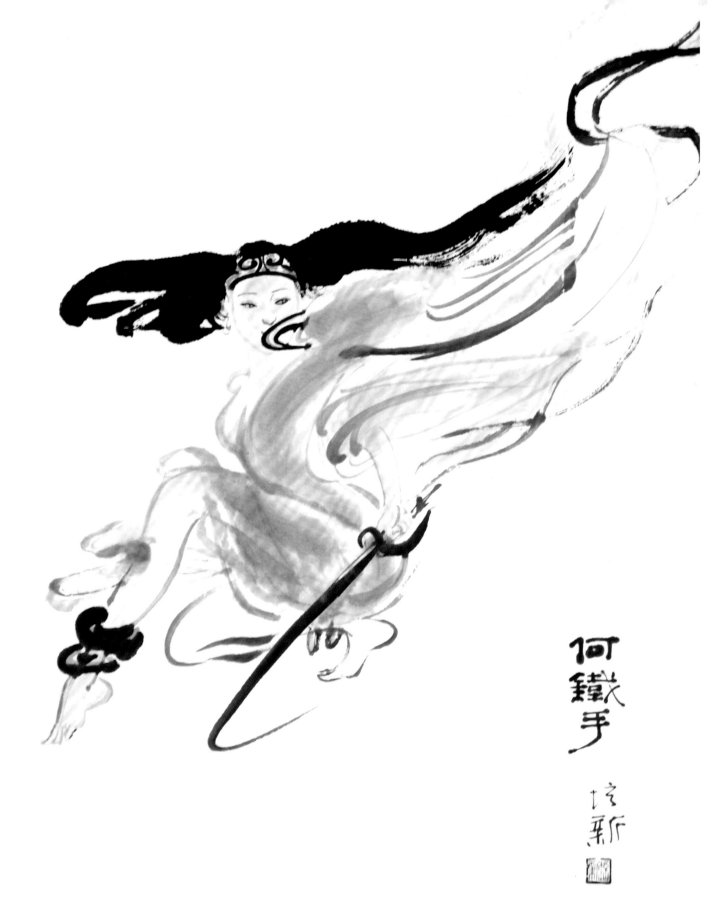

第十五回　纖纖出鐵手　矯矯舞金蛇

《何鐵手》

112cm × 55cm

只見她鳳眼含春，長眉入鬢，嘴角含着笑意，約莫二十二三歲年紀，目光流轉，甚是美貌。

她赤着雙足，每個足踝與手臂上各套着兩枚黃金圓環，行動時金環互擊，錚錚有聲。膚色

白膩異常，遠遠望去，脂光如玉，頭上長髮垂肩，也以金環束住。

何鐵手

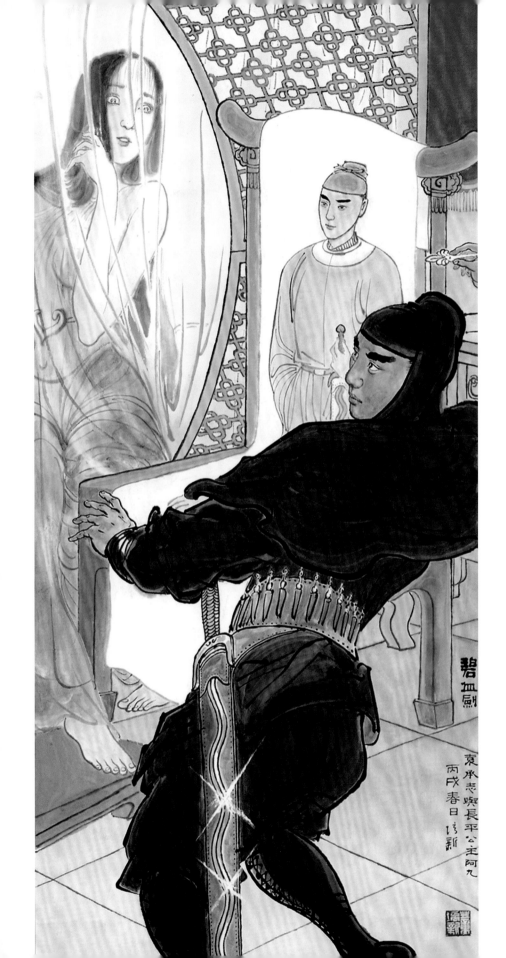

《阿九與袁承志》

48cm x 97cm

過了良久，只聽公主伸了個懶腰，低聲自言自語：「再畫兩三天，這畫就可完工啦。我天天這般神魂顛倒的想着你，你也有一時片刻的掛念着我麼？」說着站了起來，把畫放在椅上，把椅子搬到床前，輕聲道：「你在這裏陪着我！」寬衣解帶，上床安睡。袁承志好奇心起，想瞧瞧公主的意中人是怎生模樣，探頭一望，不由得大吃一驚。

原來畫中肖像竟然似足了他自己，再定神細看，只見畫中人身穿沔陽青長衫，繫一條小缸青腰帶，凝目微笑，濃眉大眼，下巴尖削，可不是自己是誰？只不過畫中人卻比自己俊美了幾分，自己原來的江湖草莽之氣，竟給改成了玉面朱唇的俊朗風采，但容貌畢竟無異，腰間所懸的彎身蛇劍，金光燦然，更是天下只此一劍，更無第二口。他萬料不到公主所畫之像便是自己，不由得驚詫百端，不禁輕輕「咦」了一聲。那公主聽得身後有人，伸手拔下頭上玉簪，也不回身，順手往聲音來處擲出。袁承志只聽一聲勁風，玉簪已到面門，當即伸手捏住。那公主轉過身來。兩人一朝相，都驚得呆了。原來公主非別，竟然便是程青竹的小徒阿九。

《金蛇郎君》

55cm x 112cm

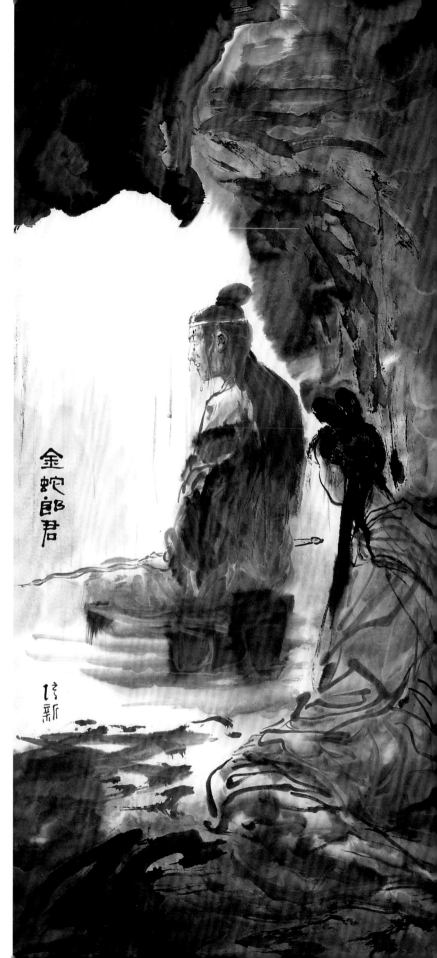

溫儀道：「後來我朦朦朧朧的就睡着了。第二天早晨醒來卻不見了他，我想一個人逃回家來，可是這山洞是在一個山峰頂上，山峰很陡，無路可下，只有似他這樣輕功極高的人，才能上下。到中午時他回來了，給我帶來了許多首飾、脂粉。我不要，拿起來都拋到了山谷裏。他可也不生氣，晚上又唱歌給我聽。」

「有一天，他帶了好多小雞、小貓、小鳥龜上山峰來，他知道我不忍心把這些活東西丟下山去。他整天陪我逗貓兒玩，餵小鳥龜吃東西，晚上唱歌給我聽。我在山洞裏睡，他從來不踏進山洞一步。我見他不來侵犯我，放心了些，也肯吃東西了。可是一個多月中，我一直不跟他說話。」

他始終對我很溫柔很和氣，爹爹和媽媽都沒他待我這樣好。

「又過得幾天，他忽然板起了臉，惡狠狠的瞧我，我很害怕，哭了起來。他嘆了口氣，哄我別哭。那天晚上我聽得他在哭泣，哭得很是傷心。不久，天下起大雨來，他仍是不進洞來，我心中不忍，叫他進山洞來躲雨，他也不理。」

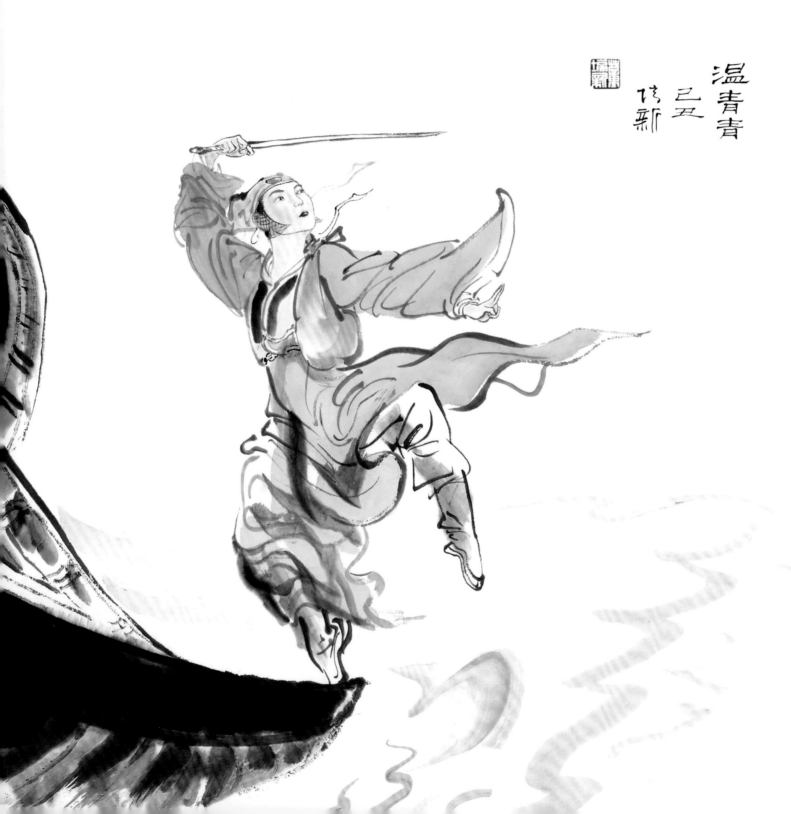

《溫青青》

溫青青
己丑
仿新

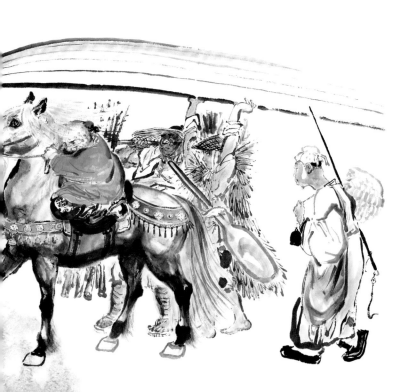

射鵰英雄傳

（二）

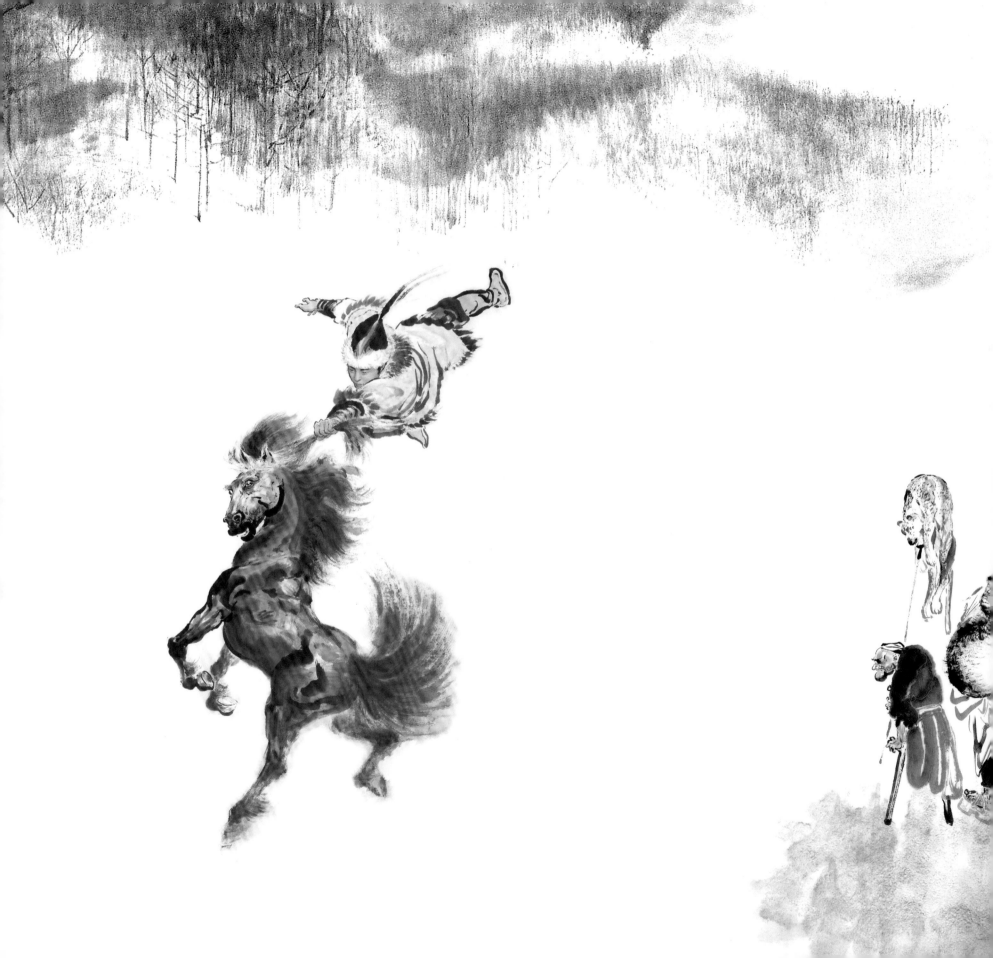

第八回 各顯神通

《郭靖黃蓉泛舟湖中》

136cm × 69cm

郭靖忽然想起，說道：「我給你帶了點心來。」從懷裏掏出完顏康送來的細點，哪知他背負王處一、換水化毒、奔波求藥，早把點心壓得或扁或爛，不成模樣。黃蓉看了點心的樣子，輕輕一笑。郭靖紅了臉，道：「吃不得了！」拿起來要拋入湖中。黃蓉伸手接過，道：

「我愛吃。」

郭靖一怔，黃蓉已把一塊點心放在口裏吃起來。郭靖見她吃了幾口，眼圈漸紅，眼眶中慢慢湧上淚水，更是不解。黃蓉道：「我生下來就沒了媽，從來沒哪個像你這樣記着我過⋯⋯」說着幾顆淚水流了下來。她取出一塊潔白手帕，郭靖以為她要擦拭淚水，哪知她把幾塊壓爛了的點心細心包起，放在懷裏，回眸一笑，道：「我慢慢地吃。」

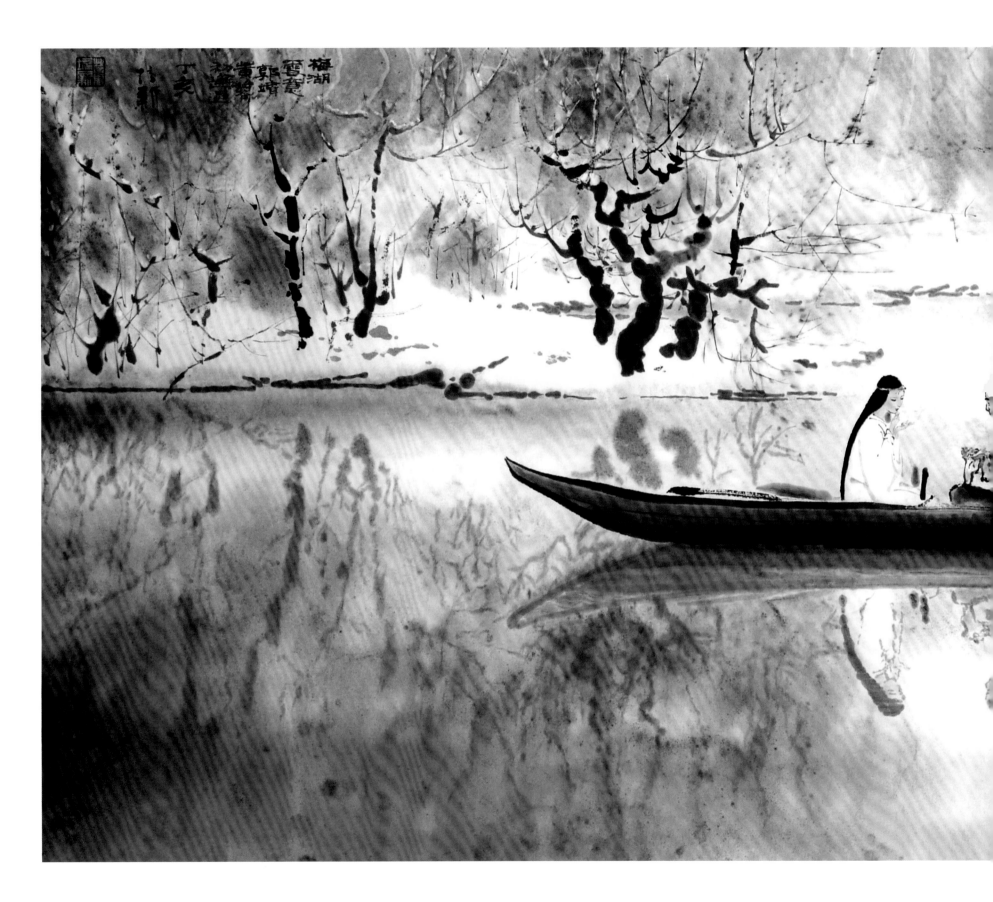

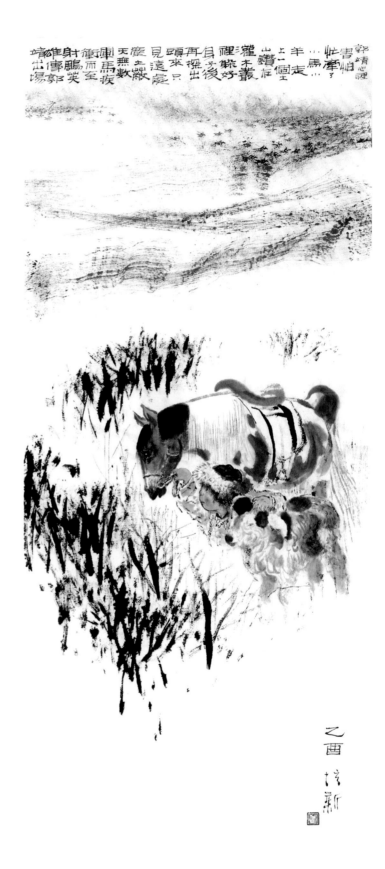

《郭靖童年》

郭靖忙騎上小馬追去，直追了七八里路，才將小羊趕上，正想牽了小羊回來，突然間前面傳來一陣陣隱隱的轟隆之聲。郭靖吃了一驚，他小小的心中也不知是甚麼，心想或許是打雷。只聽得轟雷之聲愈來愈響，過了一會，又聽得轟隆聲中夾着陣陣人喧馬嘶。

他從未聽到過這般聲音，心裏害怕，忙牽了小馬小羊，走上一個土山，鑽入灌木叢裏，躲好後再探出頭來。只見遠處塵土蔽天，無數車馬奔馳而至，領隊的長官發施號令，軍馬排列成陣，東一隊，西一隊，不計其數。眾兵將有的頭上纏了白色頭巾，有的插了五色翎毛。

郭靖這時不再害怕，只覺甚是好看。

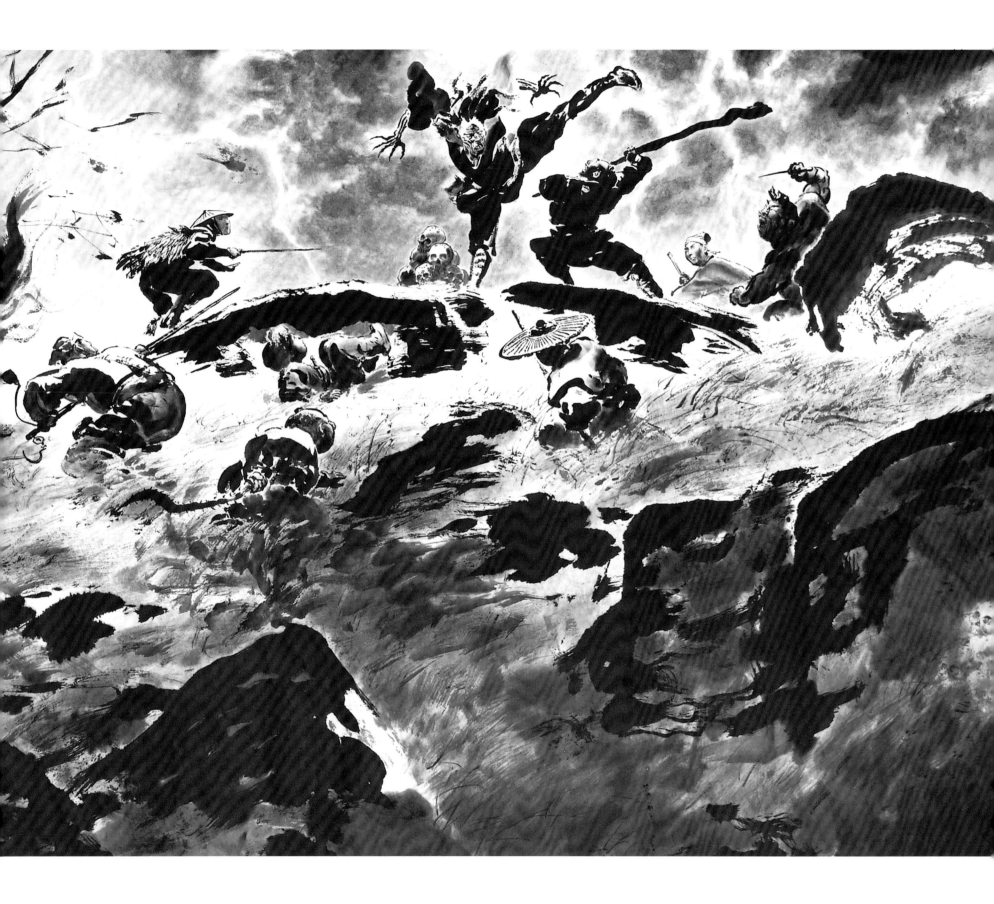

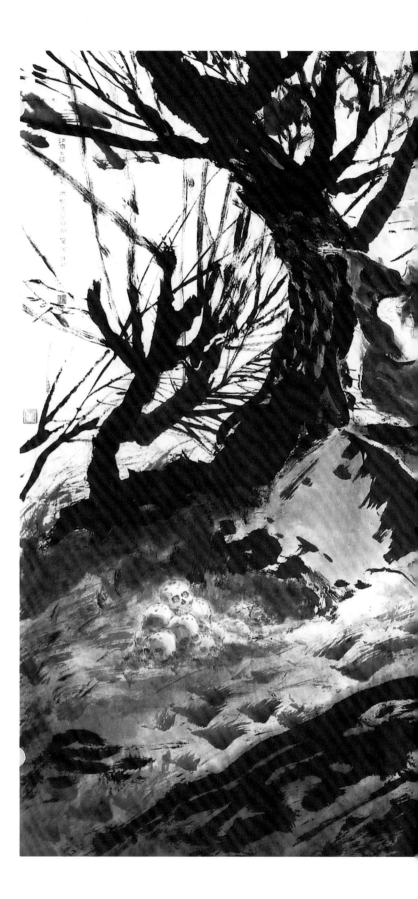

《江南七怪決戰
黑風雙煞》

176cm x 97cm

張阿生大聲吼叫，反手尖刀猛往敵人胸口刺去。陳玄風伸手格出，張阿生尖刀脫手。陳玄風隨手又是一掌，將張阿生直摔出去。

朱聰、全金發、南希仁、韓寶駒大驚，一齊急奔而下。

陳玄風高聲叫道：「賊婆娘，怎樣了？」梅超風扶住大樹，慘聲叫道：「我一雙招子讓他們毀啦。賊漢子，這七個狗賊只要逃了一個，我跟你拼命。」

霹靂聲中電光又是兩閃，韓寶駒猛見鐵杖正向大哥飛去，而柯鎮惡茫茫如不覺，這一驚非同小可，金龍鞭倏地飛出，捲住了鐵杖。

陳玄風叫道：「現下取你這矮胖子狗命！」發足向他奔去，忽地腳下一絆，似是個人體，俯身抓起，那人又輕又小，卻是郭靖。

郭靖大叫：「放下我！」陳玄風哼了一聲，這時電光又是一閃。郭靖只見抓住自己的人面色焦黃，目射凶光，可怖之極，大駭之下，順手拔出腰間短劍，向他身上插落，這一下正插入陳玄風小腹的肚臍，八寸長的短劍直沒至柄。陳玄風大聲狂叫，向後便倒。

《江南七怪》

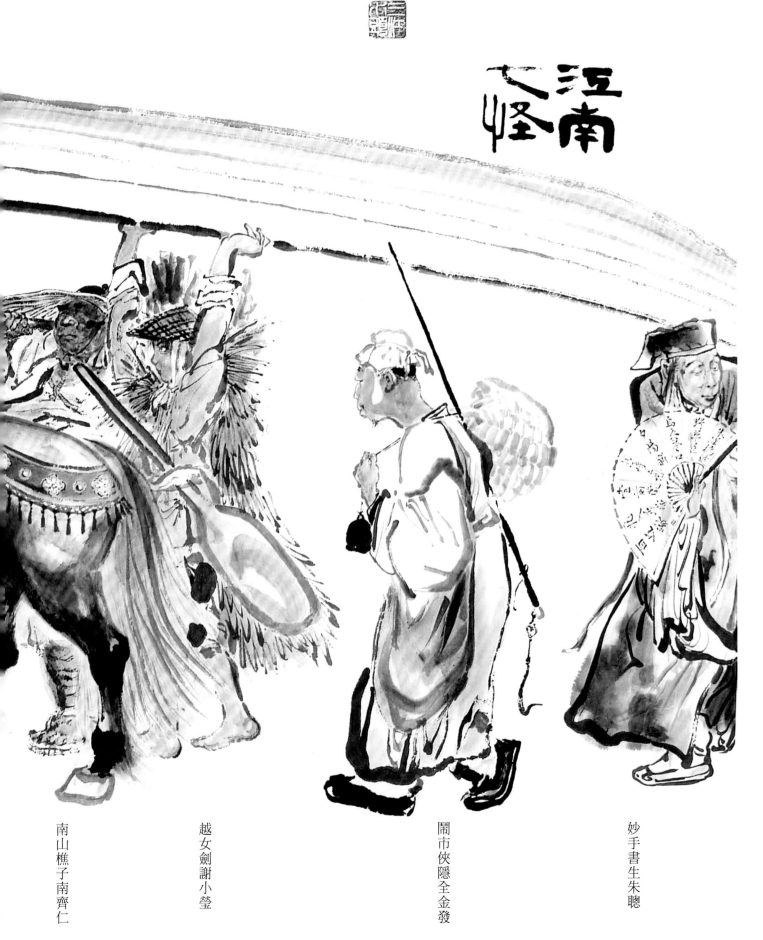

江南七怪

南山樵子南齊仁

越女劍謝小瑩

鬧市俠隱全金發

妙手書生朱聰

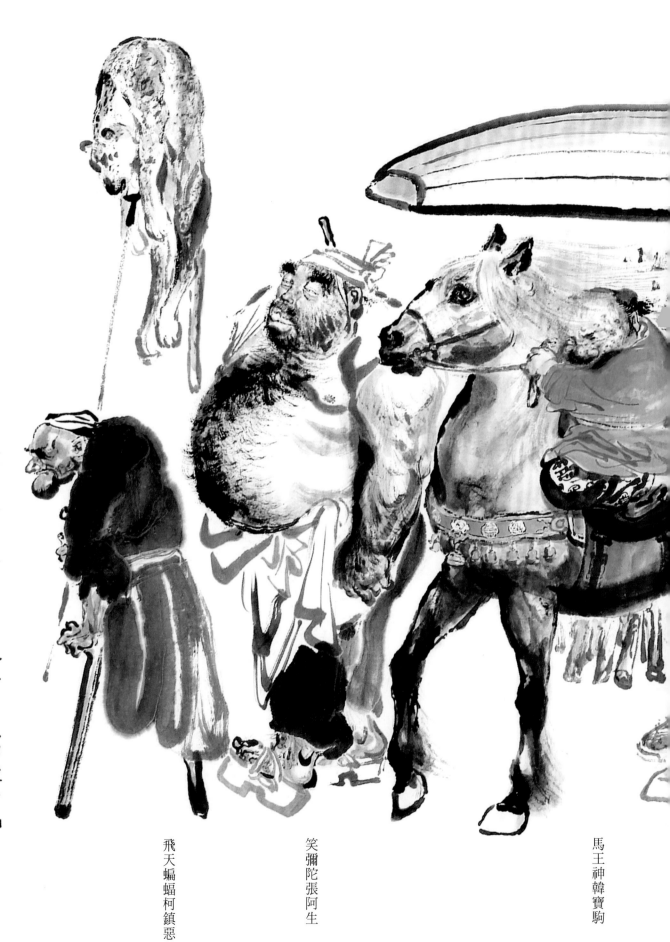

飛天蝙蝠柯鎮惡　妙手書生朱聰　馬王神韓寶駒
南山樵子南希仁　笑彌陀張阿生　開市俠隱全金發
越女劍謝小瑩　合稱江南七怪
丙戌　旭新

飛天蝙蝠柯鎮惡

笑彌陀張阿生

馬王神韓寶駒

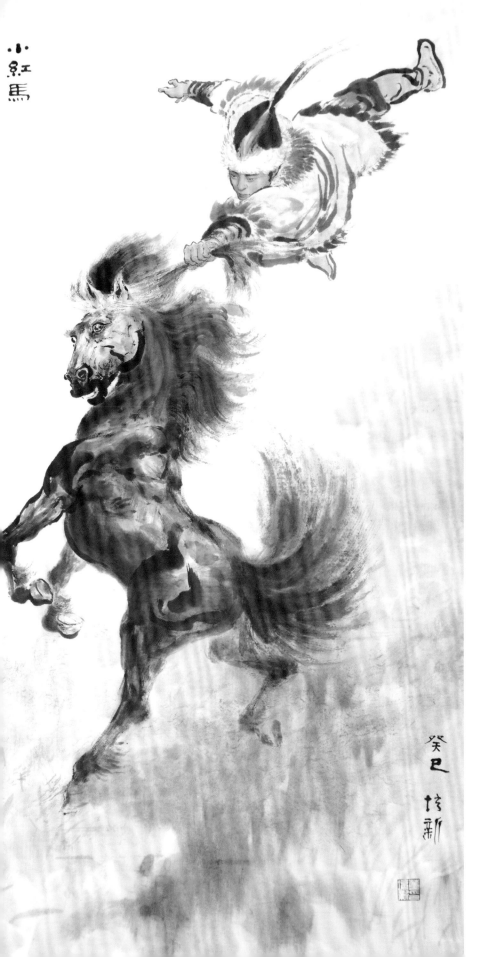

第五回 彎弓射鵰

《郭靖馴服小紅馬》

69cm x 137cm

郭靖在空中忽地一個倒翻觔斗，上了馬背，奔馳回來。那小紅馬一時前足人立，一時後腿猛踢，有如發瘋中魔，但郭靖雙腿夾緊，始終沒給它顛下背來。

韓寶駒在旁大聲指點，教他馴馬之法。那小紅馬狂奔亂躍，在草原上前後左右急馳了一個多時辰，竟然精神愈長。

眾牧人都看得心下駭然。那老牧人跪下來喃喃祈禱，求天老爺別為他們得罪龍馬而降下災禍，又大聲叫嚷，要郭靖快快下馬。但郭靖全神貫注的貼身馬背，便如用繩子牢牢縛住了一般，隨着馬身高低起伏，始終沒給摔下馬背。

郭靖也是一股子的倔強脾氣，給那小紅馬累得滿身大汗，忽地右臂伸入馬頸底下，雙臂環抱，運起勁來。他內力一到臂上，越收越緊。小紅馬翻騰跳躍，擺脫不開，到後來呼氣不得，窒息難當，這才知道遇了真主，忽地立定不動。

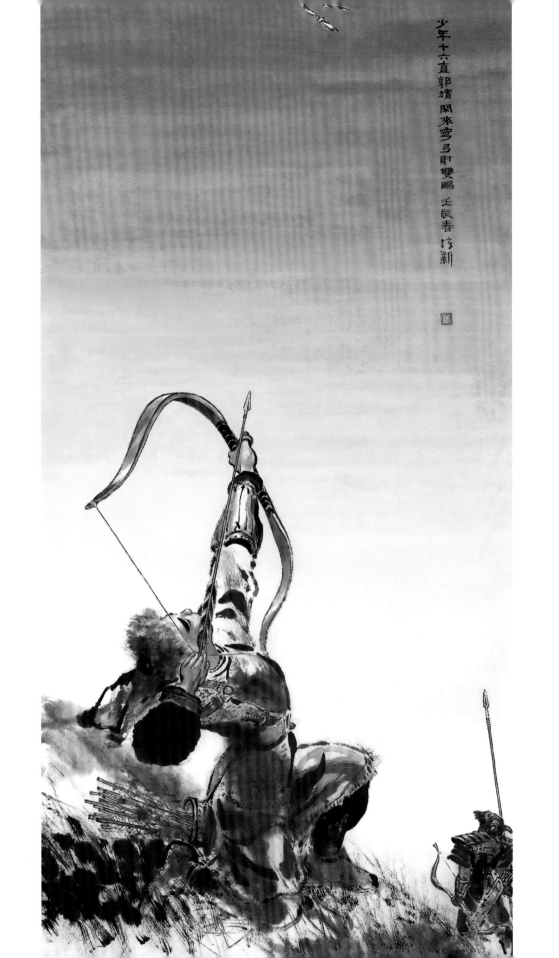

少年十六直郭靖 闕來彎弓射雙鵰 壬辰春 修新

《彎弓射鵰》

69cm x 137cm

蒙古諸將也都彎弓相射，但眾黑鵰振翅高飛之後，就極難射落，強弩之末勁力已衰，未能觸及鵰身便已掉下。鐵木真叫道：「射中的有賞。」

神箭手哲別有意要郭靖一顯身手，拿起自己的強弓硬弩，交在郭靖手裏，低聲道：「跪下，射項頸。」

郭靖接過弓箭，右膝跪地，左手穩穩托住鐵弓，更無絲毫顫動，右手運勁，將一張二百來斤的硬弓拉了開來。他跟江南六怪練了十年武藝，上乘武功雖然未窺堂奧，但雙臂之勁，眼力之準，卻已非比尋常，眼見兩頭黑鵰比翼從左首飛過，左臂微挪，瞄準了黑鵰項頸，右手五指急鬆，正是：弓彎有若滿月，箭去恰如流星。黑鵰待要閃避，箭桿已從頸項對穿而過。這一箭勁力未衰，恰好又射進了第二頭黑鵰腹內，利箭貫着雙鵰，自空急墮。眾人齊聲喝彩。

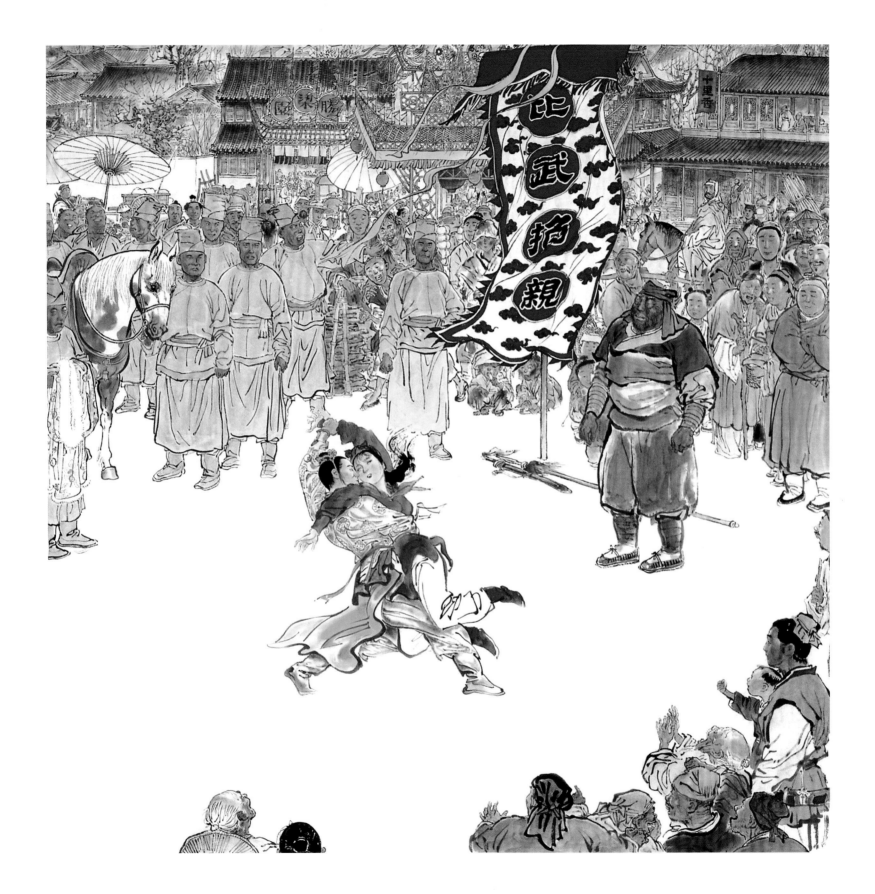

《比武招親》

136cm x 136cm

這時那公子再不相讓，掌風呼呼，打得興發，那少女再也欺不到他身旁三尺以內。

穆易也早看出雙方強弱之勢早判，叫道：「念兒，不用比啦，公子爺比你強得多。」心想：「這少年武功了得，自不是吃喝嫖賭的紈絝子弟。待會問明他家世，只消不是金國官府人家，便結了這門親事，我孩兒終身有託。」連聲呼叫，要二人罷鬥。

但兩人鬥得正急，一時哪裏歇得了手？那公子心想：「這時我要傷你，易如反掌，只是有點捨不得。」忽地左掌變抓，隨手鈎出，已抓住少女左腕，少女吃驚，向外掙奪。

那公子順勢輕送，那少女立足不穩，眼見要仰跌下去，那公子右臂抄去，已將她抱在懷裏。旁觀眾人又喝彩，又喧鬧，亂成一片。那少女羞得滿臉通紅，低聲求道：「快放開我！」那公子笑道：「你叫我一聲親哥哥，我就放你！」那少女恨他輕薄，用力一掙，但給他緊緊摟住了，卻哪裏掙扎得脫？

《楊鐵心與包惜弱》

69cm x 137cm

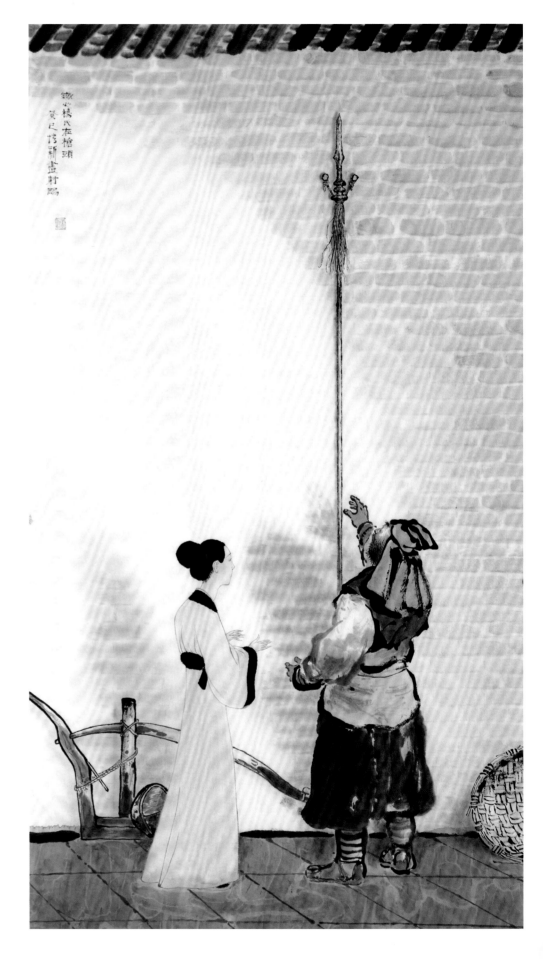

楊鐵心在室中四下打量，見到桌凳櫥床，竟然無一物不是舊識，心中一陣難過，眼眶一紅，忍不住要掉下眼淚來，伸袖子在眼上抹了抹，走到牆旁，取下壁上掛着的一根生滿了銹的鐵槍，拿近看時，只見近槍尖六寸處赫然刻着「鐵心楊氏」四字。他輕輕撫弄槍桿，嘆道：「鐵槍生銹了。這槍好久沒用啦。」王妃溫言道：「請你別動這槍。」楊鐵心道：「為甚麼？」王妃道：「這是我最寶貴的東西。」

楊鐵心澀然道：「是嗎？」頓了一頓，又道：「鐵槍本有一對，現下只剩下一根了。」王妃道：「甚麼？」楊鐵心不答，把鐵槍掛回牆頭，向槍旁的一張破犁注視片刻，說道：「犁頭損啦，明兒叫東村張木兒加一斤半鐵，打一打。」

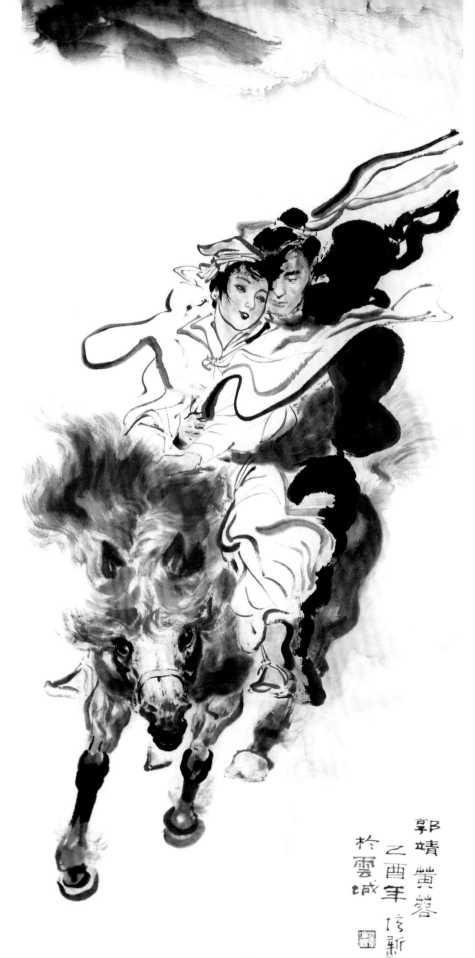

《郭靖與黃蓉》

69cm x 136cm

黃蓉右手持韁，左手伸過來拉住了郭靖的手。兩人雖然分別不到半日，但剛才一在室內，一在窗外，都是膽戰心驚，苦惱焦慮，惟恐有失，這時相聚，猶如劫後重逢一般。郭靖心中迷迷糊糊，自覺逃離師父大大不該，但想到要捨卻懷中這個比自己性命還親的蓉兒，此後永不見面，那是寧可斷首瀝血，也決計不能屈從。

小紅馬一陣疾馳，離中都已數十里之遙，黃蓉才收韁息馬，躍下地來。郭靖跟着下馬，那紅馬不住將頭頸在他腰裏搓擦，十分親熱。兩人手拉着手，默默相對，千言萬語，不知從何說起。但縱然一言不發，兩心相通，相互早知對方心意。

《九指神丐洪七公》

黃蓉正要將雞撕開，身後忽然有人說道：「撕作三份，雞屁股給我。」兩人都吃了一驚，怎地背後有人掩來，竟然毫無知覺，急忙回頭，只見說話的是個中年乞丐。這人一張長方臉，頰下微鬚，頭髮花白，粗手大腳，身上衣服東一塊西一塊的打滿了補丁，卻洗得乾乾淨淨，手裏拿着一根綠竹杖，瑩碧如玉，背上負着個朱紅漆的大葫蘆，臉上一副饞涎欲滴的模樣，神情猴急，似乎若不將雞屁股給他，就要伸手搶奪了。

他取過背上葫蘆，骨嘟骨嘟的喝了幾口，只見他握住葫蘆的右手只有四根手指，一根食指齊掌而缺。

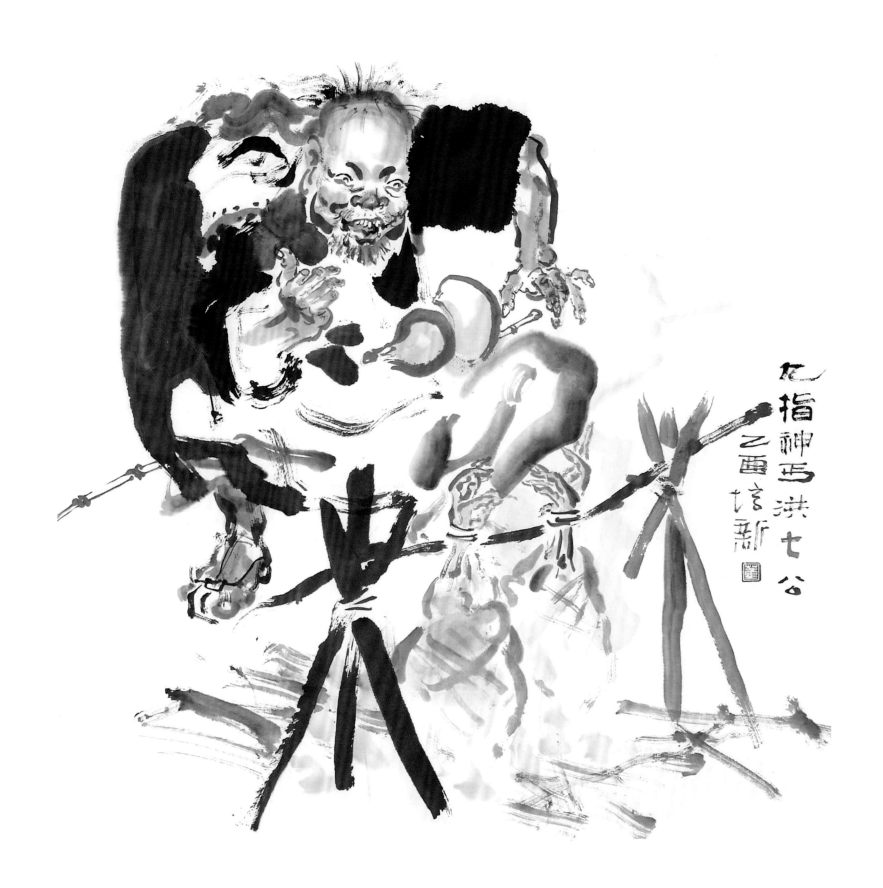

九指神丐洪七公

乙酉達新圖

《桃花島選婿》

176cm x 97cm

歐陽克心花怒放，忍不住向黃蓉瞧去。卻見她伸伸舌頭，向自己做個鬼臉，忽然說道：「歐陽世兄，你把我穆姊姊捉了去，放在那祠堂的棺材裏，活生生的悶死了她。她昨晚託夢給我，披頭散髮，滿臉是血，說要找你索命。」歐陽克早已把這件事忘了，忽聽她提起，微微一驚，失聲道：「啊喲，我忘了放她出來！」心想：「悶死了這小妞兒，倒是可惜。」

但見黃蓉笑吟吟的，便知她說的是假話，問道：「你怎知她在棺材裏？是你救了她麼？」

歐陽鋒料知黃蓉有意要分姪兒心神，好叫他記不住書上文字，說道：「克兒，別理旁的事，留神記書。」歐陽克一凜，道：「是。」忙轉過頭來眼望冊頁。

郭靖見冊中所書，每句都是周伯通曾經教自己背過的，不必再讀，也都記得。

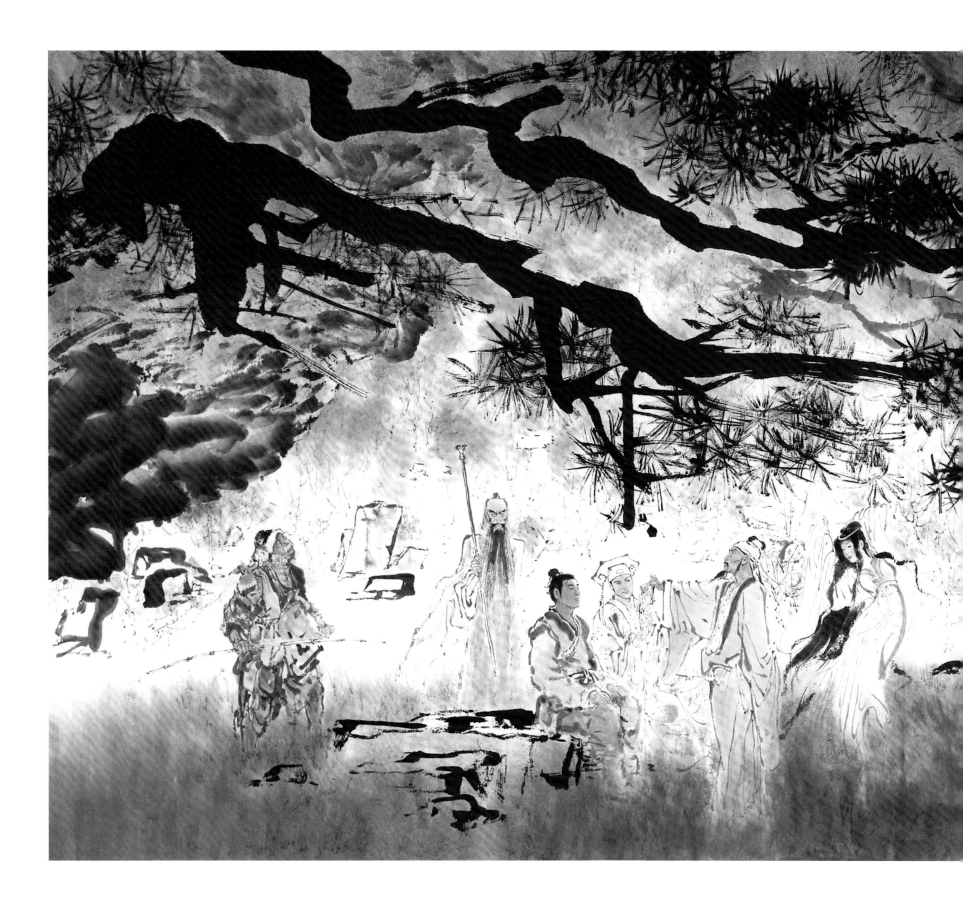

《東邪西毒
琴簫相鬥》

136cm x 69cm

歐陽鋒道：「兄弟功夫不到之處，請藥兄容讓三分。」盤膝坐在一塊大石之上，閉目運氣

片刻，右手五指揮動，鏗鏗鏘鏘的彈了起來。

秦箏本就聲調淒楚激越，他這西域鐵箏聲音更是淒厲。郭靖不懂音樂，但這箏聲每一音都

和他心跳相一致。鐵箏響一聲，他心一跳，箏聲越快，自己心跳也逐漸加劇，只感胸口怦怦

怦而動，極不舒暢。再聽少時，一顆心似乎要跳出腔子來，陡然驚覺：「若他箏聲再急，

我豈不是要給他引得心跳而死？」急忙坐倒，寧神屏思，運起全真派道家內功，心跳便即

趨緩，過不多時，箏聲已不能帶動他心跳。

只聽得箏聲漸急，到後來猶如金鼓齊鳴，萬馬奔騰一般，驀地裏柔韻細細，一縷簫聲幽幽

地混入了箏音之中，郭靖只感心中一蕩，臉上發熱，忙又鎮懾心神。鐵箏聲音雖響，始終

掩沒不了簫聲，雙聲雜作，音調怪異之極。鐵箏猶似荒山猿啼、深林梟鳴，玉簫恰如春日

和歌，深閨私語。一個極盡慘厲凄切，一個卻柔媚婉轉。此高彼低，彼進此退，互不相下。

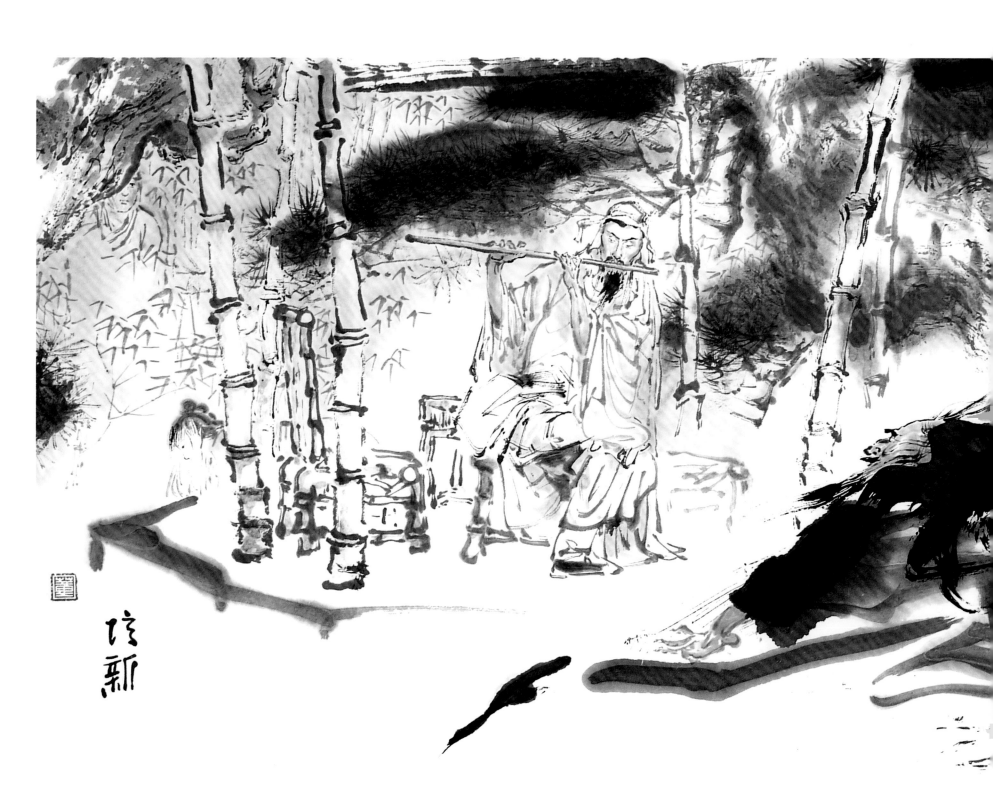

第二十五回 荒村野店

《全真七子》

180cm x 96cm

全真七子馬鈺位當天樞，譚處端位當天璇，劉處玄位當天璣，丘處機位當天權，四人組成斗魁；王處一位當玉衡，郝大通位當開陽，孫不二位當搖光，三人組成斗柄。北斗七星中以天權光度最暗，卻居魁柄相接之處，最是衝要，因此由七子中武功最強的丘處機承當，斗柄中以玉衡為主，由武功次強的王處一承當。

梅超風的白蟒鞭衝向孫不二胸口，衝勁雖慢，勢道凌厲狠辣，那道姑卻仍凝坐不動。黃蓉順着鞭梢望去，見她道袍上繪着一個骷髏，暗暗稱奇：「全真教號稱是玄門正宗，怎麼她的服飾倒跟梅師姊是一路？」她不知當年王重陽點化孫不二之時，曾繪了一幅骷髏之圖賜她，意思說人壽短促，倏息而逝，化為骷髏，須當修真而慕大道。孫不二紀念先師，將這圖形繡在道袍之上。

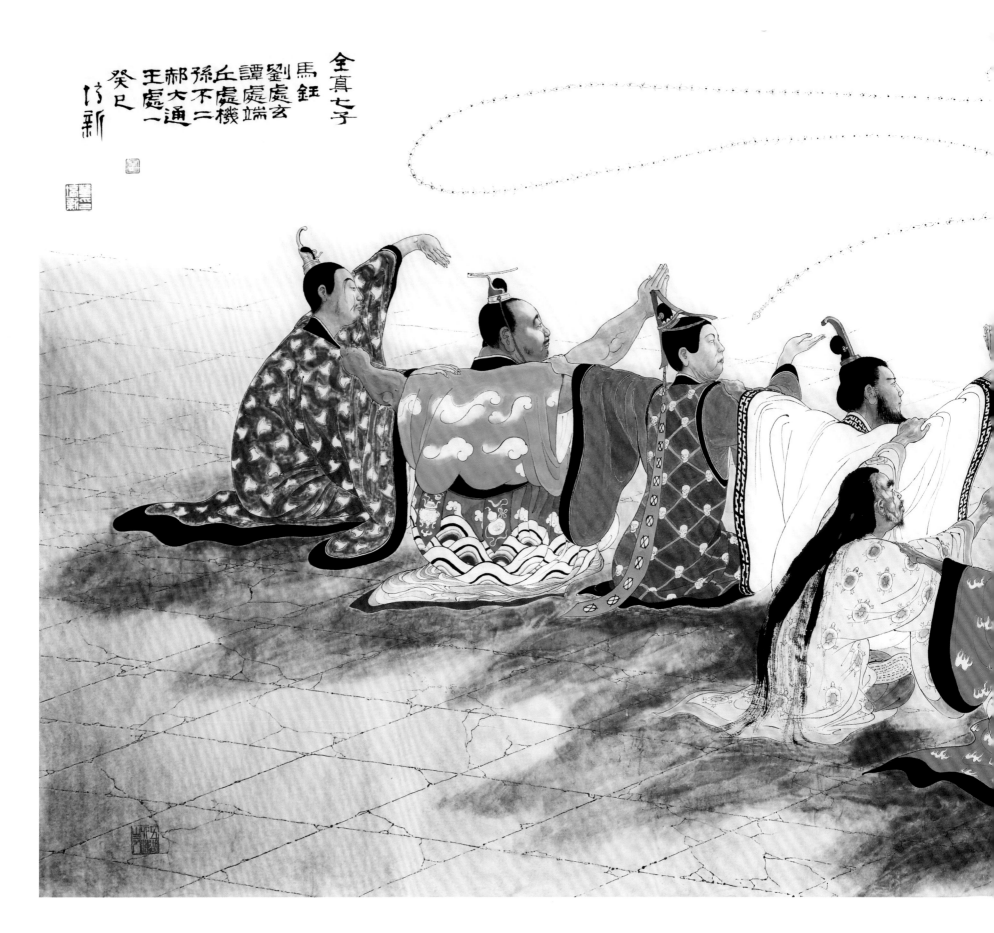

射雕英雄傳第七十四回 沙中略陷凍結 歐陽鋒
火把照耀下 但見歐陽鋒露齒怒 目鬚眉戟張
困在冰柱中段半點動彈
不得

丙戌 清新於雲城

《歐陽鋒困冰中》

忽聽背後一人低喝道：「倒水！」魯有腳聽了這聲音，不須細想，立即遵從，叫道：「倒水！」眾親兵抬起大鍋，猛往陷阱中潑將下去。

歐陽鋒正從阱底躍起，幾鍋水忽從頭頂瀉落，一驚之下，提着的一口氣不由得鬆了，身子立即下墮。他將蛇杖在阱底急撐，二次提氣又上，這次有了防備，頭頂灌下來的冷水雖多，卻已沖他不落。

哪知天時酷寒，冷水甫離鐵鍋，立即結冰，歐陽鋒躍到陷阱中途，頭上腳底的冷水都已凝成堅冰。他上躍之勁極是猛烈，但堅冰硬逾鋼鐵，咚的一下，頭上撞得甚是疼痛，欲待落下後蓄勢再衝，雙腳卻已牢牢嵌在冰裏，動彈不得。

片刻之間，二十餘大鍋雪水灌滿了陷阱，結成一條四五丈長、七尺圓徑的大冰柱。

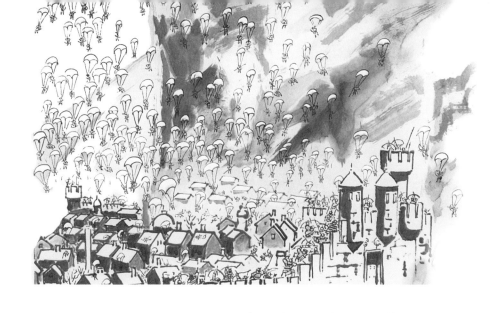

《黃蓉郭靖智破
撒麻爾罕城》

69cm x 136cm

郭靖陣中吹動號角，千餘軍士宰牛殺羊，將肉塊凍結在高峰之上。丐幫中高來高去的好手甚多，互相傳遞牽援，架成了數十道「羊梯」。郭靖一聲令下，一萬名將士以長索繫腰，慢慢爬上峰頂。

此刻嚴令早傳，不得發出絲毫聲息。黑夜中但見數十條夭矯巨龍蜿蜒上峰。這山峰絕頂方圓不廣，一萬人擁得密密層層，後來者幾無立足之地。

郭靖令將士在腰裏繫上革傘，各執兵刃，躍入城中，齊攻南門。他手掌一拍，首先躍下，數百名丐幫幫眾跟着擁身躍落。這般高峰下躍，自是極險，但蒙古將士素來勇悍，日間又曾見歐陽鋒從峰上降落，各人身上革傘比他鼓氣入褲之法更穩當得多，再見主帥身先士卒，當下個個奮勇。一時之間，空中宛似萬花齊放，一頂頂革傘張了開來，帶着將士穩穩下墮。

郭靖足一着地，立即扯下背後革傘，舞動大刀，猛向守軍掃去。此時城中已有少數守軍驚覺，但陡然間見到成千成萬敵軍從天而降，駭惶之餘，哪裏還有鬥志？最先着地的又是丐幫幫眾，個個武藝高強，接戰片刻，早已攻近城門。

接着蒙古軍先後降落，雖有數百名軍士因傘破跌斃，數百名將士在空中為敵軍羽箭射死，但十成中倒有九成多平安着地，大半受風吹盪，落入城中各處，為花剌子模軍圍住，或擒或殺，但落在城門左近的也有一二千人。郭靖令半數抵擋敵軍，半數斬關開城。

成吉思汗見到郭靖所部飛降入城，驚喜交集，當即盡點三軍，攻向城邊，只見南門大開，數百名蒙古軍執矛守住。當下幾個千人隊蜂擁衝入，裏應外合，奮勇攻殺。

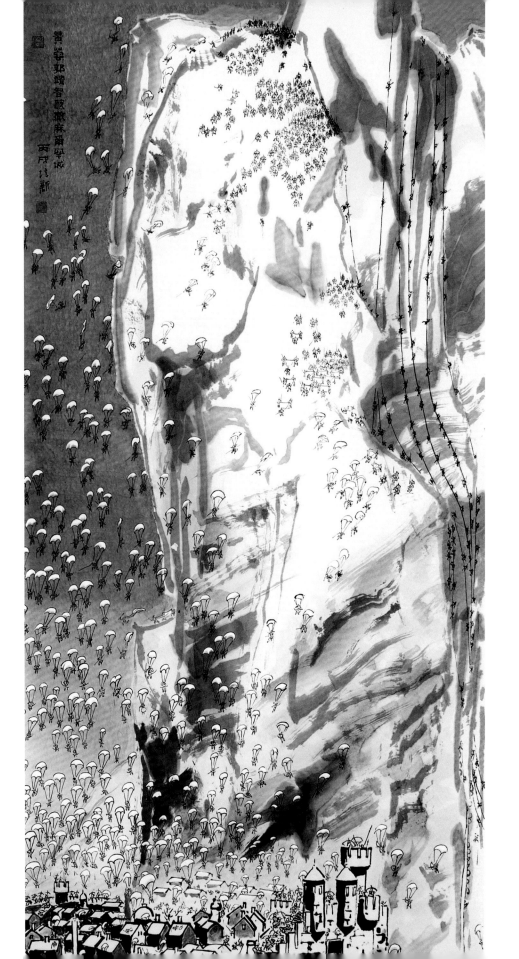

《哲別義釋郭靖》

48cm x 97cm

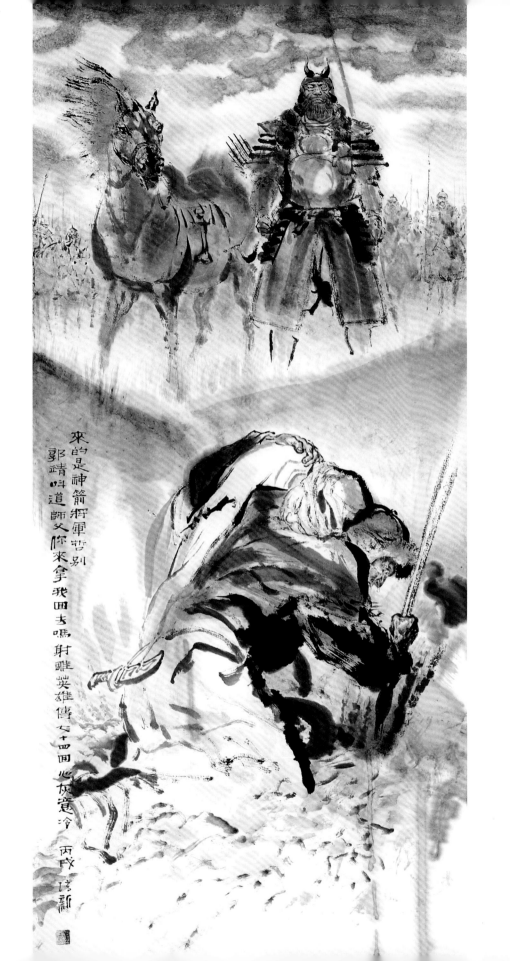

來的是神箭將軍哲別　郭靖叫道師父你來拿我回去嗎　射雕英雄傳卅十四回　心恢意冷　丙戌　法新

他一怔之下，抬起頭來，只見一名將軍勒住部屬，單騎過來，正是當年教他箭法的神箭將軍哲別。郭靖叫道：「師父，你來拿我回去麼？」哲別道：「正是。」

郭靖心想：「反正今日難脫重圍，與其為別人所擒，不如將這場功勞送給師父。」便道：「好，讓我先葬了母親。」四下一望，見左首有個土崗，抱着母親走上崗去，用斷矛掘了個坑，把母親屍身放入，眼見短劍深陷胸口，他不忍拔出，跪下拜了幾拜，捧沙土掩上，想起母親一生勞苦，撫育自己成人，不意竟葬身於此，傷痛中伏地大哭。

哲別躍下馬來，跪在李萍墓前拜了四拜，將身上箭壺、鐵弓、長槍，盡數交給郭靖，又牽過自己坐騎，把韁塞在他手裏，說道：「你去吧，咱們只怕再也不能相見了。」郭靖愕然，叫道：「師父！」哲別道：「當年你捨命救我，難道我不是男子漢大丈夫，就不會捨命救你？」

《周伯通與瑛姑》

137cm x 69cm

周伯通自她出現，一直膽戰心驚，給她這麼迎面一喝，叫聲：「啊喲！」轉身急向山下奔去。瑛姑道：「你到哪裏去？」隨後趕來。周伯通大驚。周伯通大叫：「我肚子痛，要拉屎。」瑛姑微微一怔，不加理會，仍發足急追。周伯通大驚，又叫：「啊喲，不好啦。我褲子上全是屎，臭死啦，你別來。」瑛姑尋了他二十年，心想這次再給他走脫，此後再無相見之期，不理他拉屎是真是假，不停步的追趕。周伯通嚇得魂飛天外，本來他口叫拉屎是假，只盼將瑛姑嚇得不敢走近，自己就可乘機溜走，不料惶急之下，大叫一聲，當真屎尿齊流。

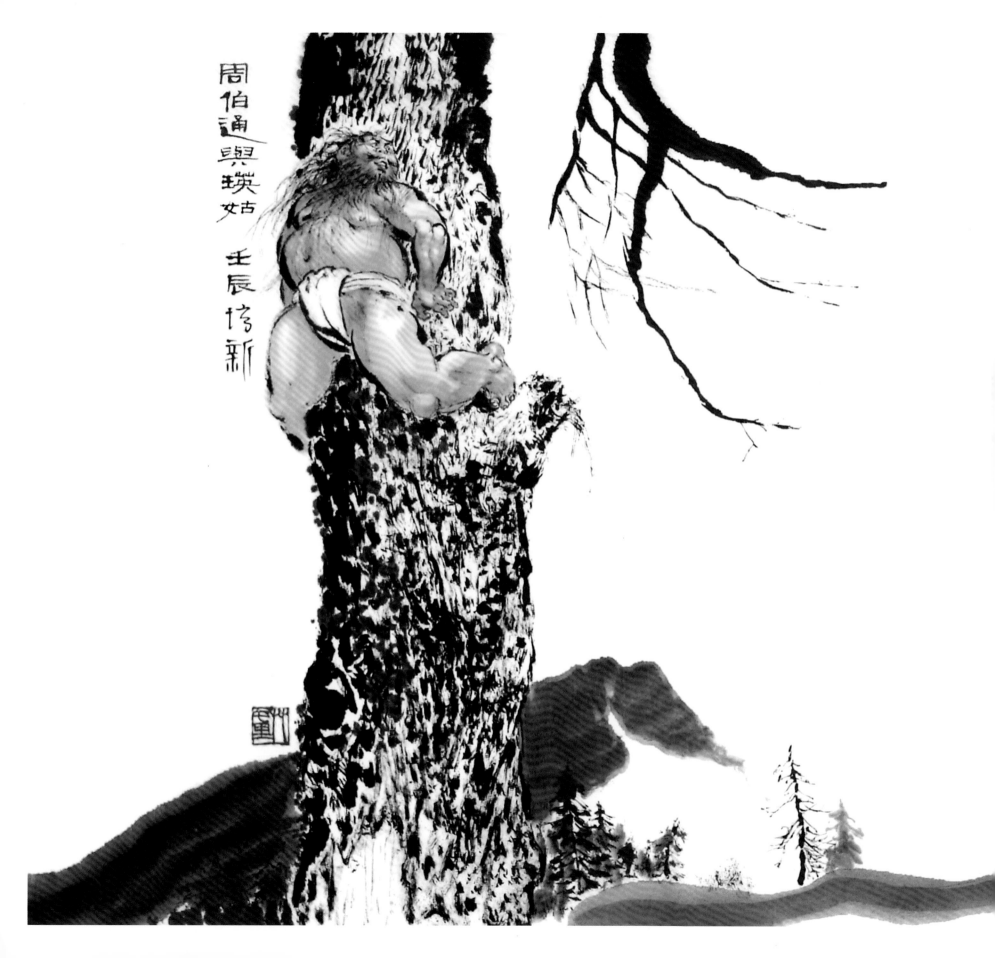

《華山論劍》

272cm x 136cm

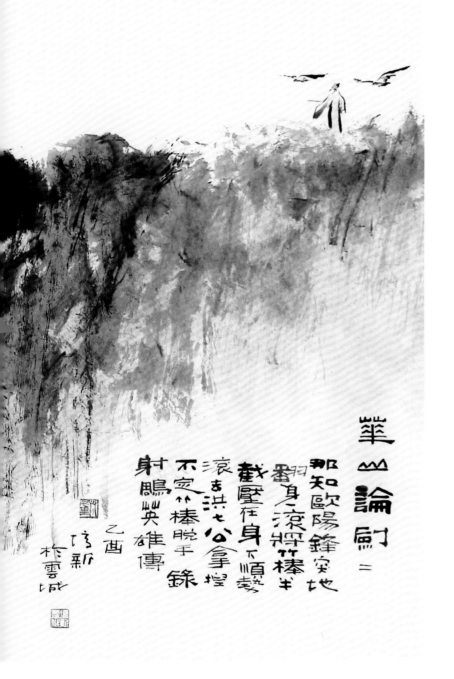

華山論劍

那知歐陽鋒突地
番身一滾將竹
截壓在身下順勢
滾去洪七公拿捏
不定竹棒脫手

射鵰英雄傳 錄

乙酉 於新雲城

便在這雙方不勝不敗、你退我讓之際，忽聽山崖後一人大叫三聲，三個觔斗翻將出來，正是西毒歐陽鋒。洪七公與郭靖同時收掌，向後躍開。只見歐陽鋒全身衣服破爛，滿臉血痕斑斑，大叫：「我《九陰真經》上的神功已然練成，我的武功天下第一！」蛇杖向四人橫掃過來。

洪七公拾起打狗棒，搶上去將他蛇杖架開，數招一過，四人無不駭然。歐陽鋒的招術本就奇特，此時更加怪異無倫，忽爾伸手在自己臉上猛抓一把，忽爾反足在自己臀上狠踢一腳，每一杖打將出來，中途方向必變，實不知他打將何處。洪七公驚奇萬分，只得使開打狗棒法緊守門戶，那敢貿然進招？

鬥到深澗，歐陽鋒忽然反手啪啪啪連打自己三個耳光，大喊一聲，雙手各從懷中摸出一塊圓石，按在地下，身子倒立，竄將過來。洪七公又是吃驚，又好笑，心想：「我這棒法最擅長打狗，你忽作狗形，豈非自投羅網？」竹棒伸處，向他腰間挑去。不料歐陽鋒忽地翻身一滾，將竹棒半截壓在身下，隨即順勢滾去，洪七公拿捏不定，竹棒脫手。歐陽鋒驟然間飛身躍起，雙足連環猛踢。洪七公大驚，向後急退。

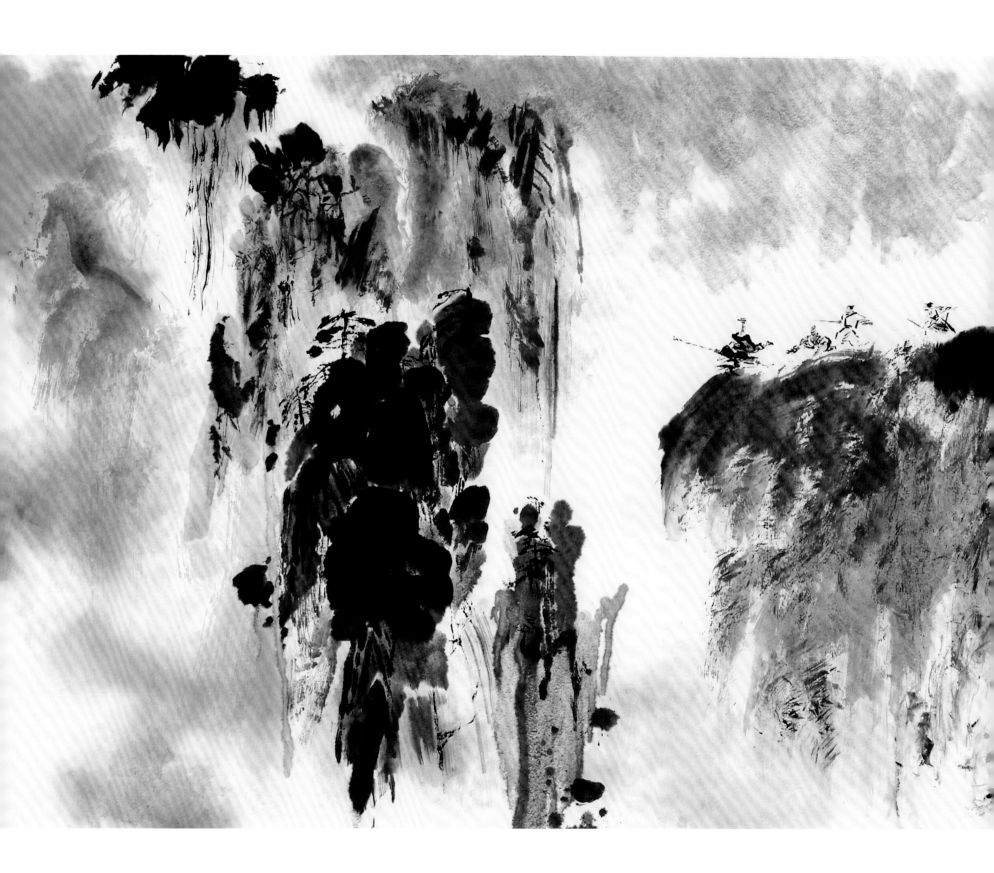

《郭靖黃蓉飯館邂逅》

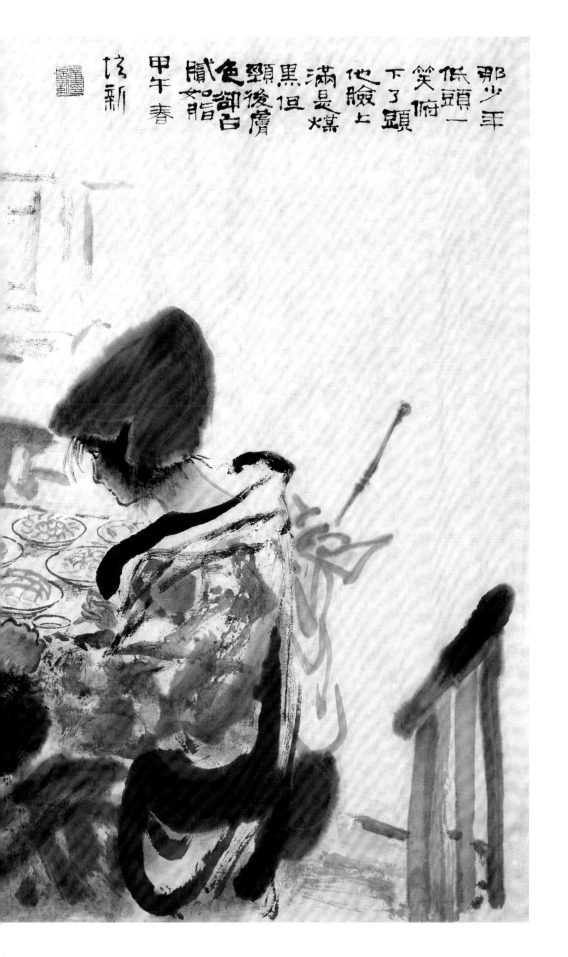

那少年
低頭一
笑俯
下了頭
他臉上
滿是煤
黑但
頸後膚
色卻白
膩如脂
甲午春
信新

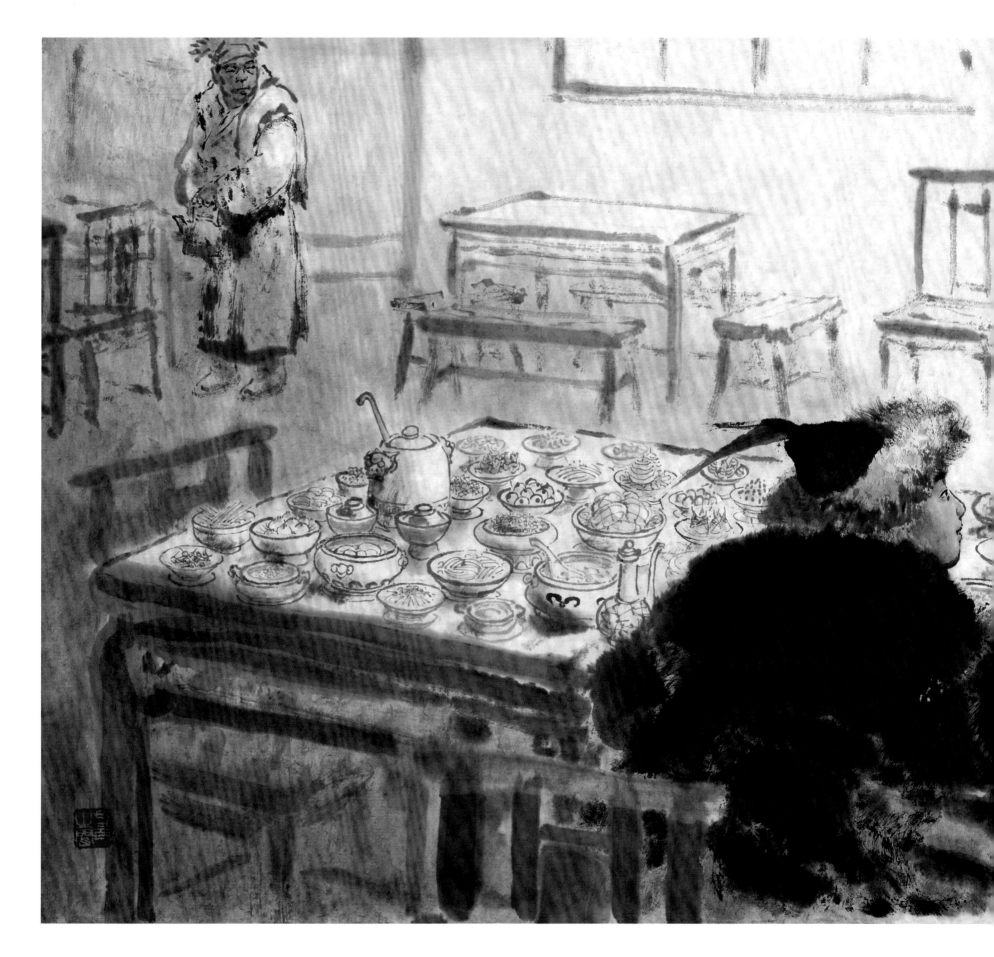

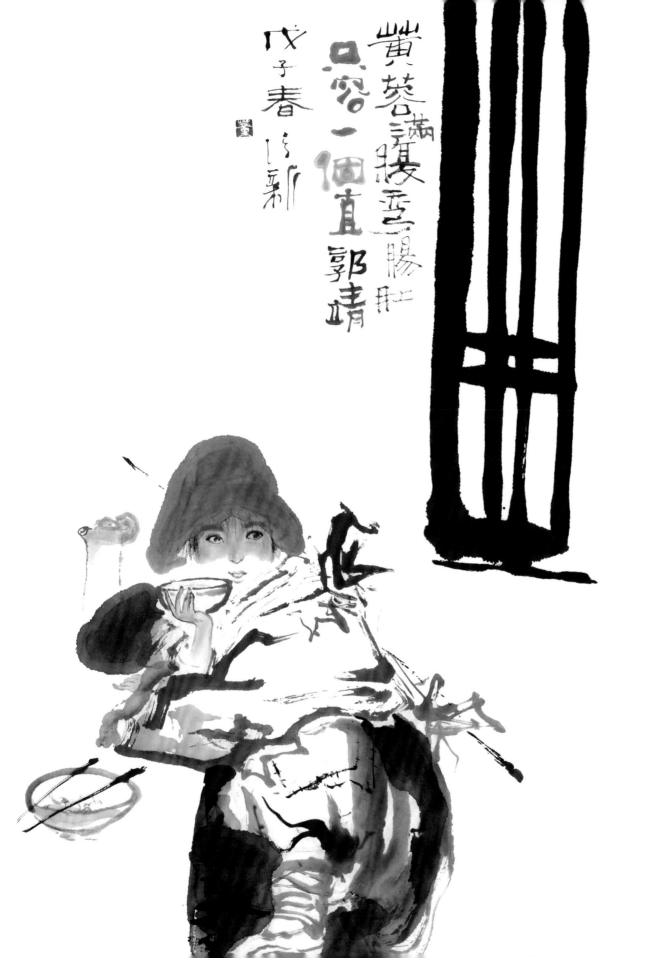

黃蓉滿腹鬼主腸
只容一個直郭靖

戊子春 乃新

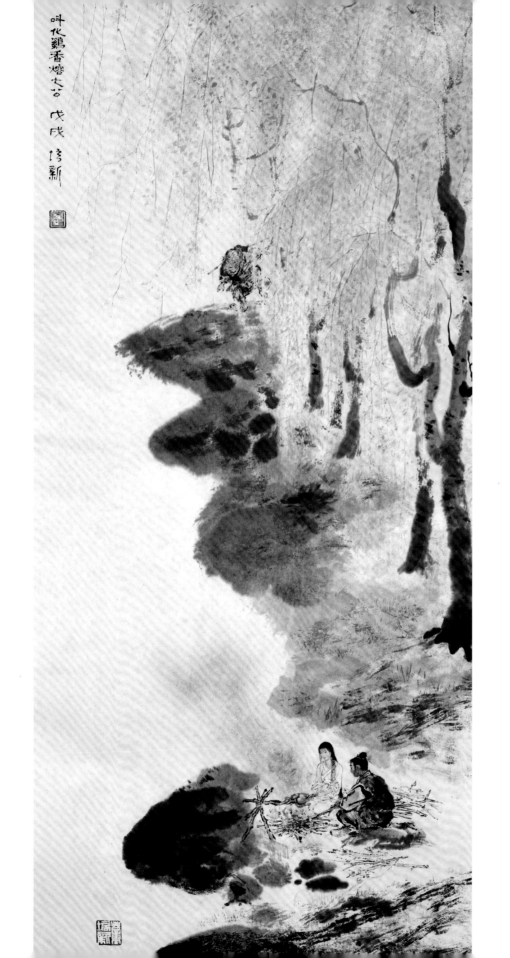

叫化鷄香熔七公

戊戌 培新

《叫化雞香熔七公》

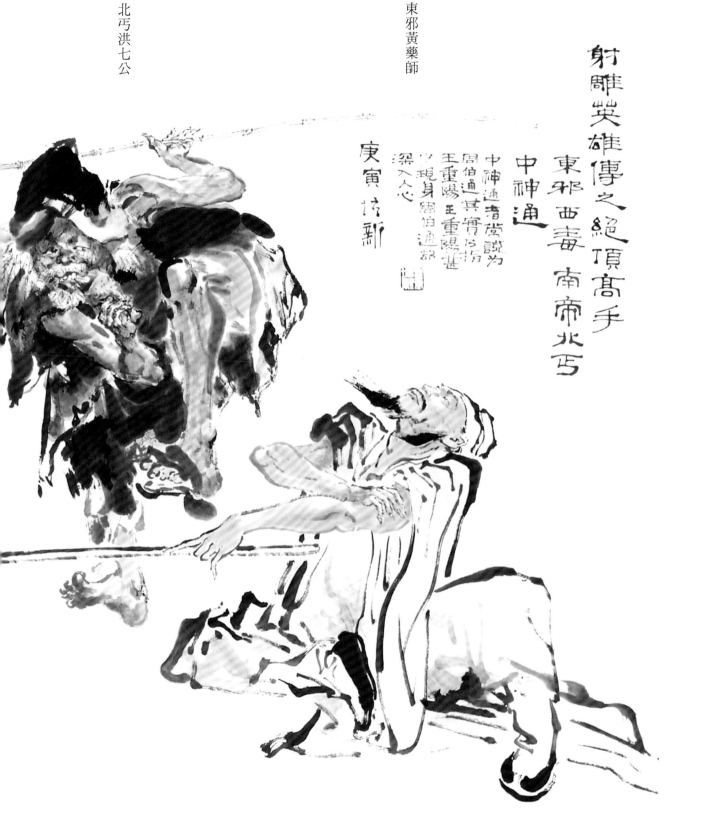

《射鵰英雄傳之絕頂高手》

176cm x 97cm

北丐洪七公

東邪黃藥師

射鵰英雄傳之絕頂高手

東邪西毒 南帝北丐

中神通

中神通者常說為
周伯通 其實乃指
王重陽 王重陽選
以現身周伯通部
深入人心

庚寅 怀新

西毒歐陽鋒　　　南帝段智興　　　中神通王重陽

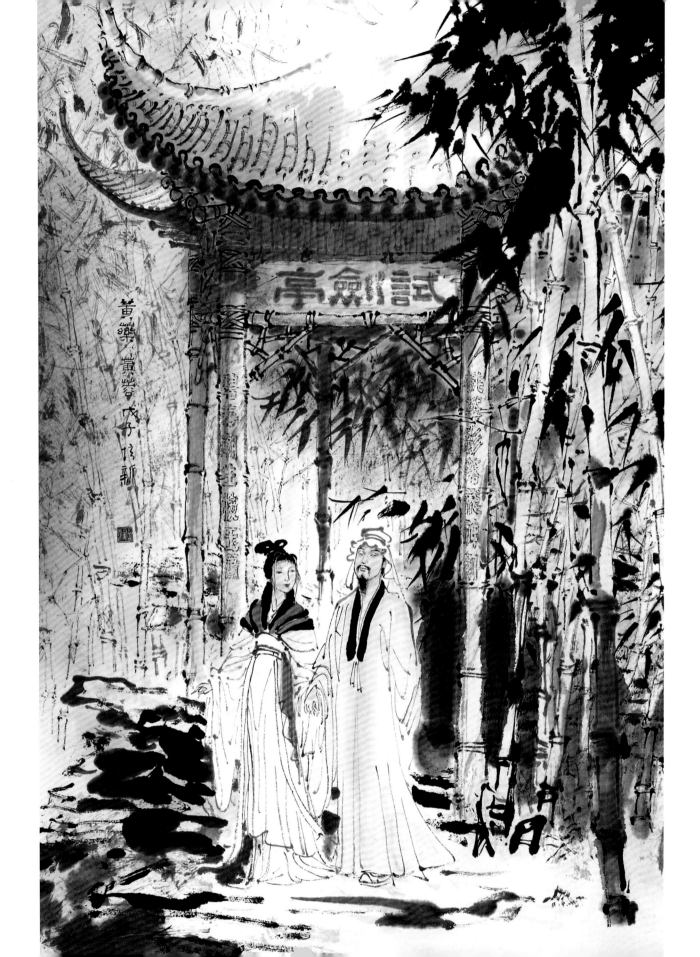

《試劍亭黃藥師父女》

丘處機

癸巳 悟新

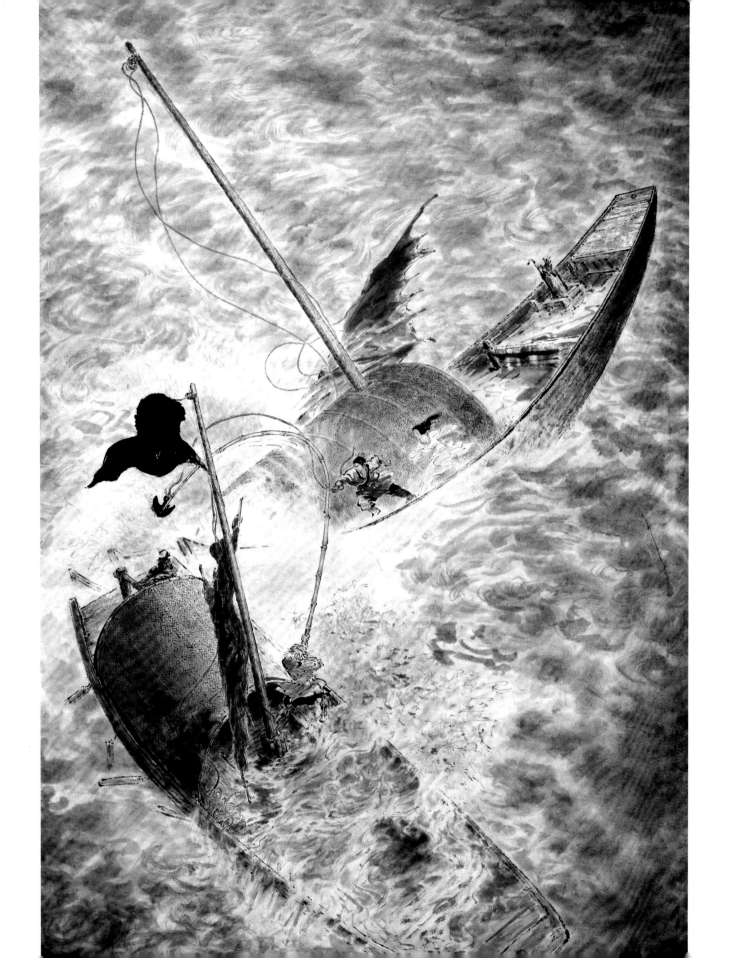

《郭靖、黃蓉與裘千仞水中大戰》

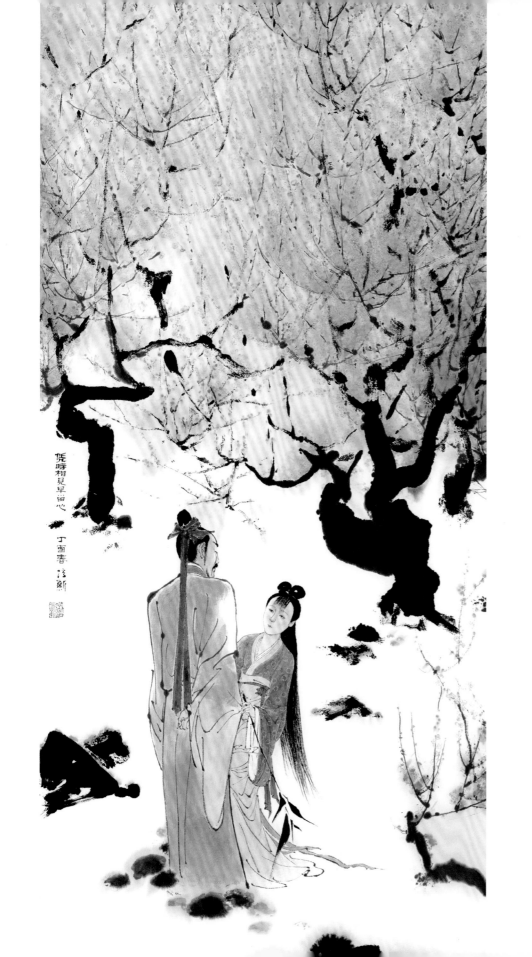

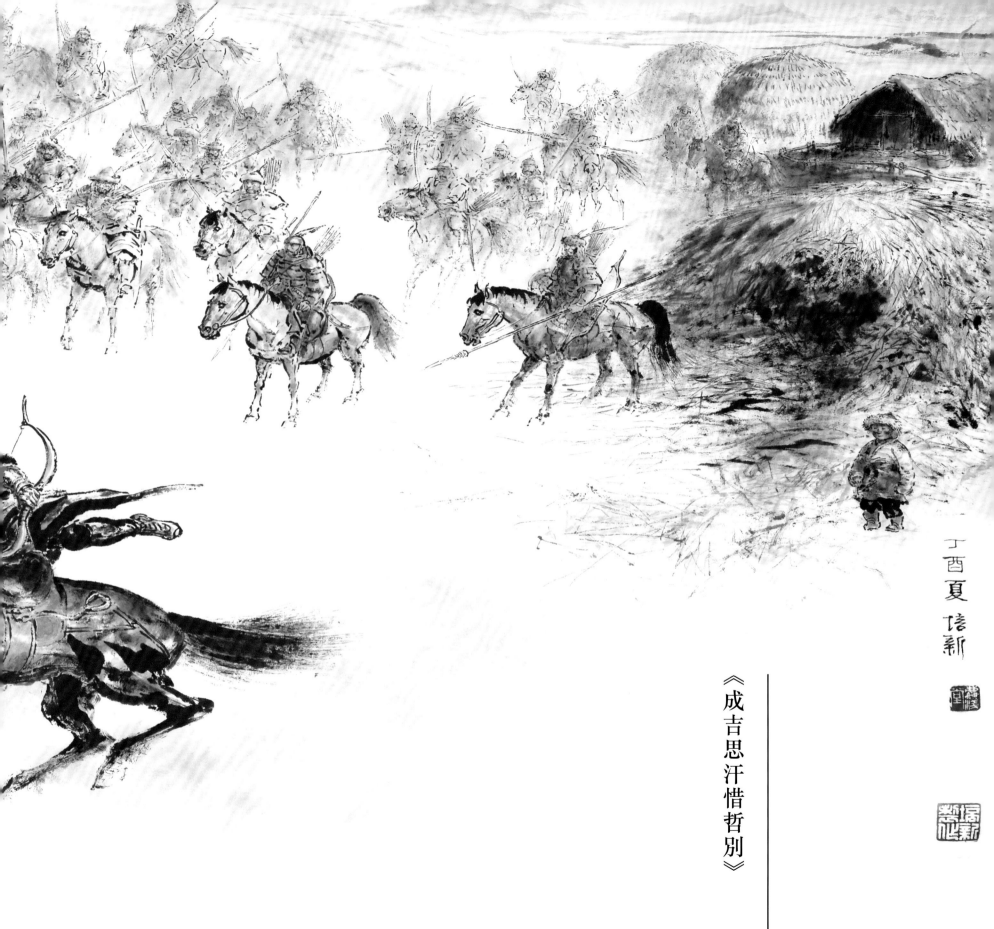

《成吉思汗惜哲別》

丁酉夏 振新

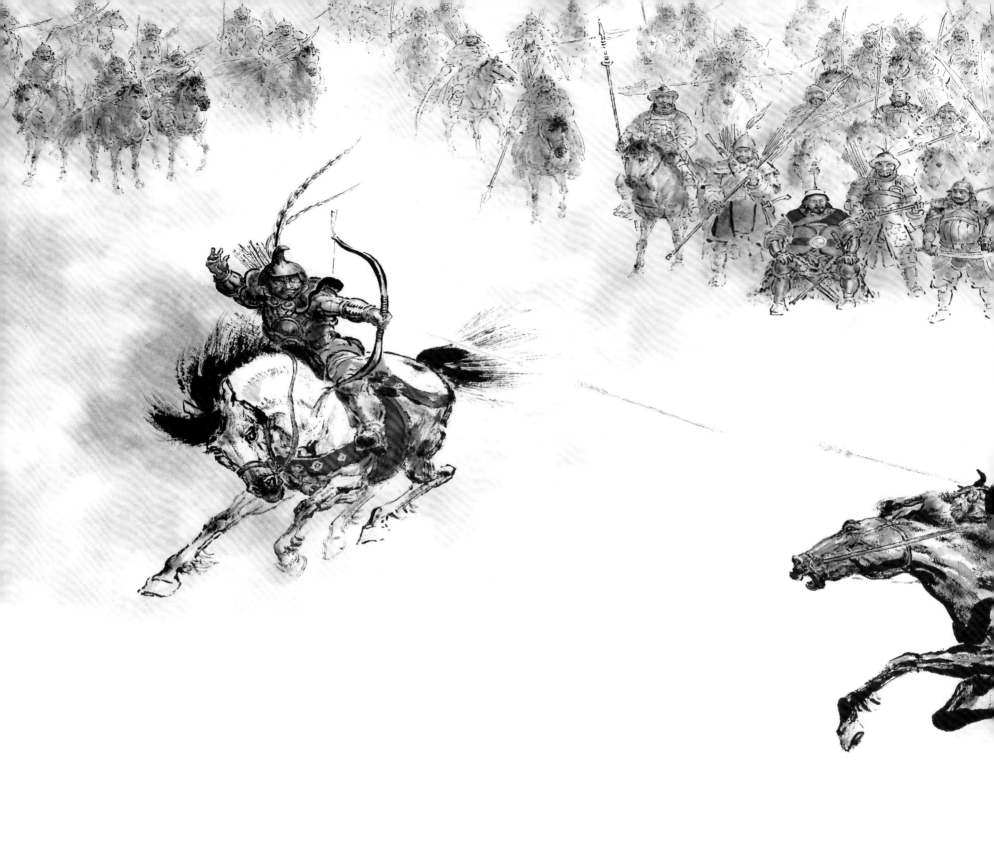

神鵰俠侶

第三回 投師終南

《桃花島》

47cm × 97cm

郭芙見自己的無敵大將軍一戰即死，很不高興，轉念一想，道：「楊哥哥，你這頭小黑鬼給了我吧。」楊過道：「給你麼，本來沒甚麼大不了，但你為甚麼罵它小黑鬼？」郭芙小嘴一撇，悻悻地道：「不給就不給，稀罕嗎？」拿起瓦盆一抖，將小黑蟀倒在地上，右腳踹落，登時踏死。楊過又驚又怒，氣血上湧，滿臉脹得通紅，登時按捺不住，反手一掌，重重打了她個耳光。

郭芙一楞，還沒決定哭是不哭。武修文罵道：「你這小子打人！」向楊過胸口就是一拳。他家學淵源，自小得父母親傳，武功已有相當根基，這拳正中楊過前胸，力道着實不輕。楊過大怒，回手也是一拳，武修文閃身避過。楊過追上撲擊，武敦儒伸腳在他腿上一鈎，楊過撲地倒了。武修文轉身躍起，騎在他身上。兄弟倆牢牢按住，四個拳頭猛往他身上捶去。

《古墓幽居》

176cm x 97cm

只見小龍女取出一根繩索，在室東的一根鐵釘上繫住，拉繩橫過室中，將繩子的另端繫在西壁的一根釘上，繩索離地約莫一人來高。她輕輕縱起，橫臥繩上，竟然以繩為床，跟着左掌揮出，掌風到處，燭火登熄。

小龍女自幼受師父及孫婆婆撫養長大，十八年來始終與兩個年老婆婆為伴。二人雖然對她甚好，但她師父要她修習「玉女心經」，自幼便命她摒除喜怒哀樂之情，只要見她或哭或笑，必有重譴，孫婆婆雖然熱腸，卻不敢礙了她進修，是以養成了一副冷酷孤僻的脾氣。

這時楊過一來，此人心熱如火，年又幼小，言談舉止自與兩位婆婆截然相反。小龍女聽他說話，明知不對，卻也與他談得娓娓忘倦。

就在此時，寒氣又陣陣侵襲，楊過不禁發抖。小龍女道：「我教你怎生抵擋這床上的寒冷。」於是傳了他幾句口訣與修習內功的法門，正是她古墓派的入門根基功夫。楊過依法而練，只練得片刻，便覺寒氣大減，待得內息轉到第三轉，但感身上火熱，再也不嫌冰冷難熬，反覺睡在石床上清涼舒服，雙眼一合，便迷迷糊糊地睡去。

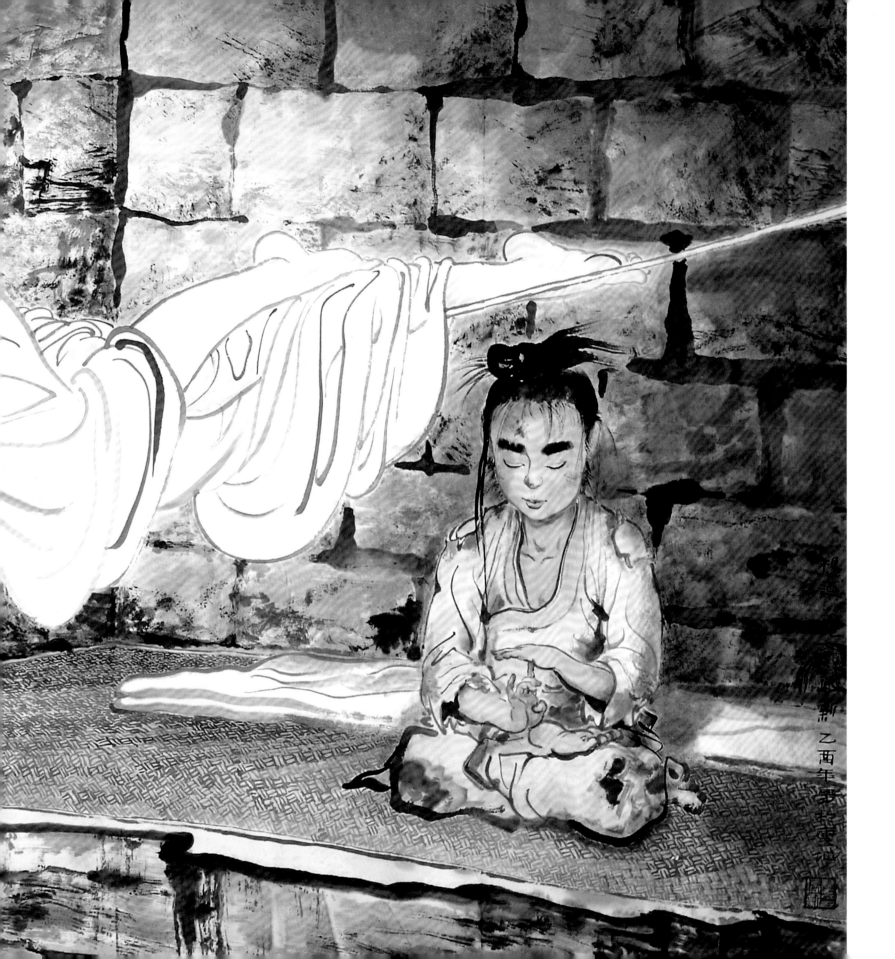

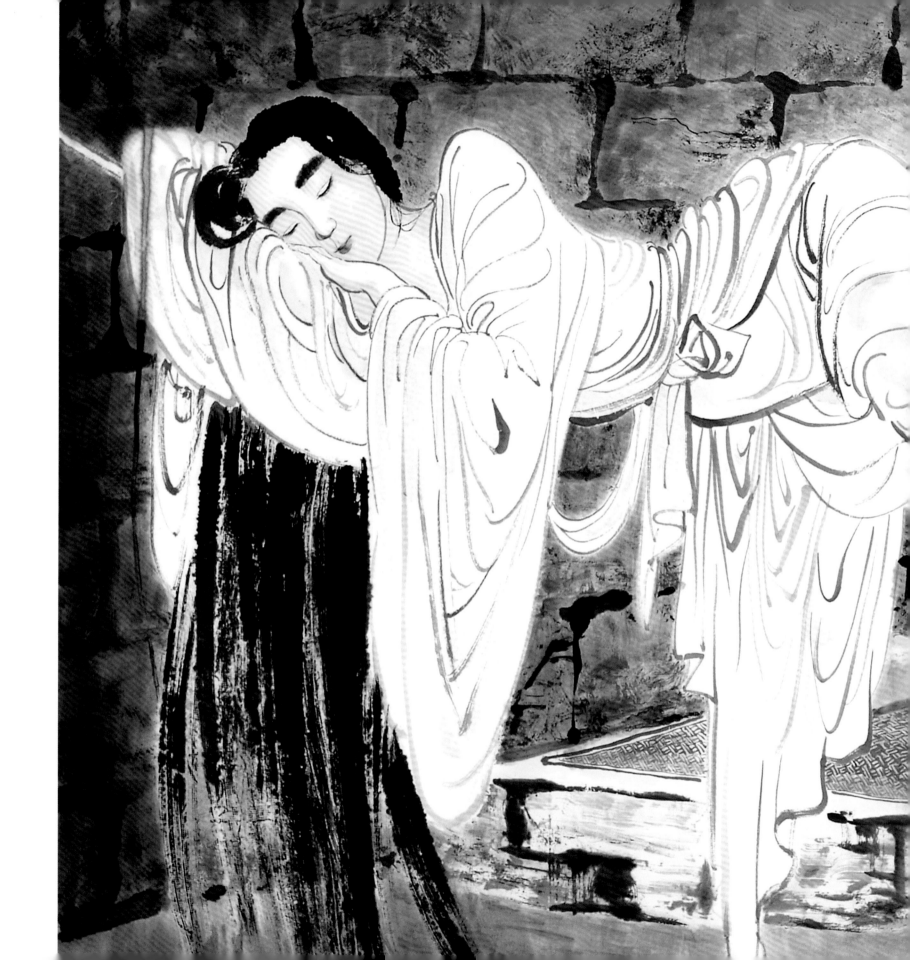

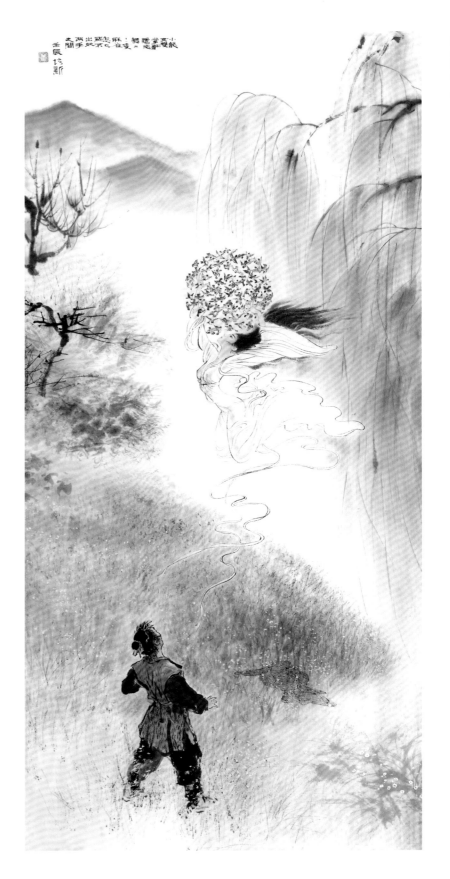

《師徒情愫》

69cm x 136cm

兩人來到墓外，此時正當暮春三月，枝頭一片嫩綠，楊過深深吸了幾口氣，一股花香草氣透入胸中，甜美清新，說不出的舒適受用。

小龍女抖開布袋袋口，麻雀紛紛飛出，她一雙纖纖素手揮出，東邊一收，西邊一拍，將幾隻振翅飛出的麻雀擋回。羣雀驟得自由，哪能不四散亂飛？但小龍女雙掌這邊擋，那邊拍，八十一隻麻雀盡數聚在她胸前三尺之內。

但見她雙臂飛舞，兩隻手掌宛似化成了千手千掌，任他八十一隻麻雀如何飛滾翻撲，始終飛不出她指掌所圍成的圈子。楊過只看得目瞪口呆，又驚又喜。

小龍女又打了一盞茶時分，雙掌分揚，反手背後，那些麻雀驟脫束縛，紛紛沖天飛去。小龍女道：「要牠們飛不走，這功夫叫『天矯空碧』。」突然高躍，長袖揮處，兩股袖風撲出，羣雀盡數跌落，唧唧亂叫，過了一會，才一隻隻養回力氣，振翅飛去。

《玉女心經》

69cm x 136cm

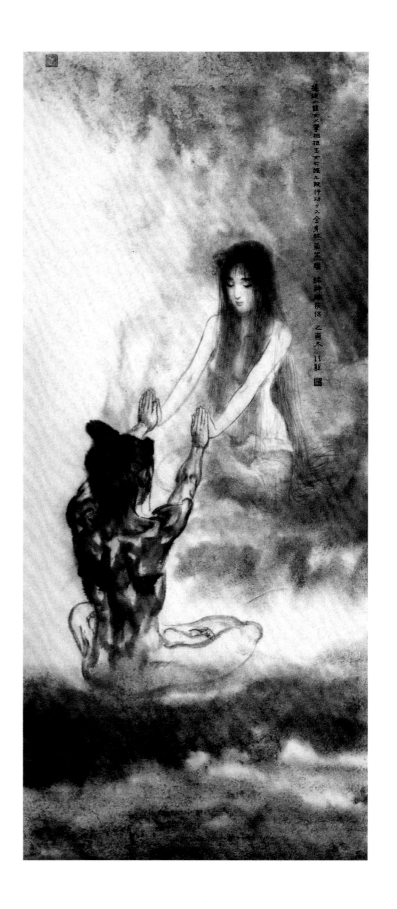

小龍女淡然道：「我不愛花兒，你既喜歡，就在這兒玩吧。」楊過道：「不，姑姑，這真咱們練功的好所在，你在這邊，我到花叢的那一邊去。咱倆都解開了衣衫，但誰也瞧不見誰。豈不絕妙？」

小龍女聽了大覺有理。她躍上樹去，四下張望，見東南西北都是一片清幽，只聞泉聲鳥語，杳無人跡，確是個上好的練功所在，說道：「虧你想得出，咱們今晚就來練吧。」

當晚二更過後，師徒倆來到花蔭深處。靜夜之中，花香更加濃郁。小龍女將修習玉女心經的口訣法門說了一段，楊過問明白了其中疑難不解之處，二人各處花叢一邊，解開衣衫，修習起來。楊過左臂透過花叢，與小龍女右掌相抵，只要誰在練功時遇到難處，對方受到感應，立時能運功為助。

《楊過小龍女
相遇不相識》

69cm x 136cm

楊過雙眼怔怔地瞪視廳外，臉上神色古怪已極，似是大歡喜，又似大苦惱。眾人均感詫異，順着他目光瞧去。只見一個白衣女郎緩緩地從廳外長廊上走過，淡淡陽光照在她蒼白的臉上，清清冷冷，陽光似乎也變成了月光。她睫毛下淚光閃爍，走得幾步，淚珠就從她臉頰上滾下。她腳步輕盈，身子便如在水面上飄浮一般掠過走廊，始終沒向大廳內眾人瞥上一眼。

楊過好似給人點了穴道，全身動彈不得，突然間大叫：「姑姑！」

那白衣女郎「啊」的一聲大叫，身子顫抖，坐倒在地，合了雙眼，似乎暈倒。楊過叫道：「姑姑，你⋯⋯你怎麼啦？」將她摟在懷裏。過了半晌，那女郎緩緩睜眼，站起身來，冷冷地道：「閣下是誰？你叫我甚麼？」

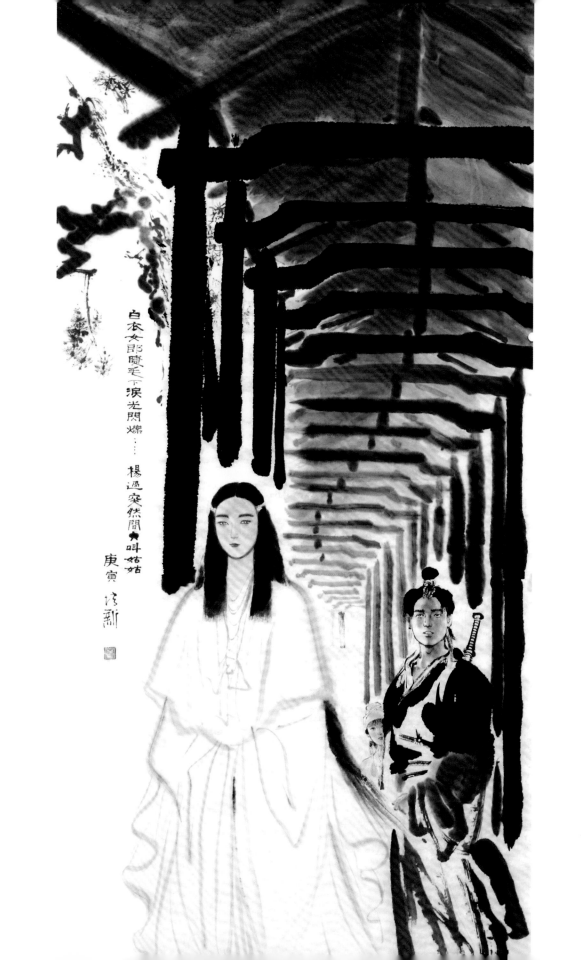

白衣女郎睫毛下淚光閃爍……楊過突然間叫姑姑

庚寅 博劍

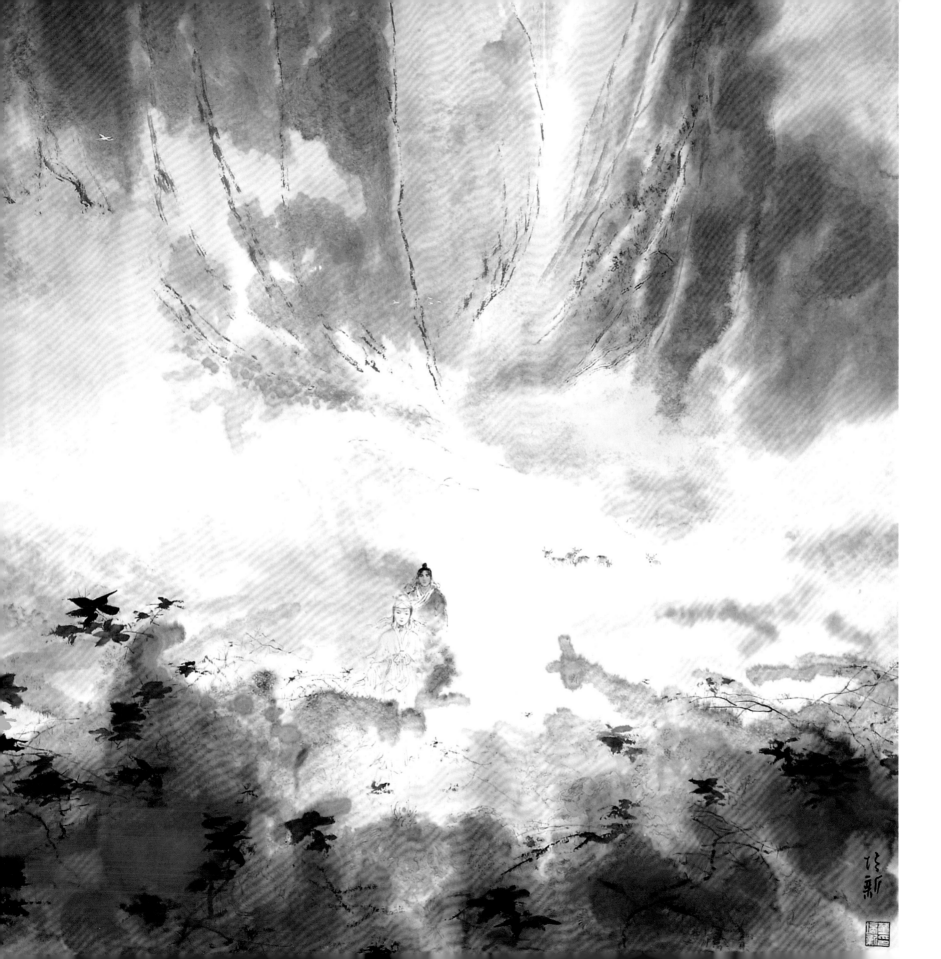

《絕情谷》

136cm × 136cm（香港藝術館藏）

二人說着話，並肩而行。楊過鼻中聞到陣陣花香，又見道旁白兔、小鹿來去奔躍，甚是可愛，說不出的心曠神怡，自然而然的想起了小龍女來：「倘若身旁陪我同行的是我姑姑，我真願永遠住在這兒，再不出谷去了。」剛想到此處，手指上刺損處突然劇痛，傷口微細，痛楚竟然厲害之極，宛如胸口驀地裏給人用大鐵錘猛擊一下，忍不住「啊」的一聲叫了出來，忙將手指放在口中吮吸。

那女郎淡淡的道：「想到你意中人了，是不是？」楊過給她猜中心事，臉上一紅，奇道：「咦，你怎知道？」女郎道：「身上若給情花的小刺刺痛了，十二個時辰之內不能動相思之念，否則苦楚難當。」楊過大奇，道：「天下竟有這等怪事？」女郎道：「我爹爹說道：情之為物，本是如此，入口甘甜，回味苦澀，且遍身是刺，就算萬分小心，也不免為其所傷。多半因這花兒有此特性，人們才給它取上這個名兒。」

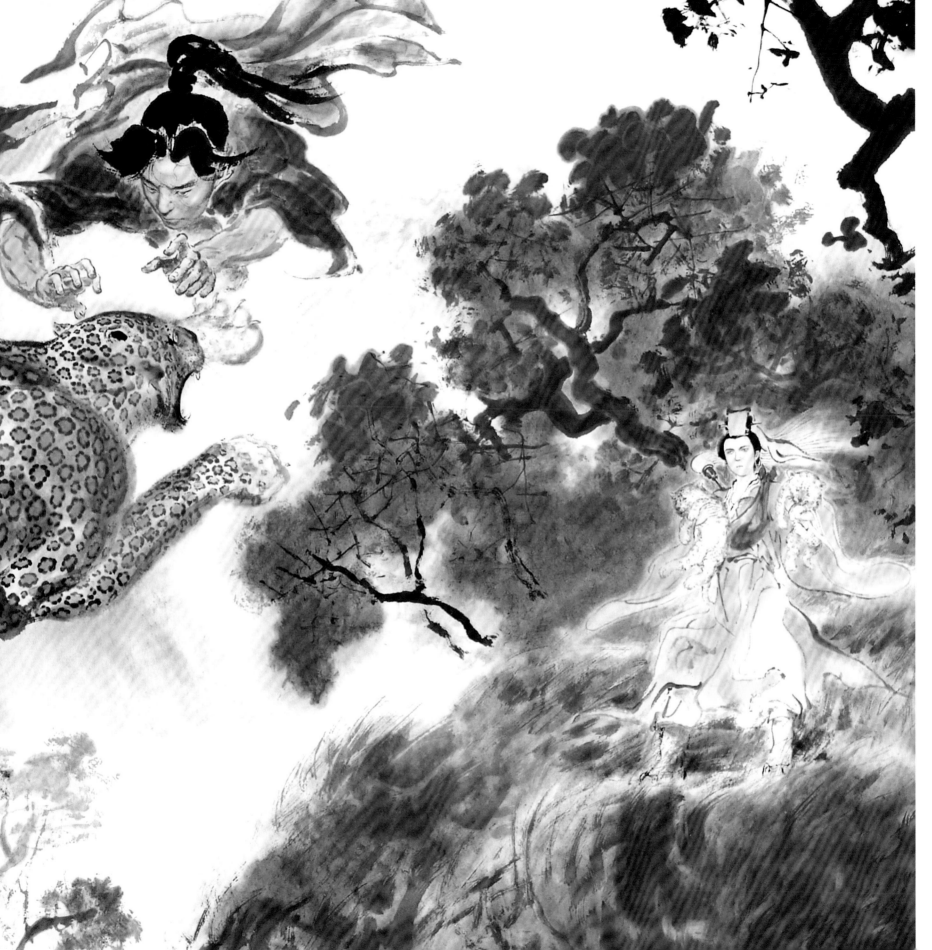

《楊過捕豹》

168cm x 97cm

那豹子出力掙扎，但全身要害受制，一張巨口沒入沙土之中。

的高躍功夫。他看準了從半空中落將下來，正好騎在豹子背上，抓住豹子雙耳往下力掀。

愁一擲，叫道：「抓住了，可別弄死。」身隨聲起，躍得比豹子更高，正是使出「天矯空碧」

那母豹愛子心切，見幼豹被擒，顧不得自己性命，又向楊過撲來。楊過將兩頭小豹往李莫

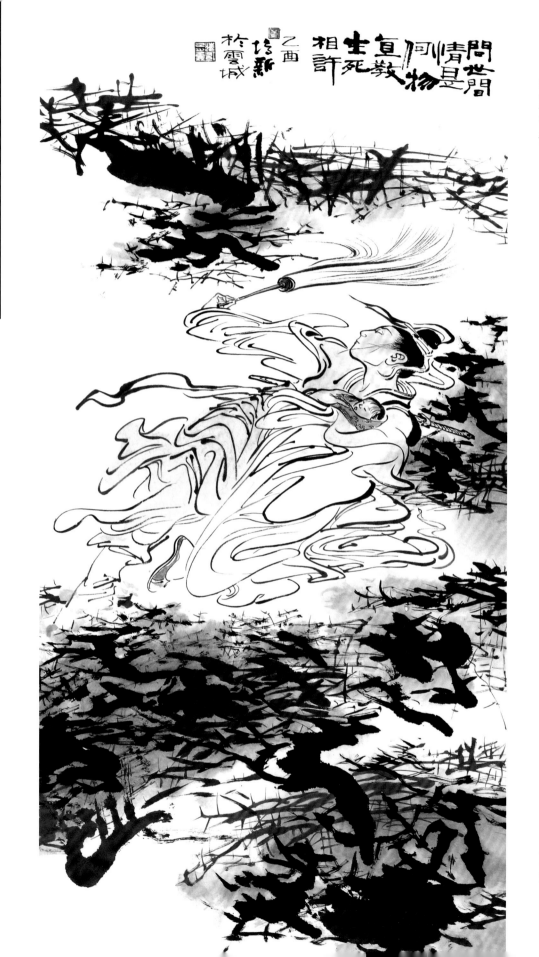

問世間
情是何物
直教生死相許

乙酉西琀新於雪城

第二十二回 危城女嬰

《李莫愁》

69cm x 136cm

四下裏花香浮動，和風拂衣，殺氣盡消，人獸相安。

楊過在這數日中經歷了無數變故，直到此時才略感心情舒泰，但身邊一旁是個殺人不眨眼的女魔頭，一旁是隻兇惡巨獸，也可算得奇異之極了。

李莫愁坐在嬰兒身邊，緩緩揮動拂塵，為她驅趕林中的蚊蟲。這拂塵底下殺人無算，武林中人士見到無不驚心動魄，此時卻是她生平第一次用來做件慈愛的善事。楊過見她凝望着嬰兒，臉上有時微笑，有時愁苦，忽爾激動，忽爾平和，想是心中正自思潮起伏，念起生平之事。楊過不明她身世，只曾聽程英和陸無雙約略說過一些，想她行事如此狠毒偏激，必因經歷過一番極大困苦，自己一直恨她惱她，此時不由得微生同情憐憫之意。

《郭芙》

郭芙 乙酉年製於溫哥華 信草

郭芙憤恨那一掌之辱，心想：「你害我妹妹性命，卑鄙惡毒已極，今日便殺了你為我妹妹報仇。爹爹媽媽也不會見怪。」見楊過再無力氣抗禦，只是舉起右臂護在胸前，眼神中卻殊無半分乞憐之色，心中怒極，手上加勁，揮劍斬落。

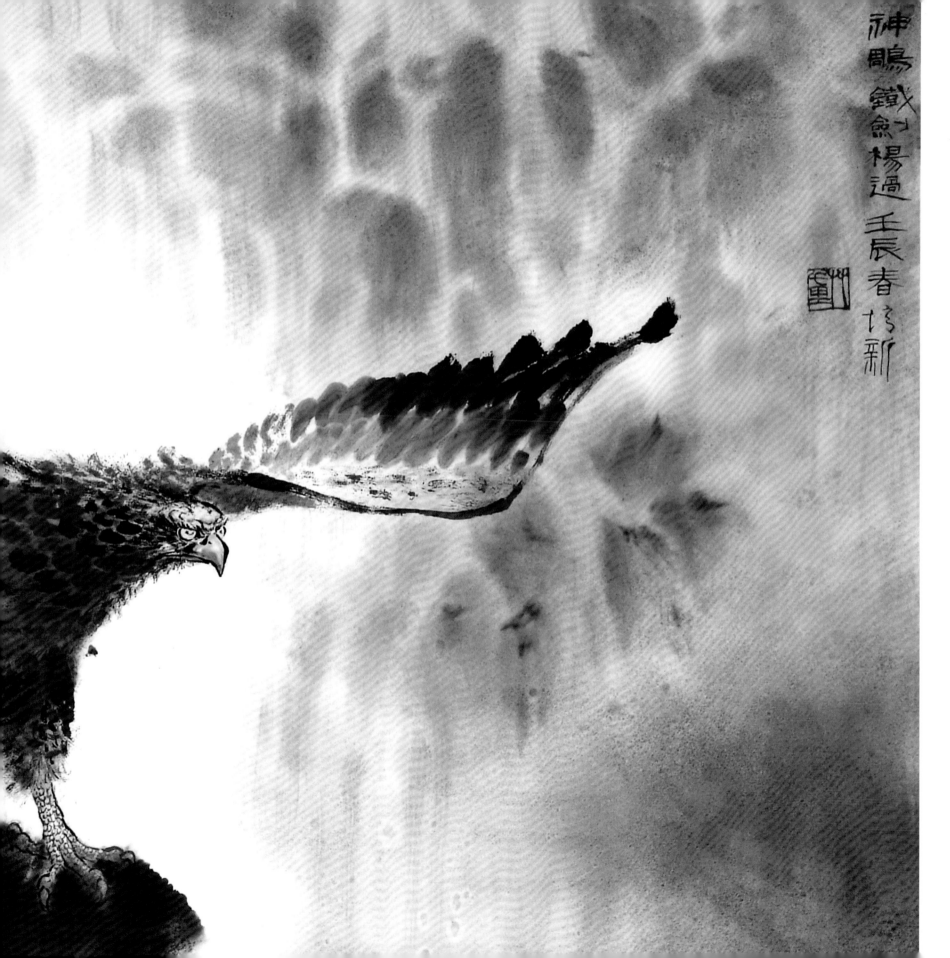

神鵰鐵劍楊過 壬辰春於新

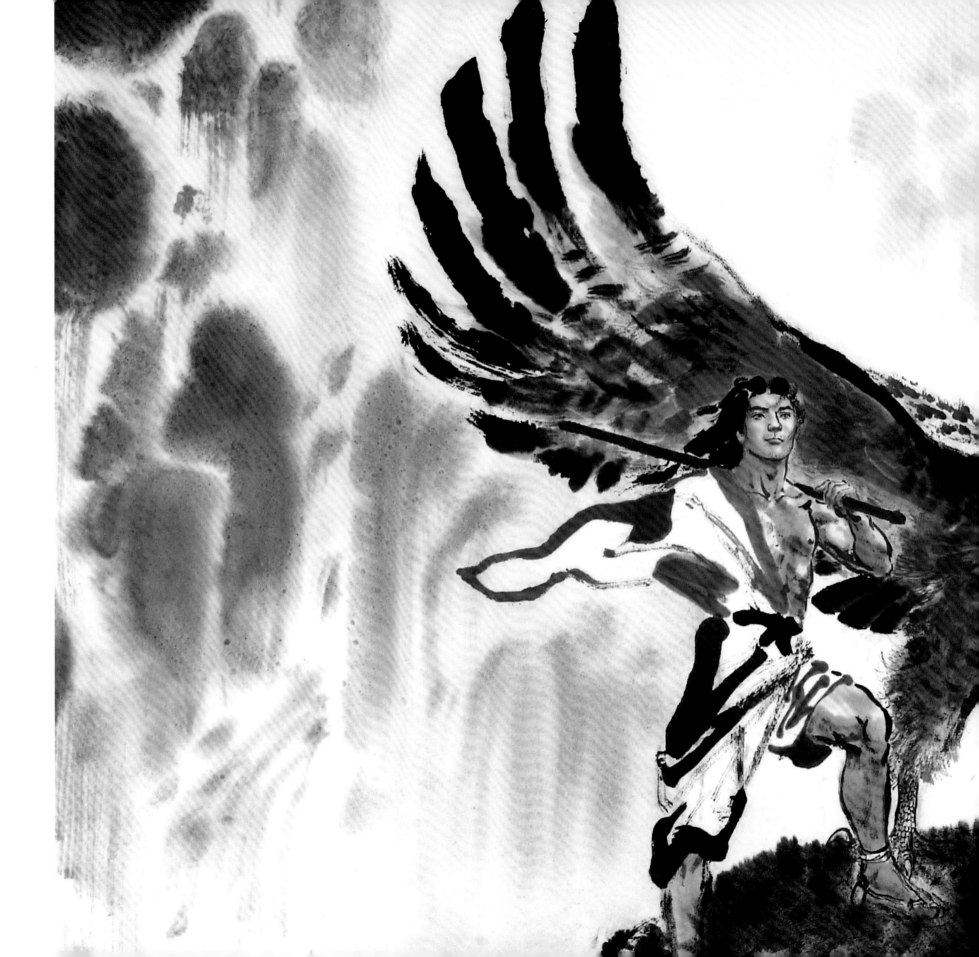

《神鵰‧鐵劍‧楊過》

137cm x 69cm

他在溪邊來回閒步，仰望明月，心想若非獨孤前輩留下這柄重劍，又若非神鵰從旁誘導，自己因服怪蛇蛇膽而內力大增，那麼這套劍術世間已不可再而得見。又想到獨孤求敗全無憑藉，居然能自行悟到這劍中的神境妙詣，聰明才智實是勝己百倍。

獨立水畔想像先賢風烈，又佩服，又心感。尋思：「姑姑見到我此刻的武功，可不知有多歡喜了。唉，不知她此時身在何處？是否望着明月，也在想我？」一念及小龍女，胸口仍然一陣劇痛，比之先前卻已輕得多了。

轉念又想：「我雖悟到了劍術的至理，但枯守荒山，又有何用？我體內毒性並未去盡，倘若突然發作，隨時便即死了，這至精至妙的劍術豈非又歸湮沒？」想到此處，雄心頓起，自言自語：「我也當學一學獨孤前輩，要以此劍術打得天下羣雄俯首束手，這才甘心就死。何況我死之前，必得再與姑姑相會。」

《老頑童周伯通》

老頑童周伯通
丙戌春日 垢新

小龍女揭開玉瓶，召來一羣野蜂，一一叮在周伯通身上。老頑童笑逐顏開，全身脫得赤條條的，讓野蜂針刺全身，潛運神功將蜂毒吸入丹田，再隨真氣流遍全身。不多時，遍體都是野蜂尾針所刺的小孔，蝌毒盡解。

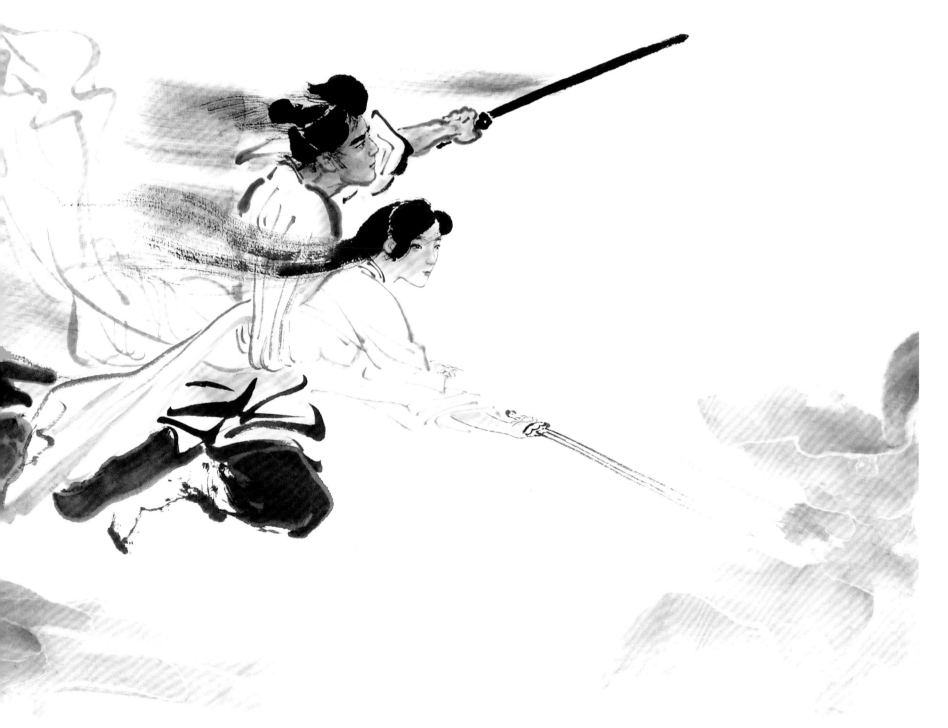

楊过
小龍女
己丑
仿新

《楊過與小龍女》

97cm x 58cm

楊過心知尼摩星武功了得，單用一隻空袖，只怕拂不開他剛柔並濟的一擊，這時小龍女全身無力，正軟軟地靠在他身上，於是身子左斜，右手空袖橫揮，捲住了小龍女的纖腰，讓她靠在自己前胸右側，左手抽出背負的玄鐵重劍，順手揮出。噗的一聲，響聲又沉又悶，便如木棍擊打敗革，尼摩星右手虎口爆裂，一條黑影衝天而起，卻是鐵杖向上激飛。這鐵杖也有十來斤重，向天空竟高飛二十餘丈，直落到了玉虛洞山後。

第二十八回 洞房花燭

《拜堂》

69cm x 136cm

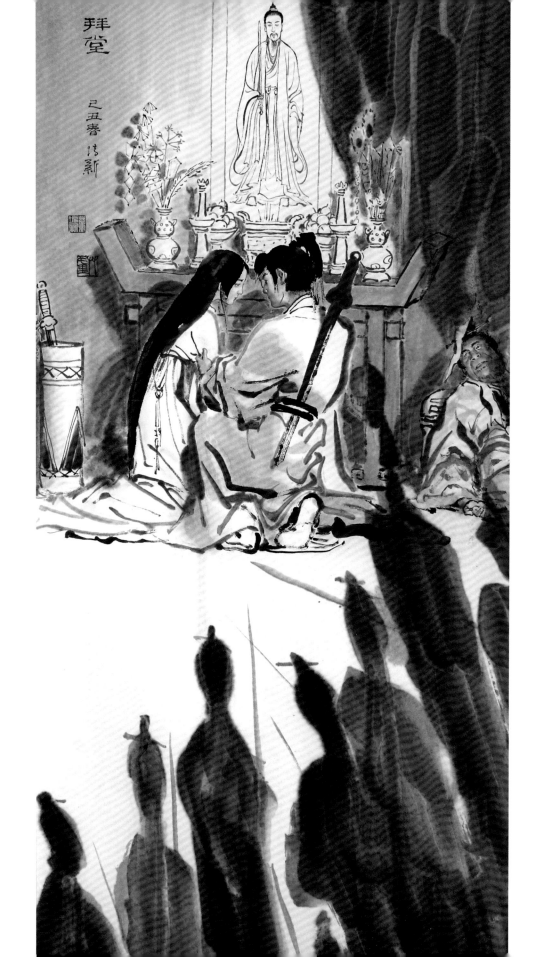

小龍女抬頭望着他，只聽他柔聲道：「我真願咱兩個都能再活一百年，讓我能好好待你，報答你對我的恩情。倘若不能，倘若老天爺只許咱們再活一天，咱們便做一天夫妻，只許咱們再活一個時辰，咱們就做一個時辰的夫妻。」小龍女見他臉色誠懇，目光中深情無限，心中激動，真不知要怎樣愛惜他才好，淒苦的臉上慢慢露出笑靨，淚珠未乾，神色已歡喜無限，在蒲團上盈盈跪倒。

楊過跟着跪下。兩人齊向畫像拜倒，均想：「咱二人雖然一生孤苦，但既有此日此時，福緣深厚已極。過去的苦楚煩惱，來日的短命而死，全都不算都甚麼。」兩人相視一笑，在蒲團上磕下頭去。

楊過低聲祝禱：「弟子楊過和龍氏真心相愛，始終不渝，願生生世世，結為夫婦。」小龍女也低聲道：「願祖師爺保佑，讓咱倆生生世世，結為夫婦。」

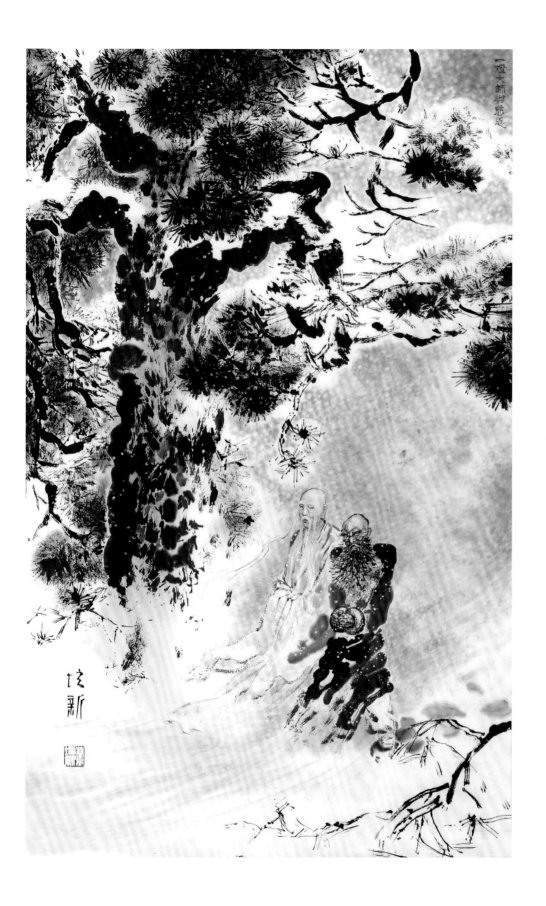

《一燈與慈恩》

60cm x 96cm

只聽得屋外一人說道：「阿彌陀佛，貧僧山中遇雪，向施主求借一宿。」彭長老轉身出來，見雪地裏站着兩個老僧，一個白眉長垂，神色慈祥，另一個身材矮小得多，留着一部蒼髯，身披緇衣，雖在寒冬臘月，兩人衣衫均甚單薄。

彭長老一怔之間，楊過已從屋中出來，說道：「兩位大和尚進來罷，誰還帶着屋子走道呢？」便在此時，彭長老突然見到了瘦丐所變成的雪人，察看之下，便即認出，見他變得如此怪異，大感驚詫，轉眼看楊過時，見他神色如常，似是全然不知。

楊過俯眼板壁縫中張望，只見白眉僧從背囊中取出四團炒麵，交給黑衣僧兩團，另兩團自行緩緩嚼食。楊過心想：「這白眉老和尚神情慈和，舉止安詳，當真似個有道高僧，可是世上面善心惡之輩正多，這彭長老何嘗不是笑容可掬，和藹得很？那黑衣僧的眼色卻又如何這般兇惡？」

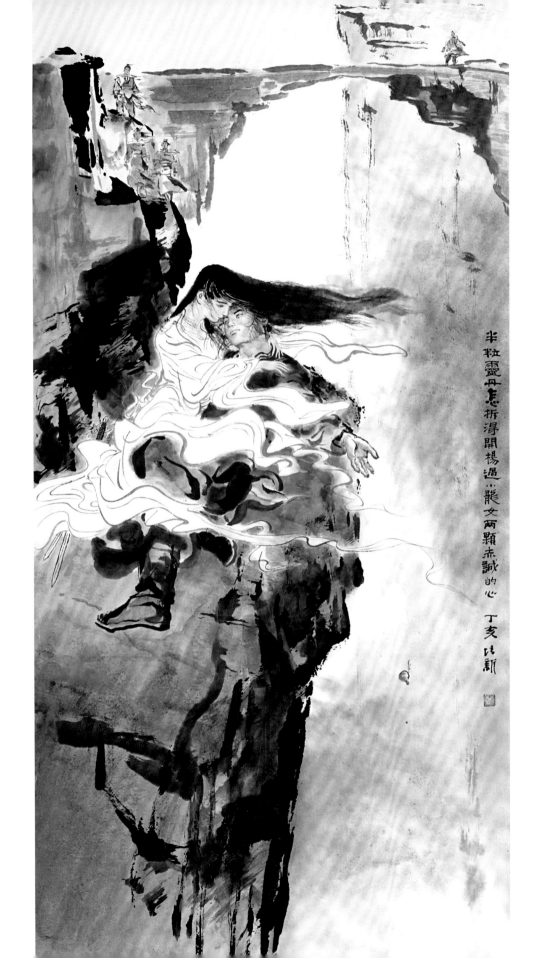

半粒靈丹怎拆得開楊過、龍女兩顆赤誠的心　丁亥法新

《楊過和小龍女
在斷腸崖》

69cm x 136cm

楊過搶上前去拉住了她。眾人圍攏來慰問。小龍女拔開瓷瓶的瓶塞，倒出半枚丹藥，笑吟吟的道：「過兒，這藥不假吧？」楊過漫不經心地瞧了一眼，道：「不假。龍兒，你覺得怎樣？為甚麼臉色這樣白？你運一口氣試試。」小龍女淡淡一笑，她自石樑上奔回之時，已覺丹田氣血逆轉，煩惡欲嘔，試運真氣強行壓住，竟氣息不調，自知受毒已深，天幸將半枚絕情丹奪來，此外也顧不得這許多了。

楊過握着她右手，但覺她手掌冰冷，驚問：「你覺得怎樣？」小龍女道：「沒甚麼，你快把丹藥服了。」楊過接過瓷瓶，顫聲說道：「半枚丹藥難救兩人之命，要它何用？難道你死之後，我竟能獨生麼？」說到此處，傷痛欲絕，左手一揚，竟將這世上僅此半枚能解他體內毒質的丹藥，擲入了崖下萬丈深谷之中。

這一下變故人人都是大出意料之外，一呆之下，齊聲驚呼。

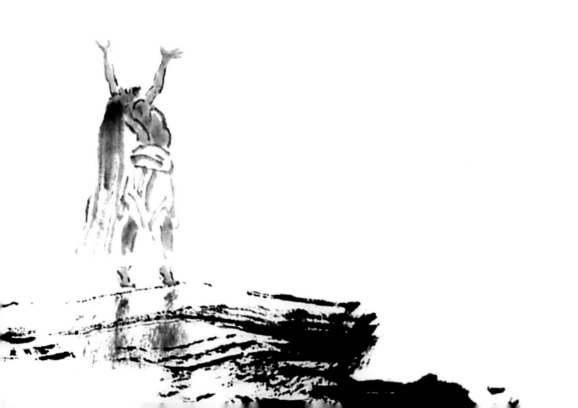

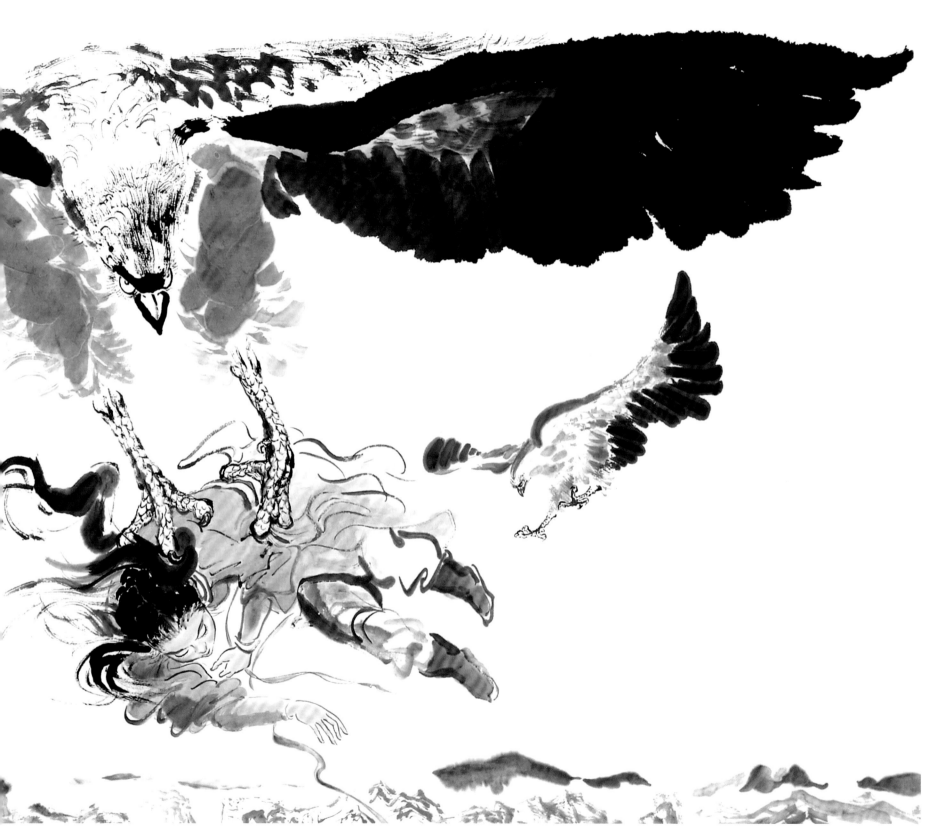

《神鵰救郭襄》

176cm x 97cm

只聽得撲翅聲響，那雌鵰負了雄鵰從深谷中飛上，雙鵰身上都是濕淋淋的，看來谷底是個水潭。雄鵰毛羽零亂，已奄奄一息，右爪仍牢牢抓着國師的紅冠。雌鵰放下雄鵰後，忽地轉身又衝入深谷，再回上來時，背上伏着一人，赫然便是郭襄。

黃蓉驚喜交集，大叫：「襄兒，襄兒！」

只聽她叫道：「媽，他在下面……在下面，快……快去……救他……」只說了這幾句，心神交疲，暈了過去。

她一聲長哨，只見那雌鵰雙翅一振，高飛入雲，盤旋數圈，悲聲哀啼，猛地裏從空中疾衝而下。黃蓉心道：「不好！」大叫：「鵰兒！」只見那雌鵰一頭撞在山石之上，腦袋碎裂，折翼而死。眾人都吃了一驚，奔過去看時，原來那雄鵰早已氣絕多時。眾人見這雌鵰如此深情重義，無不慨歎。黃蓉自幼和雙鵰為伴，更是傷痛，不禁流下淚來。

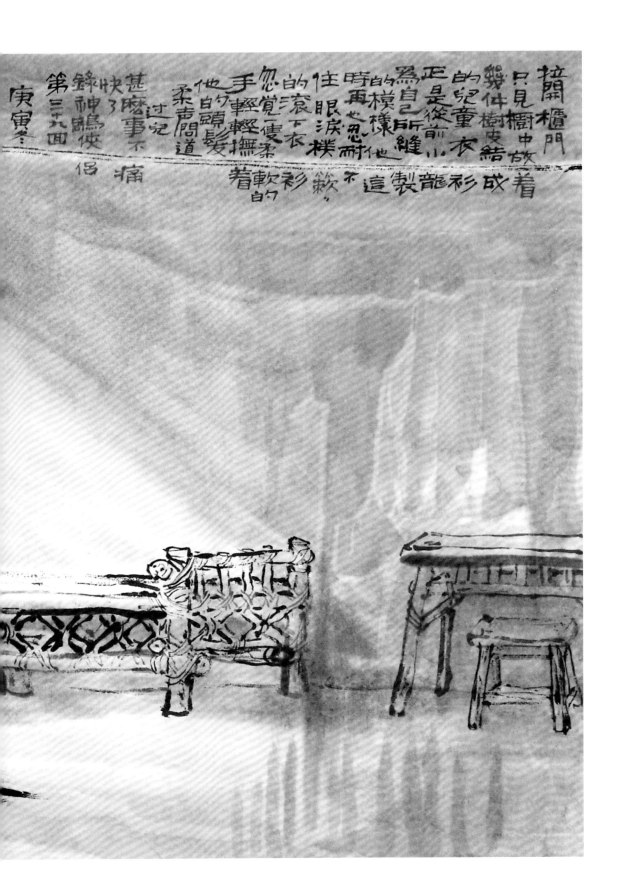

《楊過小龍女劫後重逢》

137cm × 70cm

但見室右有榻，是他幼時練功的寒玉床；室中淩空拉着一條長繩，是他師父小龍女睡臥所用；窗前小小一几，是他讀書寫字之處。室左立着一個粗糙木櫥，拉開櫥門，只見櫥中放着幾件樹皮結成的兒童衣衫，正是從前在古墓時小龍女為自己所縫製的模樣。他自進室中，撫摸床几，早已淚珠盈眶，這時再也忍耐不住，眼淚撲簌簌的滾下衣衫。

忽覺得一隻柔軟的手掌輕輕撫着他頭髮，柔聲問道：「過兒，甚麼事不痛快了？」這聲調語氣，撫摸他頭髮的模樣，便和從前小龍女安慰他一般。楊過霍地回身，只見身前盈盈站着一個褐衫女子，雪膚依然，花貌如昨，正是十六年來他日思夜想、魂牽夢縈的小龍女。

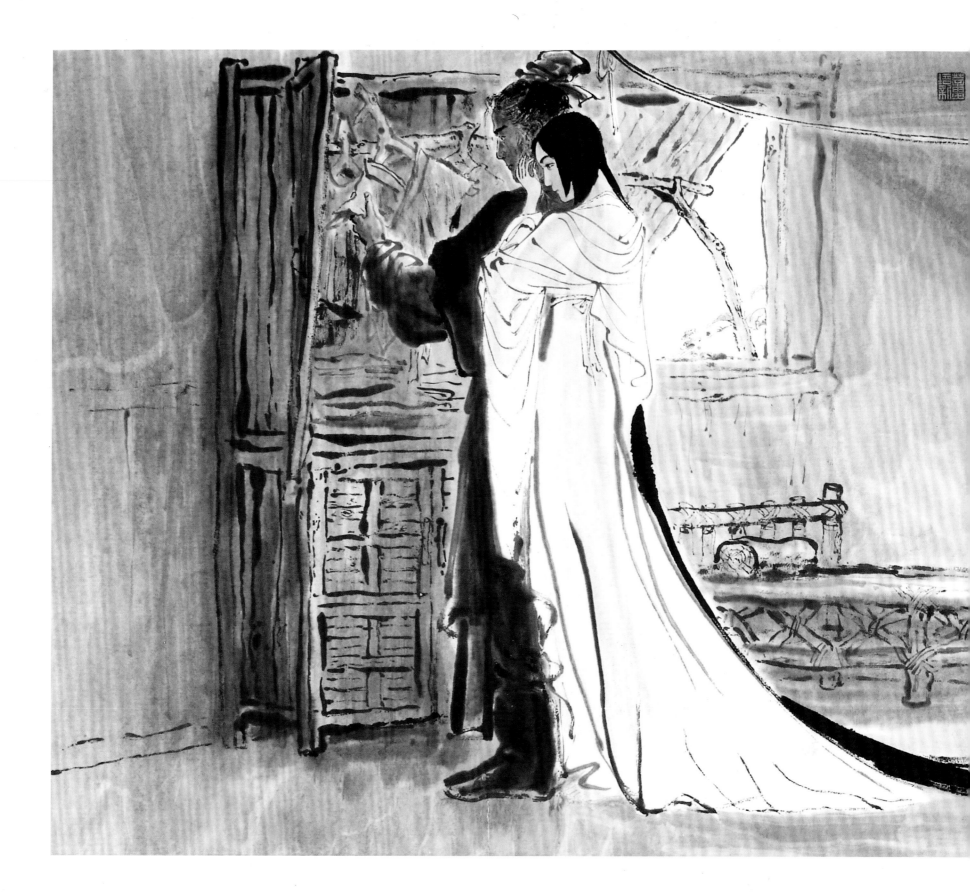

金輪法王
郭襄
乙酉信新製

《金輪國師火燒郭襄》

國師見情勢不對，叫道：「郭靖，你聽着，我從一數到十，『十』字出口，你的愛女便成焦炭。一……二……三……四……」他每叫一字，便停頓一會，只盼郭靖終於受不住煎逼，縱不投降，也當心神大亂。

金輪國師叫到「七」字時，憐惜郭襄，聲音竟然啞了，再也叫不下去了。那蒙古統兵元帥見局勢緊急，出口高聲叫道：「八……九……十！好，舉火！」剎時間堆在台邊的柴草着火，濃煙升起。金輪國師委實捨不得燒死郭襄，但見久戰不決，己軍不利，也不便反對主帥下令。郭靖所統的八千黃旗軍背上雖各負有土囊，但攻不到台前二百步以內，只有徒呼負負。

郭襄被綁高台，眼見父母外公都無法上來相救，濃煙烈火，迅速圍住台腳，自知頃刻之間便要遭火焚而死。她初時自極為惶急，但事到臨頭，心中反而寧靜，舉首向北遙望，但見平原綠野，江山如畫，心想：「這麼好玩的世界，我卻快要死了。但不知大哥哥這時在哪裏，從谷底回上來沒有？」

回思與楊過數日相聚的情景，雖自今而後再無重會之期，但單是這三次邂逅，亦已足慰平生。她這時身處至險，心中卻異常安靜，對高台下的兩軍劇戰竟不再關心。

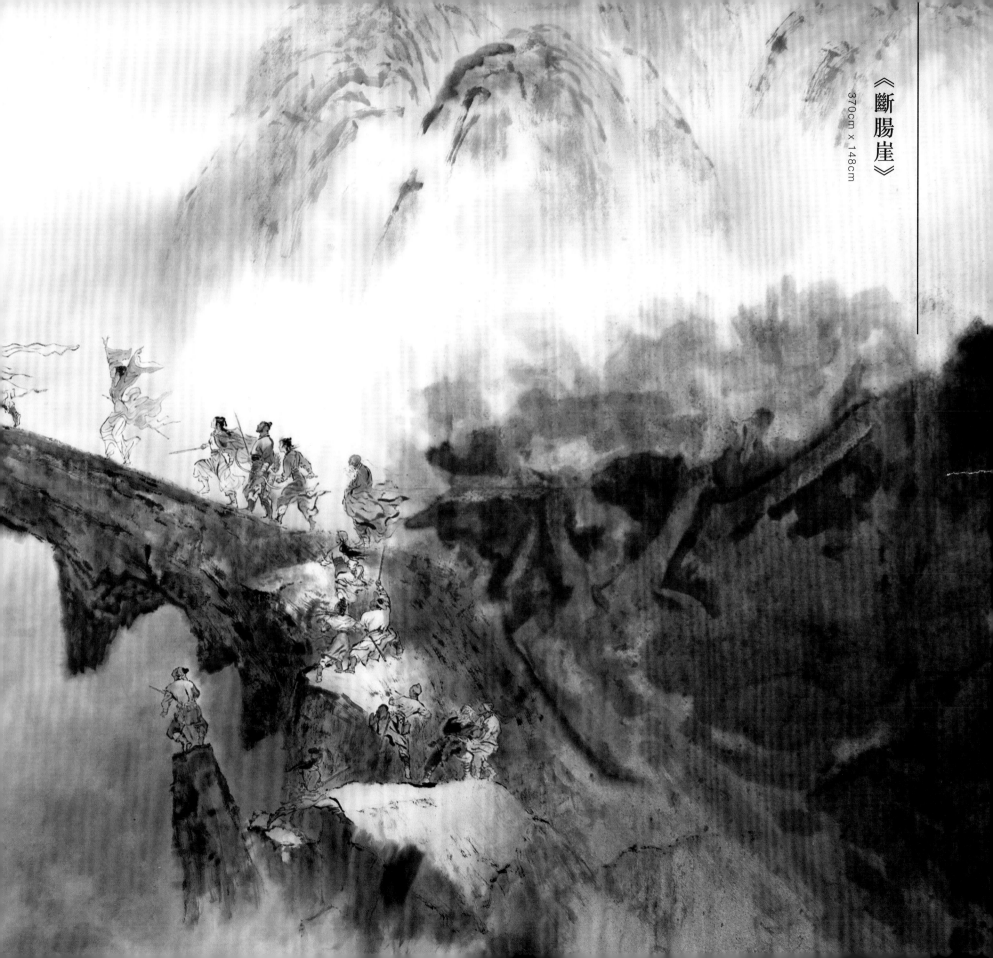

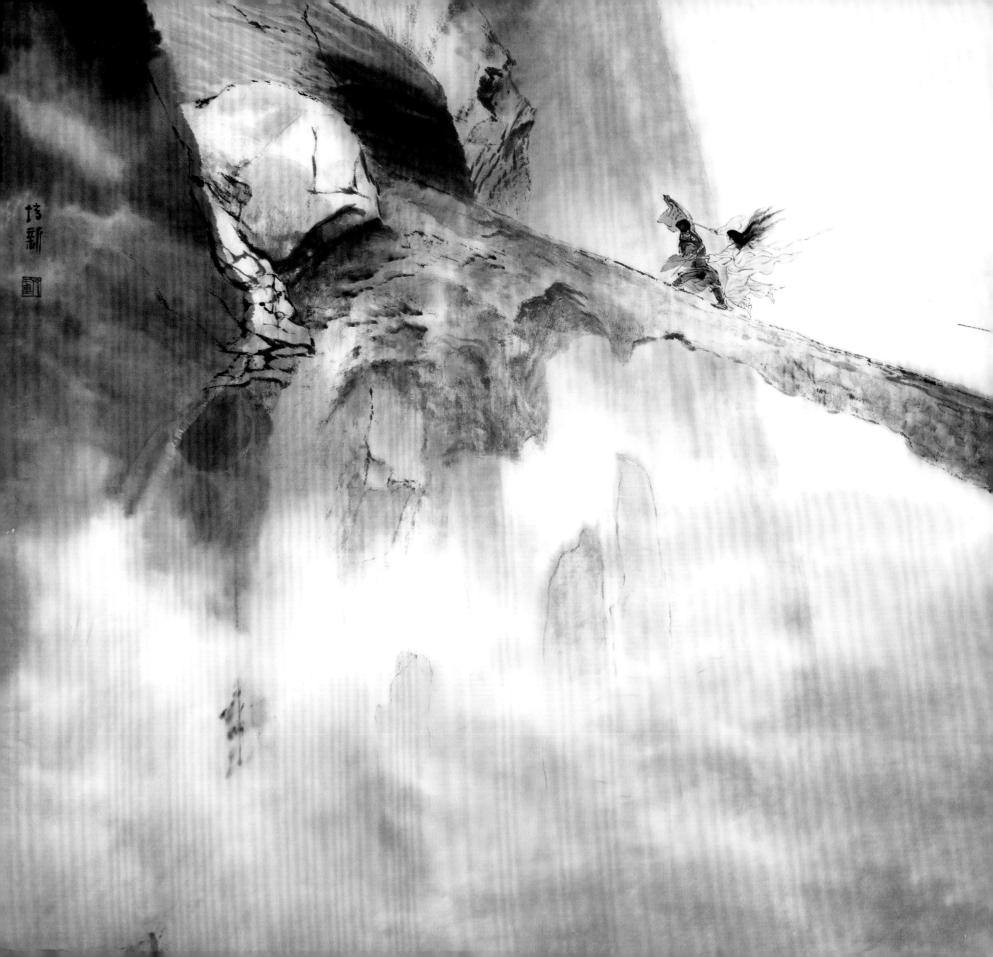

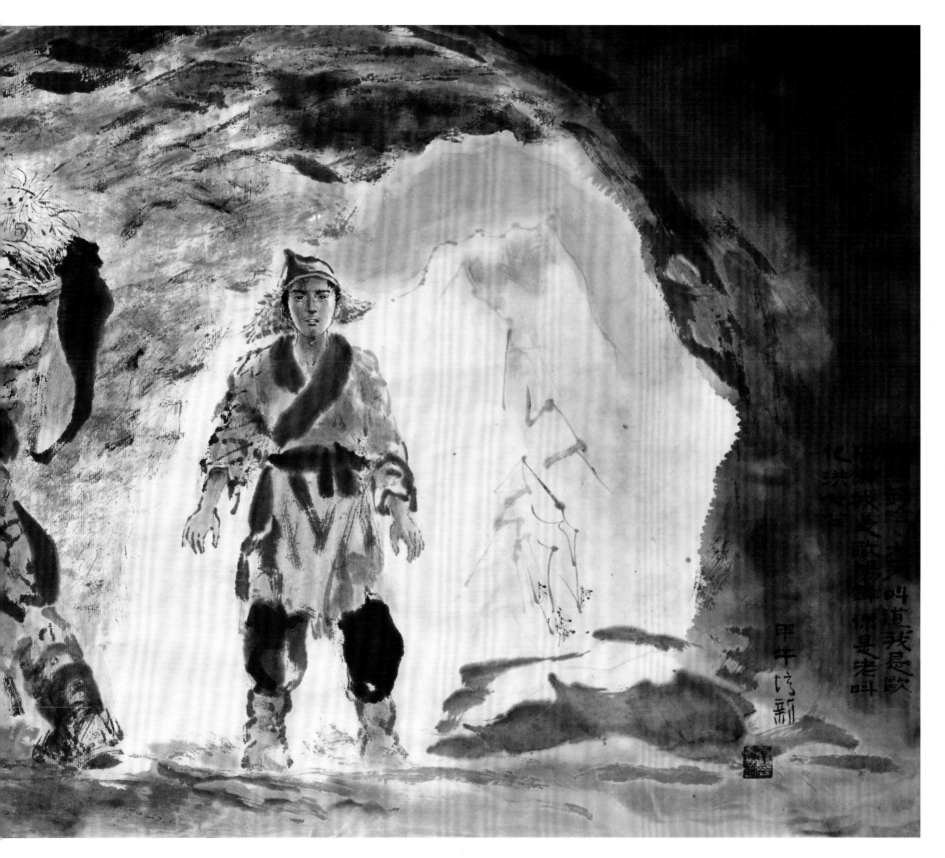

《一笑泯恩仇》

歐陽鋒數日惡鬥，一宵苦思，已是神衰力竭，聽他連叫三聲「歐陽鋒」，突然間迴光返照，心中陡然如一片明鏡，數十年來往事歷歷，盡數如在目前，也是哈哈大笑，叫道：「我是歐陽鋒！我是歐陽鋒！你是老叫化洪七公！」兩個白髮老頭抱在一起，哈哈大笑。笑了一會，聲音越來越低，突然間笑聲頓歇，兩人一動也不動了。

楊過大驚，連叫：「爸爸，老前輩！」竟無一人答應。他伸手去拉洪七公的手臂，一拉而倒，竟已死去。楊過驚駭不已，俯身看歐陽鋒時，也已沒了氣息。二人笑聲雖歇，臉上卻猶帶笑容，山谷間兀自隱隱傳來二人大笑的回聲。

北丐西毒數十年來反覆惡鬥，互不相下，豈知竟同時在華山絕頂歸天。兩人畢生怨憤糾結，臨死之際卻相抱大笑。數十年的深仇大恨，一笑而罷！

雪山飛狐

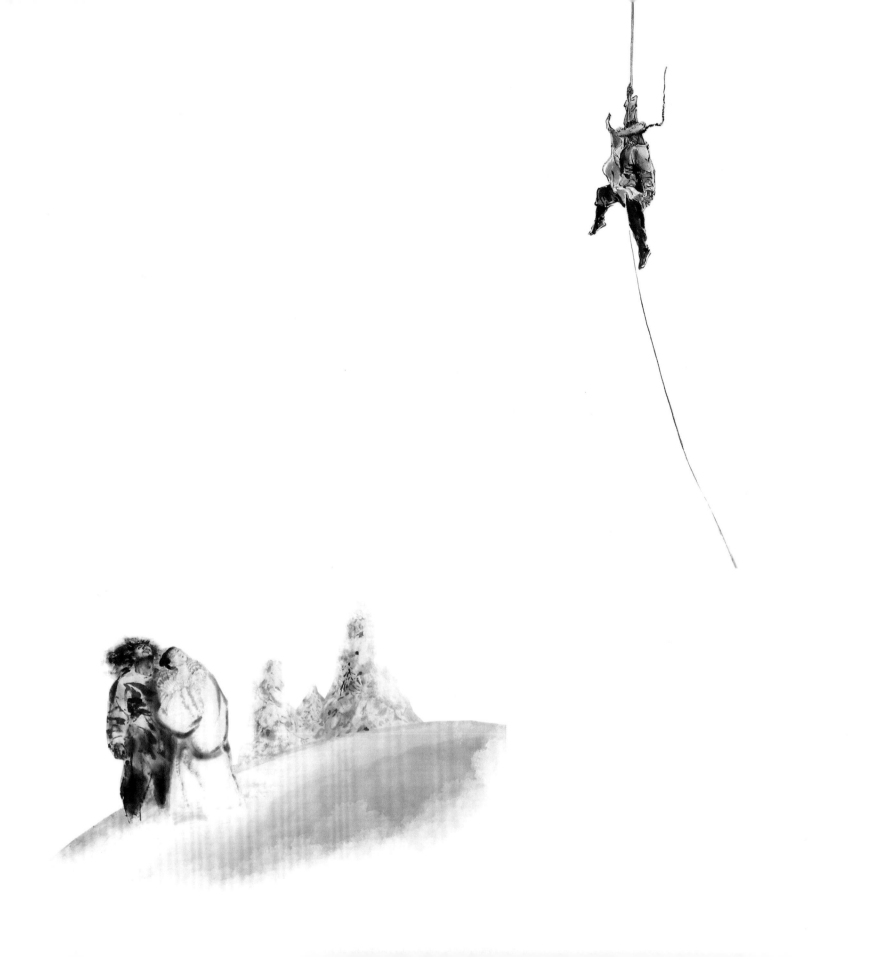

第十回

《胡斐與苗人鳳
決鬥》

97cm x 58cm

岩面光圓，積了冰雪更是滑溜無比，二人武功高強，一落上岩面立時定身，竟沒滑動半步。只聽格格輕響，那數萬斤重的巨岩卻搖晃了幾下。原來這塊巨岩橫架山腰，年深月久，岩下砂石漸漸脫落，本就隨時都能掉下谷中，現下加上了二人重量，砂石夾冰紛紛下墜，巨岩越晃越是厲害。

那兩根樹枝隨人一齊跌在岩上。苗人鳳見情勢危急異常，左掌拍出，右手已拾起一根樹枝，隨即「上步雲邊摘月」，挺劍斜刺。胡斐頭一低，彎腰避劍，也已拾起樹枝，還了一招「拜佛聽經」。

兩人這時使的全是進手招數，招招狠極險極，但聽得格格之聲越來越響，腳步難以站穩。兩人均想：「只有將對方逼將下去，減輕岩上重量，這巨岩不致立時下墜，自己才有活命之望。」其時生死決於瞬息，手下更不容情。

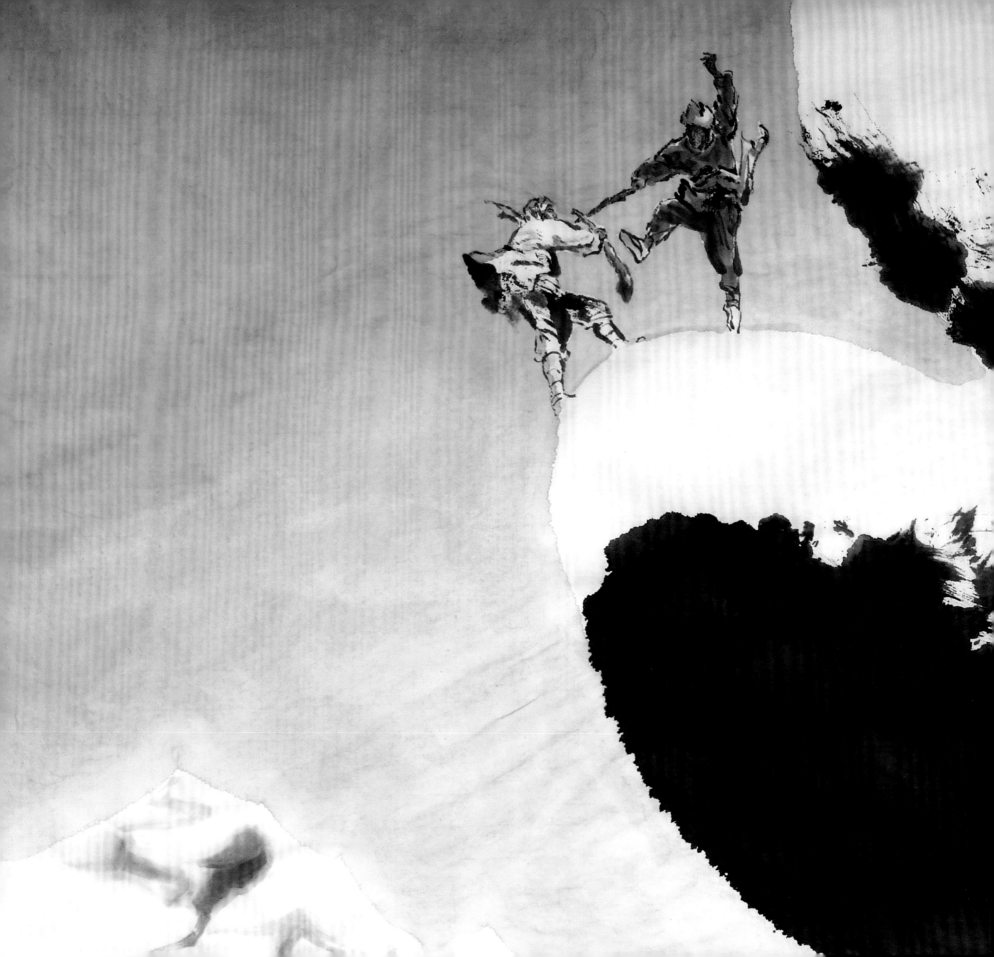

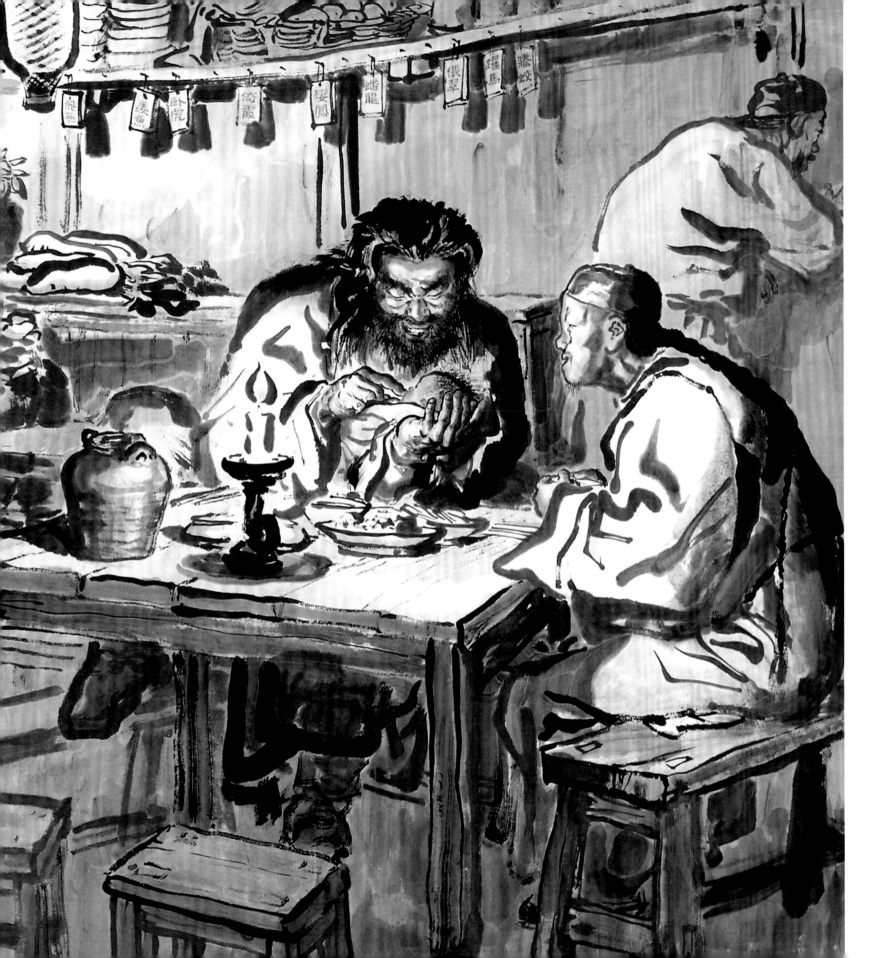

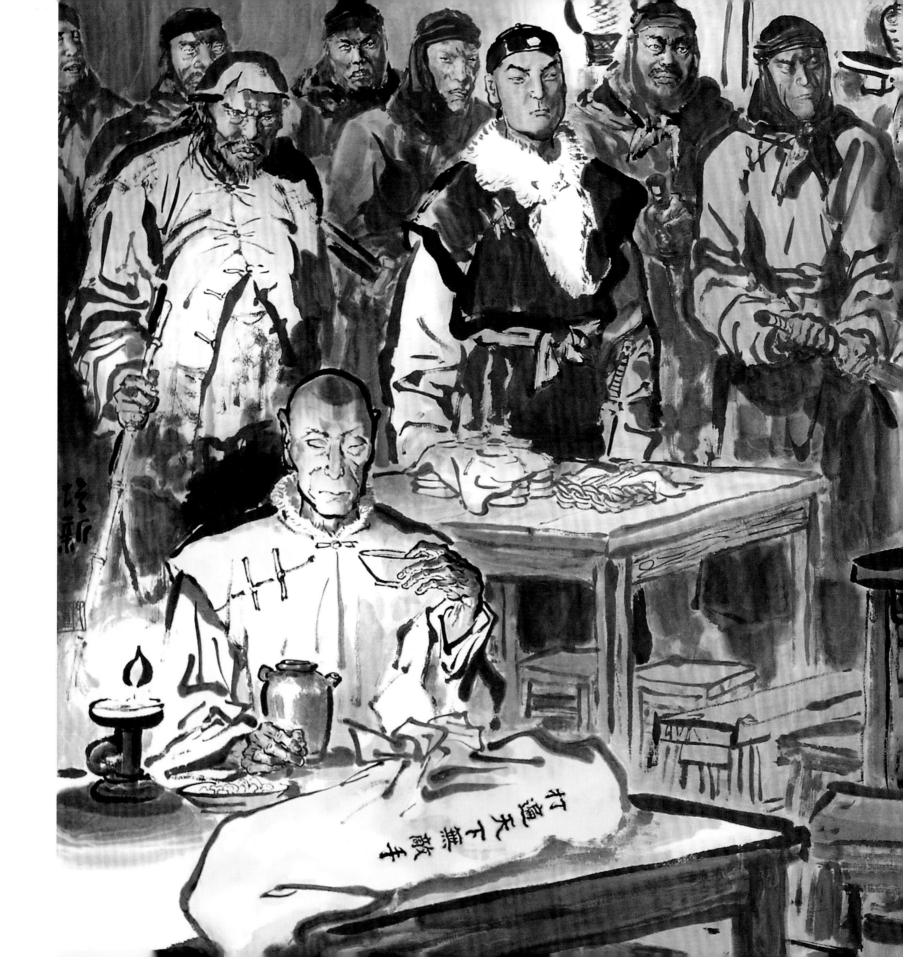

《苗人鳳
初會胡一刀》

183cm x 95cm

寶樹道：「那惡鬼拉着大夥兒喝酒，連打雜的、掃地的小斯，都教上了桌。大家管他叫胡大爺。

他說道：『我姓胡，生平只要遇到做壞事的，立時一刀殺了，因此名字叫作胡一刀。你們別大爺長大爺短的，我也是窮漢出身。打從惡霸那裏搶了些錢財，算甚麼大爺？叫我胡大哥得啦！』

「我早知他不是好人，他果然自己說了出來。大夥不敢叫他『大哥』，他卻逼着非叫不可。後來大夥兒酒喝多了，大了膽子，就跟他大哥長、大哥短起來。這一晚他不放我回家，要我陪他喝酒。喝到二更時分，別人都醉倒了，只有我酒量好，還陪着他一碗一碗對付着灌。他越喝興致越高，進房去抱了兒子出來，用指頭蘸了酒給他吮。這小子生下不到一天，吮着烈酒非但不哭，反舔得津津有味，真是天生的酒鬼。」

「就在那時，南邊忽然傳來馬蹄聲響，一共有二三十四馬，轉眼就奔到了店門口，跟着就聽得拍門聲響。掌櫃的早醉得糊塗啦，跌跌撞撞的去開門。門一打開，進來了二三十條漢子，個個身上帶着兵刃。這些人在門口排成一列，默不作聲。只有其中一人走上前來，在一張桌旁坐下，從背上解下一個黃布包袱，放在桌上。燭光下看得分明，包袱上用黑絲線繡着七個字：『打遍天下無敵手』。」

「苗大俠這七字外號，直到現下，我還是覺得有點兒過於目中無人。那天晚上見到，自然十分驚訝。只見他身材極高極瘦，宛似一條竹篙，面皮蠟黃，滿臉病容，一雙破蒲扇般的大手，攤着放在桌上。我說他這對手像破蒲扇，因為手掌瘦得只剩下一根根骨頭。我當時自然不知道他是誰，到後來才知是金面佛苗人鳳苗大俠。

「那胡一刀自顧自逗弄孩子，竟似沒瞧見這許多人進來。苗大俠也是一句話不說，自有他的從人斟上酒來。那幾十個漢子瞪着眼睛瞧胡一刀。他卻只管蘸酒給孩子吮。他蘸一滴酒，仰脖子喝一碗，爺兒倆竟是勸上了酒。

「我心中怦怦亂跳，只想快快離開這是非之地，可是又怎敢移動一步？那時候啊，只要誰稍稍動一動，幾十把刀劍立時就砍將下來，就算不是對準了往我身上招呼，只須挨着一點邊兒，那也非去了半條小命不可。」

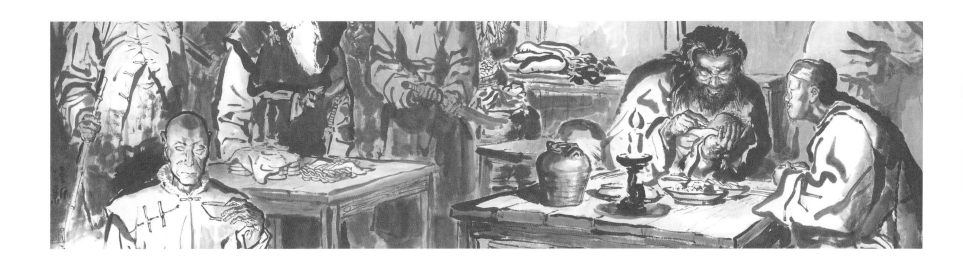

飛狐外傳

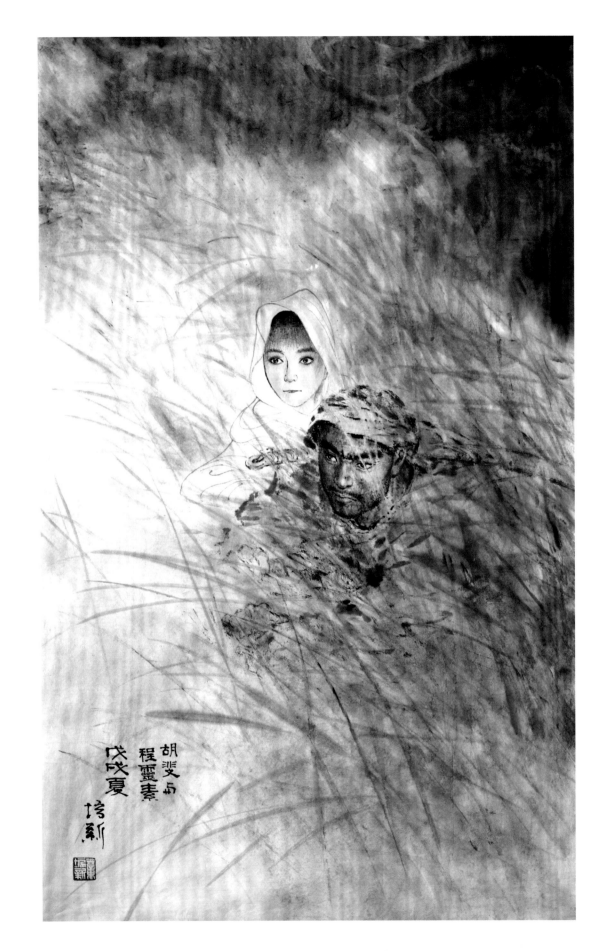

胡斐與
程靈素
戊戌夏
培新

白馬嘯西風

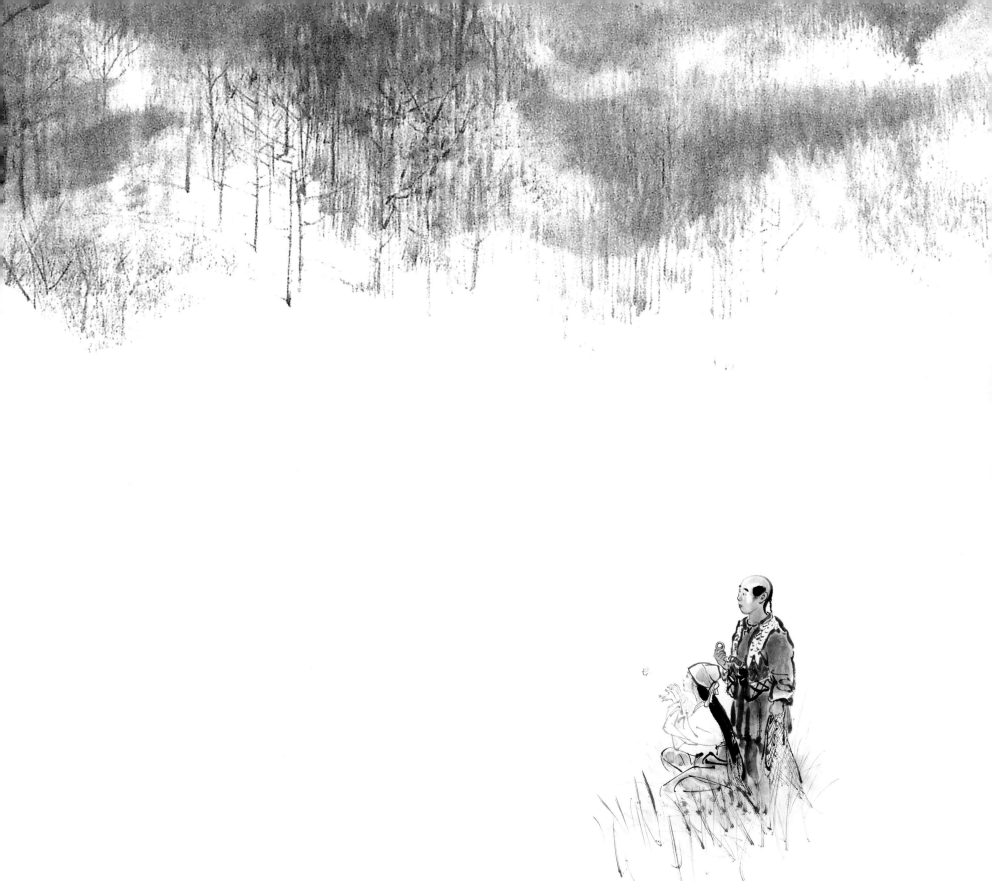

《天鈴鳥》

那男孩沒想到她居然會肯，接過玉鐲，道：「你不會再要回吧？」李文秀道：「不！」那男孩道：「好！」於是將天鈴鳥遞了給她。李文秀雙手合着鳥兒，手掌中感覺到牠柔軟的身體，感覺到牠迅速而微弱的心跳。她用右手的三根手指輕輕撫摸一下鳥兒背上的羽毛，張開雙掌，說道：「你去吧！下次要小心了，可別再給人捉住。」天鈴鳥展開翅膀，飛入了草叢之中。

天鈴鳥

信新

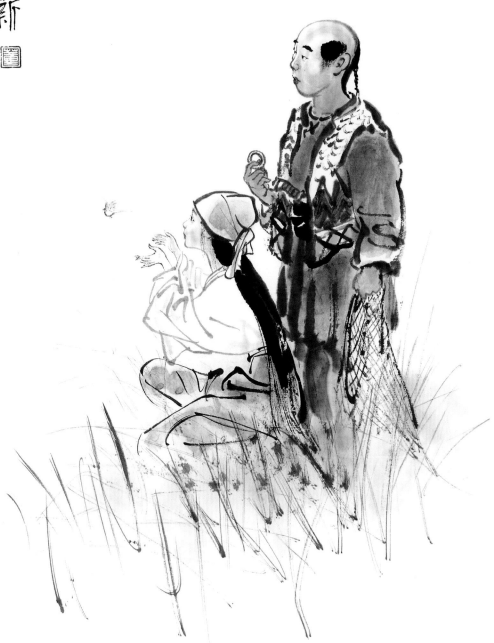

鴛鴦刀

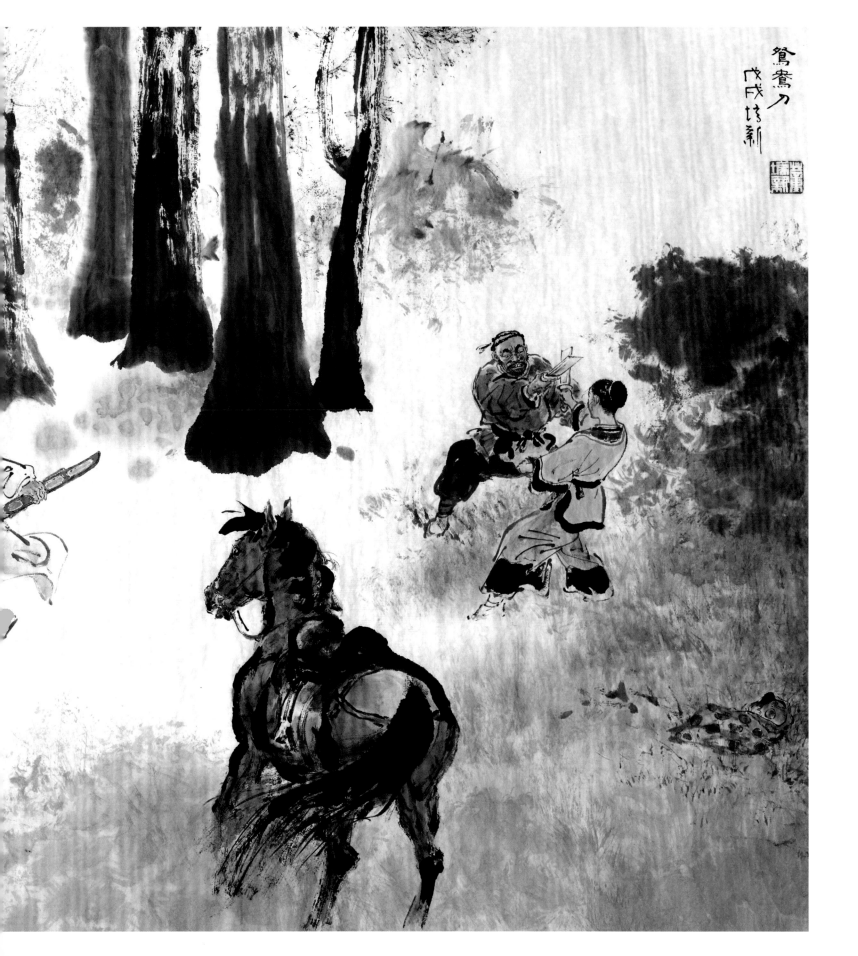

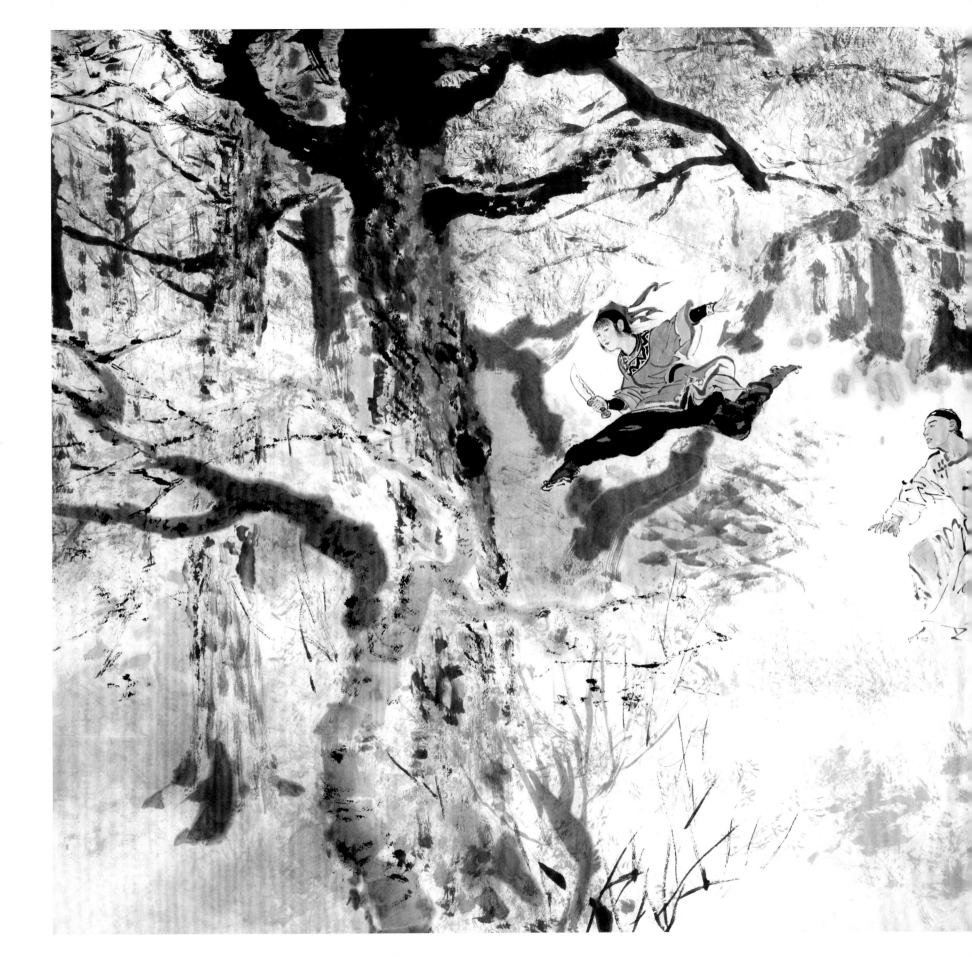

倚天屠龍記

九

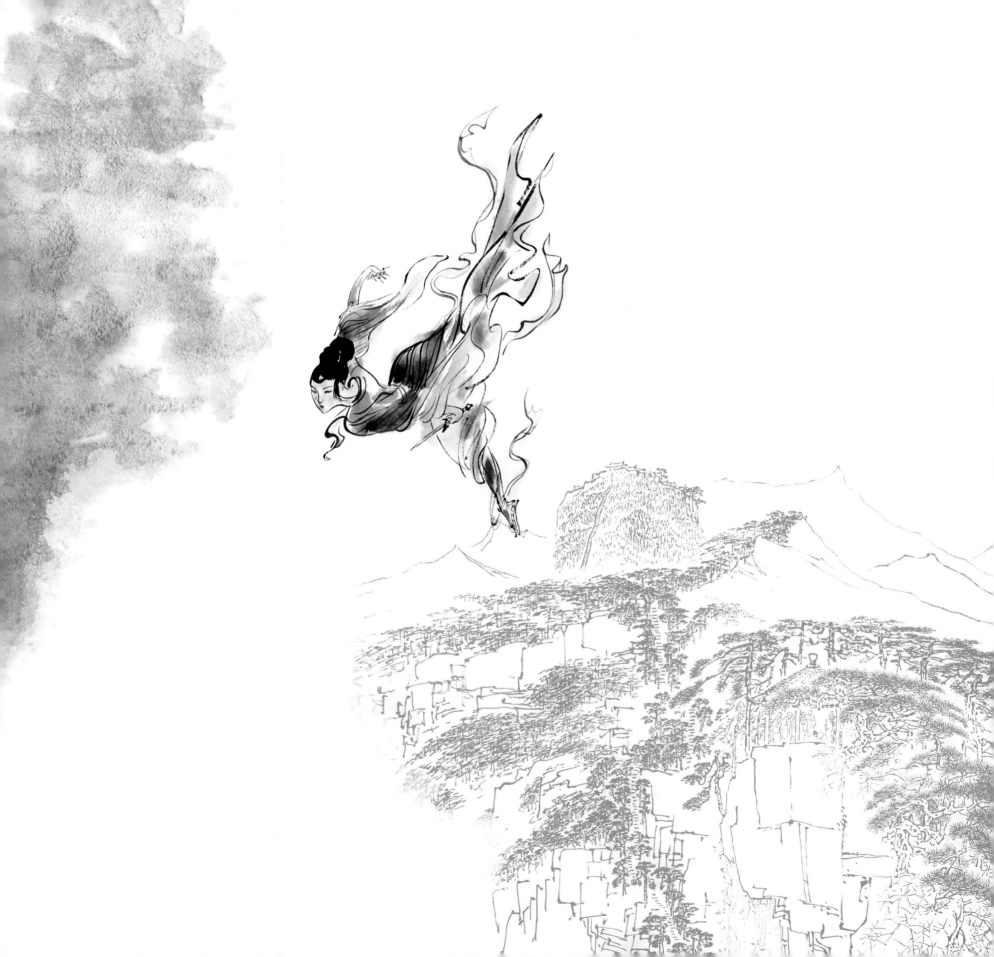

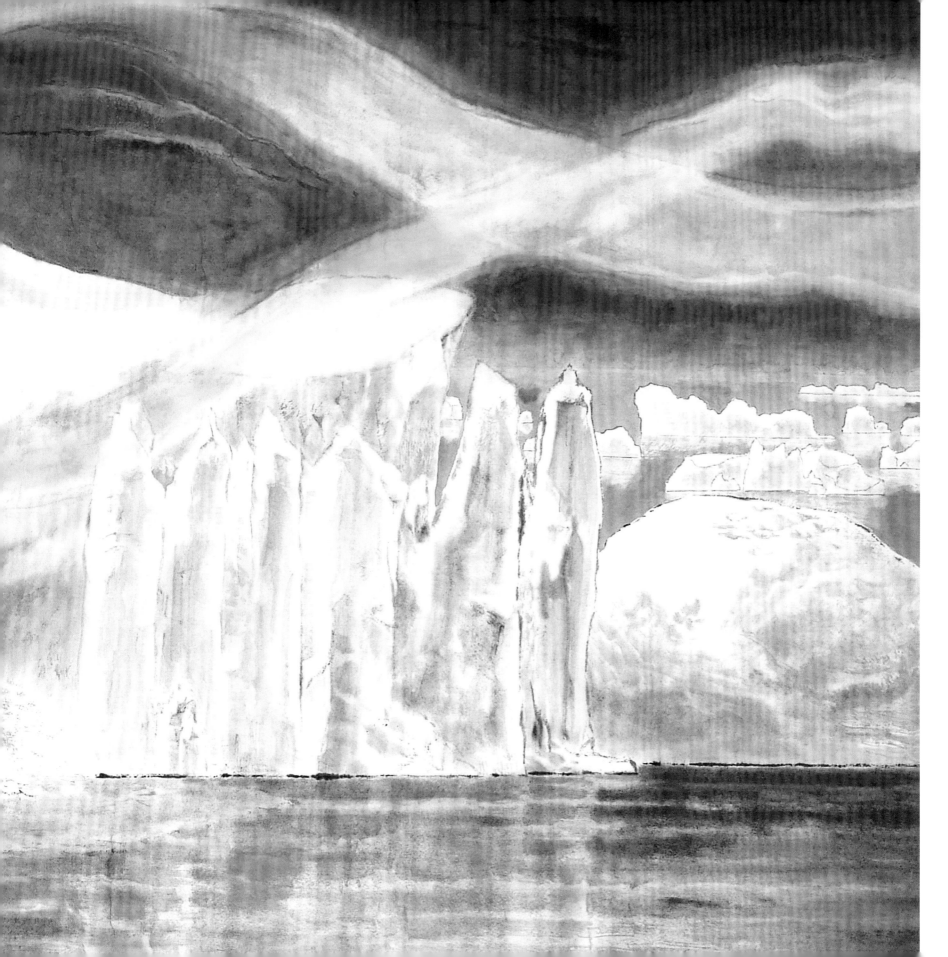

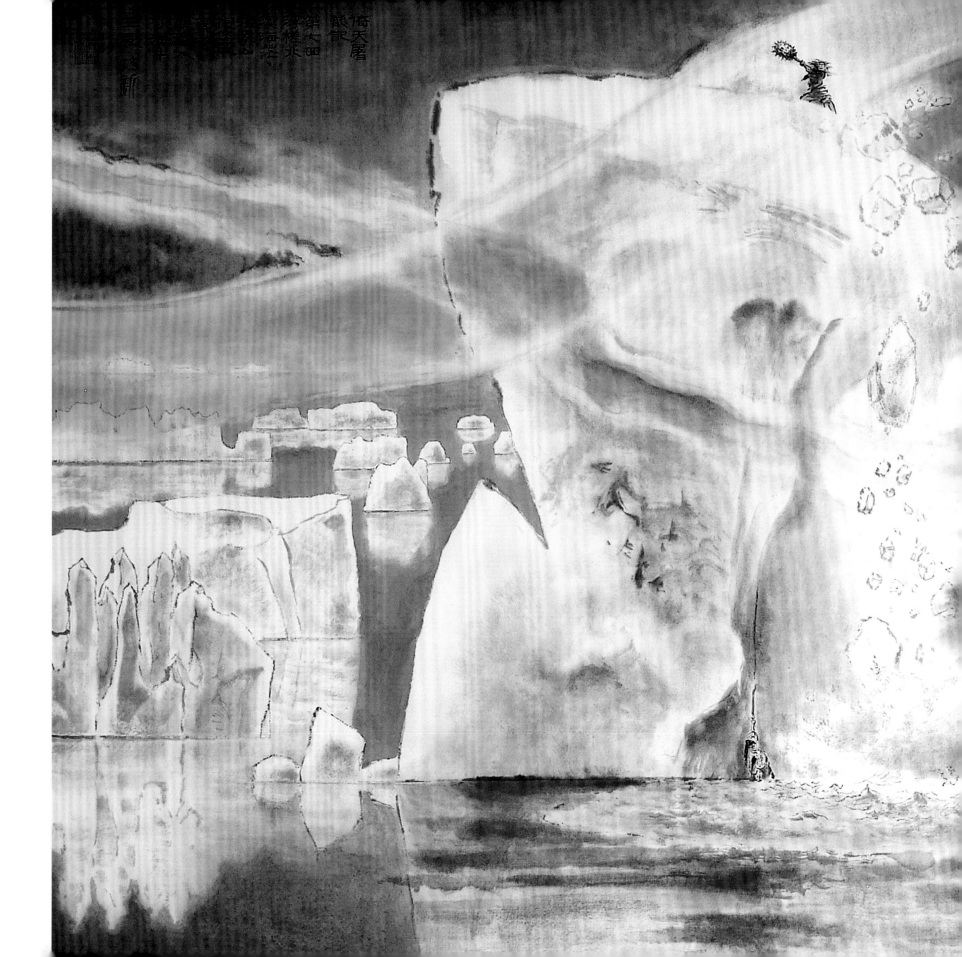

第七回　誰送冰舸來仙鄉

《極地求存》

250cm x 125cm

殷素素驚叫：「啊喲！」張翠山拉着她的手臂，雙足使勁，躍向海中。他二人身在半空，只聽得砰嘭猛響，冰屑濺擊到背上，隱隱生痛。張翠山跳出時已看準了一塊桌面大的冰塊，左手銀鈎揮出，搭了上去。謝遜聽得二人落海的聲音，用狼牙棒敲下冰塊，不住擲來。

但他雙目已盲，張殷二人在海中又繼續飄動，第一塊落空，此後再也投擲不中了。

冰山浮在海面上的只是全山的極小部分，水底下尚隱有巨大冰體，但張殷二人附身其上的冰塊卻是謝遜從冰山上所擊裂，不過是一塊大冰而已，還不到大冰山千份中的一份，因此在水流中漂浮甚速，和謝遜所處的冰山越離越遠，到得天將黑時，回頭遙望，謝遜的身子已成了一個小黑點，那大冰山卻兀自閃閃發光。

二人攀着這塊大冰，只是幸得不沉而已，但身子浸在海水之中，如何能支持長久？幸好一路向北，不久便見到前面又有座小小冰山，兩人待得飄近，攀了上去。

《覺遠和尚》

只見樹後是一條上山小徑，一個僧人挑了一對大桶，正緩緩往山上走去。郭襄快步跟上，

奔到距那僧人七八丈處，不由得吃了一驚，只見那僧人挑的是一對大鐵桶，比之尋常水桶

大了兩倍有餘，那僧人頸中、手上、腳上，更繞滿了粗大的鐵鏈，行走時鐵鏈拖地，不停

發出聲響。這對大鐵桶本身只怕便有二百來斤，桶中裝滿了水，重量更屬驚人。

郭襄叫道：「大和尚，請留步，小女子有句話請教。」

那僧人回過頭來，兩人相對，都是一愕。原來這僧人便是覺遠，三年之前，兩人在華山絕

頂曾有一面之緣。

第五回 皓臂似玉梅花妝

《張翠山與殷素素》

45cm x 69cm

張翠山心中怦怦而跳，定了定神，走到大柳樹下，只見碧紗燈下，那少女獨坐船頭，身穿淡綠衫子，卻已改了女裝。

張翠山本來一意要問她昨晚的事，這時見她換了女子裝束，卻躊躇起來，忽聽那少女仰天吟道：「抱膝船頭，思見嘉賓，微風波動，惘焉若醒。」張翠山朗聲道：「在下張翠山，有事請教，不敢冒昧。」

側頭回望，只見那少女所乘的江船沿着錢塘江緩緩順流而下，兩盞碧紗燈照映江面，水中也是兩團燈火緩緩下移，張翠山一時心意難定，轉過身來，在岸邊也向着下游信步而行。

人在岸上，舟在江上，一人一舟相伴東行。

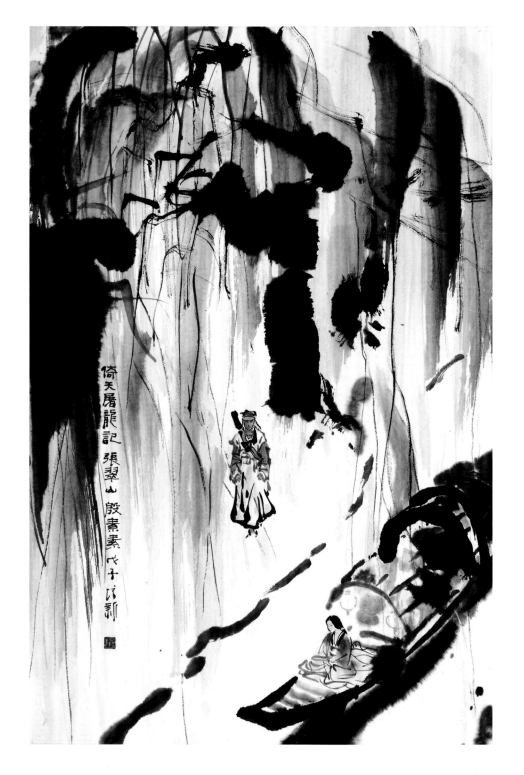

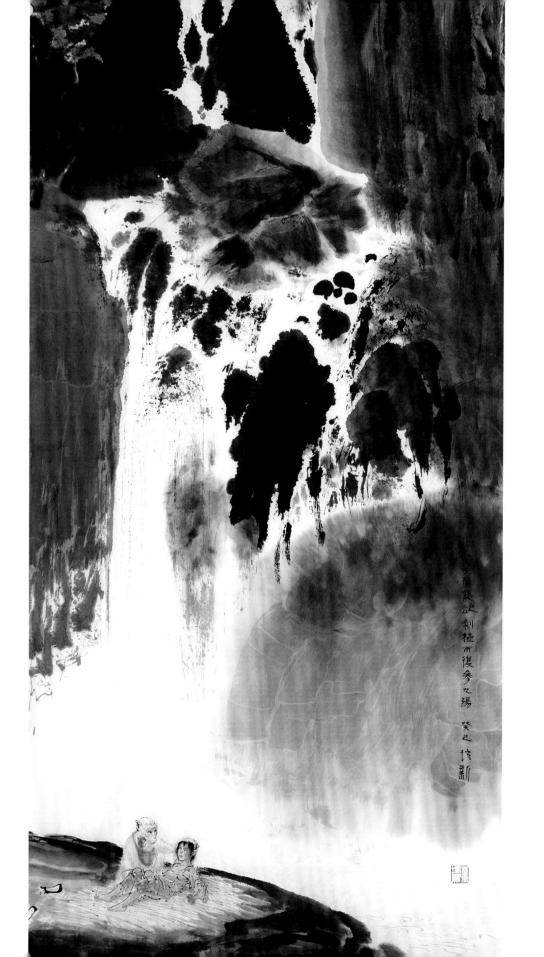

《猿腹藏經》

69cm x 137cm

一天清晨，他兀自酣睡未醒，忽覺有隻毛茸茸的大手在臉上輕輕撫摸。他大吃一驚，急忙跳起，只見一隻白色大猿猴蹲在身旁，手裏抱着那隻天天跟他玩耍的小猴。那小猴吱吱喳喳，叫個不停，指着大白猿的肚腹。張無忌聞到一陣腐臭之氣，見白猴肚上膿血模糊，生着一個大瘡，便笑道：「好，好！原來你帶病人瞧大夫來着！」大白猿伸出左手，掌中托着一枚拳頭大小的蟠桃，恭恭敬敬的呈上。

張無忌見這蟠桃鮮紅肥大，心想：「媽媽曾講故事說，崑崙山有位女仙王母，每逢生日便設蟠桃之宴，宴請羣仙。這裏崑崙山果然出產大蟠桃，卻不知有沒王母娘娘？」笑着接了，說道：「我不收醫金，便無仙桃，也跟你治瘡。」伸手到白猿肚上輕輕一撳，不禁吃驚。

第十六回　剝極而復參九陽

《殷離與曾阿牛》

137cm x 69cm

正看得出神，忽聽得遠處有人在雪地中走來，腳步細碎，似是個女子。張無忌轉過頭去，只見一個女子手提竹籃，快步走近。她看到雪地中的人屍犬屍，「咦」的一聲，愕然停步。

張無忌凝目看時，見是個十七八歲的少女，荊釵布裙，是個鄉村貧女，面容黝黑，臉上肌膚浮腫，凹凹凸凸，生得極是醜陋，一對眸子卻頗有神采，身材也是苗條纖秀。

那少女走近一步，見張無忌睜眼瞧着她，微微一驚。道：「你……你沒死麼？」張無忌道：「好像沒死。」一個問得不通，一個答得有趣，兩人一想，都忍不住笑了。

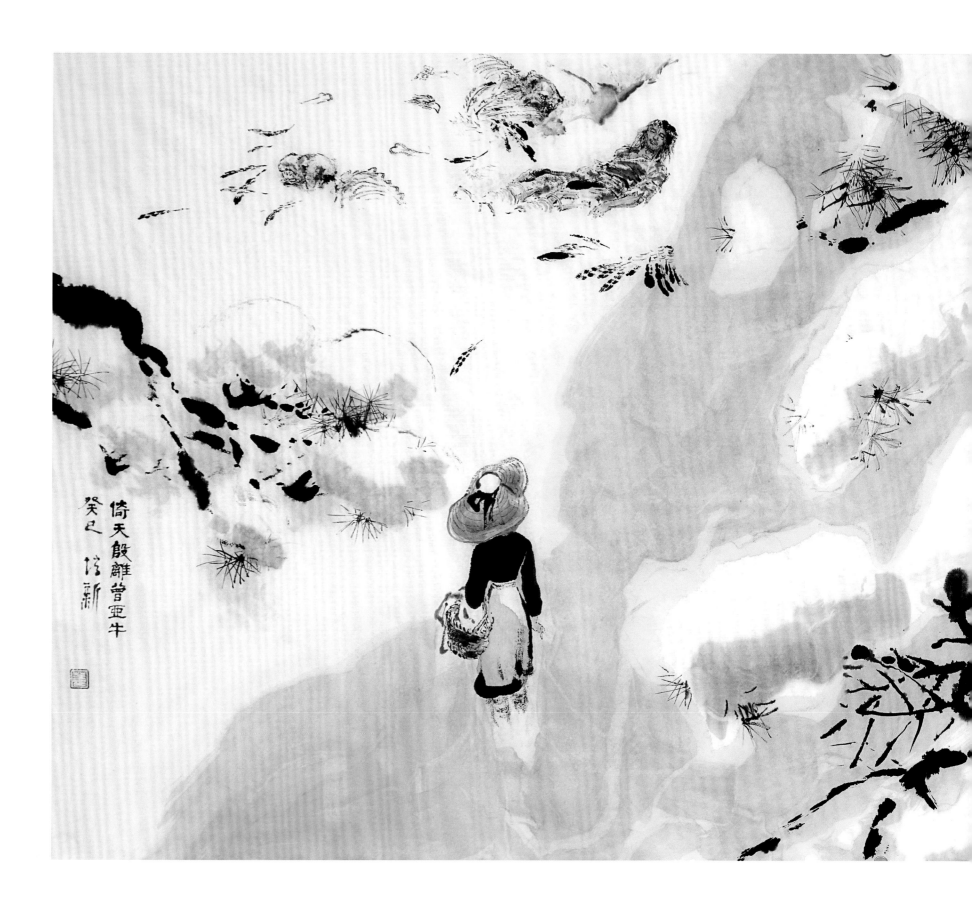

倚天骰離曾亞牛

癸巳恆新

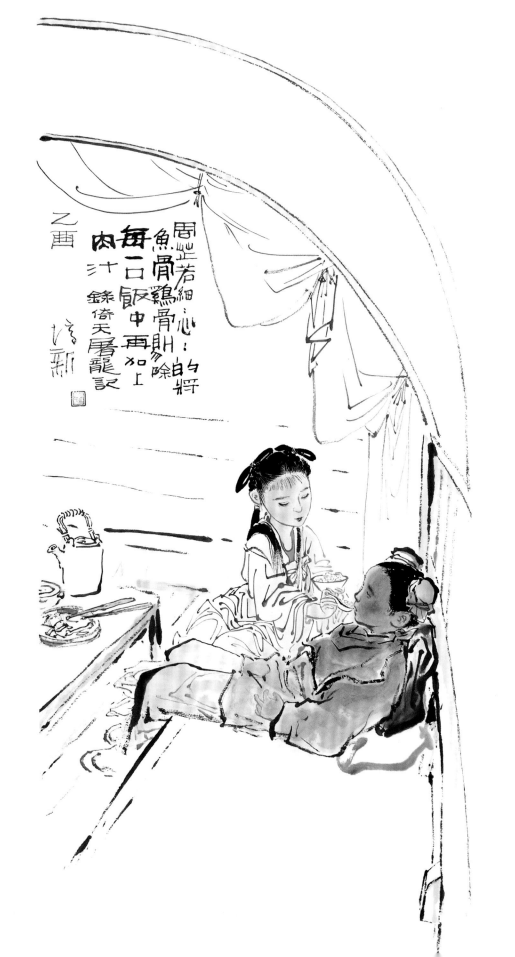

周芷若細心剔除乾淨
魚骨雞骨
每一口飯中再加上
肉汁
錄倚天屠龍記
乙畫

《童年張無忌與
周芷若》

47cm x 97cm

鮶公到鎮上買了食物，煮了飯菜，攤在艙中小几之上，雞、肉、魚、蔬，共煮了四大碗。張三丰要常遇春和周芷若先吃，自己給無忌餵食。常遇春問起原由，張三丰說他中了寒毒，四肢轉動不便。無忌心中難過，食不下嚥，張三丰再餵時，他搖搖頭，不肯再吃了。

周芷若從張三丰手中接過碗筷，道：「道長，你先吃飯吧，我來餵這位小相公。」張無忌道：「我飽啦，不要吃了。」周芷若道：「小相公，你如不吃，老道長心裏不舒服，他也吃不下飯，豈不是害得他餓肚子？」張無忌心想不錯，當周芷若將飯送到嘴邊時，張口便吃了。周芷若將魚骨雞骨細心剔除乾淨，每口飯中再加上肉汁，張無忌吃得甚是香甜，將一大碗飯都吃光了。

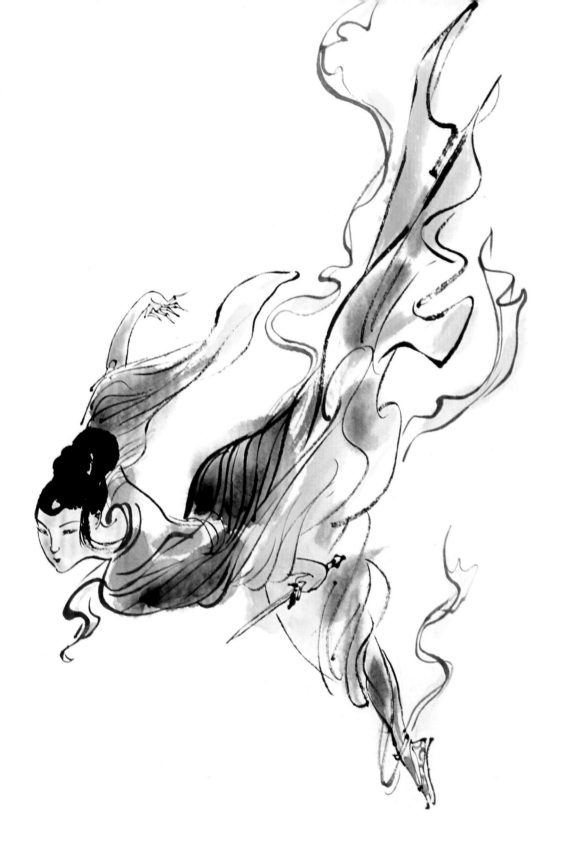

周芷若 九陰白骨爪 信新

《周芷若

九陰白骨爪》

范遙忽道：「她是鬼，不是人！」這句話正說中張無忌的心事，不禁身子一顫，若不是廣場上陽光耀眼，四周站滿了人，真要疑心周芷若已死，鬼魂與殷梨亭相鬥。他生平見識過無數怪異武功，但周芷若這般身法，如風送冥霧，煙飄黃沙，實非人間氣象，霎時間宛如身在夢中，心中一寒：「難道她當真有妖法不成？還是有甚麼怪物附體？」

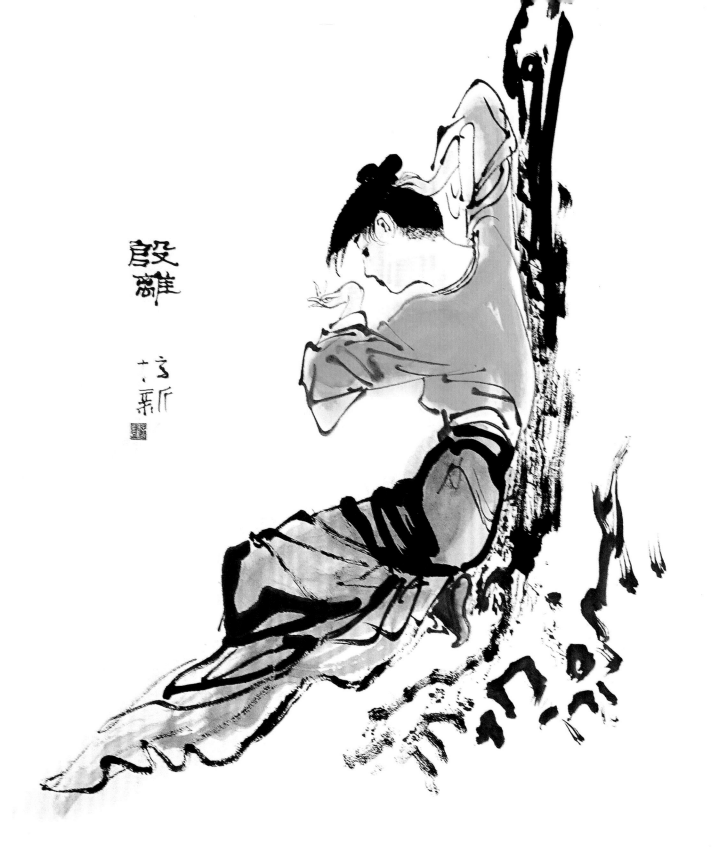

殷離

《殷離》

她轉過頭來，柔聲道：「阿牛哥哥，你一直待我很好，我好生感激。可是我的心，早就許了給那個狠心的、兇惡的小張無忌了。我要尋他去。我若是尋到了他，你說他還會打我、罵我、咬我嗎？」

《小昭》

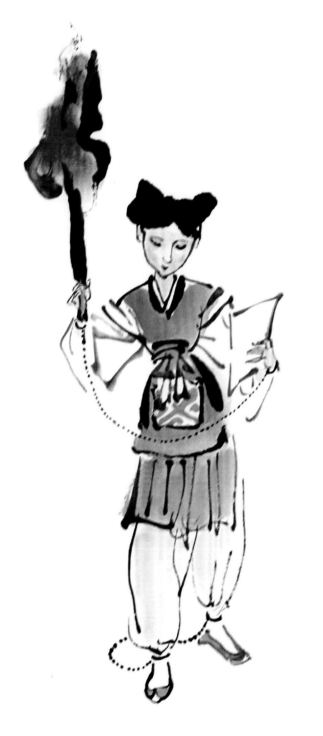

張無忌歎了口氣，道：「原來你……你這樣美？」那小鬟抿嘴一笑，說道：「我嚇得傻了，忘了裝假臉！」說着挺直了身子。原來她既非駝背，更不是跛腳，雙目湛湛有神，修眉端鼻，頰邊微現梨渦，直是白嫩甜美，只是年紀幼小，身材尚未長成，雖容色絕麗，卻掩不住稚氣。

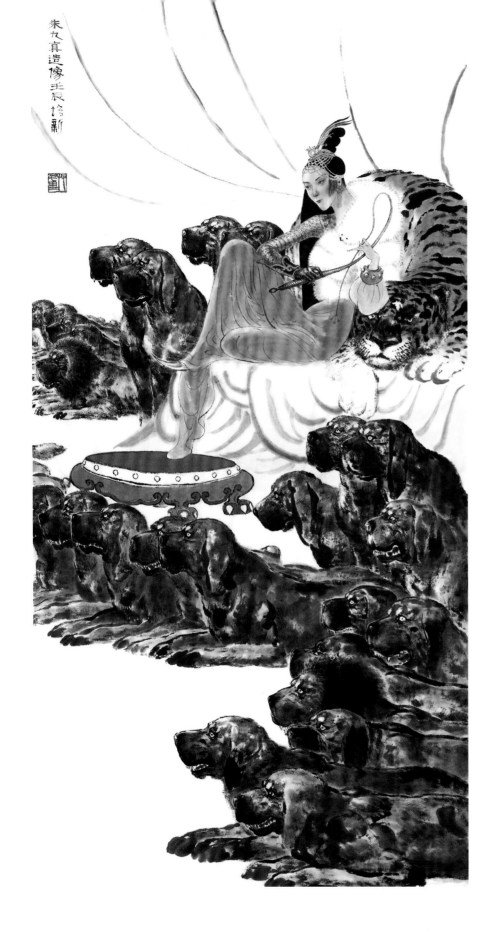

《朱九真造像》

第十五回 奇謀秘計夢一場

69cm x 137cm

張無忌一踏進廳，便吃了一驚。但見三十餘頭雄健猛惡的大犬，分成三排，蹲在地下，一個身穿純白狐裘的女郎坐在一張虎皮椅上，手執皮鞭，嬌聲喝道：「前將軍，咽喉！」一頭猛犬應聲竄起，向站在牆邊的一個人咽喉中咬去。

張無忌見了這等殘忍情景，忍不住「啊喲」一聲叫了出來，卻見那狗口中咬着一塊肉，踞地大嚼。他一定神，才看清楚那人原來是個皮製假人，周身要害處掛滿了肉塊。那女郎又喝：「車騎將軍！小腹！」第二條猛犬竄上去便咬那個假人的小腹。這些猛犬習練有素，應聲咬人，部位絲毫不爽。

《太極張三丰師祖》

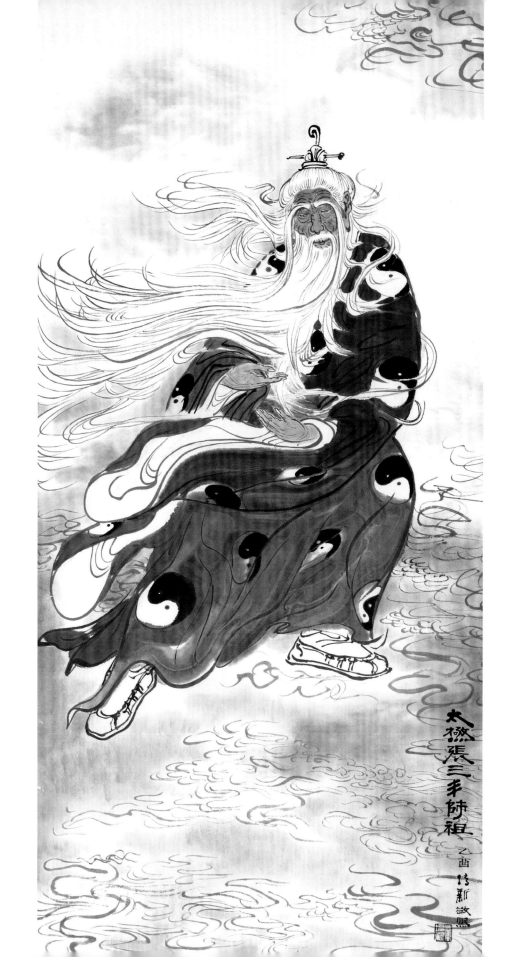

張三丰緩緩站起身來，雙手下垂，手背向外，手指微舒，兩足分開平行，接着兩臂慢慢提起至胸前，左臂半環，手掌與臉面對成陰掌，右掌翻過成陽掌，說道：「這是太極拳的起手式。」跟着一招一式的演了下去，口中叫着招式的名稱：攬雀尾、單鞭、提手上勢、白鶴亮翅、摟膝拗步、手揮琵琶、進步搬攔錘、如封似閉、十字手、抱虎歸山……

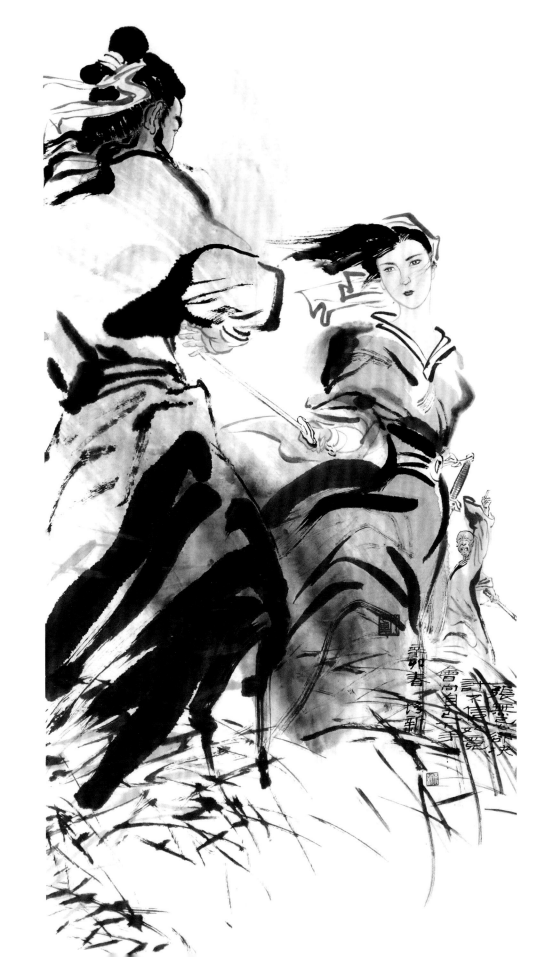

第二十二回 羣雄歸心約三章

《周芷若劍刺張無忌》

70cm x 137cm

忽聽得滅絕師太厲聲喝道：「芷若，一劍將他殺了！」

這時聽到師父驀地一聲大喝，倉卒間無暇細想，順手接過倚天劍，手起劍出，便向張無忌胸口刺去。

張無忌卻決計不信她竟會向自己下手，全沒閃避，一瞬之間，劍尖已抵胸口，他一驚之下，待要躲讓，卻已不及。周芷若手腕發抖，心想：「難道我便刺死了他？」迷迷糊糊之中手腕微側，長劍略偏，嗤的一聲輕響，倚天劍已從張無忌右胸透入。

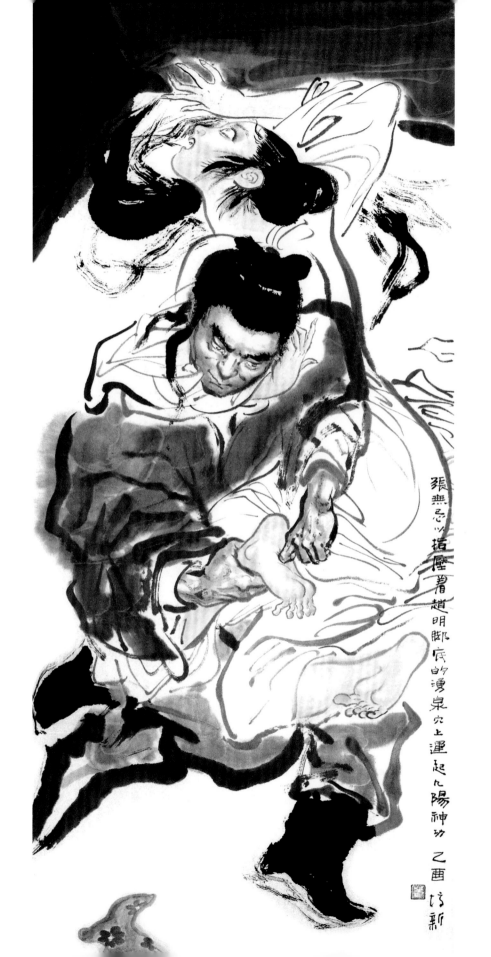

《張無忌指壓
趙敏腳底》

張無忌見她如此硬挺，一時倒也束手無策，又僵持片刻，心下焦急，道：「我為了救人，只好動粗了，無禮莫怪。」抓起她左腳，扯脫了她鞋襪。趙敏又驚又怒，叫道：「臭小子，你幹甚麼？」張無忌不答，又扯脫了她右足鞋襪，伸雙手食指點在她兩足掌心的「湧泉穴」上，運起九陽神功，一股暖氣便在「湧泉穴」上來回遊走。

這份難受甚於刀割鞭打，便如幾千萬隻跳蚤同時在五臟六腑、骨髓血管中爬動咬嚙一般，只笑了幾聲，便難過得哭了出來。

趙敏一顆心幾乎從胸腔中跳了出來，連周身毛髮也癢得似要根根脫落，罵道：「臭小子……賊……小子，總有一天，我……我將你千刀……千刀萬剮……好啦，好啦，饒……饒了我罷……張……張教……教主……嗚嗚……嗚嗚……」

「張公子……張公子……我……」

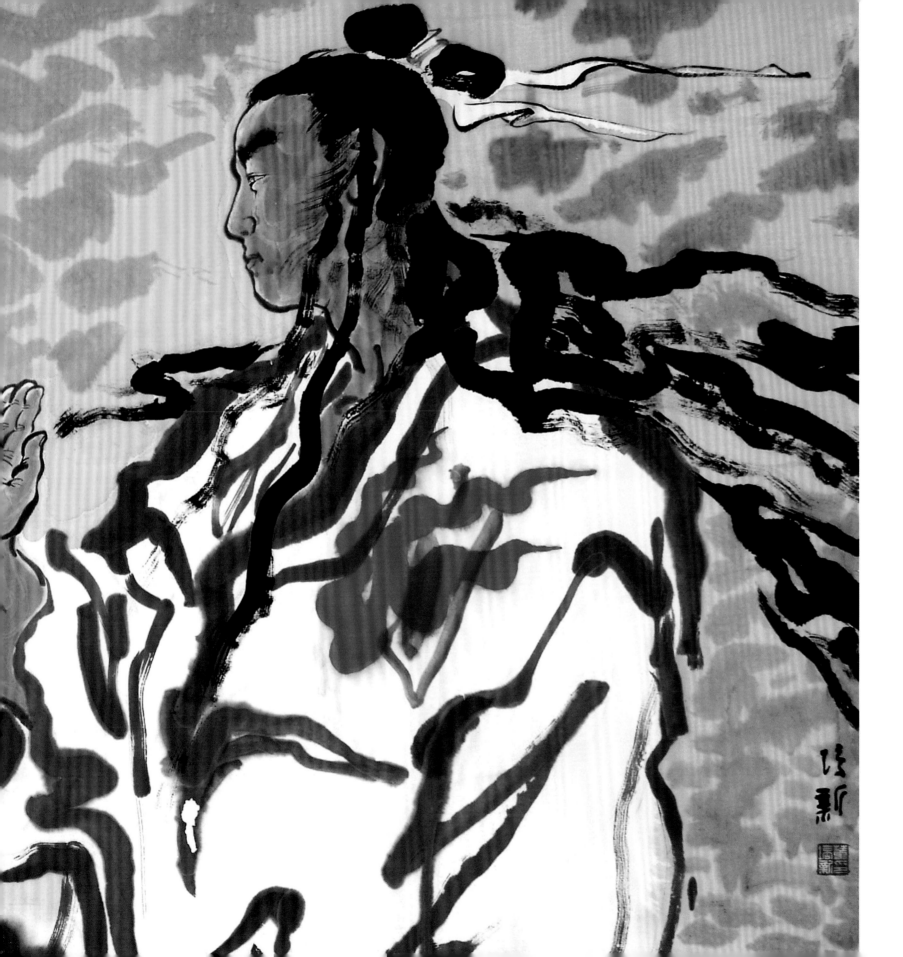

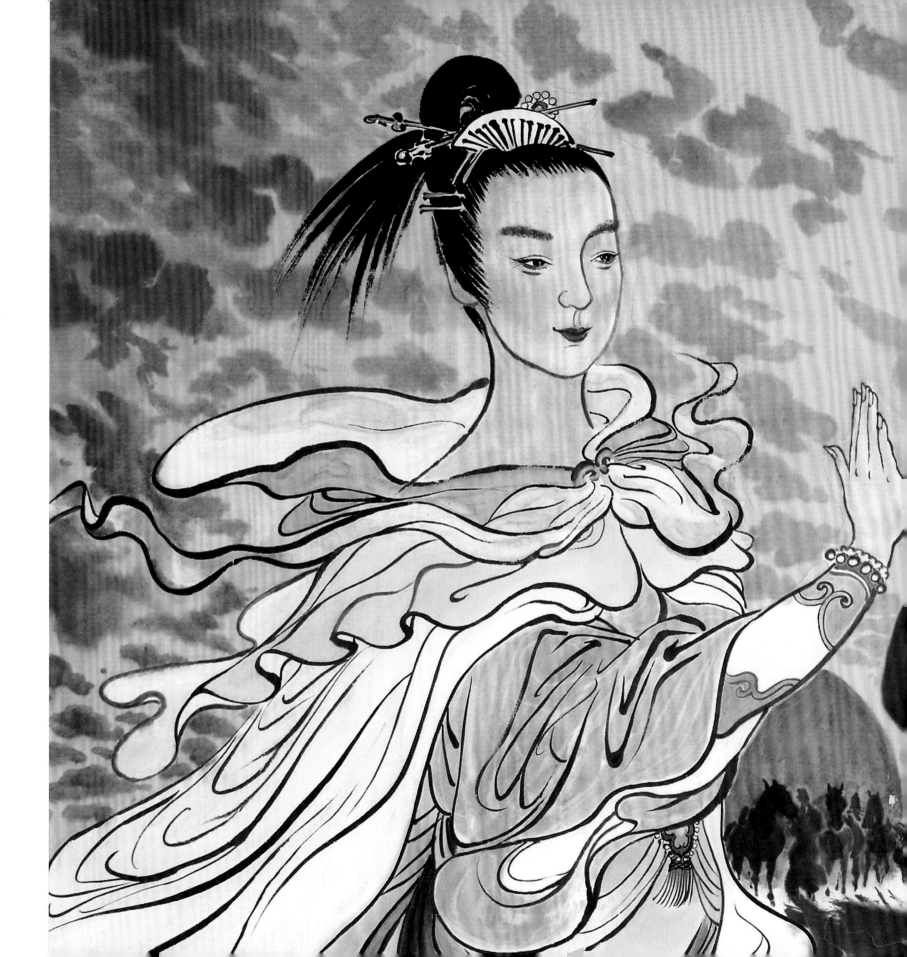

第二十五回 舉火燎天何煌煌

《趙敏與張無忌
擊掌立誓》

趙敏正色道：「張教主，你要黑玉斷續膏，我可給你。你要七蟲七花膏的解藥，我也可給你。只是你須得答應我做三件事。那我便心甘情願的奉上。倘若你用強威逼，那麼你殺我容易，要得解藥，卻是難上加難。你再對我濫施惡刑，我給你的也只是假藥、毒藥。」張無忌大喜，正自淚眼盈盈，忍不住笑逐顏開，忙道：「哪三件事？快說，快說！」

張無忌尋思：「只要不背俠義之道，那麼不論多大的難題，我也當竭力以赴。」慨然道：「趙姑娘，倘若你賜靈藥，治好了我俞三伯和殷六叔，但教你有所命，張無忌決不敢辭。赴湯蹈火，唯君所使。」趙敏伸出手掌，道：「好，咱們擊掌為誓。我給解藥於你。治好了你三師伯和六師叔之傷，日後我求你做三件事，只須不違俠義之道，你務當竭力以赴，決不推辭。」張無忌道：「謹如尊言。」和她手掌輕輕相擊三下。

《新婦素手裂紅裳》

69cm x 136cm

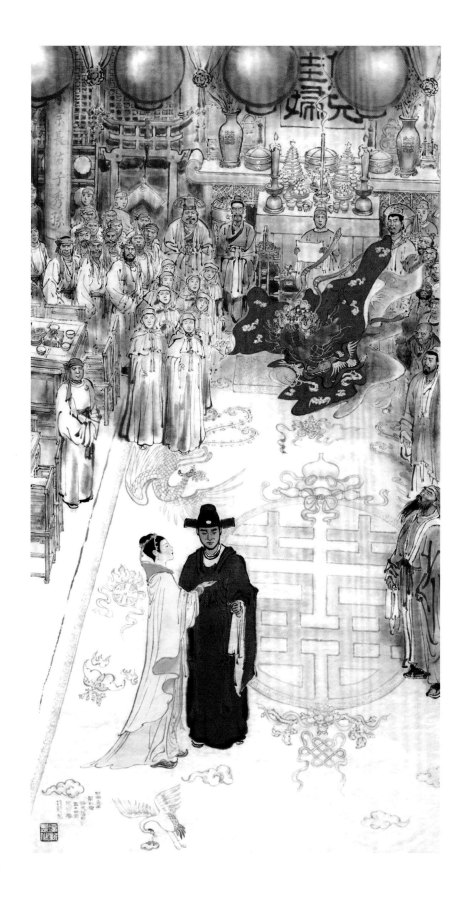

趙敏道：「好，你瞧瞧這是甚麼？」張開右手，伸到他面前。

張無忌一看之下，大吃一驚，全身發抖，顫聲道：「這……這是我……」

趙敏迅速合攏手掌，將那物揣入了懷裏，說道：「我這第二件事，你依不依從，全由得你。」說着轉身便向大門外走去。

張無忌急道：「趙……趙姑娘，且請留步。」趙敏道：「你要就隨我來，不要就快些和新娘子拜堂成親。男兒漢狐疑不決，別遺終身之恨！」她口中朗聲說着這幾句話，腳下並不停留，直向大門外走去。張無忌急叫：「趙姑娘且慢，一切從長計議！」眼見她反而加快腳步，忙搶上前去，叫道：「好，就依你，今日便不成婚。」趙敏停步道：「那你跟我來。」

張無忌剛追到大門邊，突然間身邊紅影閃動，一人追到了趙敏身後，紅袖中伸出纖纖素手，五根手指向趙敏頭頂疾插而落。這一下兔起鶻落，迅捷無比，出手的正是新娘周芷若。

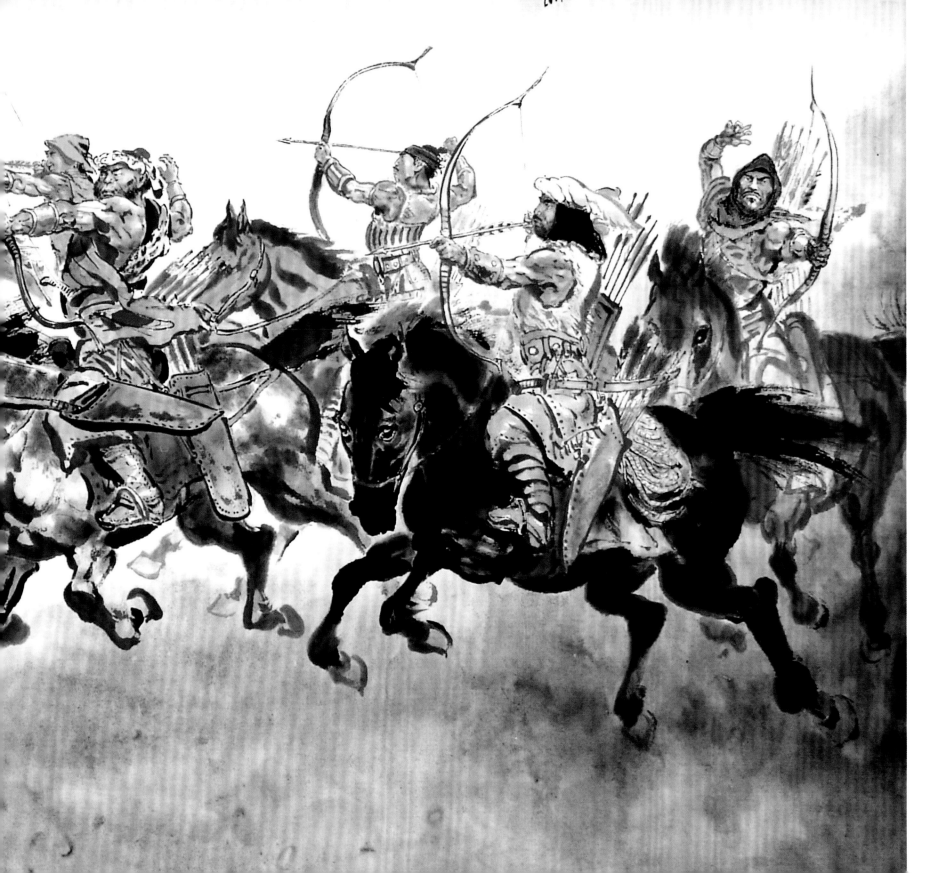

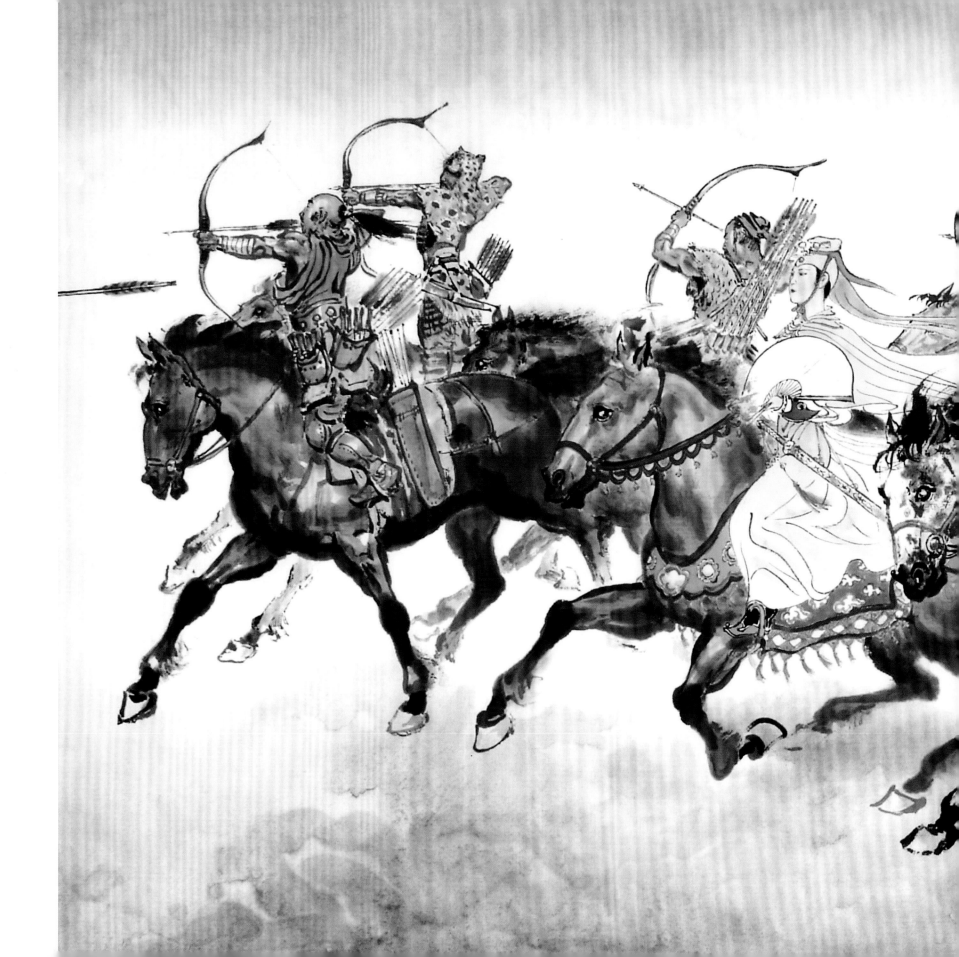

第二十三回 靈芙醉客綠柳莊

《趙敏與神箭八雄》

136cm x 69cm

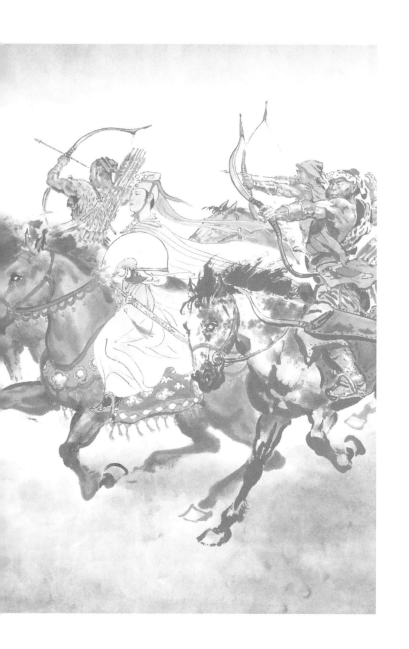

張無忌翻身下馬，向那年輕公子瞥了一眼，只見他相貌俊美異常，雙目黑白分明，炯炯有神，手中折扇白玉為柄，握着扇柄的手，白得和扇柄竟無分別。

但眾人隨即不約而同的都瞧向那公子腰間，只見黃金為鈎、寶帶為束，懸着一柄長劍，劍柄上赫然鏤着「倚天」兩個篆文。看這劍的形狀長短，正是滅絕師太持以大屠明教教眾、周芷若用以刺得張無忌重傷幾死的倚天劍。

那公子本來和顏悅色，瞧着眾元兵的暴行似乎也不生氣，待見這軍官如此無禮，秀眉微蹙，說道：「別留一個活口。」這「口」字剛說出，颼的一聲響，一支羽箭射出，在那軍官身上洞胸而過，乃是那公子身旁一個獵戶所發。此人發箭手法之快，勁力之強，幾乎已是武林中的一流好手，尋常獵戶豈能有此本事？

只聽得颼颼颼連珠箭發，八名獵戶一齊放箭，當真是百步穿楊，箭無虛發，每一箭便射死一名元兵。眾元兵雖然變起倉卒，大吃一驚，但個個弓馬嫻熟，大聲吶喊，便即還箭。餘下七名獵戶也即上馬衝去，一箭一個，一箭一個，頃刻之間，射死了三十餘名元兵。其餘元兵見勢頭不對，連聲呼哨，丟下眾婦女回馬便走。那八名獵戶胯下都是駿馬，風馳電掣般追將上去，八支箭射出，便有八名元兵倒下，追出不到一里，蒙古官兵盡數就殲。

《四女同舟》

60cm × 86cm

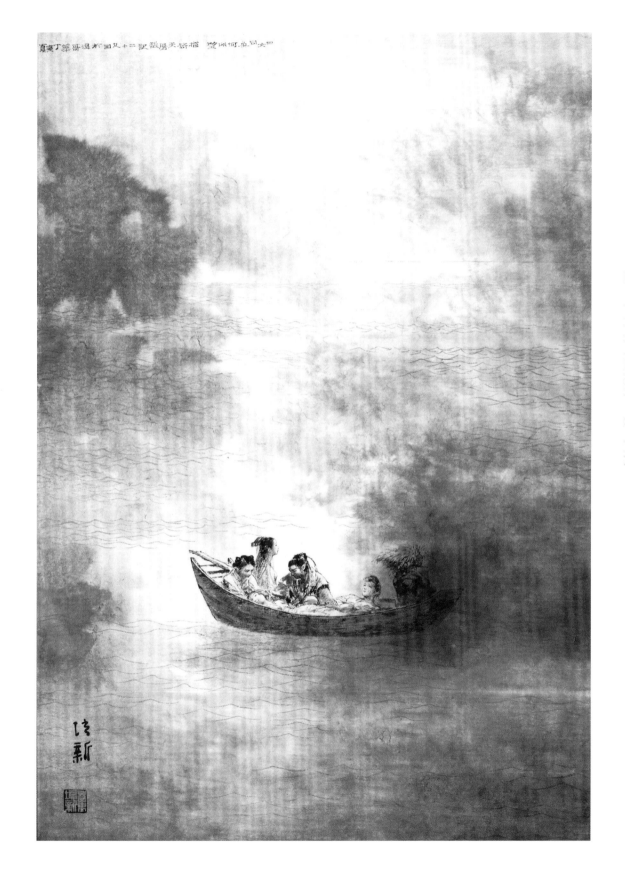

張無忌惕然心驚，只嚇得面青唇白。原來他適才間剛做了一個好夢，夢見自己娶了趙敏，又娶了周芷若。殷離浮腫的相貌也變得美了，和小昭一起也都嫁了自己。在白天從來不敢轉的念頭，在睡夢中忽然都成為事實，只覺得四個姑娘人人都好，自己都捨不得和她們分離。他安慰殷離之時，腦海中依稀還存留着夢中帶來的溫馨甜意。

這時他聽到殷離斥罵父親，憶及昔日她說過的話，她因不忿母親受欺，殺死了父親的愛妾，自己母親因此自刎，以致舅父殷野王要手刃親生女兒。這件慘不忍聞的倫常大變，皆因殷野王用情不專、多娶妻妾之故。他向趙敏瞧了一眼，情不自禁的又向周芷若瞧了一眼，想起適才的綺夢，深感羞慚。

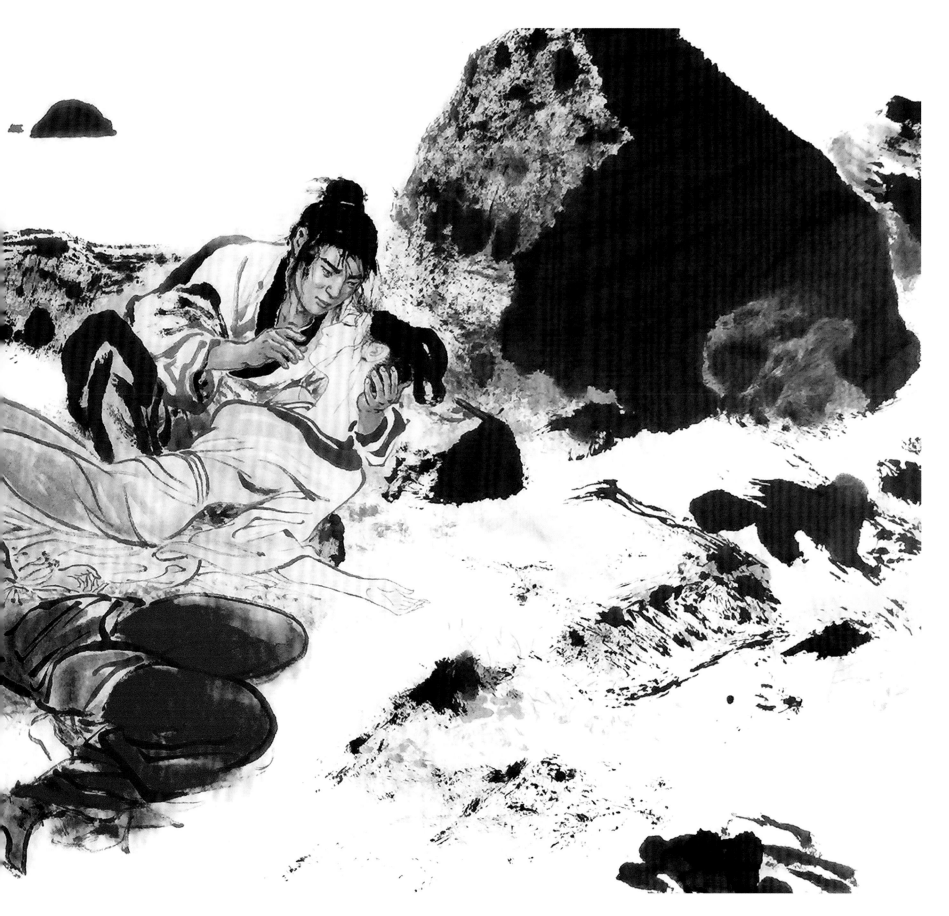

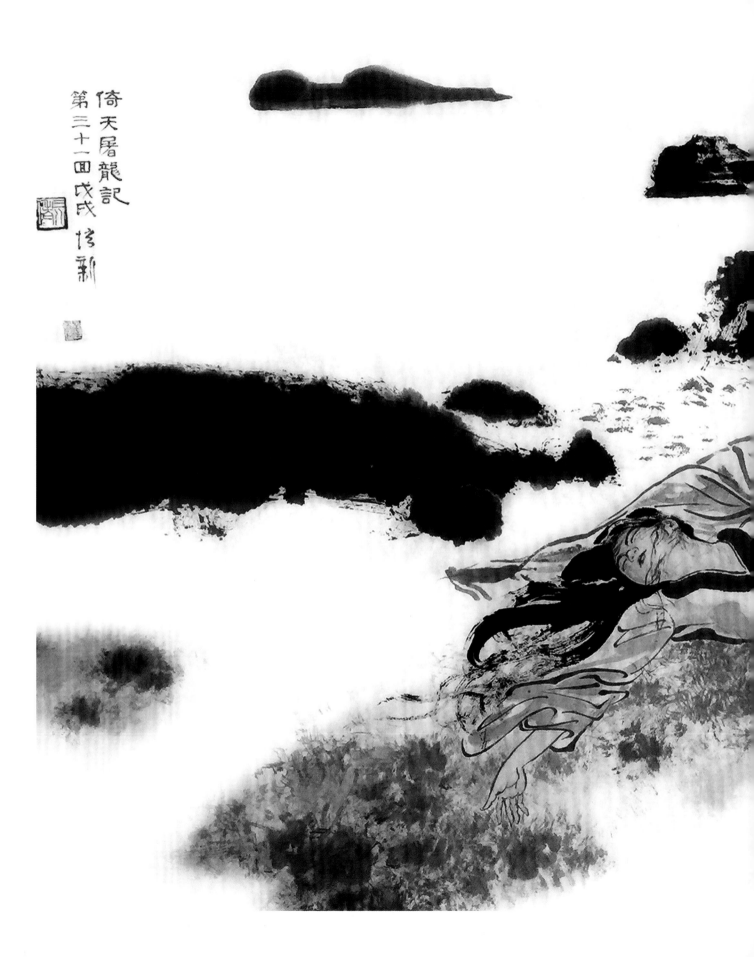

《張無忌、
周芷若和殷離》

他奔過去看時，只見周芷若和殷離相對而臥，趙敏卻已不在該處。一瞥間見殷離滿臉是血，俯身察看，見她臉上被利刃劃了十來條傷痕，人已昏迷不醒，忙伸手搭脈搏，幸而尚在微微跳動。再看周芷若時，只見她滿頭秀髮被削了一大塊，左耳也被削去了一片，鮮血未曾凝，可是她臉含微笑，兀自做着好夢，晨曦照射下如海棠春睡，嬌麗無限。

倚天屠龍記
第三十一回戊戌悟新

《不識張郎是張郎》

180cm x 96cm

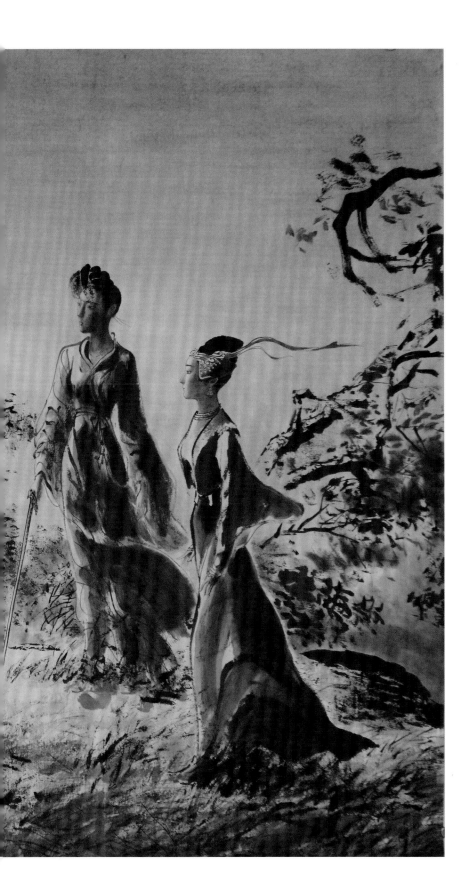

殷離神色溫柔的瞧着他，呆呆的看了半晌，目光中神情變幻，終於搖搖頭，說道：「阿牛哥哥，你不懂的。在西域大漠之中，你與我同生共死，在那海外小島之上，你對我仁至義盡。你是個好人，你待我這麼好，我該好好愛你的。不過我對你說過，我的心早就給了那個張無忌啦。我要尋他去。我如尋到了他，你說他還會打我、罵我、咬我嗎？」說着也不等張無忌回答，轉身緩緩走開。

張無忌陡地領會，原來她真正所愛的，乃是她心中所想像的小張無忌，是她記憶中在蝴蝶谷所遇上的小張無忌，那個打她咬她、倔強凶狠的小張無忌，卻不是眼前這個真正的張無忌，不是這個長大了的、待人仁恕寬厚的張無忌。

他心中三分傷感、三分留戀、又有三分寬慰，望着她的背影消失在黑暗之中。他知道殷離這一生，永遠會記着蝴蝶谷中那個一身狠勁的少年，她是要去找尋他。她自然找不到，但也可以說，她早已尋到了，因為那個少年早就藏在她的心底。真正的人、真正的事，往往不及心中所想的那麼好。

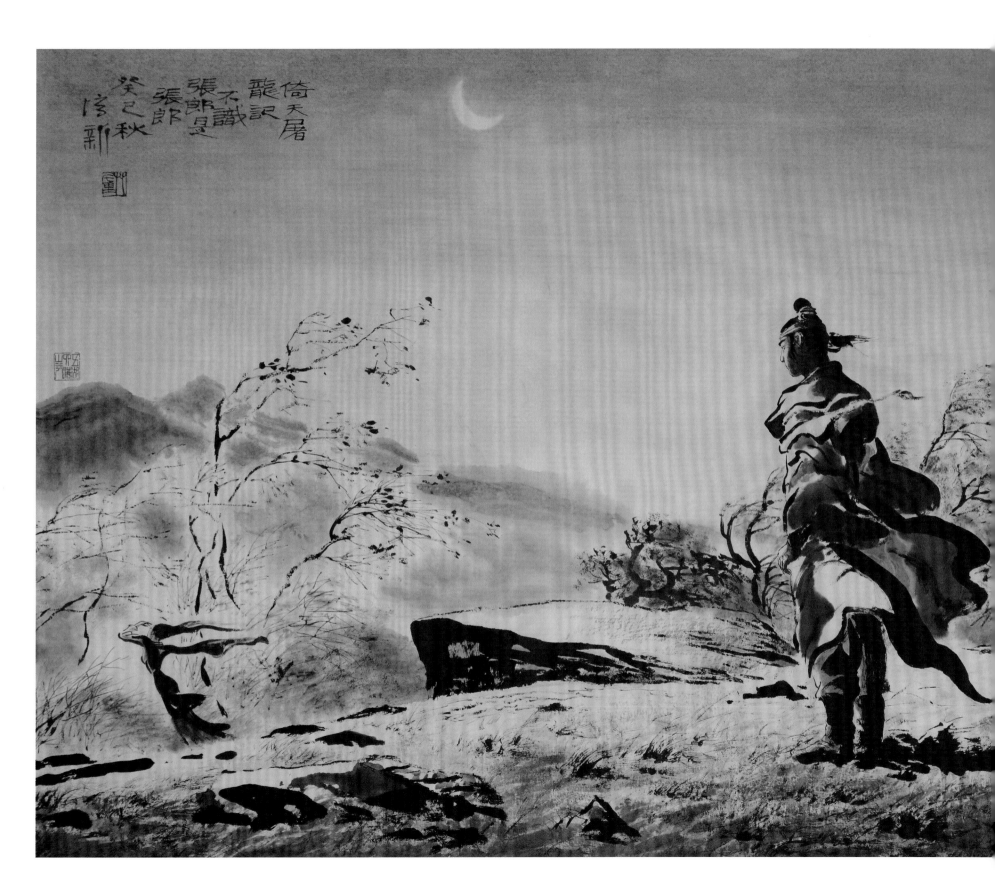

《求醫少林》

少林、武當兩大武學宗派其實相距甚近，自鄂北的武當山至豫西嵩山，數日即至。張三丰和無忌自老河口渡過漢水，到了南陽，北行汝州，再折而向西，便是嵩山。兩人上了少室山，將青驢繫在樹下，捨騎步行。兩人到了一葦亭，少林寺已然在望。

過了良久，只見寺門開處，方丈空聞大師率同師弟空智、空性走了出來。三人身後跟着十幾個身穿黃色僧袍的老和尚。

張三丰道：「少林派領袖武林，數百年來眾所公認，貧道今日上山，正是心慕貴派武學，自知不及，要向眾位大師求教。」

張三丰知道此事本來太奇，對方不易入信，於是源源本本的將無忌如何中了「玄冥神掌」，體內陰毒無法驅出的情由說了，又說他是張翠山身後所遺獨子，無論如何要保其一命……

《圓真加害》

只見這兩隻手掌穿壁而過，牆上留下了兩個掌印的空洞，十指指印宛然，這磚頭砌的牆壁在他掌力之下，竟似豆腐一般柔軟，雙掌無阻無礙，說過便過，石灰磚粉，簌簌跌落。

只聽圓真說道：「你手掌和我雙掌相接，記住了，我不知你姓甚名誰，不知你是何門何派的弟子，今日一會，緣盡於此。」

但圓真的雙掌之上，有一股極為強韌的吸力將無忌的手掌牢牢黏住，使他不致跌倒。無忌只覺周身火滾，恨不得將全身衣服全都扯去，再在冰火島上冰冷徹骨的海水中浸上一浸，方才痛快。過了良久良久，才覺得那條火線離開自己身子，從掌心回到對方手掌之中。

《醫仙束手》

過了半晌，張無忌悠悠醒轉，只見胡青牛坐在對面椅中，望着藥爐中的火光，凝思出神，常遇春卻躺在門外草徑之中。三人各想各的心思，誰也沒有說話。

胡青牛畢生潛心醫術，任何疑難絕症，都是手到病除，這才得了「醫仙」兩字的外號，「醫」而稱到「仙」，可見其神乎其技。

但「玄冥神掌」所發寒毒，他一生之中從未遇到過，而中此劇毒後居然數年不死而纏入五臟六腑，更屬匪夷所思。他本已決心不替張無忌治傷，然而碰上了這等畢生難逢的怪症，有如酒徒見佳釀、老饕聞肉香，怎肯捨卻？

尋思半天，終於想出了一個妙法：「我先將他治好，然後將他弄死。」

《奇謀妙計》

朱長齡對張無忌一直容讓，只不過不肯死心，盼望最後終能騙動了他，帶領自己前往冰火島去，這時眼見生路已斷，而所以陷此絕境，全是為了這小子，一口怨氣哪裏消得下去？雙眼中如要噴出烈火，惡狠狠的瞪視他。

張無忌見這個向來面目慈祥的溫厚長者，陡然間有如變成了一頭兇猛殘狠的野獸，要撲上來咬死自己，不由得害怕之極。

張無忌向前滑出一步，但見左側山壁黑黝黝的似乎有個洞穴，更不思索，便鑽了進去。嗤的一聲，褲管已遭朱長齡扯去一塊，大腿也被抓破。張無忌跌跌撞撞的往洞內急鑽，突然間砰的一下，額頭和山石相碰，只撞得眼前金星亂舞。幸而那洞穴越往裏面越是窄隘，爬進十餘丈後，他已僅能容身，朱長齡卻再也擠不進來了。

《猿腹得經》

那白猿年紀已然極老，頗具靈性，知道張無忌正為牠治療大瘡，雖腹上劇痛，竟強行忍住，一動也不動。張無忌割開右邊及上端的縫線，再斜角切開早已連結的腹皮，只見牠肚子裏藏着一個油布包裹。這一來更覺奇怪，取出後不及拆視，將油布包放在一邊，忙又將白猿的腹肌縫好。手邊沒針線，只得以魚骨作針，在牠腹皮

上刺下一個個小孔，再將樹皮撕成細絲，穿過小孔打結，勉強補好，在創口敷上草藥。

白猿雖然強壯，卻也躺在地下動彈不得了。張無忌洗去手上和油布上的血跡，打開包來看時，裏面原來是四本薄薄的經書，只因油布包得緊密，雖長期藏在猿腹之中，書頁仍然完好無損。書面上寫着幾個彎彎曲曲的文字，他一個也不識得，翻開來一看，四本書中盡是這些怪文，但每一行之間，卻以蠅頭小楷寫滿了常見文字。

連城訣

《狄雲與鈴劍雙俠》

97cm x 58cm

那少女提起馬鞭，刷的一聲，從半空中猛擊下來。狄雲萬料不到她說打便打，轉頭欲避，已然不及，刷的一聲響處，這一鞭着着實實的打在臉上，從左額角經過鼻樑，通向右邊額角，擊得好不沉重。狄雲驚怒交集，道：「你……你幹嗎打我？」見那少女又揮鞭打來，伸手便欲去奪她馬鞭，不料這少女鞭法變幻，他右手剛探出，馬鞭已纏上了他頭頸。

跟着只覺得後心猛地一痛，已被那青年公子從馬上出腿，踢了一腳，狄雲立足不定，向前便倒。那公子催馬過來，縱馬蹄往他身上踹去。狄雲百忙中向外一滾，昏亂中只聽得銀鈴聲叮玲玲的響了一下，一條白色的馬腿向自己胸口踏將下來。狄雲更無思索餘地，情知這一腳只要踹實了，立時便會送命，急忙縮身，但聽得喀喇一響，不知斷了甚麼東西，眼前金星飛舞，甚麼也不知道了。

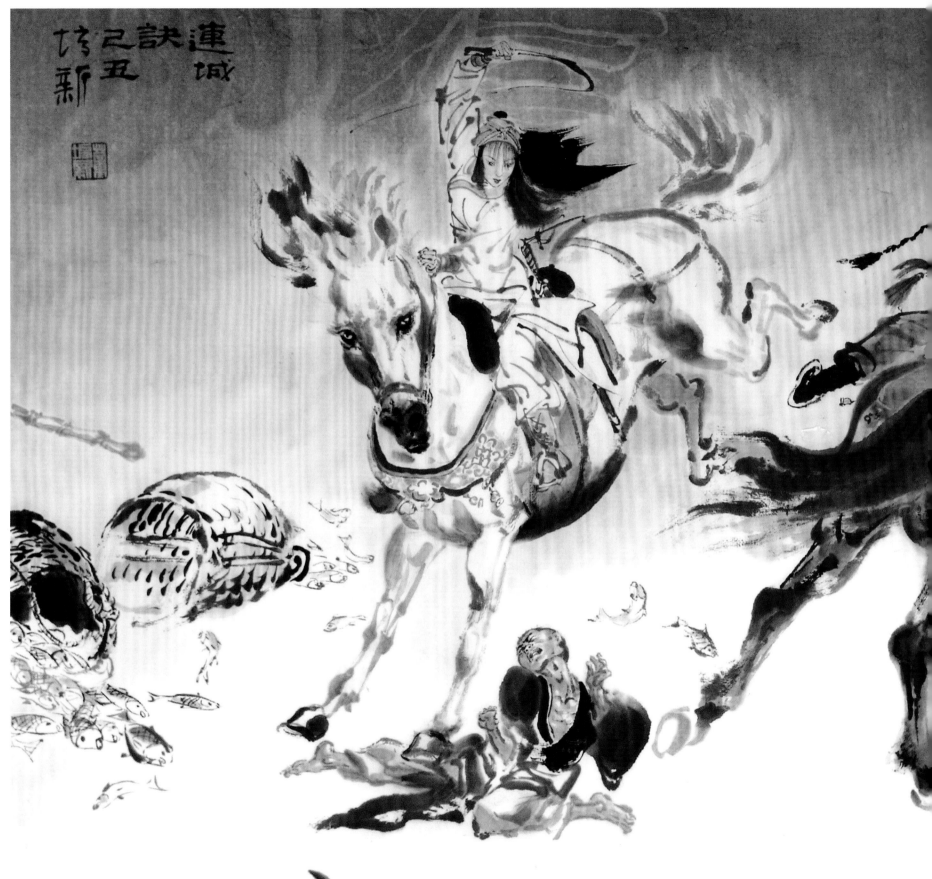

煉獄的煎熬歷歷在畫
身心被極度扭曲的事實
種狄雲般看透遠人性
的自私陰險
詭譎
鳳凰般脫
然悟吾正人生連
的真諦
城訣示

《狄雲與丁典》

45cm x 69cm

他滿腔憤怒，滿腹悲恨，不顧疼痛地站起身來，大聲叫喊：「冤枉，冤枉！」忽然腿上一陣酸軟，俯身向地直捧了下去。他掙扎着又想爬起，剛剛站直，腿膝酸軟，又向前捧倒了。

他爬在地下，仍是大叫：「冤枉，冤枉。」

屋角中忽有一個聲音冷冷地說道：「給人穿了琵琶骨，一身功夫都廢了，嘿嘿，嘿嘿！下的本錢可真不小！」狄雲也不理說話的是誰，更不去理會這幾句話是甚麼意思，仍是大叫：「冤枉，冤枉！」

《狄雲腳踢羽衣》

突然之間，他縱聲狂笑起來，拿着羽衣，走到石洞之前，拋在地下，在羽衣上用力踏了幾腳，大聲道：「我是惡和尚，怎配穿小姐縫的衣服？」飛起一腳，將羽衣踢進洞中，轉身狂笑，大踏步而去。

水笙費了一個多月時光，才將這件羽衣綴成，心想這「小惡僧」維護爹爹的屍體，絲毫不向自己囉嗦，這些日子中，自己全仗吃他打來的鳥肉為生。眼見他日夜在洞外捱受風寒，心下實感不忍，盼望這件羽衣能助他禦寒。哪知道好心不得好報，反給他將羽衣踢進洞來，受他如此無禮的侮辱。她又羞又怒，伸手將羽衣一陣亂扯，情不自禁，眼淚一滴滴地落在鳥羽之上。

當人什麼也不相信的時候就是
完全絕望的時候
水笙為狄雲編織的羽衣
來是的一腳換絲
然的情
連城訣故事

第二回 牢獄

《窗檻上的茉莉》

34cm x 69cm

這日清晨，狄雲眼未睜開，聽得牢房外燕語呢喃，突然間想起從前常和戚芳在一起觀看燕子築巢的情景，雙雙燕子，在嫩綠的柳葉間輕盈穿過。心中驀地一酸，向燕語處望去，只見一對燕子漸飛漸遠，從數十丈外高樓畔的窗下掠過。他長日無聊，常自遙眺紗窗，猜想這樓中有何人居住，但窗子老是緊緊地關着，窗檻上卻終年不斷的供着盆鮮花，其時春光爛漫，窗檻上放的是一盆茉莉。

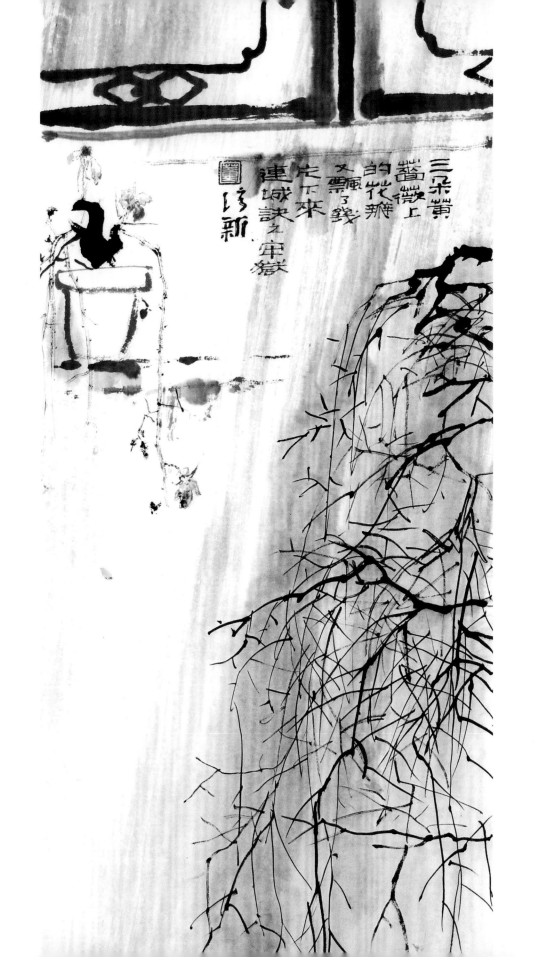

《黃薔薇》

34cm x 69cm

狄雲自練神照功後，耳目比之往日已遠為靈敏，一瞧之下，便見盆中三朵黃薔薇中，有一朵缺了一片花瓣。他日常總見丁典凝望這盆中的鮮花呆呆出神，數年如一日，心想獄中無可遣興，唯有這一盆花長保鮮艷，丁典喜愛欣賞，那也不足為奇。只是這花盆中的鮮花若非含苞待放，便是迎日盛開，不等有一瓣殘謝，便即換過。春風茉莉，秋月海棠，日日夜夜，總是有一盆鮮花放在窗檻之上。狄雲記得這盆黃薔薇已放了六七天，平時早就換過了，但這次卻一直沒換。

這一日丁典自早到晚，心緒煩躁不寧，到得次日早晨，那盆黃薔薇仍是沒換，有五六片花瓣已被風吹去。狄雲心下隱隱感到不祥之意，見丁典神色極是難看，便道：「這人這一次忘了換花，想必下午會記得。」

天龍八部

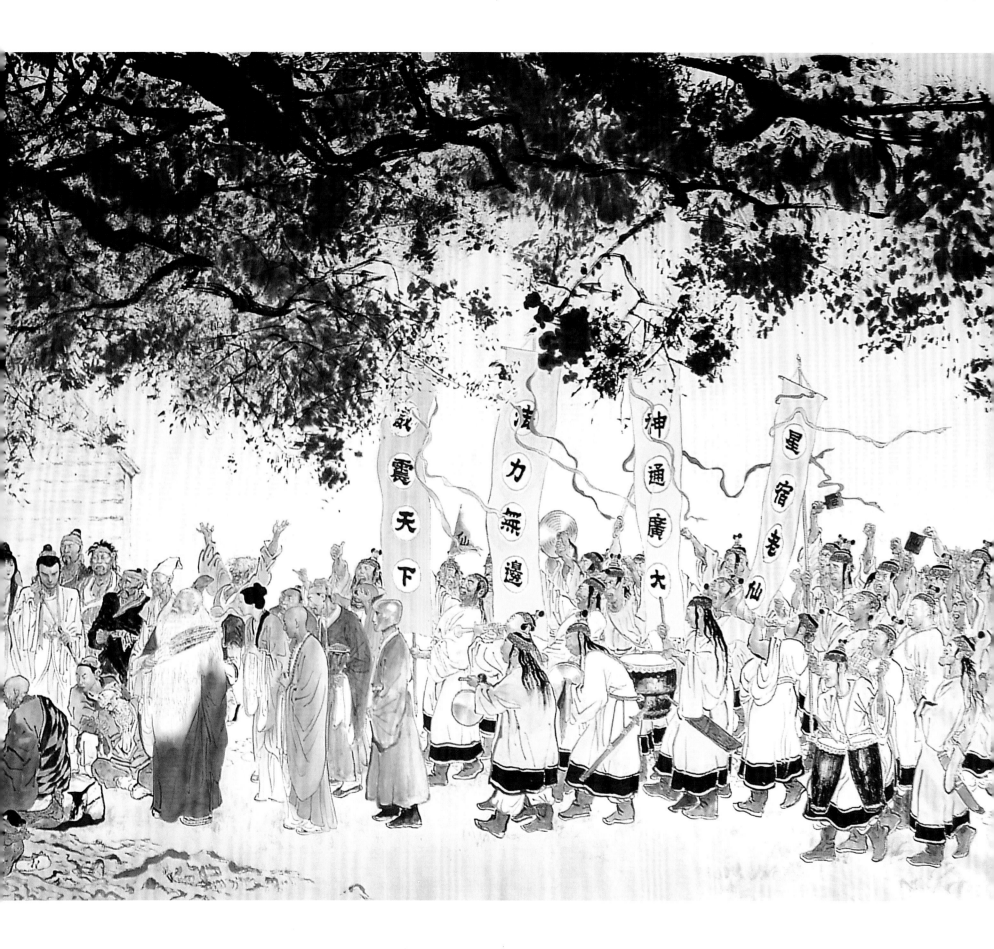

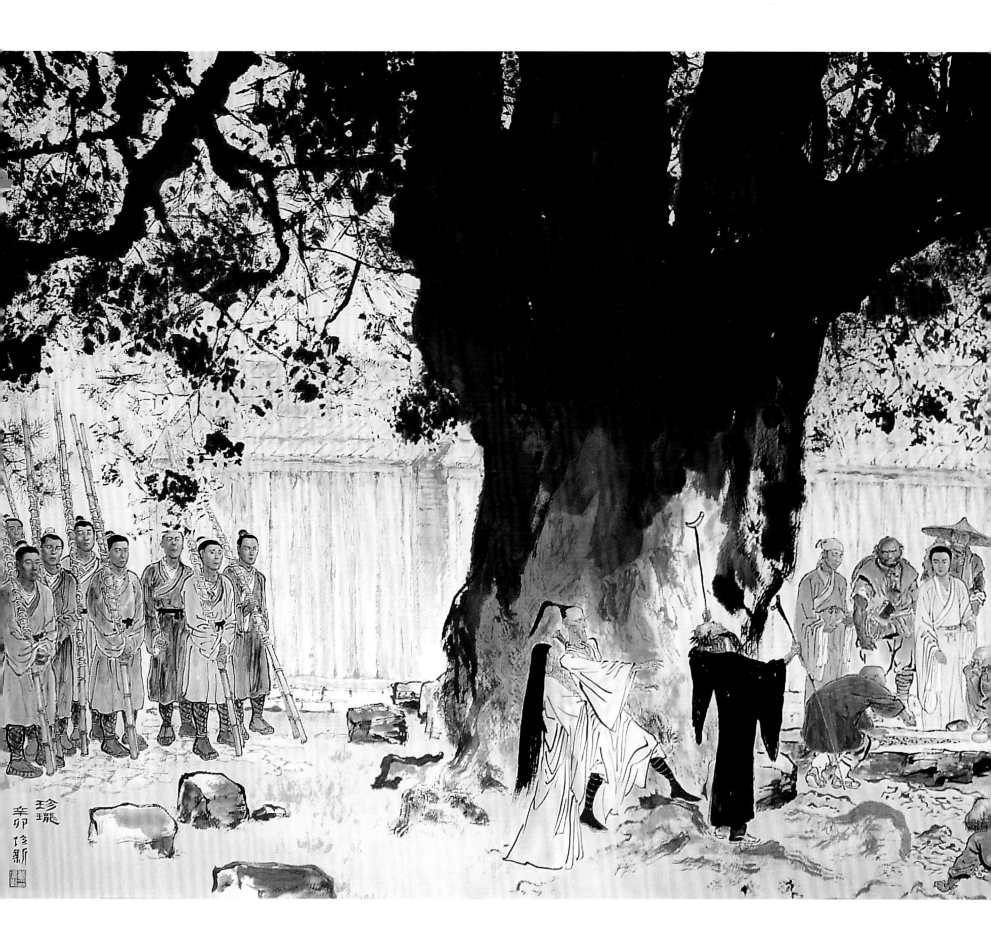

《珍瓏棋局》

368cm x 145cm

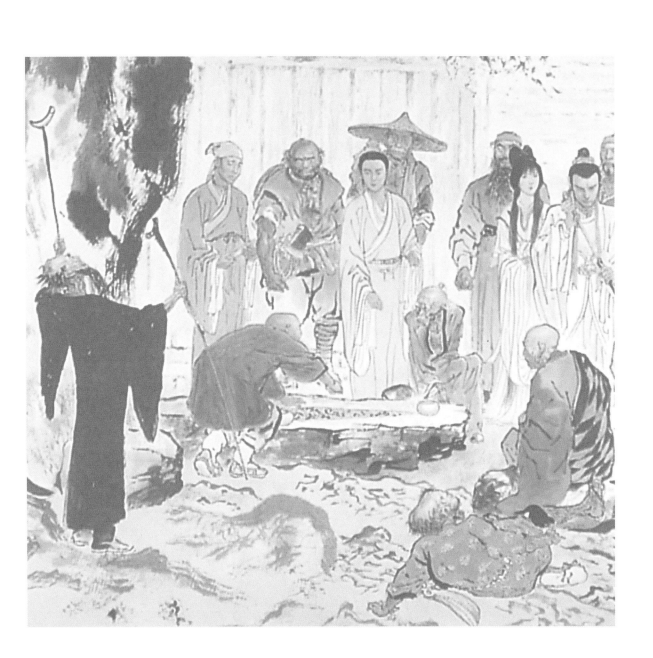

虛竹慈悲之心大動，心知要解段延慶的魔障，須從棋局入手，但自己棋藝低淺，要解開這局複雜無比的棋中難題，當真想也不敢想，眼見段延慶雙目呆呆的凝視棋局，危機生於頃刻，突然間靈機一動：「我解不開棋局，但搗亂一番，卻是容易，只須他心神一分，便有救了。既無棋局，何來勝敗？」便道：「我來解這棋局。」快步走上前去，從棋盒中取過一枚白子，閉了眼睛，隨手放在棋局之上。

他雙眼還沒睜開，只聽得蘇星河怒聲斥道：「胡鬧，胡鬧，你自填一氣，共活變成不活，自己殺死一塊白棋，哪有這等下棋的？」虛竹睜眼一看，不禁滿臉通紅。

《玉璧月華明》

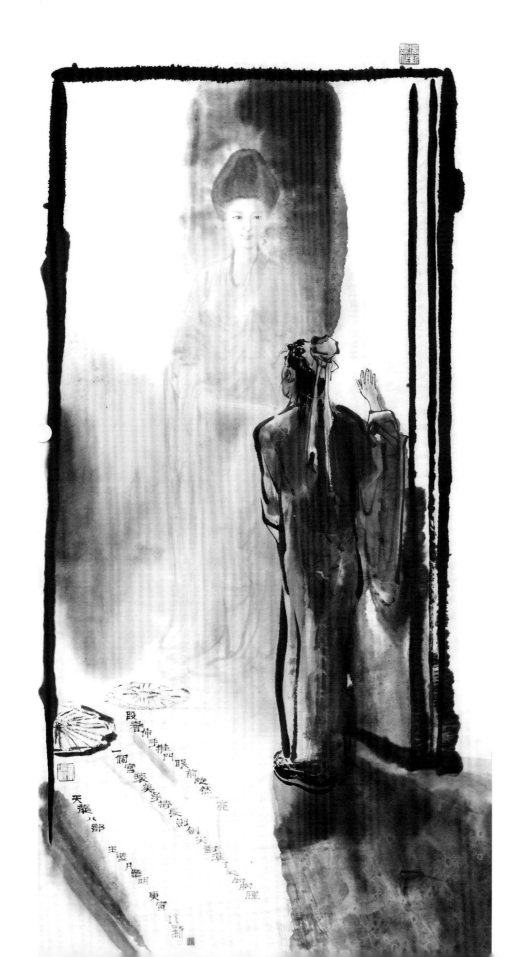

向洞內望去，見有一道石級。他拍手大叫，手舞足蹈一番，這才順着石級走下。石級向下

十餘級後，面前隱隱約約的似有一門，伸手推門，眼前陡然一亮，失聲驚呼：「啊喲！」

眼前一個宮裝美女，手持長劍，劍尖對準了他胸膛。

過了良久，只見那女子始終一動不動，他定睛看時，見這女子雖是儀態萬方，卻似並非活人，大着膽子再行細看，才瞧出乃是一座白玉雕成的玉像。這玉像與生人一般大小，身上一件淡黃色綢衫微微顫動；更奇的是一對眸子瑩然有光，神彩飛揚。

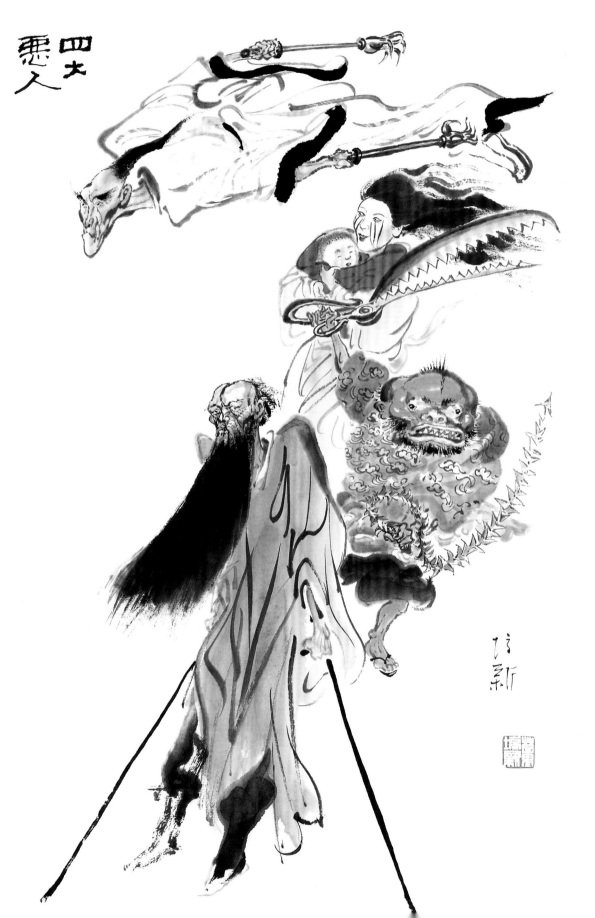

《四大惡人》

《無惡不作葉二娘》

只見她身披一襲淡青色長衫，滿頭長髮，約莫四十來歲年紀，相貌頗為娟秀，但兩邊面頰上各有三條殷紅血痕，自眼底直劃到下頰，似乎剛被人用手抓破一般。她手中抱着個兩三歲大的男孩，肥頭胖腦的甚是可愛。

《凶神惡煞南海鱷神》

段譽心中怦怦亂跳，強自鎮定，向那人瞧去，第一眼便見到他一個腦袋大得異乎尋常，一張闊嘴中露出白森森的利齒，一對眼睛卻是又圓又小，便如兩顆豆子，然而小眼中光芒四射，向段譽臉上骨碌碌的一轉，段譽不由得打了一個寒噤。但見他中等身材，上身粗壯，下肢瘦削，頦下一叢鋼刷般的鬍子，根根似戟，卻瞧不出他年紀多大。身上一件黃袍子，長僅及膝，袍子子是上等錦緞，甚是華貴，下身卻穿着條粗布褲子，污穢襤褸，顏色難辨。十根手指又尖又長，宛如雞爪。

《窮兇極惡雲中鶴》

木婉清見這人身材極高，卻又極瘦，便似是根竹竿，一張臉也是長得嚇人。聲音忽爾尖，忽爾粗，難聽已極。

《惡貫滿盈段延慶》

見這青袍人是個老者，長鬚垂胸，面目漆黑，一雙眼睜大大的，望着江心，一霎也不霎。

木婉清道：「原來不是死屍！」但仔細看了一會，見這死屍雙眼湛湛有神，臉上又有血色，木婉清伸出手去，到他鼻子底下一探，只覺氣息若有若無，再摸準他臉頰，卻是忽冷忽熱，索性到他胸口去摸時，只覺他一顆心似停似跳。她不禁大奇，說道：「這人真怪，說他是死人，卻像是活人。說他是活人吧，卻又像是死人。」

第十一回 向來痴

《阿碧》

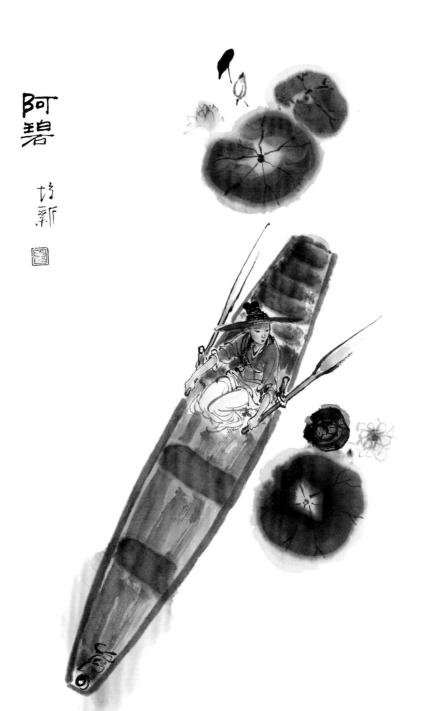

阿碧 坊新

今日在江南初見阿碧，忽然又是一番光景，但覺此女清秀溫雅，柔情似水，在她身畔，說不出的愉悅平和，彈幾句〈採桑子〉，唱一曲〈三社良辰〉，令人心神俱醉。心想倘得長臥小舟，以此女為伴，但求永為良友，共弄綠水，仰觀星辰，此生更無他求了。

《戰磨坊》

70cm x 137cm

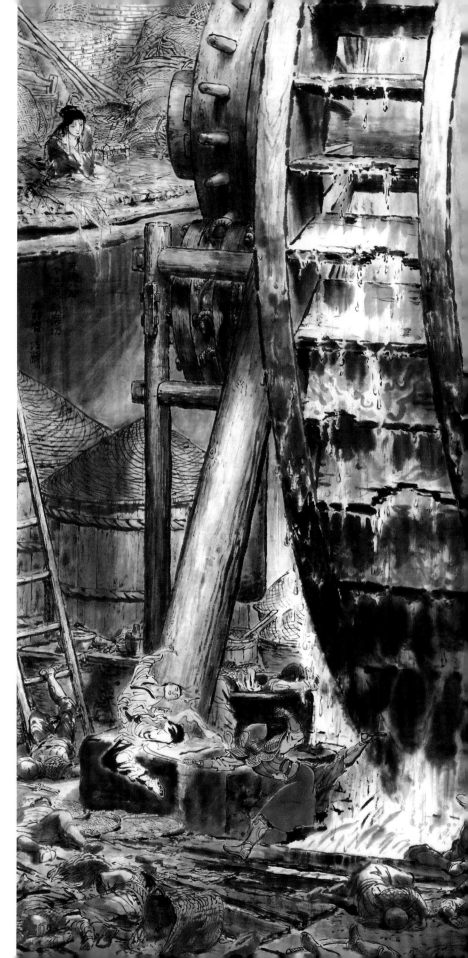

碾坊中本已橫七豎八的躺滿了十餘具死屍，再加上這許多破爛家雜，段譽那裏還有落足之地？他那「凌波微步」全仗進退飄逸，有如風行水面，自然無礙，此刻每一步跨去，總是有物阻腳，不是絆上一絆，便是踏上死屍的頭顱身子，這「飄行自在，有如御風」的要訣，那裏還做得到？他知道只要慢得一慢，立時便送了性命，索性不瞧地下，只是按照所練熟的腳法行走，至於一腳高、二腳低，腳底下發出甚麼怪聲，足趾頭踢到甚麼怪物，那是全然不顧的了。

王語嫣也瞧出不對，叫道：「段公子，你快奔出大門，自行逃命去吧，在這地方跟他相鬥，立時有性命之憂。」

段譽叫道：「姓段的除非給人殺了，那是無法可想，只叫有一口氣在，自當保護姑娘周全。」

李延宗冷笑道：「你這人武功膿包，倒是個多情種子，對王姑娘這般情深愛重。」

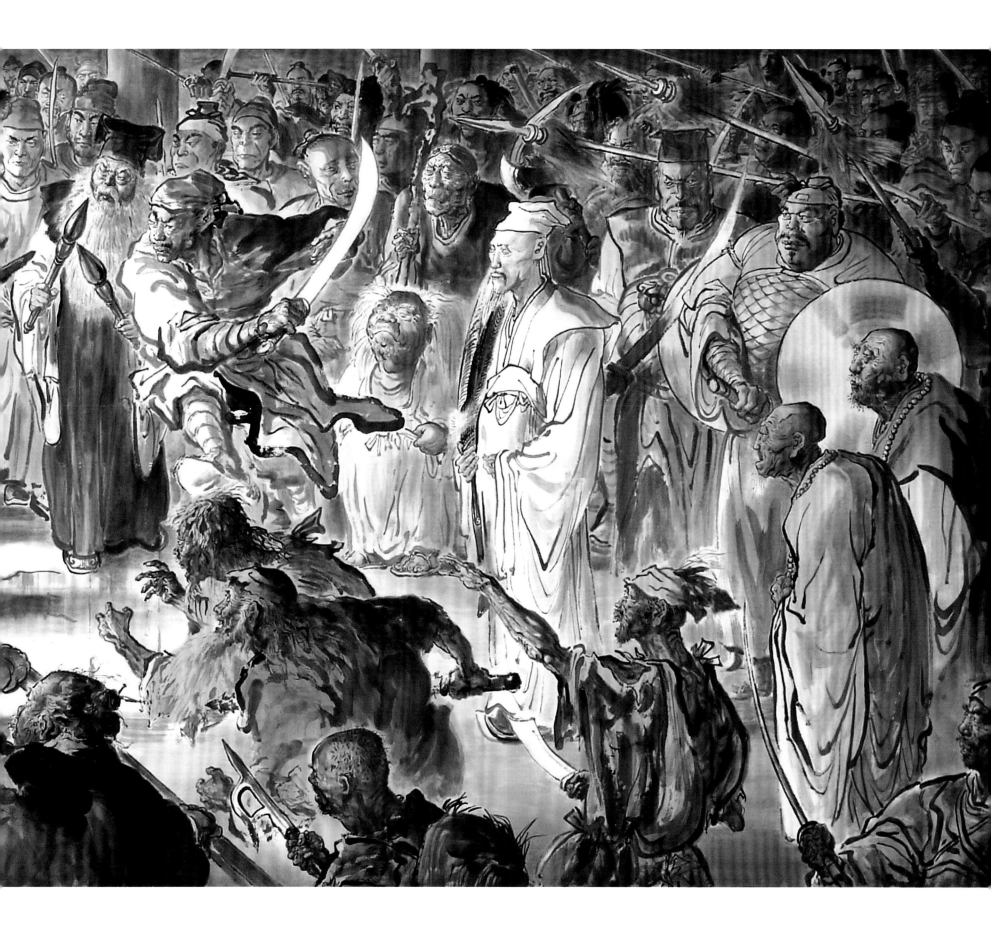

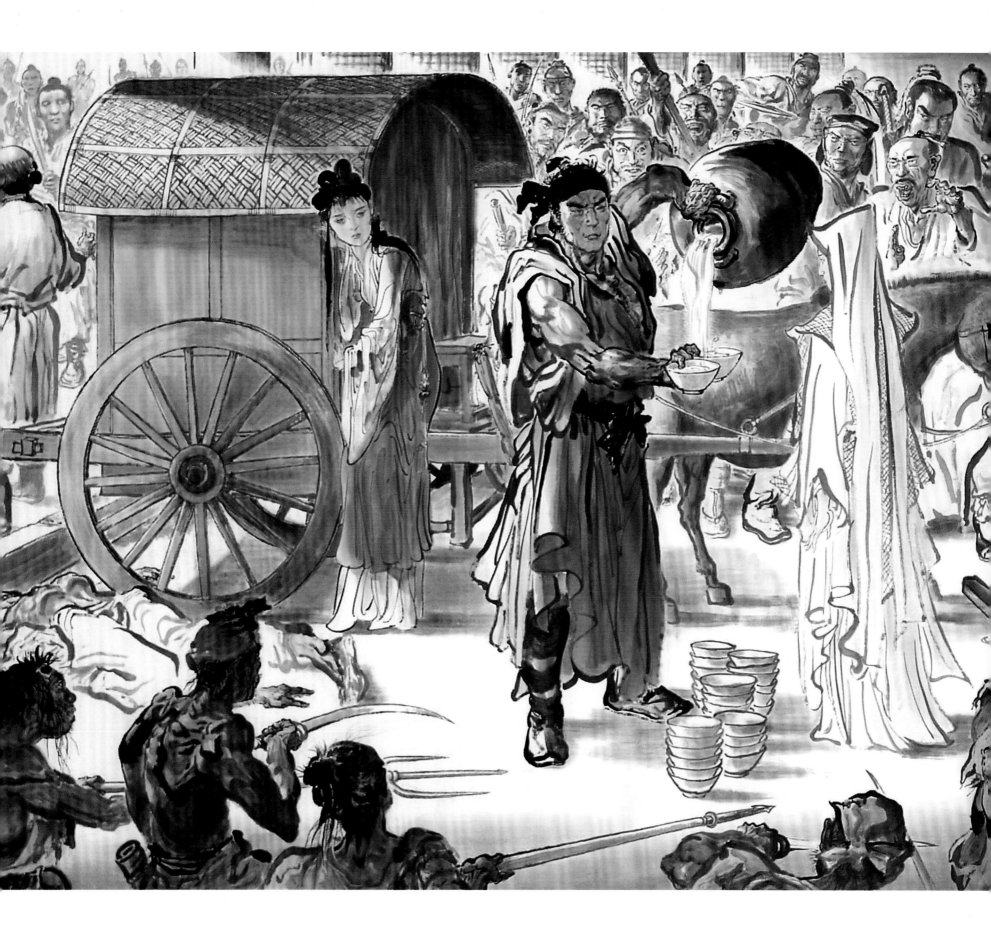

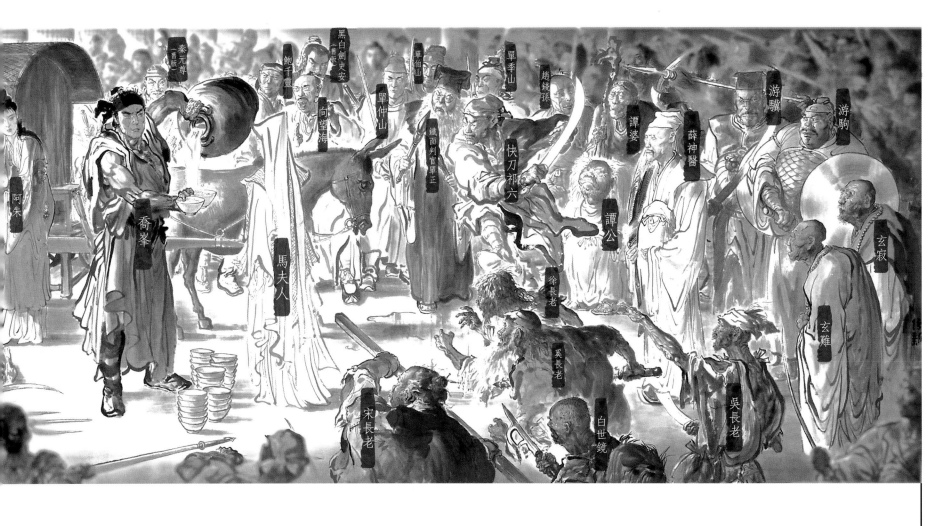

第十九回 雖萬千人吾往矣

《聚賢莊大戰前夕》

366cm x 168cm

阿朱瞧着他這副睥睨傲視的神態，心中又敬仰，又害怕，只覺眼前這人跟慕容公子全然不同，可是又有很多地方相同，兩人都是天不怕、地不怕，都是又驕傲、又神氣。但喬峯粗獷豪邁，像一頭雄獅，慕容公子卻溫文瀟灑，像一隻鳳凰。

喬峯退了兩步，揭起騾車的帷幕，伸手將阿朱扶了出來，說道：「只因在下行事魯莽，累得這個小姑娘中了別人的拳力，身受重傷。當今之世，除了薛神醫外，無人再能治得，是以不揣冒昧，趕來請薛神醫救命。」

羣豪一見騾車，早就在疑神疑鬼，猜想其中藏着甚麼古怪，有的猜是毒藥炸藥，有的猜是毒蛇猛獸，更有的猜想是薛神醫的父母妻兒，給喬峯捉了來作為人質，卻沒一個料得到車中出來的，竟然是個十六七歲的小姑娘，而且是來求薛神醫治傷，無不大為詫異。

喬峯端起一碗酒來，說道：「這裏眾家英雄，多有喬峯往日舊交，今日既有見疑之意，咱們乾杯絕交。哪一位朋友要殺喬某的，先來對飲一碗，從此而後，往日交情一筆勾銷。我殺你不是忘恩，你殺我不算負義。天下英雄，俱為證見！」

薛神醫說到這裏，右手一擺，羣雄齊聲吶喊，紛紛拿出兵刃。大廳上密密麻麻的寒光耀眼，說不盡各種各樣的長刀短劍，雙斧單鞭。跟着又聽得高處吶喊聲大作，屋簷和屋角上露出不少人來，也都手執兵刃，把守着各處要津。

喬峯雖見過不少大陣大仗，但往常都是率領丐幫與人對敵，己方總也是人多勢眾，從不如這一次孤身陷入重圍，還攜着一個身受重傷的少女，到底如何突圍，半點計較也無，心中也不禁惴惴。

一片寂靜之中，忽然走出一個全身縞素的女子，正是馬大元的遺孀馬夫人。她雙手捧起酒碗，森然道：「先夫命喪你手，我跟你還有甚麼故舊之情？」將酒碗放到唇邊，喝了一口，說道：「量淺不能喝盡，生死大仇，有如此酒。」將碗中酒水都潑在地下。

喬峯舉目向她直視，只見她面目清秀，相貌頗美，眉梢眼角之際，微有天然嫵媚，那晚杏子林中，火把光閃爍不定，此刻方始看清她的容顏，沒想到如此厲害的一個女子，竟是這麼一副嬌怯怯、俏生生的模樣。

第二十三回　塞上牛羊空許約

《蕭峯誤殺阿朱》

69cm × 136cm

電光一閃，半空中又是轟隆隆一個霹靂打了下來，雷助掌勢，蕭峯這一掌擊出，真具天地風雷之威，砰的一聲，正擊在段正淳胸口。但見他立足不定，直摔了出去，啪的一聲，撞在青石橋欄杆上，軟軟的垂着，一動也不動了。

蕭峯一怔：「怎地他不舉掌相迎？又如此不濟？難道又是『一空到底』麼？」縱身上前，抓住他後領提起，心中一驚，耳中轟隆隆雷聲不絕，大雨潑在他臉上身上，竟無半點知覺，只想：「怎地他變得這麼輕了？」

這天午間他出手相救段正淳時，提着他身子為時頗久。武功高強之人，手中重量便有一斤半斤之差，也能立時察覺，但這時蕭峯只覺段正淳的身子陡然間輕了數十斤，心中驀地生出一陣莫名的害怕，全身出了一陣冷汗。

便在此時，閃電又是一亮。蕭峯伸手到段正淳臉上一抓，着手是一堆軟泥，一揉之下，應手而落，電光閃閃之中，他看得清楚，失聲叫道：「阿朱，阿朱，怎麼會是你？」

《段正淳與馬夫人》

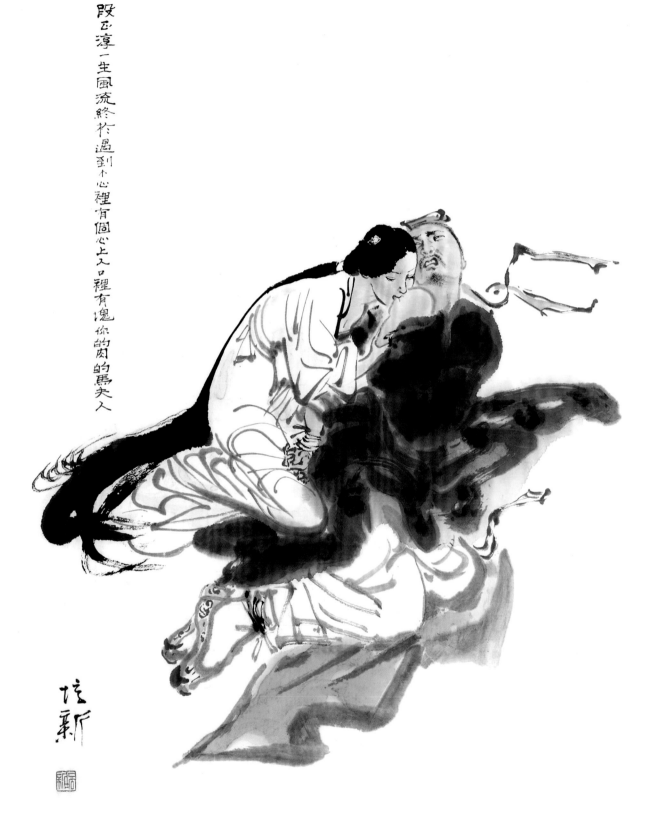

馬夫人取過一把剪刀，慢慢剪破了他右肩幾層衣衫，露出雪白的肌膚。段正淳年紀已不

輕，但養尊處優，一生過的是富貴日子，又兼內功深厚，肩頭肌膚仍是光滑結實。

馬夫人伸手在他肩上輕輕撫摸，湊過櫻桃小口，吻他的臉頰，漸漸從頭頸而吻到肩上，口

中唔唔唔的膩聲輕哼，說不盡的輕憐密愛。

突然之間，段正淳「啊」的一聲大叫，聲音刺破了寂靜黑夜。馬夫人抬起頭來，滿嘴都是

鮮血，竟在他肩頭咬了一塊肉下來。

段正淳一生風流終於遇到心裡有個心上人口裡有塊你的肉的馬夫人

刀白鳳
生子：段譽

秦紅棉
生女：木婉清

甘寶寶
生女：鍾靈

阮星竹
生女：阿朱、阿紫

王夫人
生女：王語嫣

馬夫人

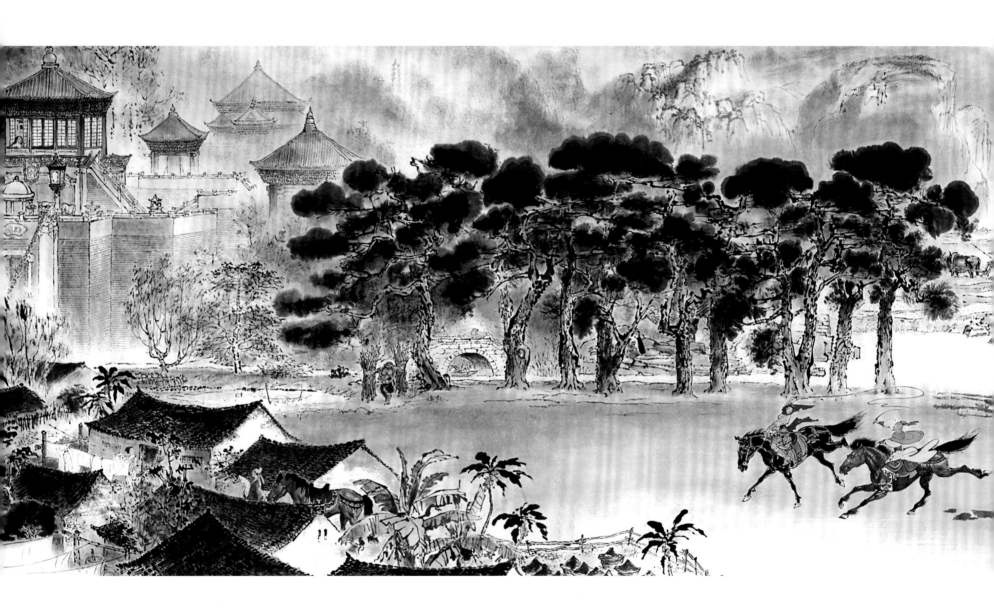

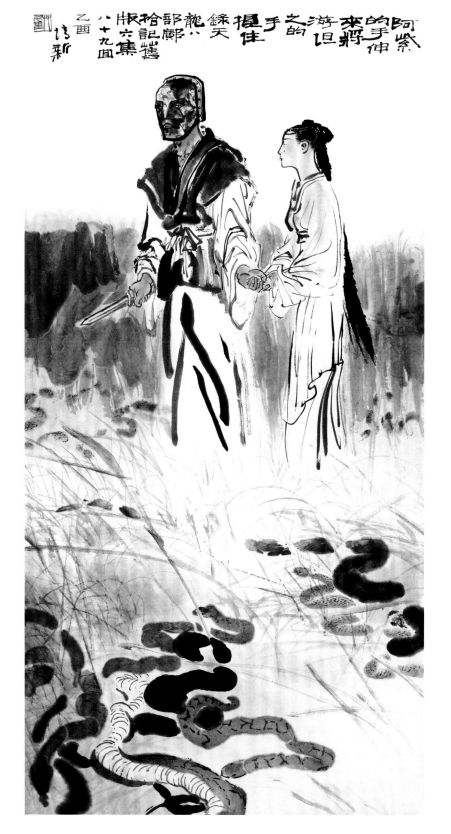

阿紫之游坦來將的手伸之
游坦之的手
握住
錄天龍八部第三十三回
之畫新

《阿紫與游坦之》

69cm × 136cm

阿紫道：「我叫你去瞧我那個好玩的鐵頭人小丑，你不肯。叫你送我回姊夫那裏，你又不肯。我只好獨自個走了。」說着慢慢站起，雙手伸出，向前探路。

游坦之道：「我陪你去！你一個人怎麼……那怎麼成？」游坦之握着阿紫柔軟滑膩的小手，帶着她走出樹林，心中只是想：「只要我能握着她小手，這樣慢慢走去，便走到十八層地獄，我也歡喜無限。」

《段譽與王語嫣》

69cm x 136cm

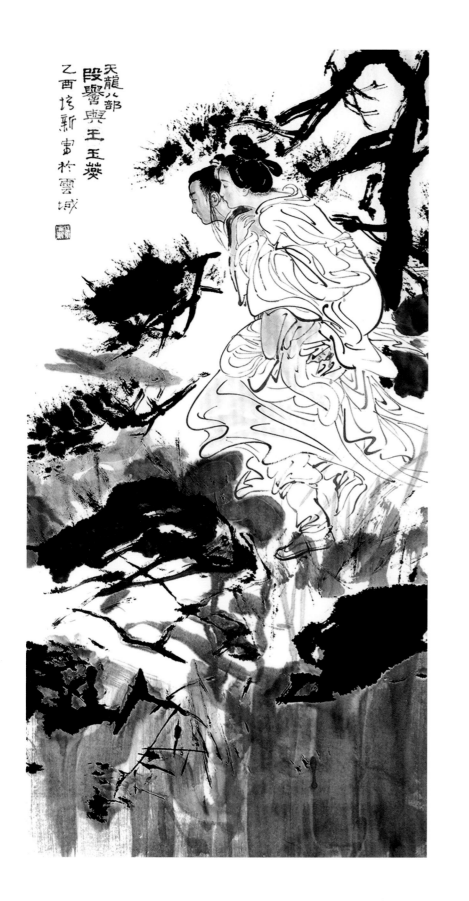

天龍八部
段譽與王語嫣
乙酉冬新富於雲城

段譽初次背負她時，一心在救她脫險，全未思及其餘，這時再將她這軟綿綿的身子負在背上，兩手又鈎住了她的雙腿，雖是隔着層層衣衫，總也感到了她滑膩的肌膚，不由得心神蕩漾，隨即自責：「段譽啊段譽，這是甚麼時刻，你居然心起綺念，可真禽獸不如！人家是冰清玉潔、尊貴無比的姑娘，你心中生起半分不良念頭，便是褻瀆了她，該打，真正該打！」提起手掌，在自己臉上重重的打了兩下，放開腳步，向前疾奔。

王語嫣好生奇怪，問道：「段公子，你幹甚麼？」段譽本來誠實，再加對王語嫣敬若天人，更不敢相欺，說道：「慚愧之至，我心中起了對姑娘不敬的念頭，該打，該打！」王語嫣明白了他的意思，只羞得耳根子也都紅了。

第三十六回 夢裏真 真語真幻

《虛竹和尚》

48cm x 97cm

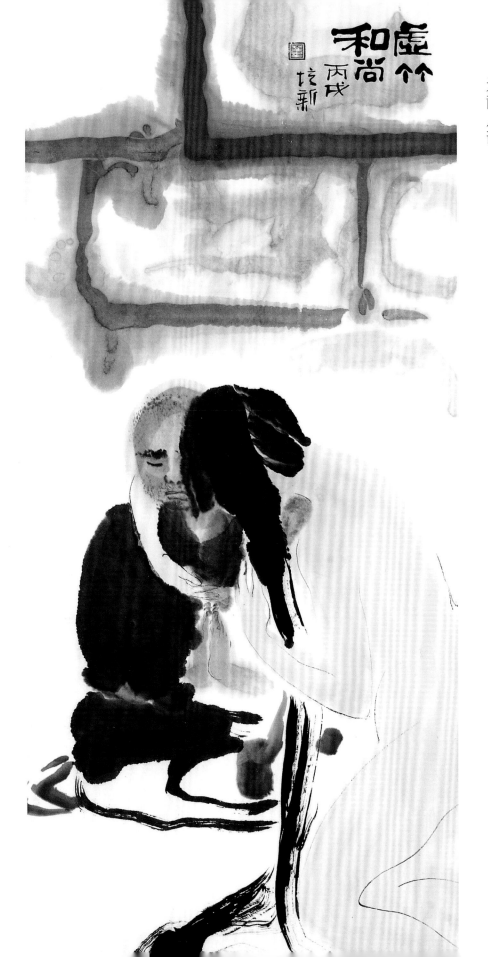

那少女嚶嚀一聲，轉過身來，伸手勾住了他頭頸。虛竹但覺那少女吹氣如蘭，口脂香陣陣襲來，不由得天旋地轉，全身發抖，顫聲道：「你……你……你……」那少女道：「我好冷，可是心裏又好熱。」虛竹難以自己，雙手微一用力，將她抱在懷裏。那少女「唔，唔」兩聲，湊過嘴來，兩人吻在一起。

虛竹所習的少林派禪功已盡數為無崖子化去，定力全失，他是個未經人事的壯男，當此天地間第一大誘惑襲來之時，竟絲毫不加抗禦，將那少女愈抱愈緊，片刻間神遊物外，竟不知身在何處。那少女更是熱情如火，將虛竹當做了愛侶。

《天龍寺外》

此刻他正欲伸杖將段譽戮死，以絕段正明、段正淳的後嗣，突然間段夫人吟了那四句話出

來：「天龍寺外，菩提樹下，化子邋遢，觀音長髮。」

這十六個字說來甚輕，但在段延慶聽來，直如晴天霹靂一般。他更看到了段夫人臉上的神

色，矓中只是說道：「難道……難道……她就是那位觀音菩薩……」

只見段夫人緩緩舉起手來，解開了髮髻，萬縷青絲披將下來，垂在肩頭，掛在臉前，那便

是那晚天龍寺外、菩提樹下那位觀音菩薩的形相。段延慶更無懷疑：「我只當是菩薩，卻

原來是鎮南王妃。」

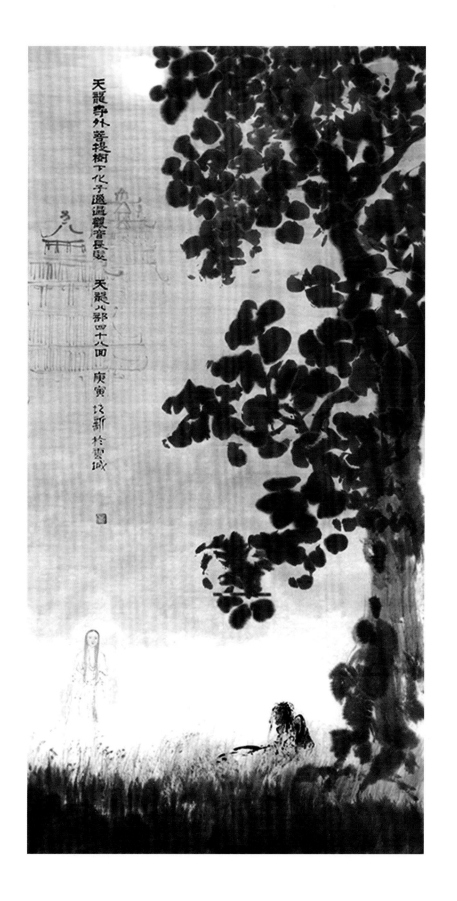

《段譽王語嫣初邂逅》

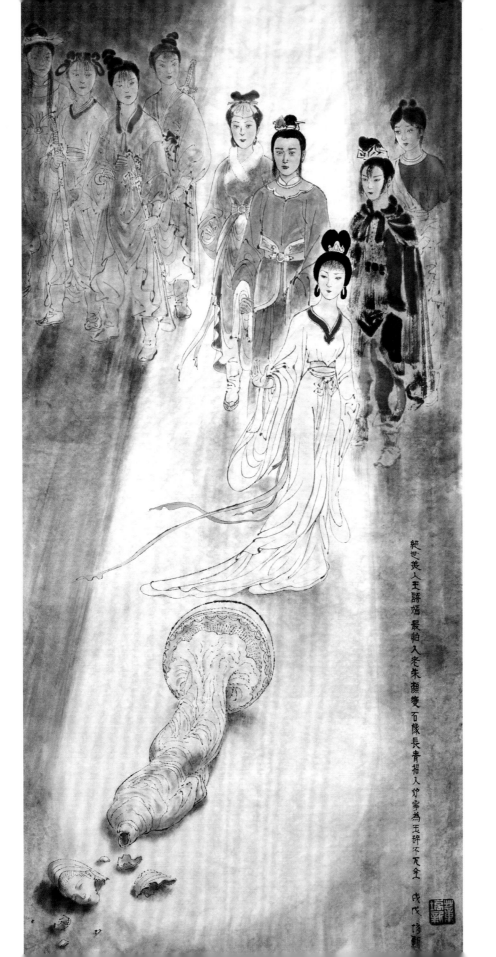

《王語嫣自碎石像》

絕世美人王語嫣 最怕入老朱顏變 石像長青招入夢寧為玉碎不瓦全 戊戊 修新

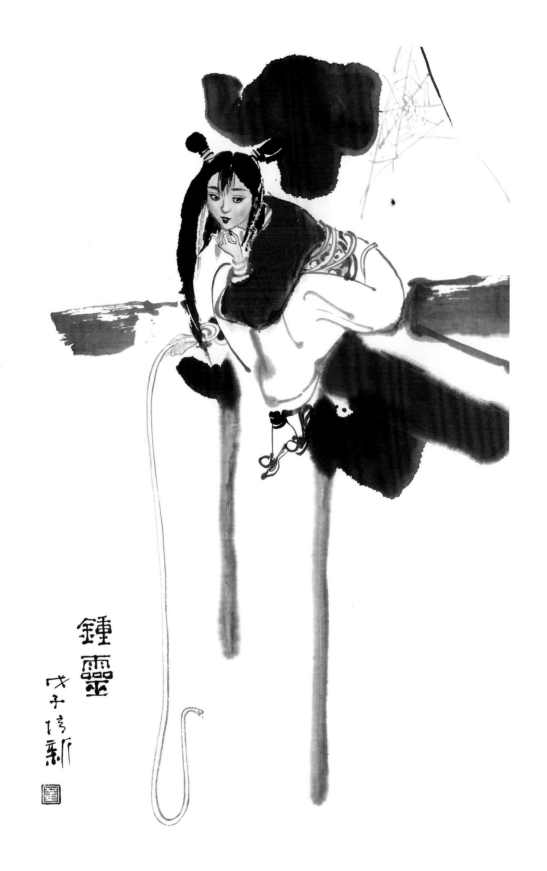

鍾靈
戊子清新

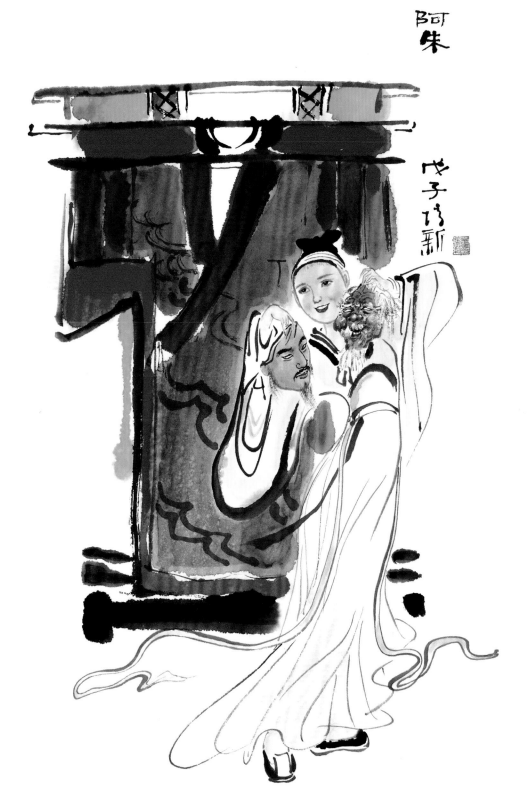

阿朱

戊子巧新

天山童姥虛竹和尚
丙戌秋於新製於溫哥華

俠客行

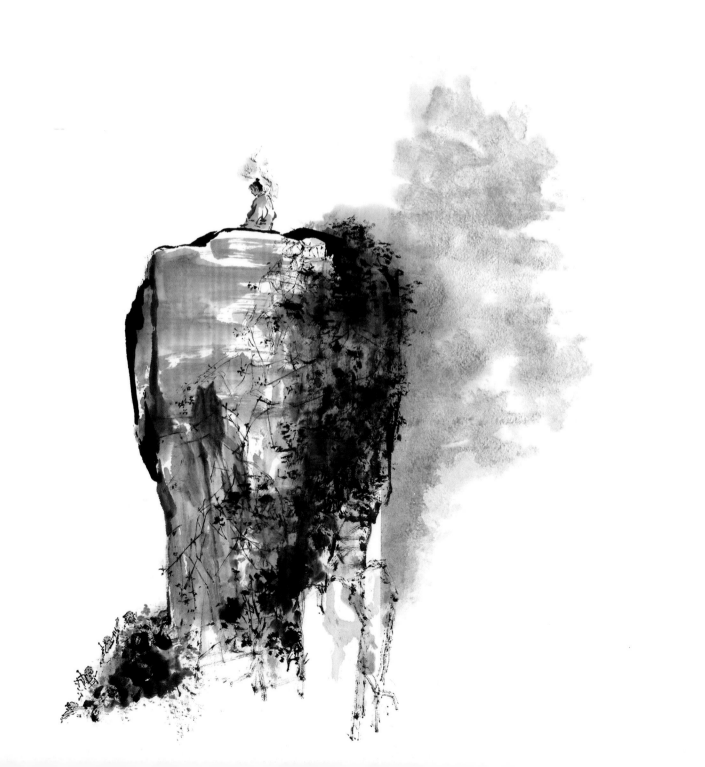

腸中無一物管他善與惡 丙戌堯新

《石破天狂飲毒酒》

176cm x 97cm

石破天接過，喝了一大口，只覺喝一口烈酒後再喝一口冰酒，冷熱交替，滋味更佳。

胖瘦二人面面相覷，臉上都現出大為驚異之色。他二人都是身負絕頂武功的高手，只是二人所練武功，家數截然相反。胖子練的是陽剛一路，瘦子練的則是陰柔一路。兩人葫蘆中所盛的，均是輔助內功的藥酒。朱紅葫蘆中是大燥大熱的烈性藥酒，以「烈火丹」投入烈酒而化成；藍色葫蘆中是大涼大寒的涼性藥酒，以「九九丸」投入烈酒而化成。那烈火丹與九九丸中各含有不少靈丹妙藥，九九丸內有九九八十一種毒草，烈火丹中毒物較少，卻有鶴頂紅、孔雀膽等劇毒，乃兩人累年採集製煉而成。藥性奇猛，常人只須舌尖上舐得數滴，便能致命。

他二人內功既高，又服有鎮毒的藥物，才能連飲數口不致中毒。但若胖子誤飲寒酒，瘦子誤用飲烈酒，當場便即斃命。二人眼見石破天如此飲法，仍是行若無事，寧不駭然？

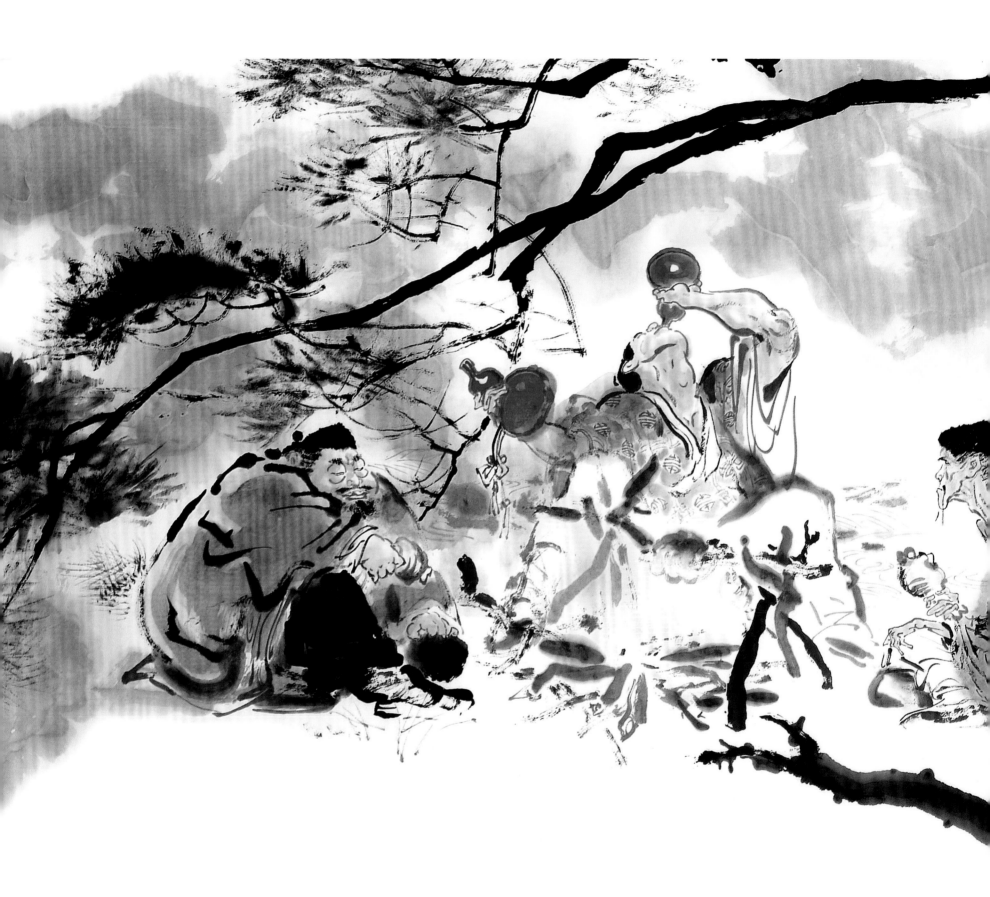

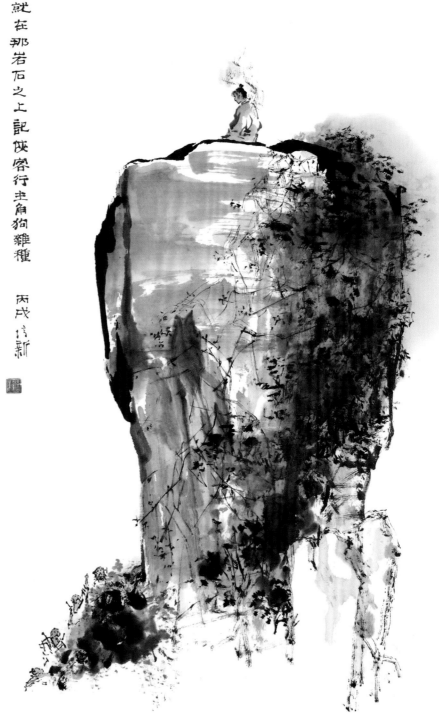

尋他千百度幫主赫然就在那岩石之上記俠客行主角狗雜種　丙戌清新

《石破天》

45cm × 69cm

他奔行不到一里之地，便見一塊岩石上坐着一人，側面看去，赫然便是本幫的幫主石破天。雲香主等七人在岩前恭恭敬敬的垂手而立。貝海石搶上前去，其時陽光從頭頂直曬，照得石上之人面目清晰無比，但見他濃眉大眼，長方的臉膛，卻不是石幫主是誰？貝海石喜叫：「幫主，你老人家安好？」

一言出口，便見石幫主臉上露出痛楚異常的神情，左邊臉上青氣隱隱，右邊臉上卻儘是紅暈，宛如飲了酒一般。貝海石內功既高，又是久病成醫，眼見情狀不對，大吃一驚，心道：「他……他在搞甚麼鬼，難道是在修習一門高深內功。這可奇了？嗯，那定是謝煙客傳他的。啊喲不好，咱們闖上崖來，只怕是打擾了他練功。這可不妙了。」

《長樂幫主》

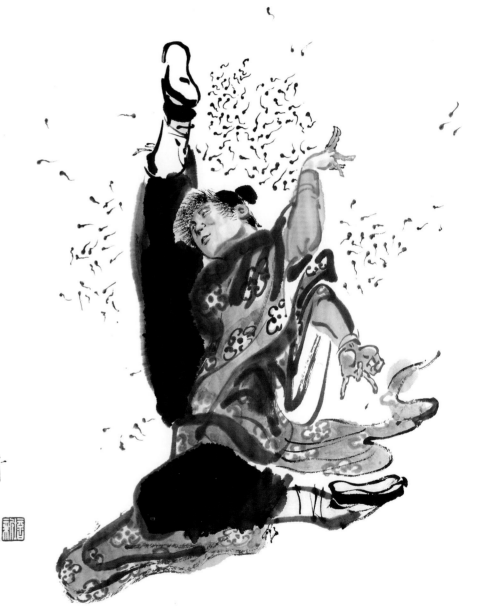

壁上所繪小蝌蚪成千成萬，有時碰巧，兩處穴道的內息連在一起，便覺全身舒暢。他看得興發，早忘了木島主的言語，自行找尋合適的蝌蚪，將各處穴道中的內息串連起來。

但這些小蝌蚪似乎一條條的都移到了體內經脈穴道之中，又像變成了一隻隻小青蛙，在他四肢百骸間到處跳躍。他又覺有趣，又是害怕，只有將幾處穴道連了起來，其中內息的動盪跳躍才稍為平息，然而一穴方平，一穴又動，他猶似着迷中魔一般，只是凝視石壁上的文字，直到倦累不堪，這才倚牆而睡，醒轉之後，目光又被壁上千千萬萬小蝌蚪吸了過去。

突然之間，猛覺內息洶湧澎湃，頃刻間衝破了七八個窒滯之處，竟如一條大川般急速流動起來，自丹田而至頭頂，自頭頂又至丹田，越流越快。他驚惶失措，一時之間沒了主意，不知如何是好，只覺四肢百骸之中都是無可發泄的力氣，順手便將「五嶽倒為輕」這套掌法使將出來。

十三

笑傲江湖

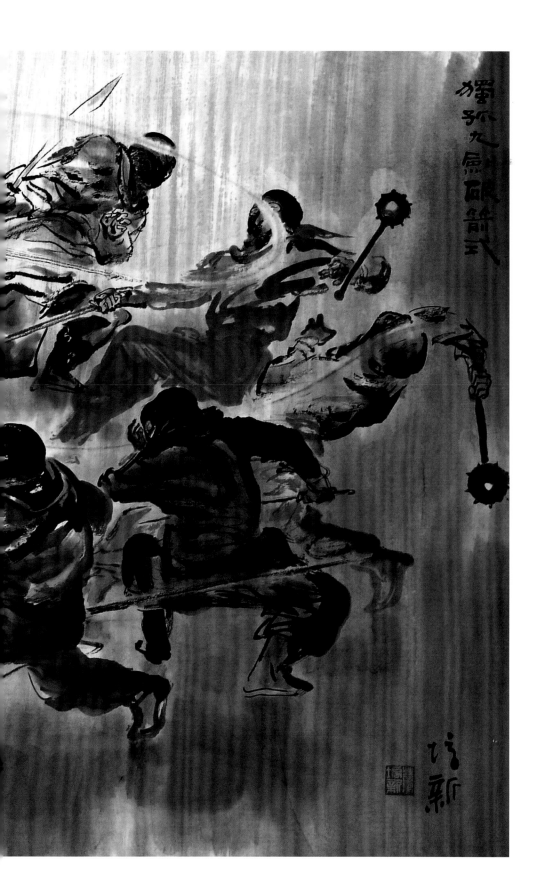

第十二回 圍攻

《獨孤九劍破箭式》

136cm x 69cm

令狐沖緩緩轉身，只見這一十五人三十隻眼睛在面幕洞孔中炯炯生光，便如是一對對猛獸的眼睛，充滿了兇惡殘忍之意。突然之間，他心中如電光石火般閃過了一個念頭：

「獨孤九劍第七劍『破箭式』專破暗器。任憑敵人千箭萬弩射將過來，或是數十人以各種各樣暗器同時攢射，只須使出這一招，便能將千百件暗器同時擊落。」

只聽得那蒙面老者喝道：「大夥兒齊上，亂刀分屍！」

令狐沖更無餘暇再想，長劍倏出，使出「獨孤九劍」的「破箭式」，劍尖顫動，向十五人的眼睛點去。只聽得「啊！」「哎唷！」「啊喲！」慘呼聲不絕，跟着叮噹、嗆啷、乒乓，諸般兵刃紛紛墮地。十五名蒙面客的三十隻眼睛，在一瞬之間全讓令狐沖以迅捷無倫的手法盡數刺中。

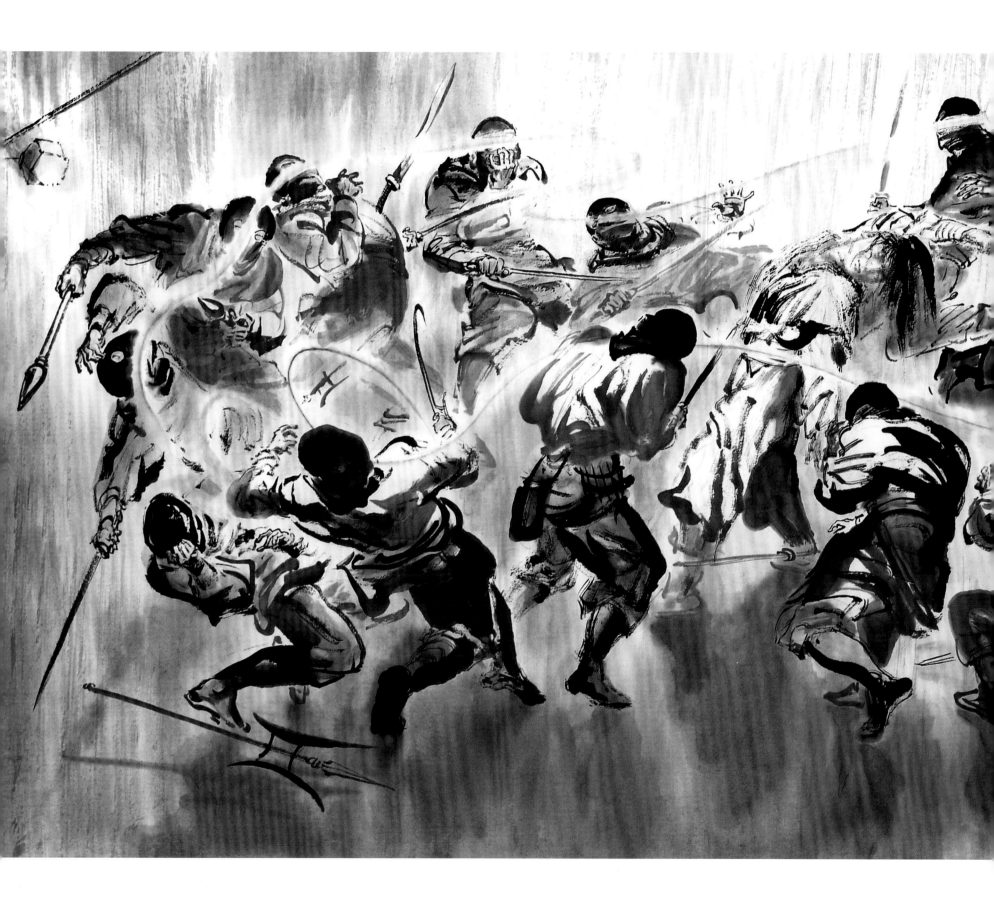

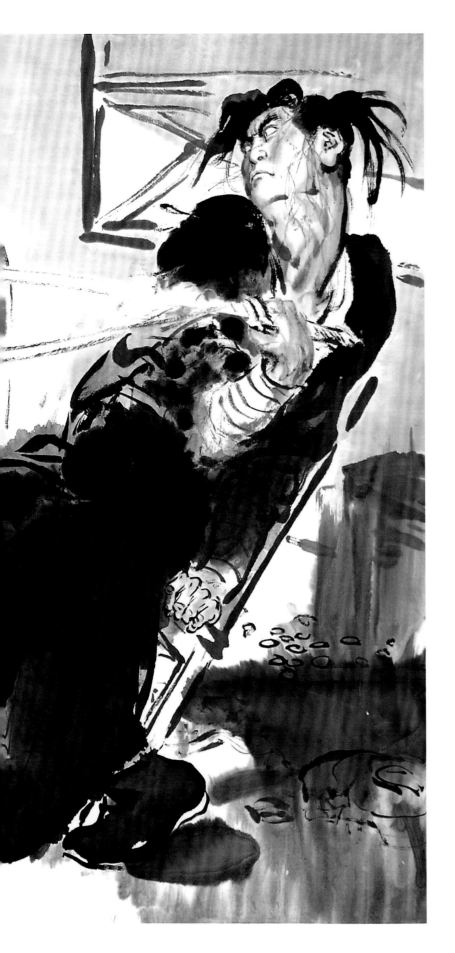

《坐鬥》

176cm x 97cm

儀琳道：「令狐大哥道：『進招罷！是誰先站起身來，屁股離開了椅子，誰就輸了。』田伯光道：『好，瞧是誰先站起身來！』他二人剛要動手，田伯光向我瞧了一眼，突然哈哈大笑，說道：『令狐兄，我服了你啦。原來你暗中伏下人手，今日存心來跟田伯光為難，我和你坐着相鬥，誰都不許離開椅子，別說你的幫手一擁而出，單是這小尼姑在我背後動手動腳，說不定便逼得我站起身來。』

「令狐大哥也是哈哈大笑，說道：『只教有人插手相助，便算是令狐沖輸了。小尼姑，你盼我打勝呢，還是打敗？』我道：『自然盼你打勝。你坐着打，天下第二，決不能輸了給他。』令狐師兄道：『好，那麼你請罷！走得越快越好，越遠越好！這麼一個光頭小尼姑站在我眼前，令狐沖不用打便輸了。』他不等田伯光出言阻止，刷的一劍，便向他刺去。

「令狐大哥一再催促，我只得向他拜了拜，說道：『多謝令狐師兄救命之恩。華山派的大恩大德，儀琳終身不忘。』轉身下樓，剛走到樓梯口，只聽得田伯光喝道：『中！』我一回頭，兩點鮮血飛了過來，濺上我的衣衫，原來令狐師兄肩頭中了一刀。」

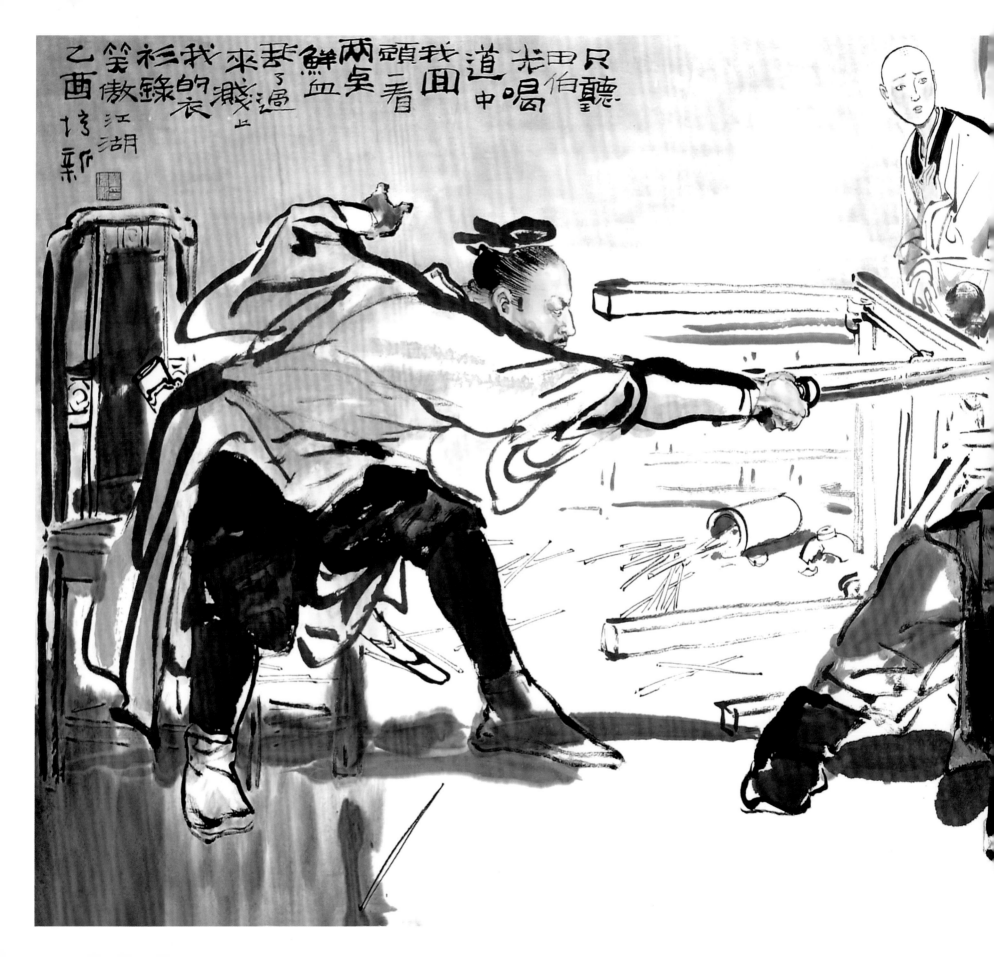

第四回　坐鬥

《儀琳抱着垂死的
令狐沖》

136cm × 69cm

儀琳抱着令狐沖的屍體跌跌撞撞的下樓，心中一片茫然，不知自己身在何處，糊里糊塗的出了城門，糊里糊塗的在道上亂走，只覺得手中所抱的屍體漸漸冷了下去，她一點不覺沉重，也不知悲哀，更不知要將這屍體抱到甚麼地方。

突然之間，她來到了一個荷塘之旁，荷花開得十分鮮艷華美，她胸口似被一個大錘撞了一下，再也支持不住，連着令狐沖的屍體一齊摔倒，就此暈去……

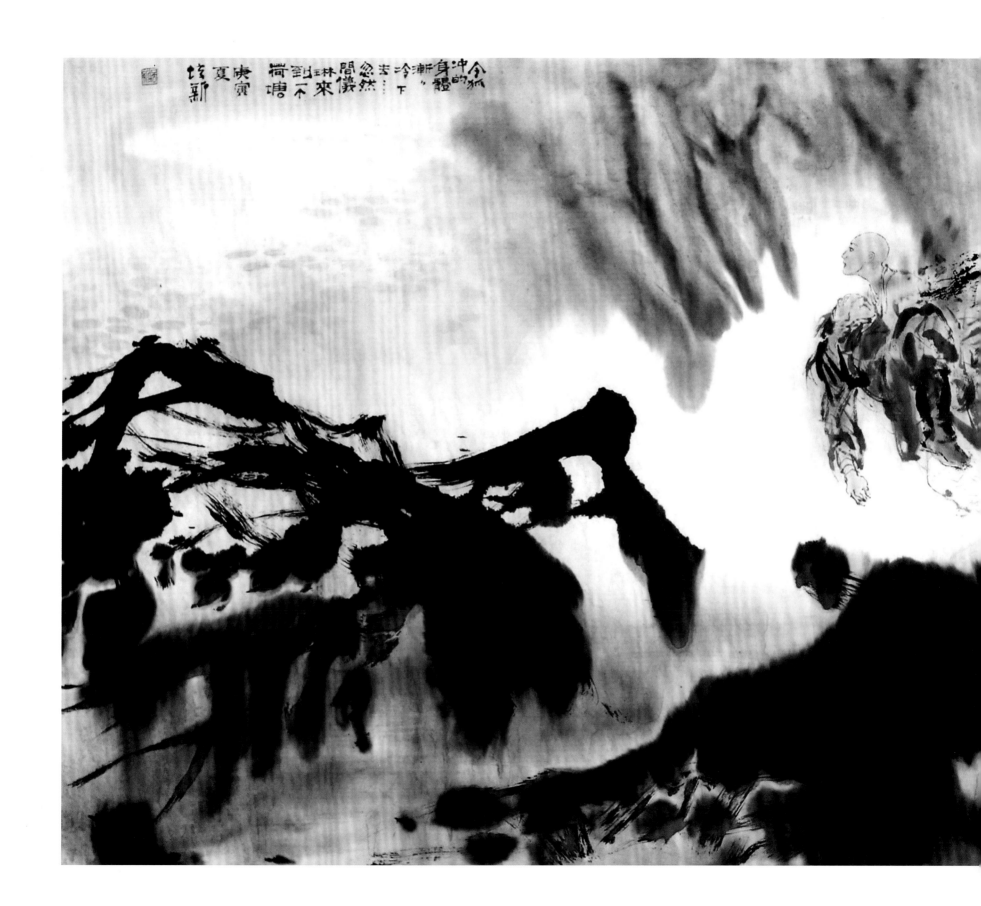

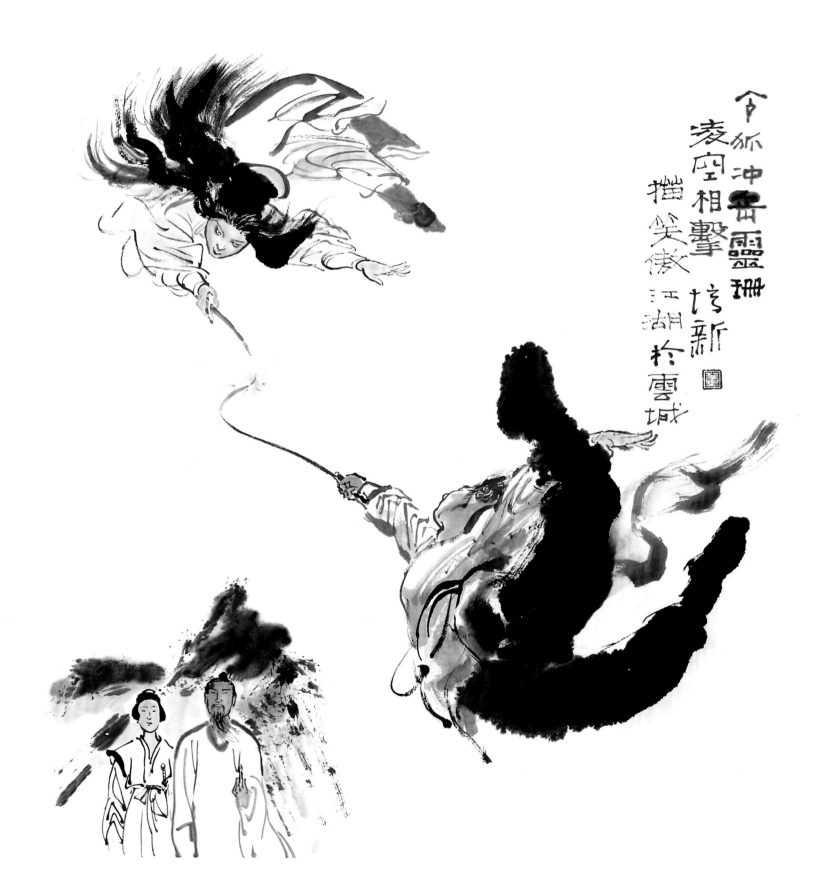

令狐冲與岳靈珊
凌空相擊 培新
擋笑傲
江湖於雲城

《沖靈劍法》

69cm x 69cm

令狐沖長劍急攻她右腰，岳靈珊劍鋒斜轉，嗆的一聲，雙劍相交，劍尖震起。二人同時挺劍急刺向前，同時疾刺對方咽喉，出招迅疾無比。

瞧雙劍去勢，誰都無法挽救，勢必要同歸於盡，旁觀羣雄都忍不住驚叫。卻聽得錚的一聲輕響，雙劍劍尖竟在半空中抵住了，濺出星星火花，兩柄長劍彎成弧形，跟着二人雙手一推，雙掌相交，同時借力飄了開去。這一下變化誰都料想不到，這兩把長劍竟有如此巧法，居然在疾刺之中，會在半空中相遇而劍尖相抵，這等情景，便有數千數萬次比劍，也難得碰到一次，而他二人竟然在生死繫於一線之際碰到了。

只見他二人在半空中輕身飄開，俱是嘴角含笑，姿態神情，便似裹在一團和煦的春風之中。兩人挺劍再上，隨即又鬥在一起。二人在華山創製這套劍法時，師兄妹間情投意合，互相依戀，因之劍招之中，也是好玩的成分多，而兇殺的意味少。此刻二人對劍，不知不覺之間，都回想到從前的情景，出劍轉慢，眉梢眼角，漸漸流露出昔日青梅竹馬的柔情。

《一曲笑傲江湖，
三生緣結琴簫》

60cm x 97cm

那婆婆嗯了一聲，琴韻又再響起。這一次的曲調卻是柔和之至，宛如一人輕輕歎息，又似是朝露暗潤花瓣，曉風低拂柳梢。

令狐沖聽不多時，眼皮便越來越沉重，心中只道：「睡不得，我在聆聽前輩撫琴，倘若睡着了，豈非大大的不敬？」但雖竭力凝神，卻終是難以抗拒睡魔，不久眼皮合攏，再也睜不開來，身子軟倒在地，便即睡着了。睡夢之中，仍隱隱約約聽到柔和的琴聲，似有一隻溫柔的手在撫摸自己頭髮，像是回到了童年，在師娘的懷抱之中，受她親熱憐惜一般。

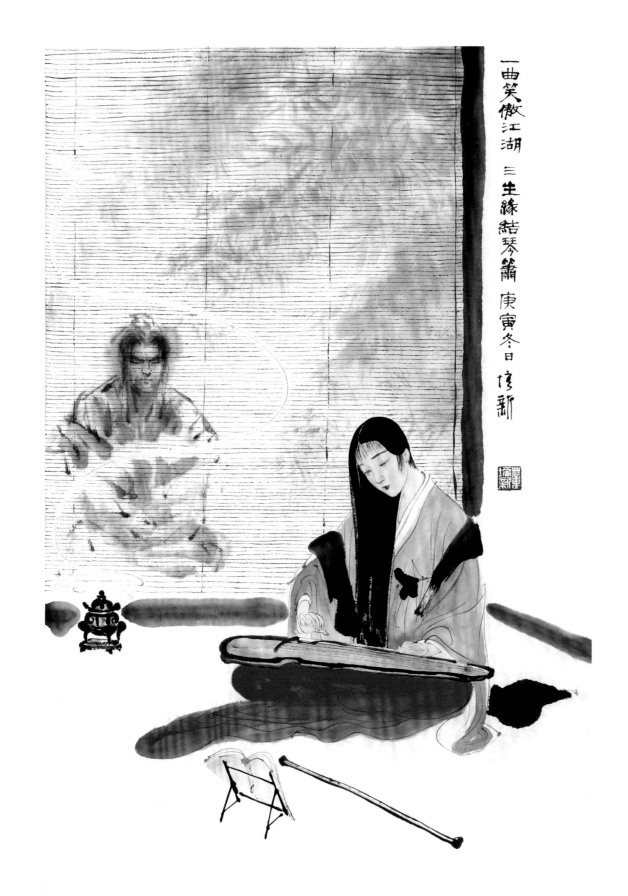

一曲笑傲江湖　三生緣結琴簫　庚寅冬日 信新

《授琴》

137cm x 69cm

那婆婆道：「竹賢姪，你帶這位少年到我窗下，待我搭一搭脈。」綠竹翁道：「是。」引令狐沖走到左邊小舍窗邊，命他將左手從細竹窗簾下伸將進去。那竹簾之內，又障了一層輕紗，令狐沖只隱隱約約的見到有個人影，五官面貌卻一點也無法見到，只覺有三根冷冰冰的手指搭上了自己腕脈。

那婆婆只搭得片刻，便驚噫了一聲，道：「奇怪之極！」過了半晌，才道：「請換右手。」她搭完兩手脈搏後，良久無語。

《令狐沖、祖千秋論杯》

97cm x 97cm

祖千秋皺起了眉頭，道：「給你吃了一隻古籐杯，可壞了我的大事。唉，沒了古籐杯，這百草酒用甚麼杯來喝才是？只好用一隻木杯來將就了。」他從懷中掏出一塊手巾，拿起半截給桃根仙咬斷的古籐杯抹了一會，又取過檀木杯，裏裏外外的拭抹不已，只是那塊手巾又黑又濕，不抹倒也罷了，這麼一抹，顯然越抹越髒。他抹了半天，才將木杯放在桌上，八隻一列，將其餘金杯、銀杯等都收入懷中，然後將汾酒、葡萄酒、紹興酒等八種美酒，分別斟入八隻杯裏，吁了一口長氣，向令狐沖道：「令狐仁兄，這八杯酒，你逐一喝下，然後我陪你喝八杯。咱們再來細細品評，且看和你以前所喝之酒，有何不同？」

令狐沖道：「好！」端起木杯，將酒一口喝下，只覺一股辛辣之氣直鑽入腹中，不由得心中一驚，尋思道：「這酒味怎地如此古怪？」

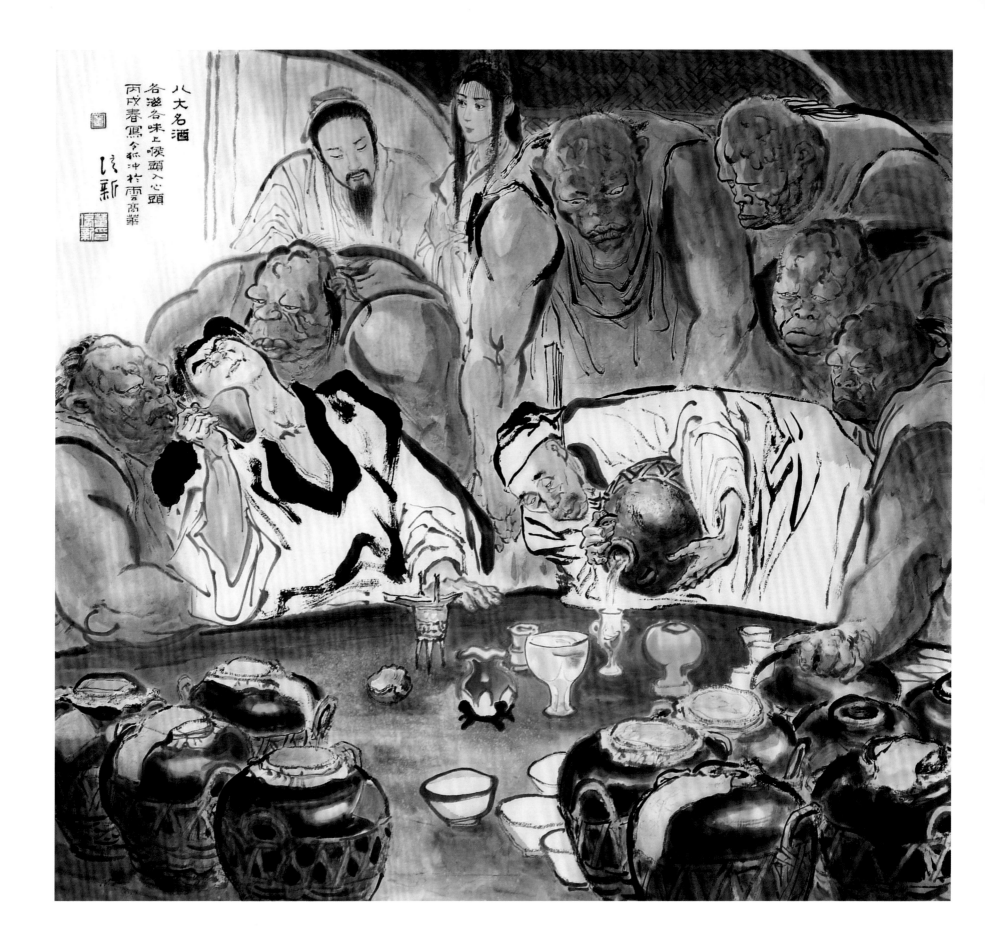

八大名酒

各滋各味上喉頭入心頭
丙戌春寫含孫沖於雲高華

清新

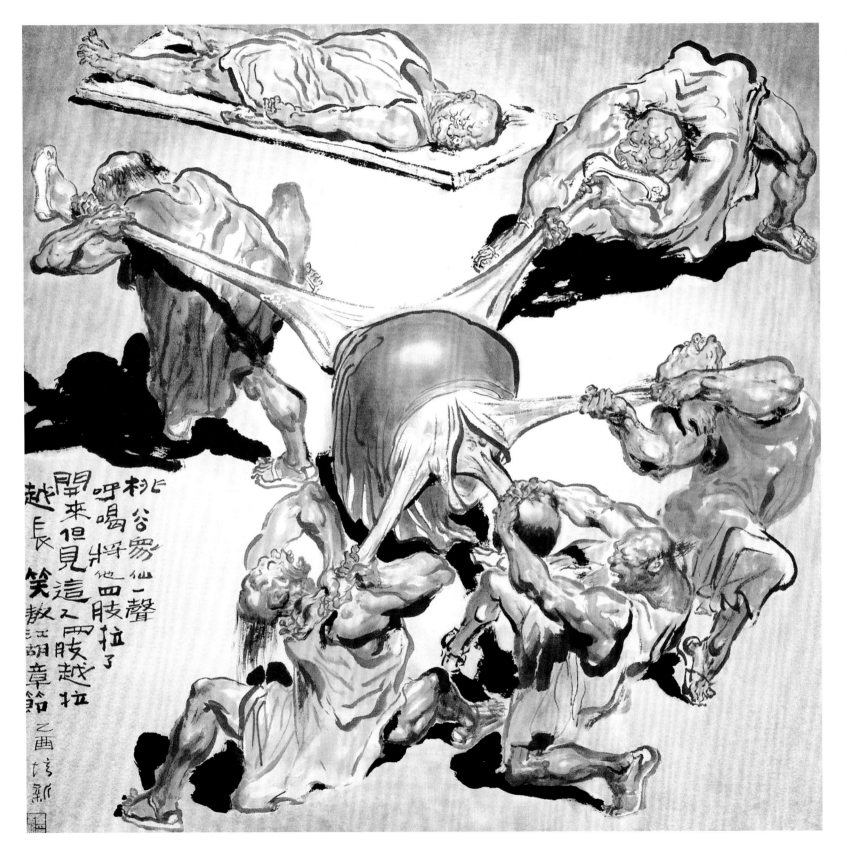

桃谷眾仙一聲呼喝，將他四肢拉了開來，但見這人四肢越拉越長

笑傲江湖章節

乙酉信鈁

《桃谷六仙
奮扯老頭子》

97cm x 97cm

那人瞪眼向令狐沖凝視，一張胖臉上的肥肉不住跳動，突然一聲大叫，身子彈起，便向令狐沖撲去。

桃谷五仙見他神色不善，早有提防，他身子剛縱起，桃谷四仙出手如電，已分別拉住他的四肢。

可是說也奇怪，那人雙手雙足被桃谷四仙拉住了，四肢反而縮攏，更似一個圓球。桃谷四仙大奇，一聲呼喝，將他四肢拉了開來，但見這人的四肢越拉越長，手臂大腿，都從身體中伸展出來，便如是一隻烏龜的四隻腳給人從殼裏拉了出來一般。桃谷四仙手勁稍鬆，那人四肢立時縮攏，又成了一個圓球。

桃實仙躺在擔架之上，大叫：「有趣，有趣！這是甚麼功夫？」

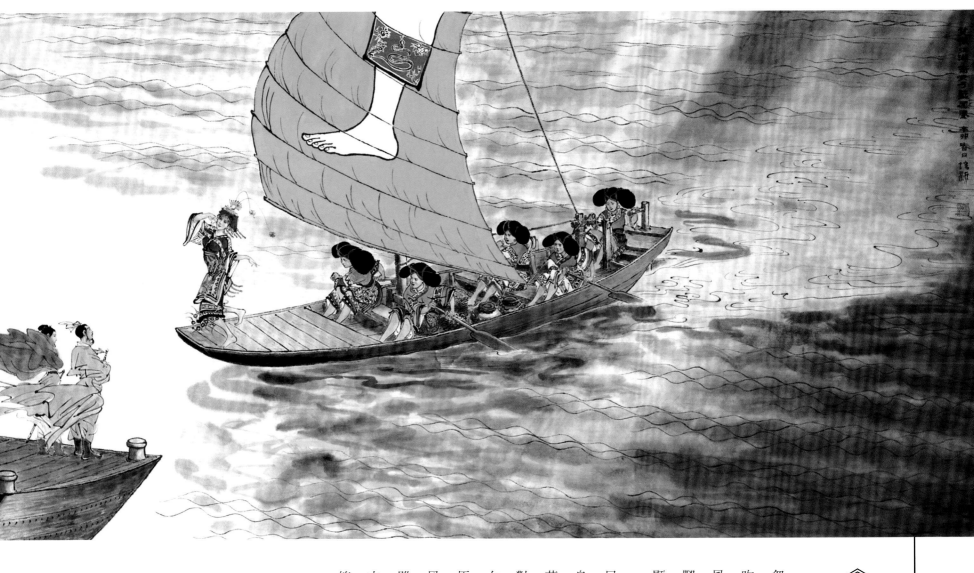

《江湖奇女藍鳳凰》

246cm x 71cm

忽見一艘小舟張起風帆，迎面駛來。其時吹的正是東風，那小舟的青色布帆吃飽了風，溯河而上。青帆上繪着一隻白色的人腳，再駛近時，但見帆上人腳纖纖美秀，顯是一隻女子的素足。

只見小舟艙中躍出一個女子，站在船頭，身穿藍布印白花衫褲，自胸至膝圍一條繡花圍裙，色彩燦爛，金碧輝煌，耳上垂一對極大的黃金耳環，足有酒杯口大小。那女子約莫廿三四歲年紀，肌膚微黃，雙眼極大，黑如點漆，腰中一根彩色腰帶被疾風吹而向前，雙腳卻是赤足。這女子風韻雖也甚佳，但聞其音而見其人，卻覺聲音之嬌美，遠過於其容貌了。那女子臉帶微笑，瞧她裝束，絕非漢家女子。

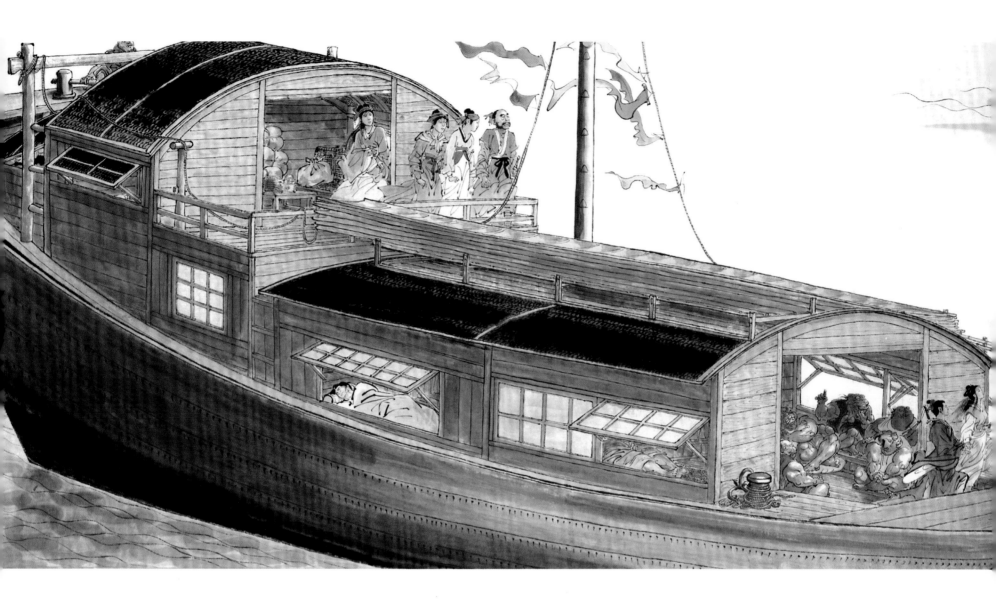

第十六回 注血

《藍鳳凰》

69cm x 137cm

藍鳳凰也到苗女的竹盒中取了一隻隻水蛭出來，放在自己臂上腿上，不多一會，五個人臂腿上爬滿了水蛭，總數少說也有一百餘條。

眾人都看得呆了，不知這五人幹的是甚麼古怪玩意。

過了良久，只見五個苗女臂上腿上的水蛭身體漸漸腫脹，隱隱現出紅色。

岳不群知道水蛭一遇人獸肌膚，便以口上吸盤牢牢吸住，吮吸鮮血，非得吃飽，決不肯放。水蛭吸血之時，被吸者並無多大知覺，僅略感麻癢，農夫在水田中耕種，往往給水蛭叮在腿上，吸去不少鮮血而不自知。他暗自沉吟：「這些妖女以水蛭吸血，不知是何用意？多半五仙教徒行使邪法，須用自己鮮血。看來這些水蛭一吸飽血，便是他們行法之時。」

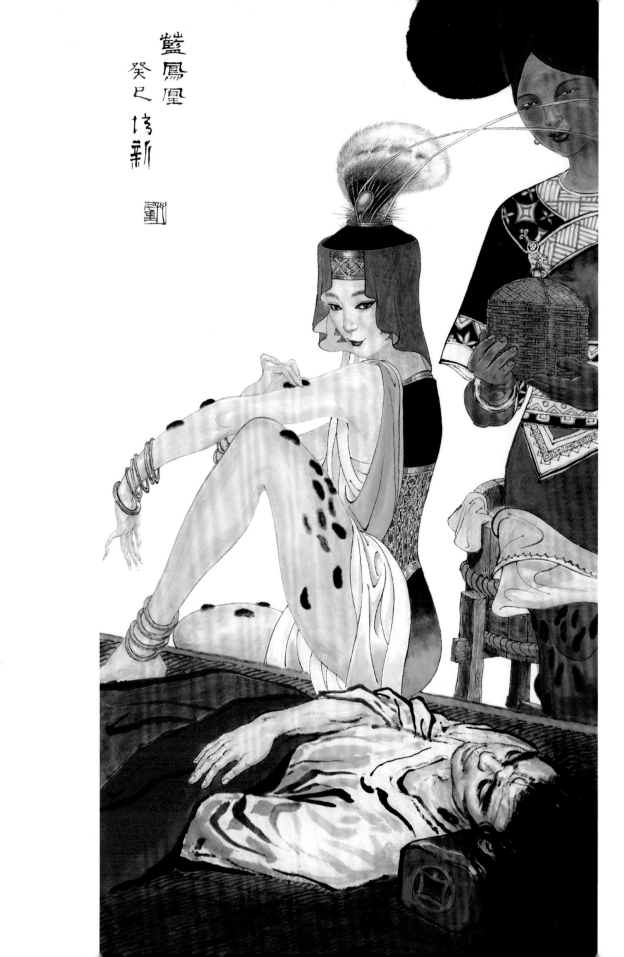

第十七回 傾心

《傾心》

137cm x 69cm

盈盈見他包裹嚴密，足見對自己所贈之物極是重視，心下甚喜，道：「你一天要說幾句謊話，心裏才舒服？」接過琴來，輕輕撥弄，隨即奏起那曲《清心普善咒》來，問道：「你都學會了沒有？」令狐沖道：「差得遠呢。」靜聽她指下優雅的琴音，甚是愉悅。

聽了一會，覺得琴音與她以前在洛陽城綠竹巷中所奏的頗為不同，猶如枝頭鳥喧，清泉迸發，叮叮咚咚的十分動聽，心想：「曲調雖同，音節卻異，原來這《清心普善咒》尚有這許多變化。」

忽然間錚的一聲，最短的一根琴弦斷了，盈盈皺了皺眉頭，繼續彈奏，過不多時，又斷了一根琴弦。令狐沖聽得琴曲中頗有煩躁之意，和《清心普善咒》的琴旨殊異其趣，正訝異間，琴弦啪的一下，又斷了一根。

盈盈一怔，將瑤琴推開，嗔道：「你坐在人家身邊，只是搗亂，這琴哪裏還彈得成？」

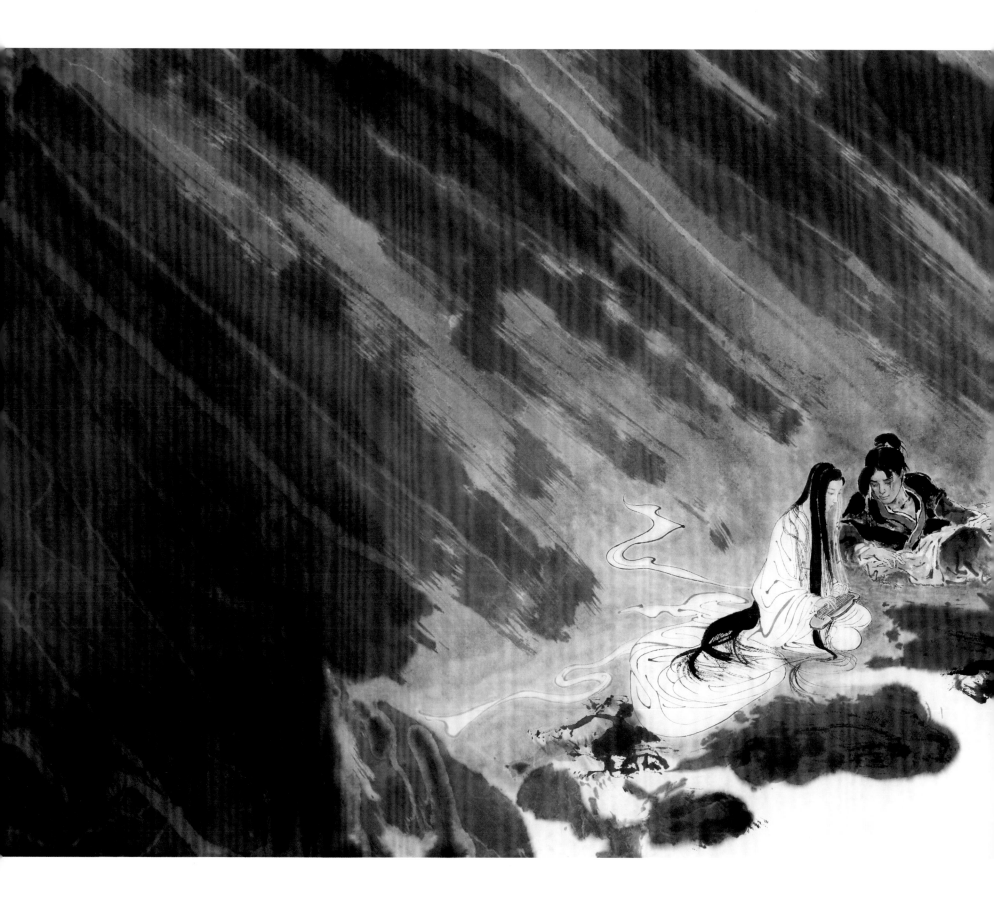

第二十回　探獄

《任我行》

97cm x 97cm

只見那囚室不過丈許見方，靠牆一榻，榻上坐着一人，長鬚垂至胸前，鬍子滿臉，再也瞧不清他的面容，頭髮鬚眉盡為深黑，全無斑白。令狐沖躬身說道：「晚輩今日有幸拜見任老前輩，還望多加指教。」那人笑道：「不用客氣，你來解我寂寞，多謝你啦。」

令狐沖見他手腕上套着個鐵圈，圈上連着鐵鏈通到身後牆壁之上，再看他另一隻手和雙足，也都有鐵鏈和身後牆壁相連，一瞥眼間，見四壁青油油地發出閃光，原來四周牆壁均是鋼鐵所鑄，心想他手足上的鏈子和銬鐐想必也都是純鋼之物，否則這鏈子不粗，難以繫住他這等武學高人。

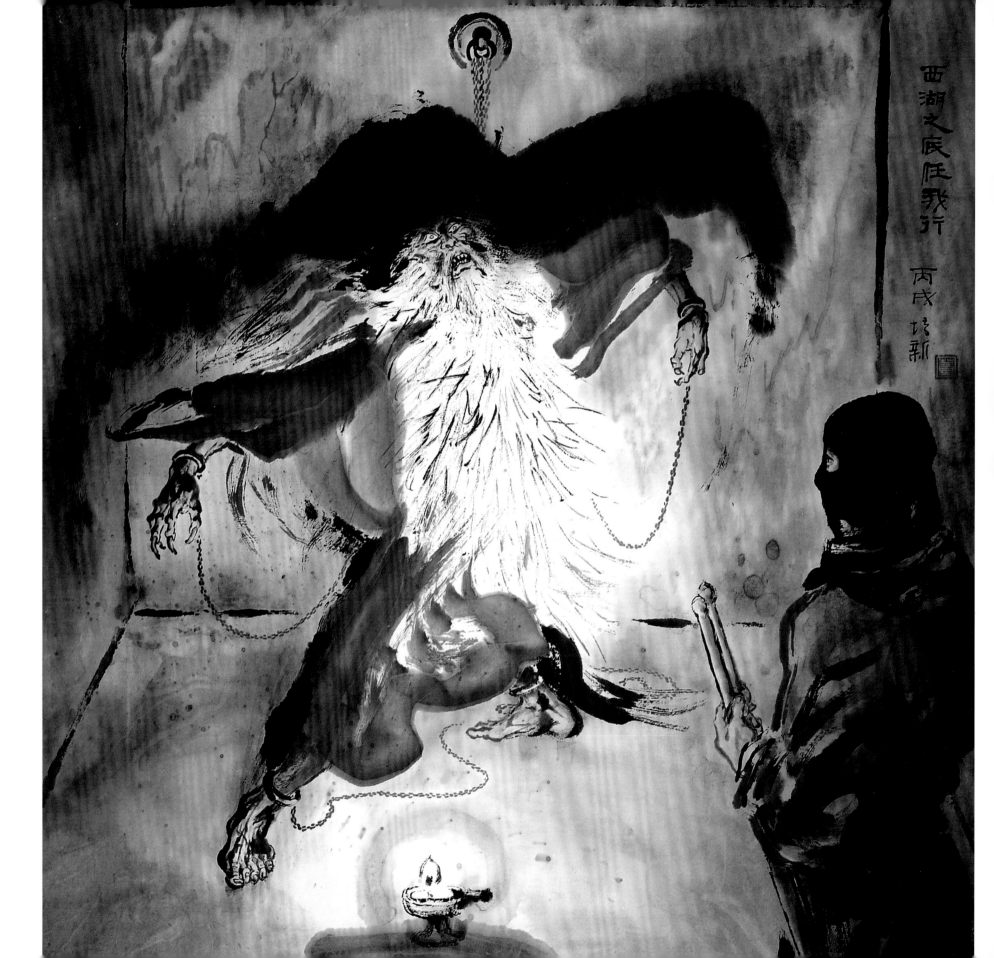

《令狐沖與任盈盈》

49cm x 97cm

令狐沖感到那姑娘柔軟的軀體，又覺她一頭長髮拂在自己臉上，不由得心下一片茫然。再看水中倒影時，見到那姑娘的半邊臉蛋，雙目緊閉，睫毛甚長，雖然倒影瞧不清楚，但顯然容貌秀麗絕倫，不過十七八歲年紀。

他奇怪之極：「這姑娘是誰？怎地忽然有這樣一位姑娘前來救我？」

水中倒影，背心感覺，都在跟他說這姑娘已然暈了過去，令狐沖想要轉過身來，將她扶起，但全身軟綿綿的，連抬一根手指的力氣也無。他猶似身入夢境，看到清溪中秀美的容顏，恰又如身在仙境，只想：「我是死了嗎？這已經升了天嗎？」

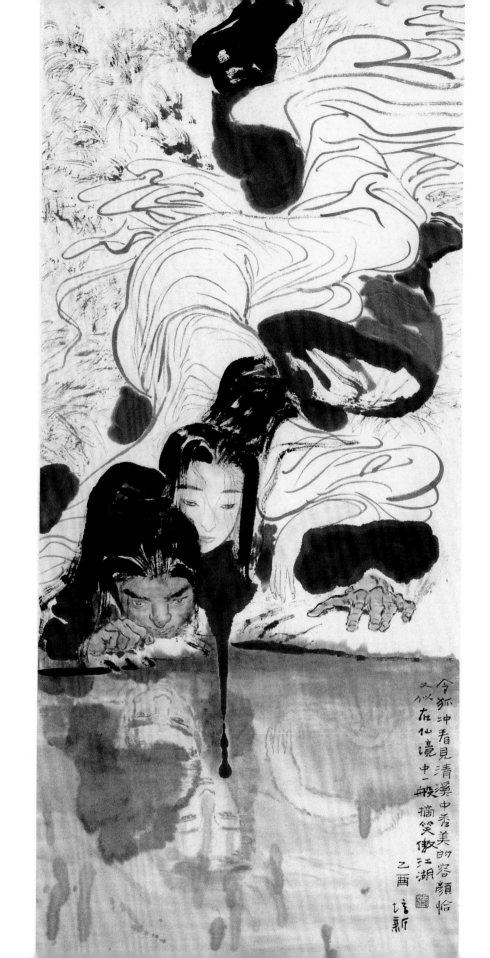

令狐沖看見清溪中香美的容顏恰又似在仙境中一般　摘笑傲江湖之畫　培新

《令狐沖義助向問天》

第十八回 聯手

69cm x 137cm

令狐沖不知這老者姓名來歷，不知何以有這許多武林中人要跟他為難，更不知他是正是邪，只是欽佩他這般旁若無人的豪氣，此時江湖各路武人正都要與自己為敵，不知不覺間起了一番同病相憐、惺惺相惜之意，便大踏步上前，朗聲說道：「前輩請了，你獨酌無伴，未免寂寞，我來陪你喝酒。」走入涼亭，向他一揖，便坐了下來。

那老者轉過頭來，兩道冷電似的目光向令狐沖一掃，見他不持兵刃，臉有病容，是個素不相識的少年，臉上微現詫色，哼了一聲，也不回答。令狐沖提起酒壺，先在老者面前的酒杯中斟了酒，又在另一隻杯中斟了酒，舉杯說道：「請！」咕的一聲，將酒喝乾了，那酒極烈，入口有如刀割，便似無數火炭般流入腹中，大聲讚道：「好酒！」

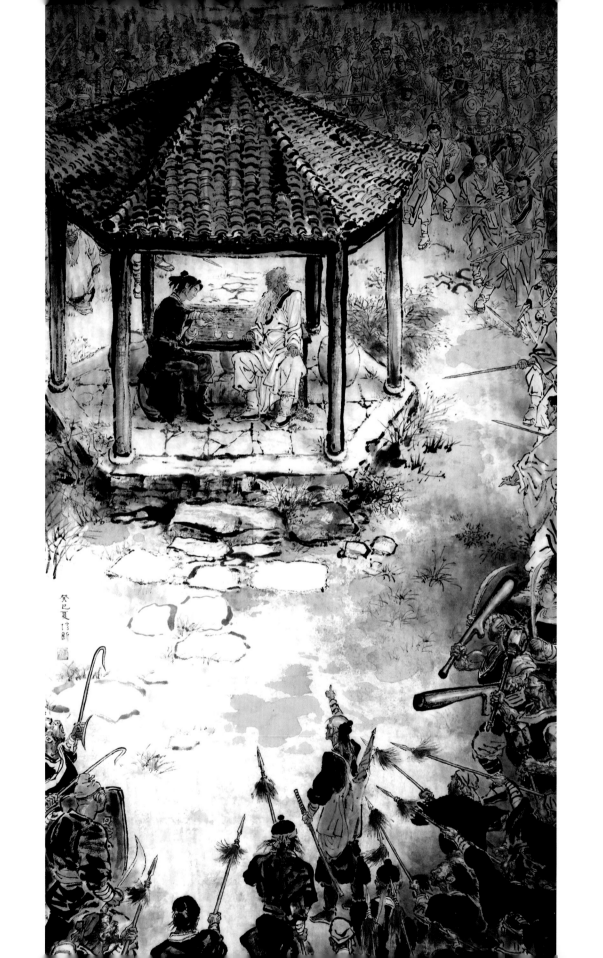

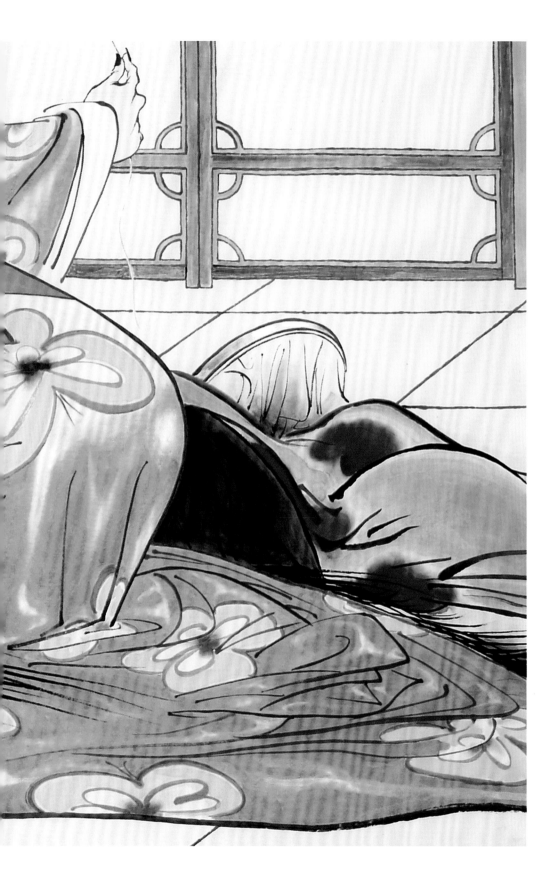

《葵花寶典東方不敗》

除了令狐沖之外，眾人都認得這人明明便是奪取了日月神教教主之位、十餘年來號稱武功天下第一的東方不敗。可是此刻他剃光了鬍鬚，臉上竟然施了脂粉，身上那件衣衫式樣男不男、女不女，顏色之妖，便穿在盈盈身上，也顯得太嬌艷、太刺眼了些。這樣一位驚天動地、威震當世的武林怪傑，竟然躲在閨房之中刺繡！

他撲到楊蓮亭身旁，把他抱起，輕輕放在床上，臉上一副愛憐橫溢的神情，連問：「疼得厲害嗎？」

慢慢給他除了鞋襪，拉過熏得噴香的繡被，蓋在他身上，便似一個賢淑的妻子服侍丈夫一般。眾人不由得相顧駭然，人人想笑，只是這情狀太過詭異，卻又笑不出來。

珠簾錦帷、富麗燦爛的繡房之中，竟充滿了陰森森的妖氛鬼氣。

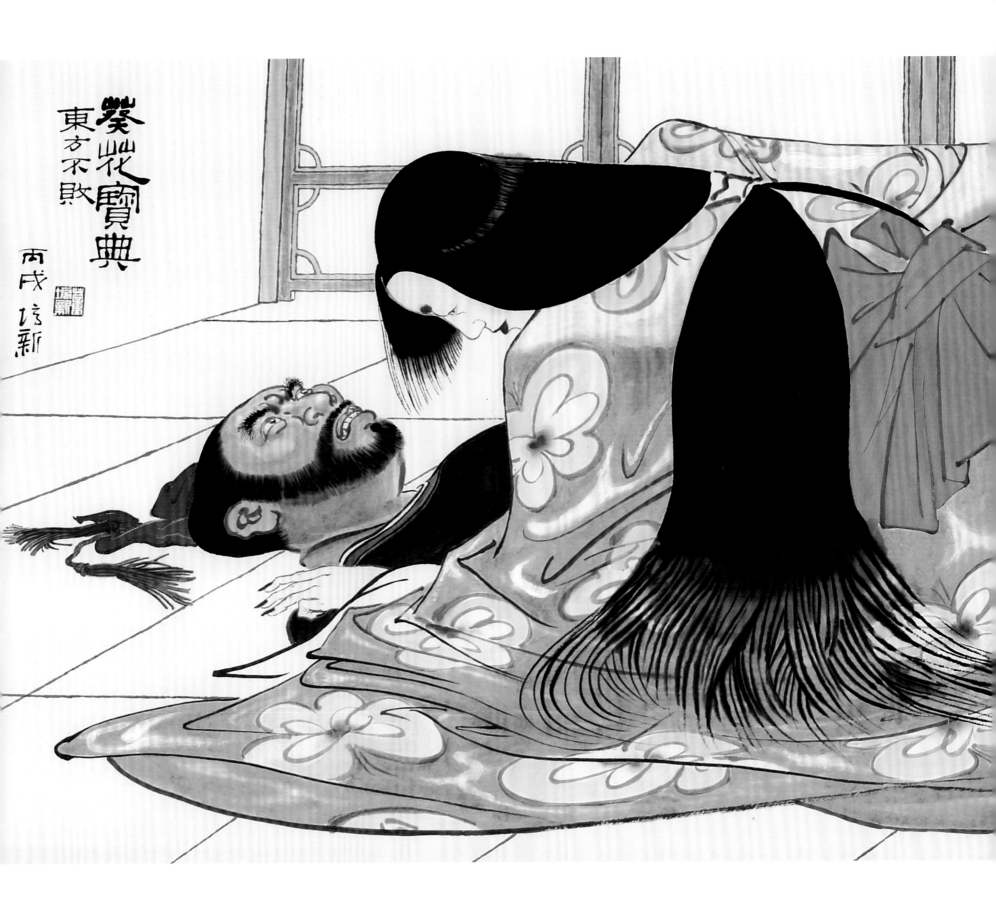

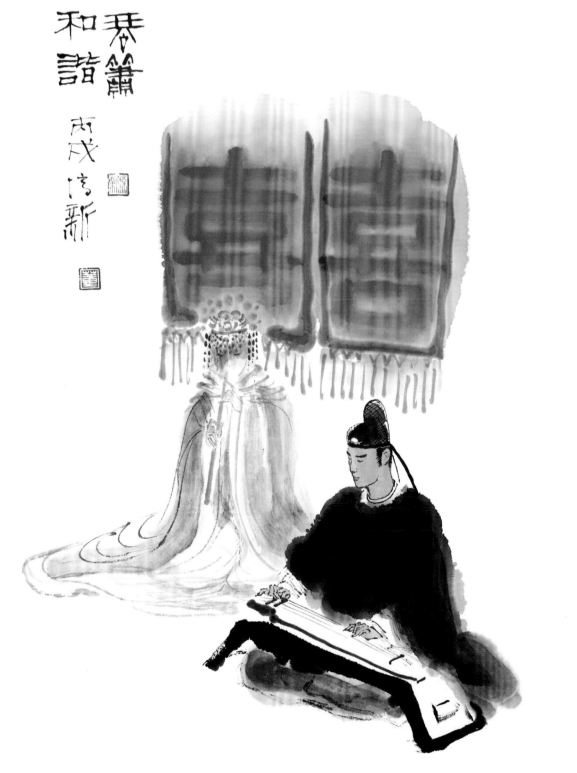

琴簫和諧

丙戌清新

《田伯光後退無路》

田伯光無路可退後 腳一踩空更是懸崖
丙戌記笑傲江湖 侍新

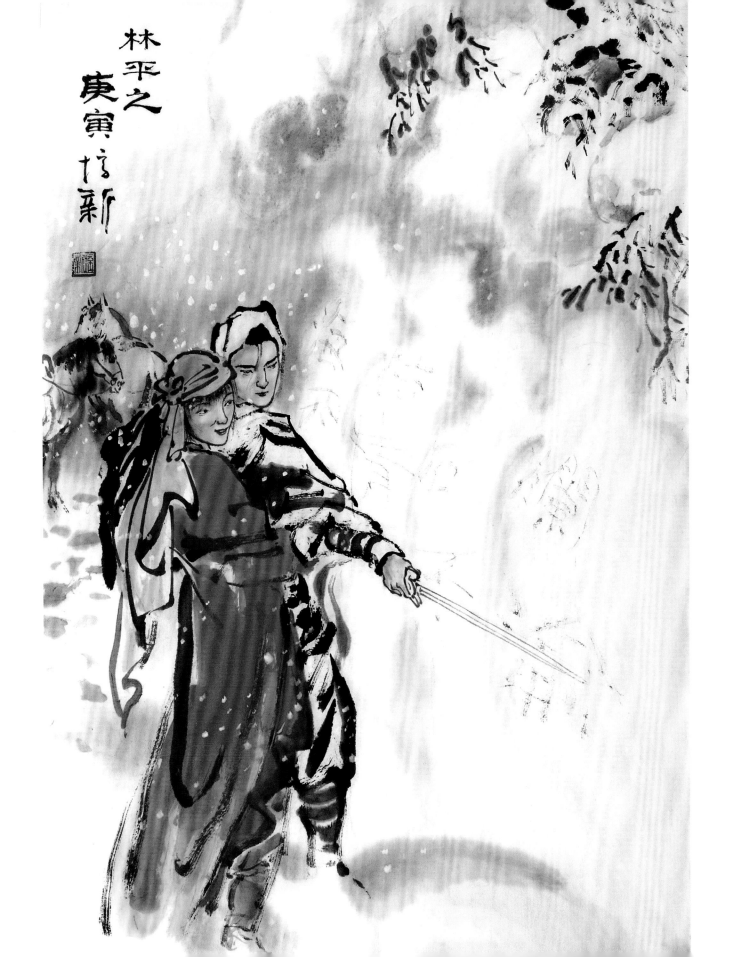

林平之

庚寅 植新

笑傲江湖

《林平之與岳靈珊》

60cm x 97cm

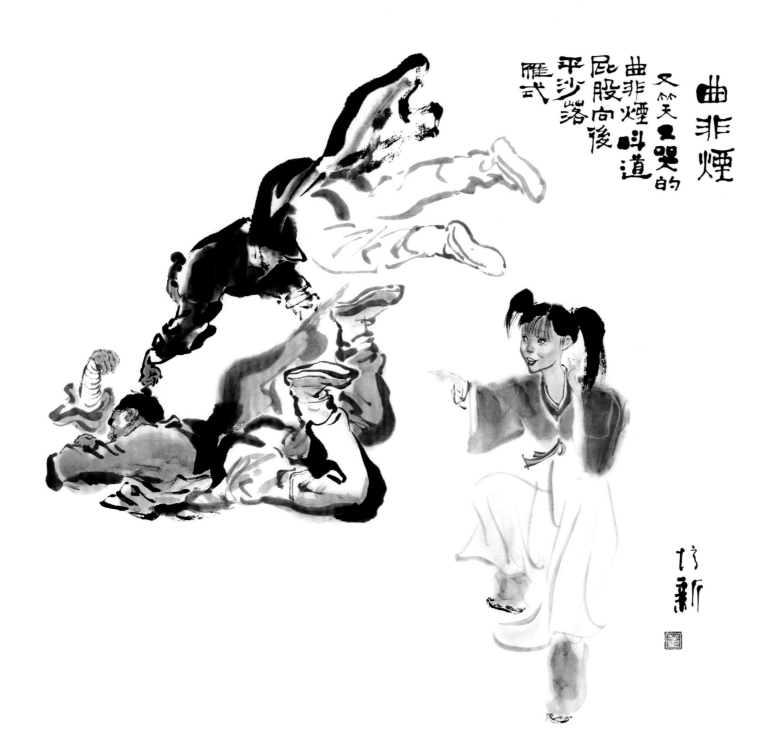

曲非煙
又笑又哭的
曲非煙叫道
屁股向後
平沙落
雁式

於新

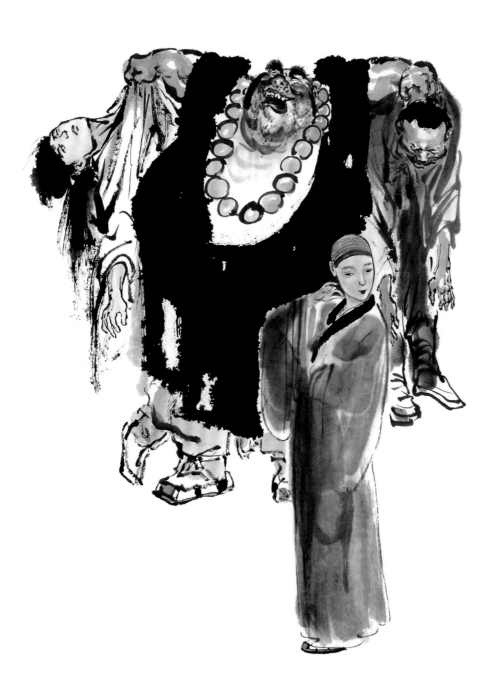

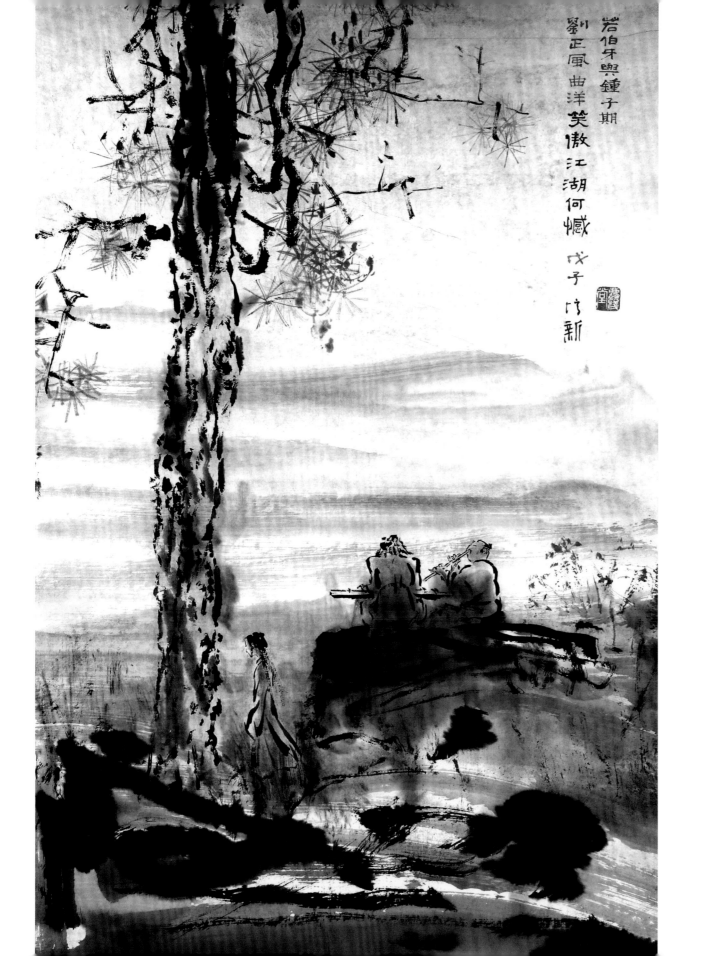

若伯牙與鍾子期
劉正風曲洋笑傲江湖何憾 戊子竹新

鹿鼎記

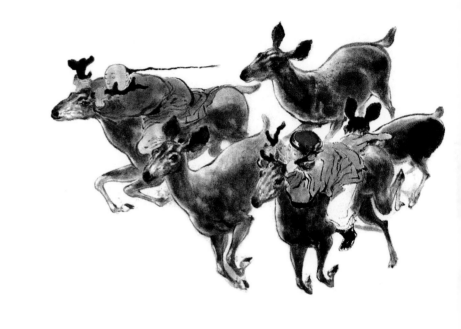
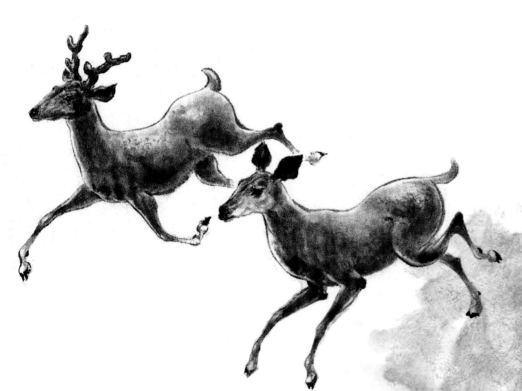

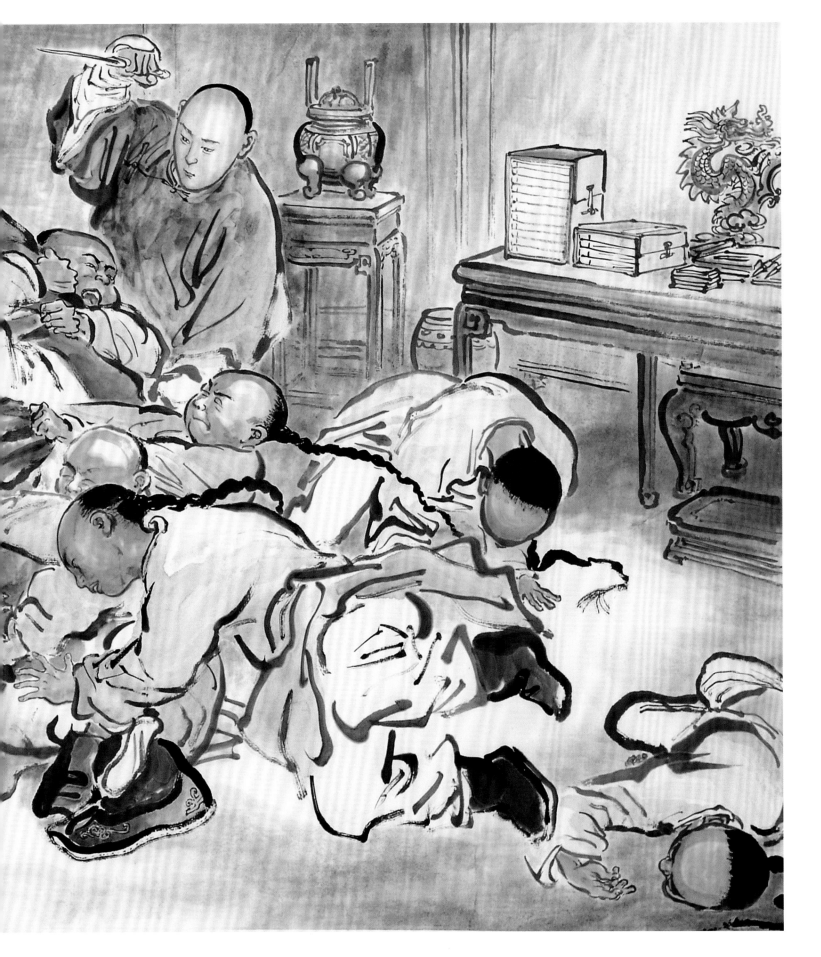

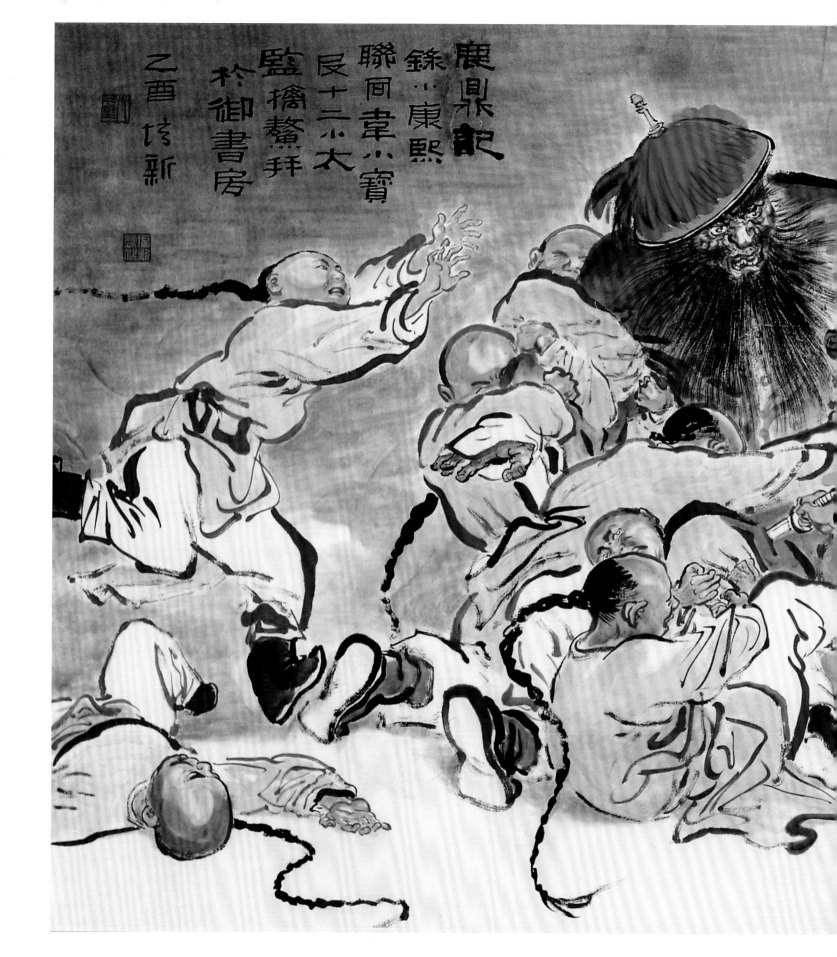

鹿鼎記
錄《康熙
聯回韋小寶
辰十二小太
監擒鰲拜
於御書房
乙酉培新

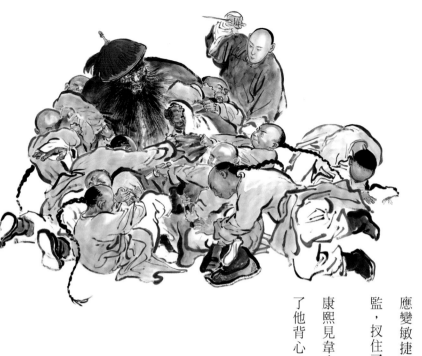

《智擒鰲拜》

176cm x 97cm

鰲拜一怔，說道：「皇上……」兩個字剛出口，身後十二名小太監已一齊撲上，抓手攀臂，抱腰扯腿，同時向鰲拜進攻。康熙哈哈大笑，說道：「鰲少保留神。」鰲拜只道少年皇帝指使小太監試他功夫，微微一笑，雙臂分掠，四名小太監跌了出去。他還不敢使力太過，生怕傷了眾小監，左腿輕掃，又掃倒了兩名，隨即哈哈大笑。餘下眾小監記着皇上「倘若輸了，十二個人一齊斬首」的話，出盡了吃奶的力氣，牢牢抱住他腰腿。

韋小寶早已閃在他身後，看準了太陽穴，狠命一拳。鰲拜只感頭腦一陣暈眩，心下微感惱怒：「這些小監兒好生無禮。」左臂倏地掃出，將三個小太監猛推出去，轉過身來，胸口又吃了韋小寶一拳。

鰲拜見他連使殺着，又驚又怒，混鬥之際，也不及去想皇帝是何用意，只想推開眾小監的糾纏，先將韋小寶收拾了下來。可是眾小監抱腰的抱腰，拉腿的拉腿，摔脫了幾名，餘下的又撲將上來。

韋小寶突然向前一跌，似乎立足不住，身子撞向鰲拜，挺刀戳出，想戳他肚子，不料鰲拜應變敏捷，迅速異常的一縮，這一刀刺中了他大腿。鰲拜一聲怒吼，雙手甩脫三名小太監，拟住了韋小寶的脖子。

康熙見韋小寶與眾小太監拾奪不下鰲拜，勢道不對，繞到鰲拜背後，拔出匕首，一刀插入了他背心。

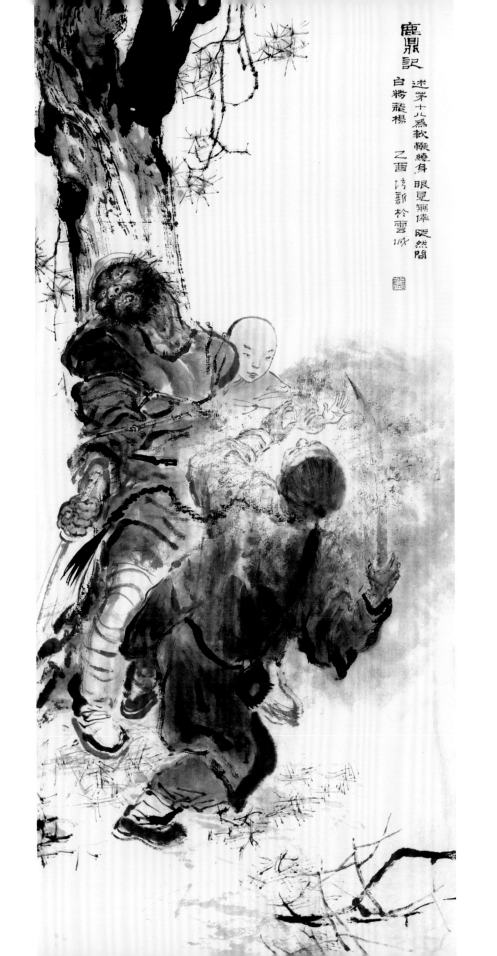

《韋小寶暗算史松》

史松拾刀在手，剛抬起身，驀地白影晃動，無數粉末衝進眼裏，鼻裏，口裏，一時氣為之窒，跟着雙眼劇痛，猶似萬枚鋼針同時扎刺一般，待欲張口大叫，滿嘴粉末，連喉頭嗆住了，叫不出聲來，這一下變故突兀之極，饒是他老於江湖，卻也心慌意亂，手一鬆，單刀跌落，雙手去揉擦眼睛，擦得一擦，這才恍然：「啊喲，敵人將石灰撒入了我眼睛。」生石灰遇水即沸，立即將他雙眼燒爛，便在此時，肚腹上一陣冰涼，一柄單刀已插入了肚中。

茅十八為軟鞭繞身，眼見無恙，陡然間白粉飛揚，史松單刀脫手，雙手去揉擦眼睛，正詫異間，只見韋小寶拾起單刀，一刀插入史松肚中，隨即轉身又躲在樹後。

史松搖搖晃晃，轉了幾轉，翻身摔倒。

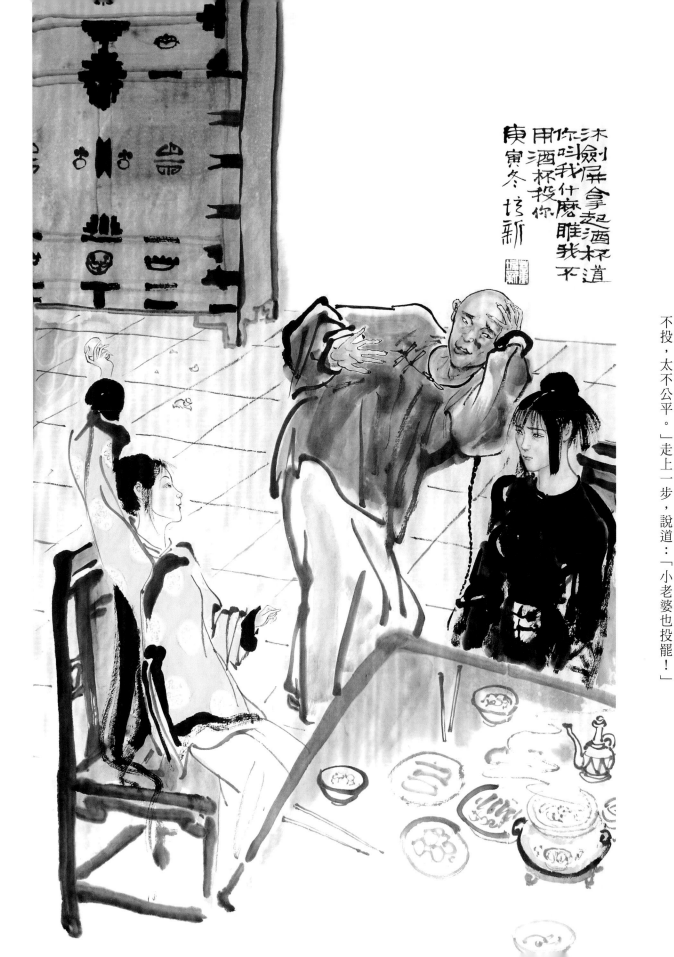

第十三回　翻覆兩家天假手　興衰一劫局更新

《韋小寶與方怡、沐劍屏》

60cm × 97cm

韋小寶哈哈大笑，說道：「啊，我明白啦，原來你們兩個是喝醋，聽說我要去佔別的女人便宜，我的大老婆、小老婆便大大喝醋了。」

沐劍屏拿起酒杯，道：「你叫我甚麼？瞧我不也用酒杯投你！」

韋小寶伸袖子抹眼睛，見沐劍屏佯嗔詐怒，眉梢眼角間卻微微含笑，又見方怡神色間頗有歉意，自己額頭雖然疼痛，心中卻是甚樂，說道：「大老婆投了我一隻酒杯，小老婆如果不投，太不公平。」走上一步，說道：「小老婆也投罷！」

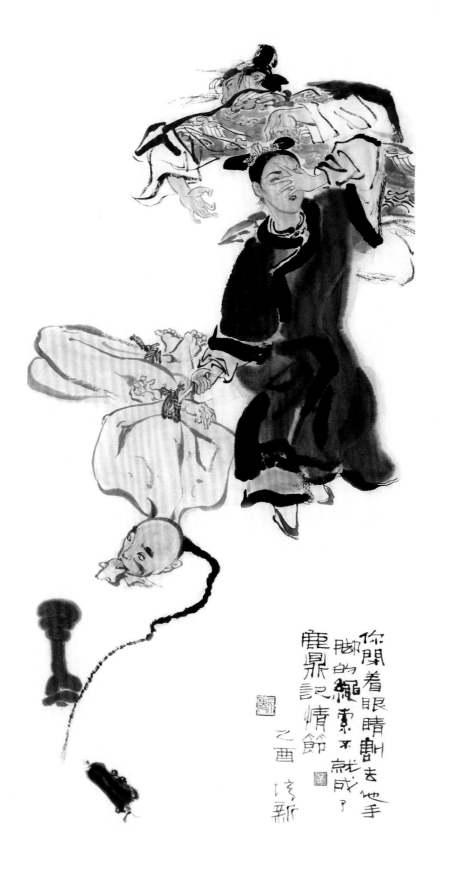

《阿珂與韋小寶》

48cm x 97cm

阿珂給師父投入房中，全身光溜溜的韋小寶赫然便在眼前，欲待不看，已不可得，只得伸掌向建寧公主後頸中劈去。公主驚叫：「甚麼人？」伸左手擋格，右手一晃，燭為便即熄滅。但桌上幾上還是點着四五枝紅燭，照得室中明晃晃的。阿珂接連出招，公主如何是她敵手？喀喀兩聲響，右臂和左腿被扭脫了關節，倒在床邊。她生性悍狠，口中仍中怒罵。

阿珂怒道：「都是你不好，還在罵人？」突然「啊」的一聲，哭了出來，心中無限委屈。公主一呆，便不再罵，心想你打倒了我，怎麼反而哭了起來？阿珂抓起地下匕首，割斷韋小寶手上綁住的繩索，臉上已羞得飛紅，擲下匕首，立即跳出窗去，飛也似地向外直奔。

你閉着眼睛劃去也手
腳的繩索不就成了

鹿鼎記情節

乙酉　浩新

第三十九回　先生樂事行如櫛　小子浮蹤寄若萍

《韋小寶和他的一床家眷》

272cm x 136cm

曾柔

雙兒

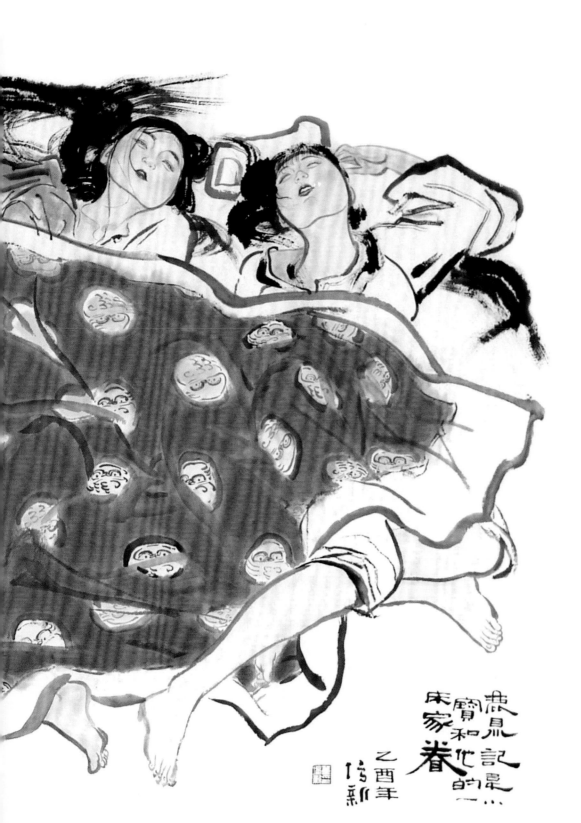

胡天胡帝，也不知過了多少時候，桌上蠟燭點到盡頭，房中黑漆一團。

又過良久，韋小寶低聲哼起「十八摸」小調：「一百零七摸，摸到姊姊妹妹七隻手……一百零八摸，摸到姊姊妹妹八隻腳……」正在七手八腳之際，忽聽得一個嬌柔的聲音低聲道：「不……不要……鄭公子……是你麼？」正是阿珂的聲音。她飲迷春酒最早，昏睡良久，藥性漸退，慢慢醒轉。韋小寶大怒，心想：「你做夢也夢到鄭公子，只道是他爬上了你床，好快活麼？」壓低了聲音，說道：「是我。」

阿珂道：「不，不！你不不要……」掙扎了幾下。

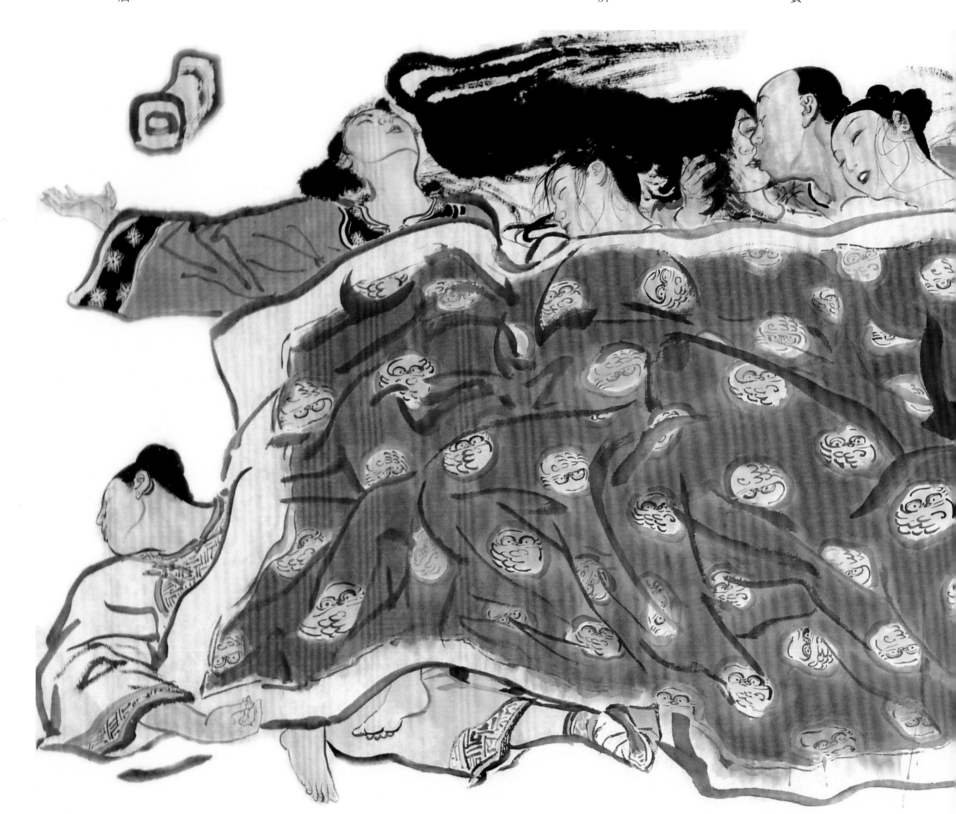

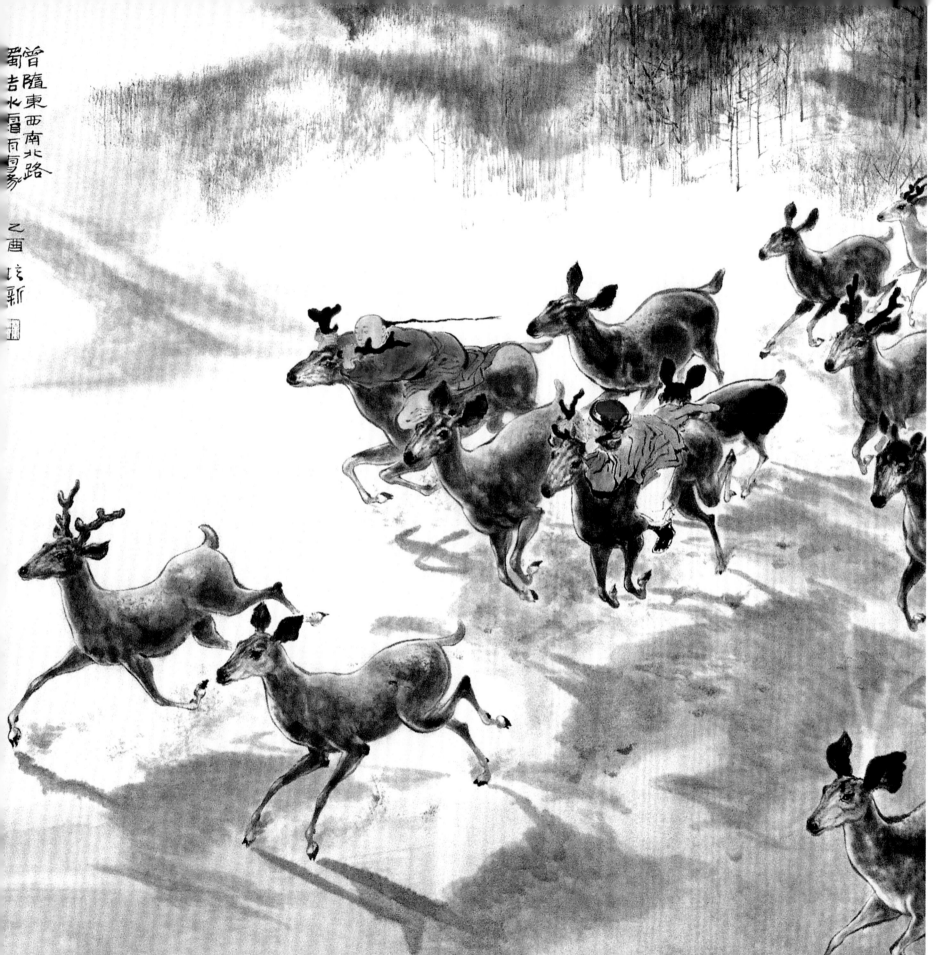

《雪原逐鹿》

136cm x 136cm

韋小寶道：「好雙兒，我跟你在這樹林中做一對獵人公、獵人婆，再也不回北京去啦。」

雙兒低下了頭，說道：「相公到哪裏，我總是跟着服侍你。你回到北京做大官也好，在這裏做獵人也好，我總是你的小丫頭。」韋小寶眼見火光照射在她臉上，紅撲撲地嬌艷可愛，笑道：「那麼咱們是不是大功告成了呢？」雙兒「啊」的一聲，一躍上了頭頂松樹，笑道：「沒有，沒有。」

韋小寶伸手撫摸一頭大鹿，那鹿轉過頭來，舐舐他臉，毫無驚惶之意。韋小寶叫道：「啊喲，這鹿兒跟我大功告成。」雙兒咯地一笑，說道：「你先騎上去罷。」兩人縱身上了鹿背，兩頭鹿才吃驚縱跳，向前疾奔。

羣鹿始終在森林之中奔跑。兩人抓住鹿角，控制方向，只須向北而行，便和洪教主越離越遠。韋小寶這時已知騎鹿不難，騎了兩個多時辰，便和雙兒跳下地來，任由羣鹿自去。

如此接連十餘日在密林中騎鹿而行。有時遇不上鹿羣，便緩緩步行，餓了便吃烤鹿肉。兩人身上原來的衣衫，早在林中給荊棘勾得破爛不堪，都已換上了雙兒新做的鹿皮衣褲，連鞋子也是鹿皮做的。

《韋小寶與康熙》

60cm x 97cm

韋小寶再發揮機謀都只能活在康熙的指縫腳下

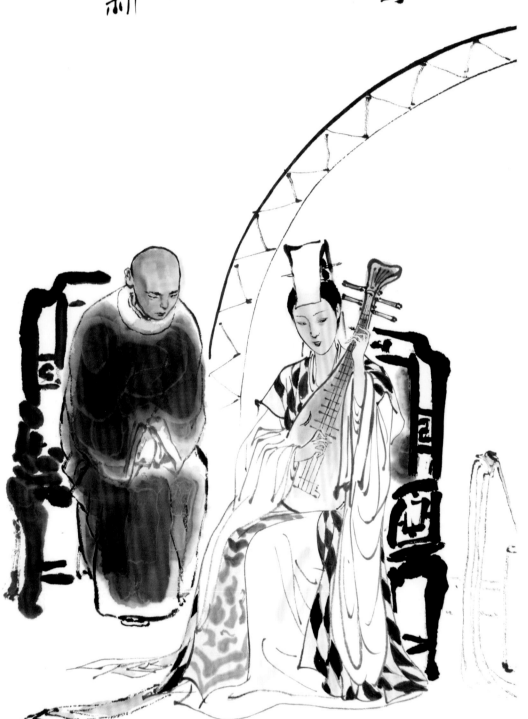

細說古道
來自月
禍水
命是紅顏
紅顏薄命

丙戌寫
陳圓圓
韋小寶

作新

《韋小寶與陳圓圓》
60cm x 97cm

《方怡劍刺床板》

60cm x 97cm

一頭肥胖的身體
塞進床底下床板
忽然隆起嚇得方怡
握劍拼命刺下
摘鹿鼎記章節

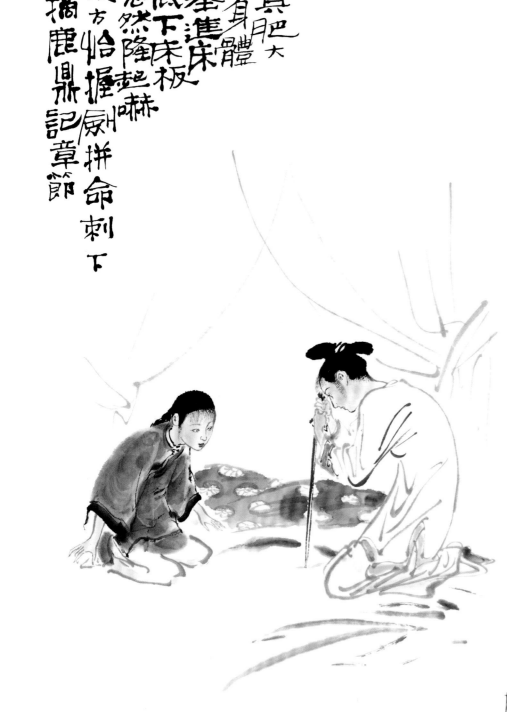

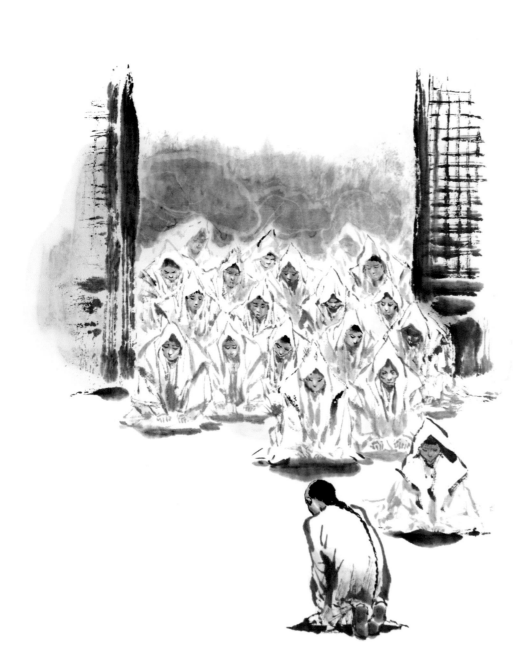

《韋小寶荒宅奇逢》

60cm x 97cm

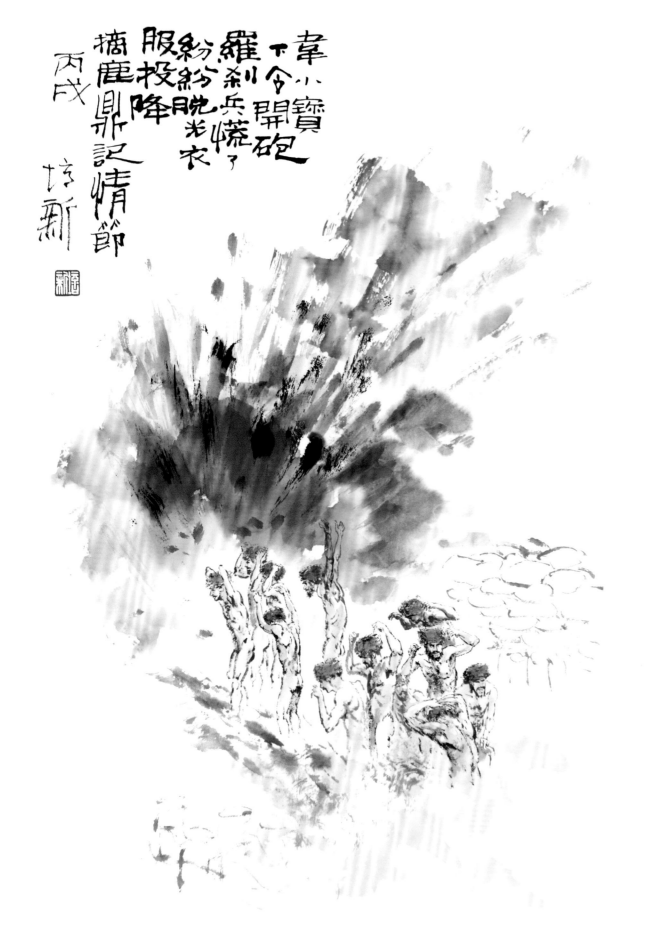

韋小寶下令開砲
羅剎兵慌了
紛紛脫光衣
服投降
摘鹿鼎記情節
丙戌 培新

鹿鼎記
天地會羣
雄劫牢刺
殺韋拜
寶誤誤打
執撞冷手
煎堆了個熱

丙戌秋清新

《天地會羣雄劫牢》

60cm x 97cm

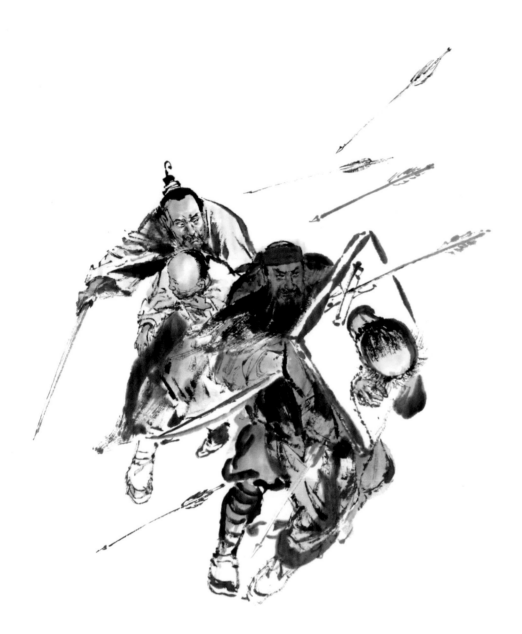

越女劍

十五

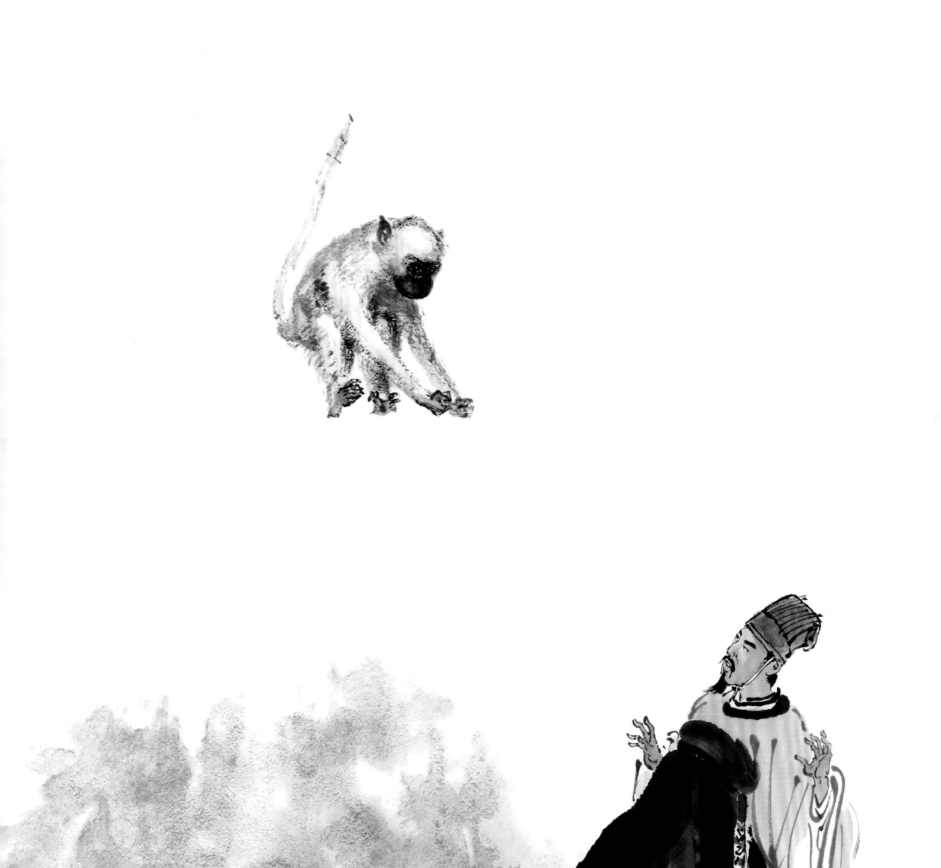

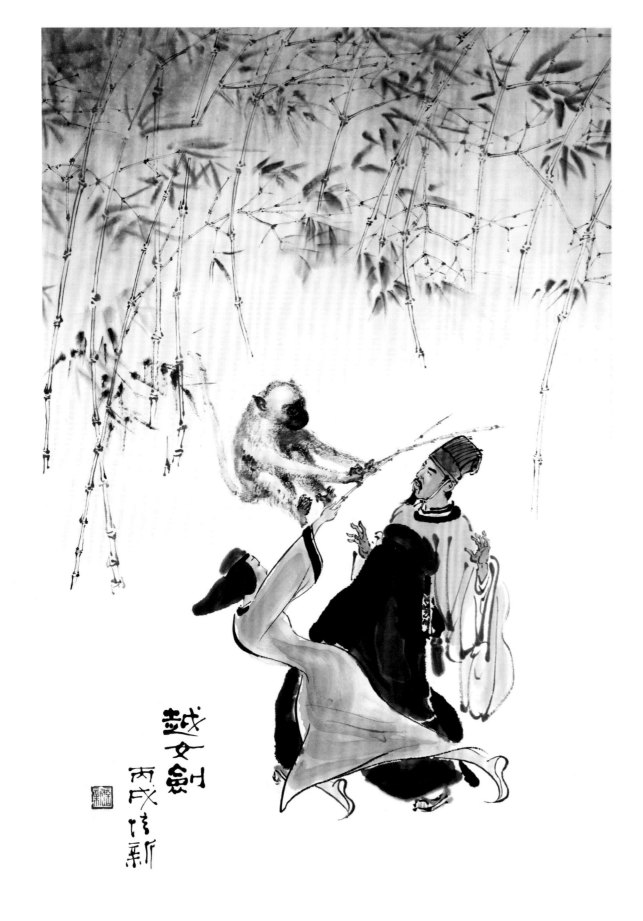

《白猿鬥劍》

這白猿也拿着一根竹棒，和阿青手中竹棒縱橫揮舞的對打。這白猿出棒招數巧妙，勁道凌厲，竹棒刺出時帶着呼呼風聲，但每一棒刺來，總是給阿青拆解開去，隨即以巧妙之極的招數還擊過去。

數日前阿青與吳國劍士在長街相鬥，一棒便戳瞎一名吳國劍士的眼睛，每次出棒都一式一樣，直到此刻，范蠡方見到阿青劍術之精。他於劍術雖然所學不多，但常去臨觀越國劍士練劍，劍法優劣一眼便能分別。當日吳越劍士相鬥，他已看得撟舌不下，此時見到阿青和白猿鬥劍，手中所持雖然均是竹棒，但招法之精奇，吳越劍士相形之下，直如兒戲一般。

創作過程

創作過程是在某一定點之上，你可以天馬行空，可以任意發揮，但不能脫離離軌迹，當中你會遇到很大的困難，有痛苦的抉擇，但最大快樂就在解決困難的時候和在掙扎當中。

一直在看金庸先生的作品，看到某一情節的時候，內心會有所感動，腦海中會忽然電光一閃，一個模糊的畫面突然出現！提起筆立即將第一概念簡單地勾勒下來，再細讀相關情節、人物關係、背景結構，慢慢梳理出較緊密的畫面。金庸先生的小說，情節多變而複雜，所有書中人物都有不同的性格、不同的背景，當中的錯綜交纏、變幻莫測，用畫面來表達必須對其有較透徹的理解。現在繪畫金庸故事的作品大約已超過一百五十幅，可以說幾乎全部畫作都以不同的角度去處理。為配合書本的內容，會以很多不同的筆法、技巧來繪畫，其中有簡約的、奔放的、細緻的、層次豐富的、色彩繽紛的，工細的勾勒、大筆的潑墨、枯筆的焦行等等，都無拘無束地用上，在這裏略作舉例一談。

《江南七怪血戰黑風雙煞》一圖，在《射鵰英雄傳》中，金庸先生在故事裏營造了一個非常詭異、恐怖的環境和壓得人透不過氣來的氛圍。在堆疊着三堆被人用五指洞穿的骷髏頭骨的荒山中，江南七怪自知與殺人不眨眼的死敵黑風雙煞之間的功力強弱懸殊，只存必死而僥倖之心在此伏擊雙煞，故事寫到這裏，壓力與張力繃緊到極點，加上一個小郭靖的無端介入，令形勢更加錯綜複雜。處理這個畫面並不容易，原作精神一定要好好表達出來，幸好書本上已經為畫作提供了近乎完整的景象，震電驚雷的晚上，已經點畫出一個令人驚嚇的畫面，用筆時只需以大黑大白去表現強烈的對比，同時大黑大白可以令觀者產生速度感覺，會與電光一閃做成聯想，略低角度處理生死搏鬥，用樹枝的擴散方向去烘托爆炸力，鐵屍揮動頭髮去加強一體的撕裂效果。整張畫的創作過程是有一

定困難的，因使用的是滲透性極強的單宣畫畫紙，閃電的留白是極難處理的
部分，幸而這張畫還能將金庸先生所描述的畫面表現二二。

另一張喬峯在聚賢莊決戰前夕的畫，同樣要表達的是氣氛與壓力。

當羣雄正雲集聚賢莊商討如何去對付最大「奸賊」喬峯時，喬峯駕着騾車
衝進了大廳，在車上扶下快要死去的阿朱，求薛神醫救治，大廳中多有喬
峯舊交、推心置腹之士，以前忠心耿耿的丐幫兄弟，但如今都將他視為賣
國奸賊、無恥死敵。對小說中的喬峯那份痛苦、那份內心掙扎，讀者感同
身受，畫面必須表達強烈的壓迫感、控訴感。處理方法是用稍高的角度，
將所有人物橫向鋪排在畫面上，利用大廳左面進入的光線構成主體喬峯的
烘托力，漸進式的色階增加深沉感，背光的丐幫人臺加強前中景的壓力，
而右方畫中人物的視點集中在喬峯身上，形成聚焦效果。狠辣的馬夫人面
對喬峯，只有一個趙錢孫在回頭看身邊的譚婆。趙錢孫，譚公及譚婆在小
說裏只是出現過很短時間的人物，但趙錢孫對譚婆的苦戀，卻寫得很令人
感動。繪畫他回頭注視譚婆，是想表達他們的感情關係。請留心鐵面判官
後面四個人眉宇之間和鐵面判官有相似之處，他們就是鐵面判官的四個兒
子。畫中所有人物，大致都按書中描述而安排。

《乾隆皇西湖選妓》一圖，寬長的十二尺畫面，是最好處理寬廣環境
的。愛攝影的觀者如果留意，就會發現整個佈局近似一部三百米的遠攝鏡
在遠距離拍出來的效果，將整個景物在畫面中壓縮，遠景被拉前放在一平
衡線上，這會製造出緊湊、迷連的效果，將熱鬧氣氛提升至眼前，整體上
為配合黑夜的場景，只用極少的色彩，強調處理主體的燈光，這張畫曾經
在好幾個城市展出，因為投影燈的配合，很多觀眾駐足畫前，都會提出一
個問題，為甚麼船上的燈好像真的像亮着一樣？其實很簡單，只要將燈光
的散射部分都畫進畫裏就有這樣的效果了。畫中強調粉飾太平，歌舞昇平
下隱藏的危機，當乾隆皇在擊節讚頌歌姬的時候，他身旁立着一個個僵硬
的眼觀四路、耳聽八方的大內侍衛，與平湖之上的歡樂氣氛是完全脫節，
帶出一份不協調的兀突感覺，營造出後面的危機。全圖基本上是以白描勾
勒出整體形態，再以淡墨染出層次，最後才作色彩渲染。

《乾隆皇西湖選妓》

接近完成的墨稿。

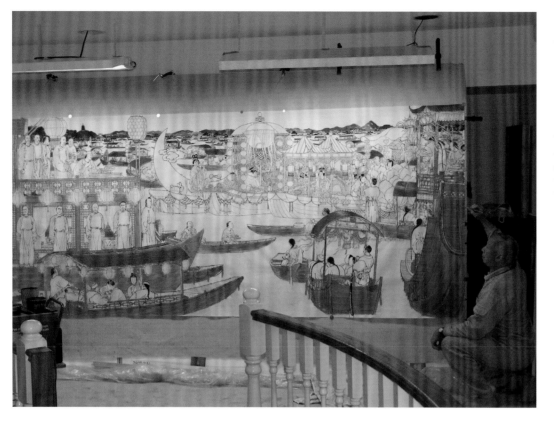

進入着色階段。

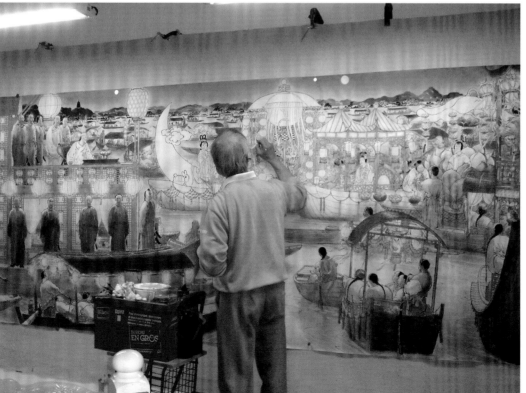

《聚賢莊大戰前夕》

剛開始繪畫畫墨稿。

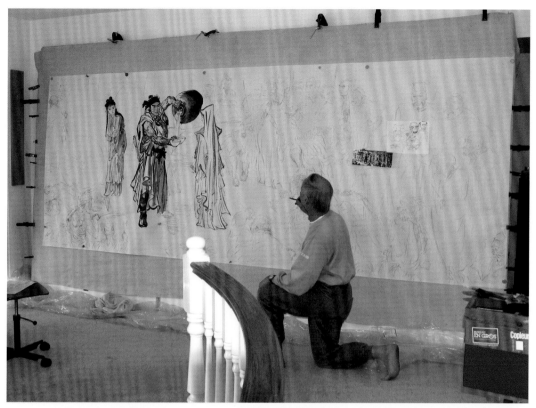

畫的最底部分必須坐在地上才可畫到。

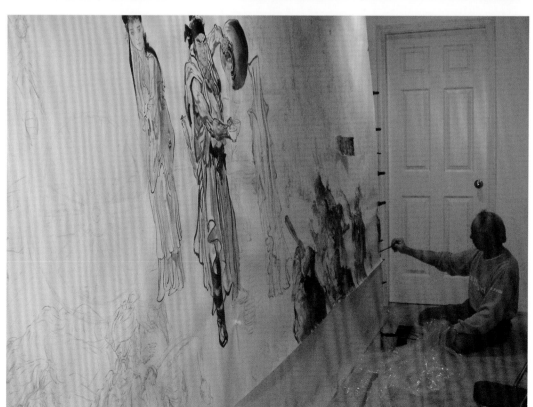

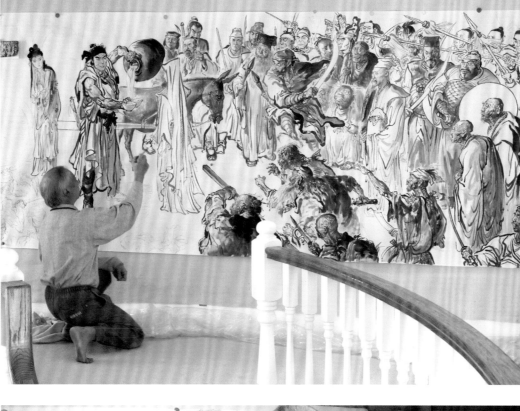

《聚賢莊大戰前夕》墨稿近乎完成。

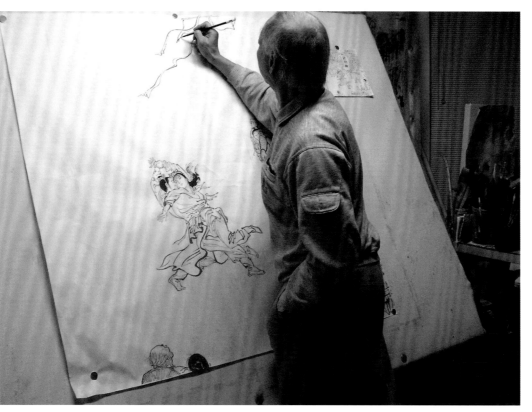

剛開始時的墨稿。

《**比武招親**》

《珍瓏棋局》

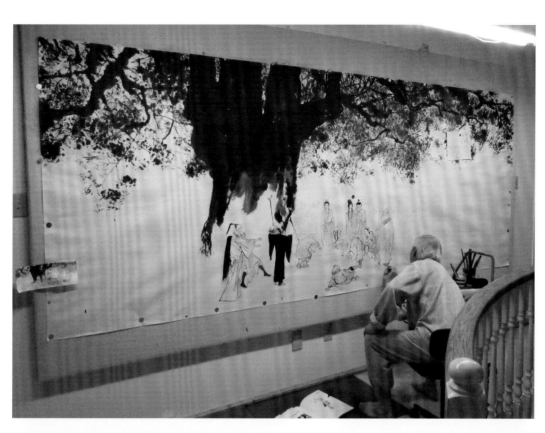

繪畫《珍瓏棋局》墨稿。

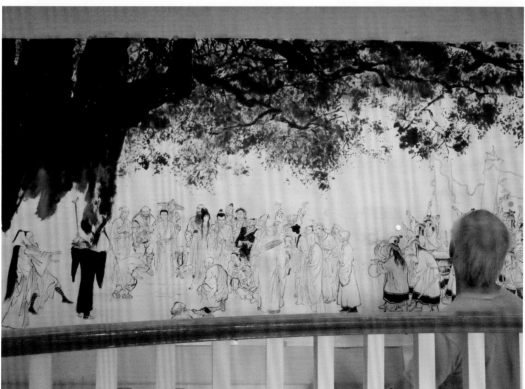

《珍瓏棋局》墨稿接近完成。

《綠竹巷授琴》

繪畫《綠竹巷授琴》墨稿。

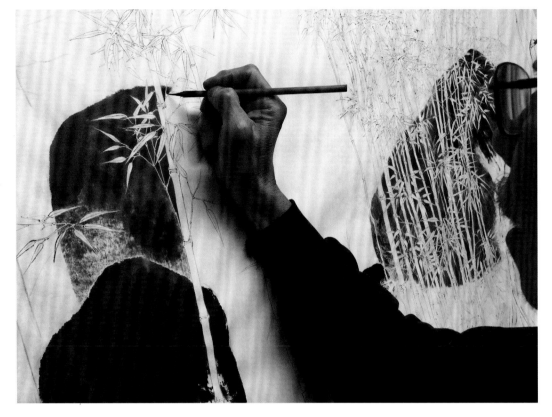

為《綠竹巷授琴》着色。

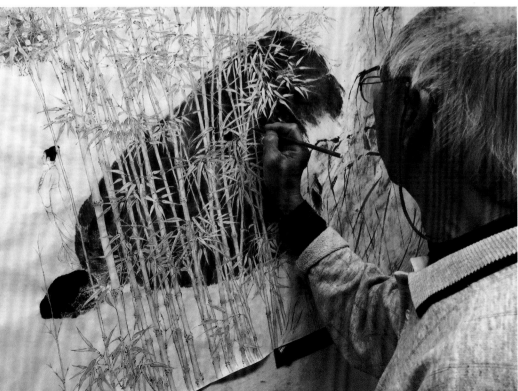

《張無忌、殷離與周芷若》

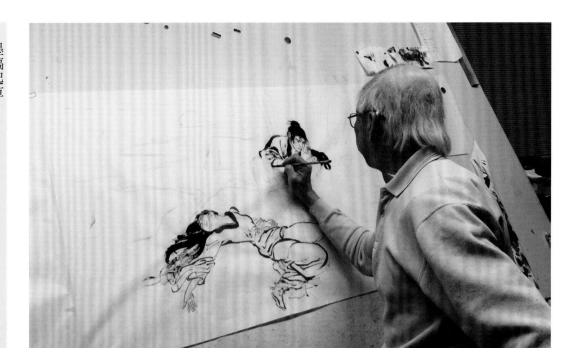

墨稿起草。

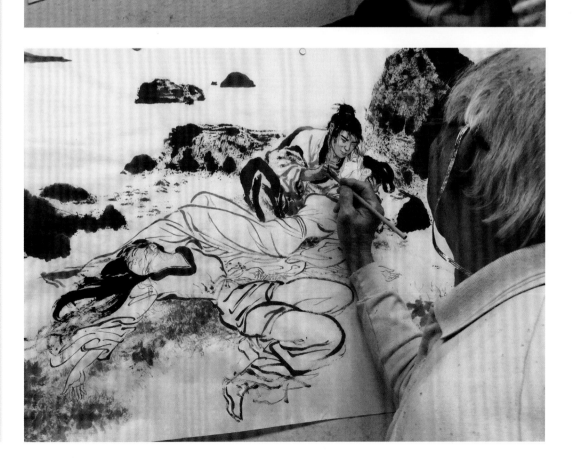

開始着色。

《乾隆祭祖》

畫乾隆陳家洛。

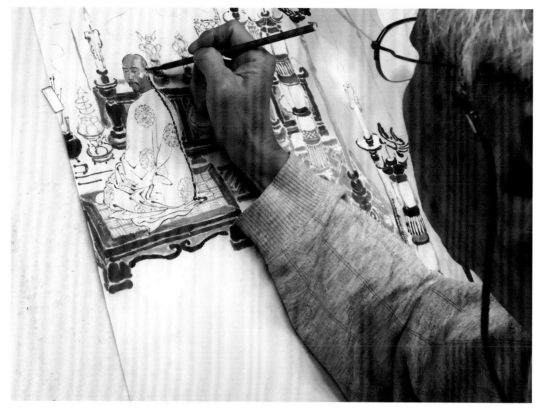

《成吉思汗惜哲別》

為《成吉思汗惜哲別》中細緻的人物逐一著色。

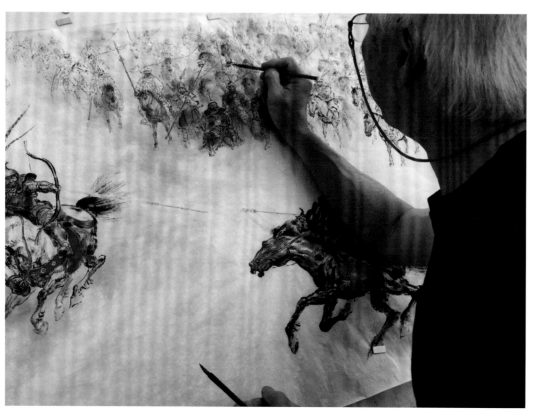

《鴛鴦刀》

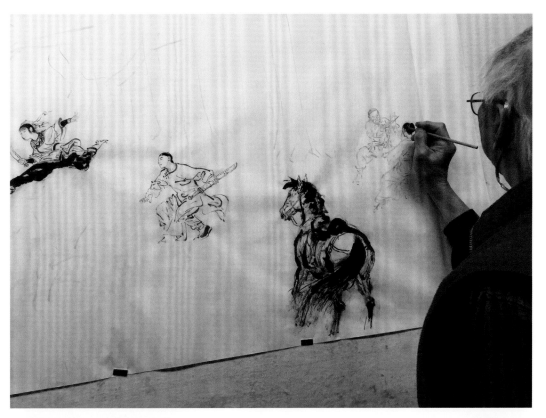

《鴛鴦刀》繪畫墨稿。

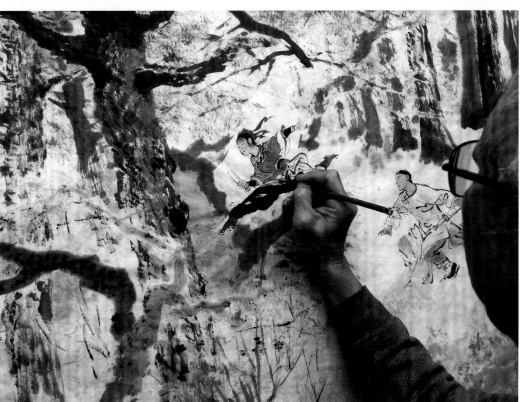

着色接近完成。

董培新創作大事記

1957　因家境貧困無法進入美術學院就讀，後從廣州至香港謀生。

1958　開始從事繪畫插圖工作。

1960　婉拒《明報》邀請。兼職廣告、封面設計及電影美術指導。

1972　為《東方日報》繪製漫畫，拒絕發想故事橋段，由於不滿別人提供的橋段而更改情節要點，再無人肯提供原創意念；

新老闆看到刊登於《東方日報》的漫畫，立即將《新報》副刊開天窗，指令即日起以漫畫將該天窗填滿；

擔任美術指導、設計，廣告畫及漫畫只是總工作量的三分之一，其餘三分之二為繪畫小說封面及插圖；

每天工作十六小時，睡眠四小時，全年三百六十五日無休；

為邵氏影業公司的《南國電影》繪畫電影連圖故事時，總希望認真去畫，卻又騰不出足以認真去畫的時間，因此每一期十二張圖，都是以一個通宵完成。

1980　利用騰挪出來的時間參與射箭運動，每次比賽一定都在通宵工作之後進行。

為臺灣《中國時報》繪畫秦紅武俠小說插圖。

1983　代表香港前往北京、上海、廣州參與射箭比賽，需時十二天，出發前必須完成所有畫稿。小說作者在最後一刻提供全部畫意，以二十四小時趕完了十二天的工作。賽後返港，發現所有小說皆圖不對文，亂得一塌糊塗。小說作者更慘，被迫講出未發展下去的故事。多數小說弄至無法收拾。

1986　為臺灣遠景出版社繪畫高陽作品系列封面。

| 1987 | 畫漫畫壓力太大，每天須構思十個以上的點子，終於推掉一般的工作。 |

1989　移民加拿大，於溫哥華《星島日報》發表漫畫至二○○二年。

1991　拜入楊善深門下，研習中國畫。

2002　加拿大溫哥華英屬哥倫比亞大學舉辦首次個展。

2003　香港大會堂個展。

2005　在廣州廣東畫院舉辦「董培新繪畫金庸說部情節」畫展；
在澳門千禧展覽館舉辦「董培新繪畫金庸說部情節」畫展；
在香港精藝軒畫廊舉辦「董培新繪畫金庸說部情節」畫展。

2006　在香港集雅齋畫廊舉辦「董培新筆下俏佳人」畫展。

2007　在加拿大溫哥華中華文化中心舉辦「俠‧董培新繪金庸」畫展。

2008　在臺北中山紀念館舉辦「金庸說部情節董培新」畫展；
在香港商務印書館舉辦「四川賑災董培新繪金庸」畫展。

2009　「金庸作品郵票紀念珍藏」個性化郵冊發行。

2010　八月，「加拿大著名畫家中國首次大型畫展」於四川成都、上海世博園舉行；
九月二十二至二十九日，在杭州西湖博覽會博物館舉辦「董培新畫說金庸」畫展；
十二月四至十日，在香港商務印書館舉辦「董培新畫說金庸」畫展及「金庸武俠亞運郵冊」展銷發佈會。

2012　在加拿大溫哥華千川滙聚畫廊舉辦「七十年回顧展」。

2013　十二月二十二至二十五日，在香港中央圖書館舉辦「董培新畫說金庸展覽」。

2019　十月十一至二十七日，在尖沙咀海港城‧美術館舉辦「俠客雄心‧董培新作品展」。

一天，著名作家卜少夫先生於香港仔太白海鮮舫宴請日本漫畫家，董培新受邀作客。席間談及漫畫工作量，日本漫畫家聽得目瞪口呆，都說董先生一人做了他們十個人的工作。

已經發表的作品約三十萬張。

高峰時期，每天讀者人數達一百萬人（不包括海外讀者，畫家常以許多不同筆名發表畫作）。

作品連續刊登於以下報章、雜誌：

《新報》、《天天日報》、《南華晚報》、《工商日報》、《東方日報》、《大公報》、《中報》、《新夜報》、《新星日報》、《香港夜報》、《天下日報》、《今天日報》、《武俠世界》、《環球文藝》、《藍皮書》、《西點》、《二十世紀》、《南國電影》、《讀者文摘》、《香港電視》、《新知》、《新電視》、《姊妹》、《婦女與家庭》、《中外畫報》、《香港週刊》、《香港電影雙週刊》等。

海外報章轉載：

北美、美國、澳洲《星島日報》、《新報》，北美《世界日報》等。

為古龍、倪匡、臥龍生、諸葛青雲、秦紅、朱羽、柳殘陽、高陽、亦舒、嚴沁、依達、玄小佛、張宇、岑凱倫、楊天成、馬雲、馮嘉等小說作品繪製大量封面及插圖，包括亦舒於《西點》雜誌發表的第一篇小說。

創作長篇漫畫《波士周時威》、《豪放女》、《朱義誠》、《鞋底秋與爛命倫》、《安定榮》、《老千王》等。

後記

相信緣，一絲一縷的牽連，繞一個圈會結成一個繩結，可以結緣。

一九五七年，那年十五歲，從廣州到了香港，寄住在一層擠了三十多人的樓宇裏。那時有線廣播的木盒子「麗的呼聲」，就是普羅大眾文娛生活的泉源。中午時分，《將軍令》曲子奏起，人們都會屏息靜氣等待播音員胡章釗的聲音。叮叮噹噹的敲擊聲、呼喝聲、喘息聲、受傷的哼聲，在空氣中繪聲繪影地描畫出一個個畫面。胡章釗活靈活現的說書技巧吸引了所有人的注意……「……鴛鴦刀駱冰腳上又中一刀，一拐一拐地死命抵抗，床上，重傷的奔雷手文泰來想掙扎爬起來。『嘿』一聲又倒下……」叮，叮，叮……就這樣，每天守在播音盒子前追聽《書劍恩仇錄》，成為我的生活習慣。真是太動聽了，一小時的廣播其實只講述了極短的片段。終於按捺不下，跑到街上向租書店租來一套《書劍恩仇錄》，從此與金庸武俠小說結下不解之緣。

一九五八年，我找到第一份工作——畫小說插圖。第一張畫就是畫「金庸」小說，記得是《射鵰英雄前傳》。那時候金庸先生的《射鵰英雄傳》還在《香港商報》發表，薄本單行本陸續出版，整個香港讀者正在瘋狂追讀。一些漠視知識產權的出版商大量印製假金庸、假梁羽生武俠小說。我的第一份工作，就是當了這不道德行為的從犯。

一九五九年，《明報》、《新報》相繼創立，《新報》老闆就是當時獨佔流行小說、雜誌市場的環球出版社社長羅斌。「環球」旗下雜誌《西點》《藍皮書》、《小說叢》、《武俠世界》對香港普及文化影響深遠。當時《新報》武林版需用大量插圖，我被羅致致吸納，從此一生離不開出版、繪畫。

一九八九年移民加拿大溫哥華。一九九一年拜入楊善深老師門下，學習傳統中國畫。二〇〇三年在香港大會堂舉辦了我在香港的首次個展。蒙金庸（查良鏞）先生、楊善深老師、李子誦先生、林近老師、高勵節先生等大力支持，替我的畫展主持揭幕儀式。故友黃霑更抱病當畫展司儀，令畫展增光不少。很可惜，接着來的是難以釋懷的遺憾。二〇〇四年，畫展後五個月，楊善深老師辭世，相繼林近老師、黃霑乘鶴西去，好友林冰、黃志強亦遠渡西方。全年心如石壓，悵然度日。

年少時在廣州成長，對繪畫的狂熱是求學時養成的。少小離開，花甲之後實應該在孕育我的地方辦一個展覽，而且，那裏還有我的啟蒙老師。二〇〇四年底，在廣州市廣東畫院訂下二〇〇五年的場地，回去一看，呆了。展覽廳的展線長達一百三十五公尺，在樓高二十多英尺的展壁上，一張四英尺整紙的畫掛上去，就像貼上一張郵票的感覺。得掛百來張畫，才不至於零零落落。但勉強掛上去，還是不好，會像雜架攤般雜亂無章。

那時候，我知道我需要大畫，更需要主題。但距離展期只剩十個月時間，迫切間構思大型主題有很大困難。有幸我記起一句話；二〇〇三年金庸先生主持我畫展開幕時，我曾向查先生講過這句話：「我常感遺憾，因至今未曾為查先生的小說畫過插圖。」回想當年，《明報》、明報出版社、《新報》、環球出版社，是兩家直接競爭的對手。武俠小說是雙方的賣點。當年我的老闆羅斌給了我一條不成文的戒條：「任何出版社的書你都可以畫，就是《明報》的不能畫。」這一戒條使我從此與《明報》絕緣。小說插圖沒有畫，但查先生作品裏豐富的內容，無數動人的場面，難道不能畫成大幅的畫面，掛在牆上供人欣賞嗎？有了這意念，立即畫了張在古墓中的小龍女與楊過，寄給查先生指正，並懇求查先生允許我將他的作品故事情節用中國畫來表達。多謝查先生，很快得到他的答覆：「放心去畫吧！」整系列組畫就這樣開始。

幾十年的繪畫生涯中，我有好幾年兼職電影美術指導、廣告宣傳、海報設計工作。金庸作品被拍成無數的電影、電視劇，經驗告訴我，電影、電視還是為我的畫作留下一線空間：構成影視的元素是影像、對白、音響，加上時空活動所組成。影像停留在觀眾眼中是短暫的，時間會令印象模糊、淡化。圖畫就像定格的畫面，觀眾可以隨意慢慢欣賞，細意推敲畫中的故事，感受畫面裏的語言。一張畫所描述的內容，電影、電視可能需要花幾分鐘時間來陳述表達。

熱愛美術是因為愛美，畫美麗的女孩子是我的至愛。同時亦欣賞不同形體的美：骨骼的美、肌肉的美、力量的美、性格顯現的美、經歷風霜雪雨潛藏在深處的美、從思想感情中衍生的美、大自然的美、光影的美、結構的美……這都是我作畫所喜歡的素材。感謝金庸先生的每部小說故事裏，都藏有不同的、一個個發掘不完的寶藏，給我無盡的創作空間，滿足我一次又一次接受挑戰帶來的快意。每一個讀者在閱讀時，心裏都會湧現一個自己想像中的畫面。我也僅能繪畫出自己腦海中的圖畫，未必是讀者們心目中所嚮往的影像。謹希望我的畫作能達至讀者的一般要求。

組畫多取材自舊版小說，人物名字、衣服顏色部分與新版略有出入，祈希讀者原諒。還有，《白鵰救郭襄》一圖大膽改動了原著描述昏迷的郭襄伏在鵰背的情節，以及桃谷四仙拉開橡筋人，卻變了五仙齊齊拉人的錯誤，都要向查先生致歉。

多謝金庸先生、蔡志忠先生、劉天賜先生、程小東先生、陳萬雄先生為拙畫冊撰寫序文、推薦序，眾位先生的謬讚實令培新汗顏，唯以有限之能力，盡力將畫繼續畫好以答厚愛。

董培新
二〇二〇年五月

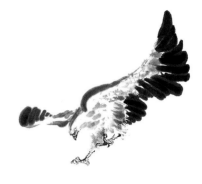

董培新畫說金庸

原　　著：金　庸

繪　　作：董培新

封面題字：饒宗頤

責任編輯：張宇程

出　　版：商務印書館（香港）有限公司

　　　　　香港筲箕灣耀興道三號東滙廣場八樓

　　　　　http://www.commercialpress.com.hk

發　　行：香港聯合書刊物流有限公司

　　　　　香港新界荃灣德士古道二二〇至二四八號

　　　　　荃灣工業中心十六樓

印　　刷：中華商務彩色印刷有限公司

　　　　　香港新界大埔汀麗路三十六號中華商務印刷大廈

版　　次：二〇二一年六月第一版第二次印刷

　　　　　© 2020 商務印書館（香港）有限公司

　　　　　ISBN 978 962 07 5809 6

　　　　　Printed in Hong Kong

書劍恩仇錄

碧血劍

射鵰英雄傳

神鵰俠侶

雪山飛狐

飛狐外傳

白馬嘯西風